千里江山图

大宋的颜色

田玉彬 —— 著

河南美术出版社

·郑州·

总 序

读懂中国画，
让美的种子播撒中国大地

　　河南美术出版社策划出版"读懂中国画"丛书，我深感高兴，这是兼及加强美育与传播优秀传统文化的重要举措，在图书策划出版上体现了鲜明的时代定位和新颖的创意。

　　这些年来，美育成为社会的文化热点。经济社会的发展和物质生活水平的提高，使人们更加向往精神世界的丰富，在对美好生活的追求中，对美的需求日益增长，因此，加强美育，以更多方式使学校美育、社会美育、家庭美育的水平都得到提高，需要综合施策，开辟新途。策划出版好具有美育意义的图书，特别是打造美育精品图书，便是将美育落到实处的行动。这套丛书面向普通读者，以传统文化为依托，以美育精神为内核，带领读者走近中国画艺术的堂奥，走入中国画经典的深处，让人在欣赏艺术的过程中领会美的创造、感受美的魅力、得到美的熏陶，这是以美育人、以文化人、以美培元的有效方式。

　　美育思想始终流淌在中华五千年的文化血液之中。在汉末魏初之时，"建安七子"之一的徐幹便在其论著《中论》的《艺纪》篇中写道："美育群材，其犹人之于艺乎？"这里的"美育"虽与现代美育精神在含义上有所出入，但古人将"艺"融入修身、齐家、治国、平天下的培养方式中，可以说将美育与塑造"君子"的完美人格结合了起来，这与现代美育在深层内涵上有着千丝万缕的联系。

　　把博大精深的传统文化变成美育资源，也是实现中华优秀传统文化创造性转化和创新性发展的一项重要工作。中国古代绘画是中华传统文化的精华，丰

富的传世中国古画可以说是美育资源的最大富矿。怎样开发这一富矿？对古画的精读、细读极为重要。《清明上河图》《洛神赋图》《千里江山图》《五牛图》等经典名画世人皆知，但在过去，对许多中国人来说，只闻其名，不见其画。近些年来，人们通过博物馆、互联网、出版物可以看到更多古画，但是在精读、细读中国画方面，我们还有很多工作要做。

《清明上河图：宋朝的一天》是"读懂中国画"丛书中的一册，我率先读到，很受感动。首先，此书是真正在读画，是往细处看，是往里面读，细嚼慢咽，营养身心。其次，图的使用和展示都很好：细节图足够清晰，让读者看得过瘾；局部图与解读配合十分紧密，看到一个画面，当页就是其解读文字，不劳读者翻页寻找，读画过程十分舒服。中国古代读画如是一种文化朝圣的仪式，往往择天朗气清之日，于明窗净几之前，焚香沐手，展开长卷，以"赏"和"品"的方式远观其势，近察其妙，通过反复的"观读"应目会心，尽抒逸兴。今日以出版物为读画媒介，虽不及古人读画更具仪式感，但知识含量可以更加广博，古画细节可以放大呈现，足以让人详阅深读，走进画作的世界。为此，此书不仅是"读懂中国画"丛书的样本，也是当代人读懂中国画的很好尝试，这套丛书的后续出版令人期待。

美育的可贵，在于润物细无声。从普通人的好奇心出发，将古画中一般人看不懂、看不透的细节设置为锚点，兴致盎然、细致入微地为读者解读，将思想性、人文性和实践性蕴含其中，真正体现新时代美育的特点，将会得到不同阶段的学生以及成年读者喜欢。愿这样的读物更多一些，为提高社会公众的审美修养和人文素质增添力量，让美的种子播撒中国大地。

中国美术家协会主席
中央美术学院原院长

自 序

读懂《千里江山图》神作

 这天给孩子们上课，顺便做了个小调查。我请他们说出一两幅中国古画的名字。结果不出所料，《清明上河图》和《千里江山图》提名率不相上下。作为中国画的深度爱好者，听着孩子们唤着它们的名字，心里一阵阵莫名地感动。

 有宋一代，文化风貌发生奇妙的变化：一方面平民化、市井化，一方面士人化、高雅化。这两种文化相辅相成，共同构建了宋代文化总体风貌。在艺术领域也发生了奇妙的事，有两幅伟大画卷相应而生，成为两种文化的代表。它们的名字，如今已是老幼皆知。在我看来，《清明上河图》是宋代民生代表作，代表的是平民之心，表现的是市井文化；《千里江山图》是宋代精神代表作，代表的是士人之心，表现的是高雅文化。二图同观，恰如合璧，可让今人一览宋代文化风貌。外观民情，内赏国色，有此二图，何其快哉！

 和很多古画与文物一样，二图流传至今，颇多磨难，其中诸多流转巧合，譬若游丝，保存至今，殊为不易。然而，与其流传之不易，以及与其名声和地位相比，二图又总是遭遇尴尬。概括说来，尴尬有这样两种：一是，太多人从未认真看过它们，却口口声声说它们好；二是，有人如同盲人摸象，刚刚摸到一条腿，立刻就皱起眉头，露出

自以为是的表情，说它们不好。

其实，说到尴尬的缘由，归结为一点，不过是没有好好地看过画。

人们似乎更愿意把注意力放在画面之外。比如，纠结画心后面的跋文是不是真的。有人说，《千里江山图》后面的蔡京①跋文根本就不属于本幅，而是从别处剪下移过来作假。比如，纠结《千里江山图》的作者王希孟是不是姓"王"。完成《千里江山图》时王希孟才十八岁，而且画完全卷只用半年，这怎么可能？而且，就连"王希孟"姓王也纯属杜撰。如此云云。

我不是认为围绕画卷的研究没有必要。当然不是。（实际上，我当然也会研究跋文的问题、作者的问题，并且在本书最后也作了回答。）只不过，我认为研究周边问题时不该把画心丢在一边，就像你不该去和别人空谈爱情理论却把身边的恋人丢下不管，我们不该在没有充分了解对象的情况下，就经由观念而或爱或恨。如果你真正好好看过画，你不仅会为草率之恨而遗憾，还会为轻浮之爱而心碎。然而，我对他们没有责备之意。现代人的认知焦虑总是促使人们想要快速得出结论，好让自己腾出手来应付更多接踵而来的信息；还有更多人，从未好好地看过画，不是不想好好看，而是难觅其门，不得其法，或者根本没有机会看到高清的画面。对此，将心比心，我何尝不知？

① 蔡京（1047—1126），北宋末年权相，书法家。主政长达十七年，先后四次任相，四次罢相。主政期间，进行只顾眼前不顾长远的经济改革，消耗了民力，激化了矛盾。北宋末年，金兵围攻开封，其被追究祸国之罪，定为"六贼之首"，后被贬岭南，途中死于潭州（今湖南长沙）。蔡京曾为《千里江山图》题写题记，该题记后来挪至卷尾变成跋文。

所以，我每为中国画写一本书，都是从画面的修复打磨开始。我要尽力把最清晰的画面呈现给读者。在本书中，这种修复打磨做到了极致。比如，为了让读者看清画中帆船极细的桅索，我用画笔工具把一根根桅索描画凸显出来，所用画笔的大小，你肯定想不到，最小只有一个像素！画中的线条，最细竟然可以到这种程度！那种震惊感，简直无以言表。正是经过这样的极限努力，本书读者才可以前所未有地看到《千里江山图》的高清画面和极致细节。

　　当然，光是看清画面还不够。比起《清明上河图》，人们更不知道《千里江山图》这种山水画应该怎么看。所以，我为读者总结了读懂山水画的三个方法，把它们比作"三把金钥匙"，在本书一开始就交在大家手中。有了这"三把金钥匙"，普通读者就可以打开山水画殿堂的大门，甚且登堂入室，一窥中国山水的堂奥。比如，第三把"金钥匙"是"游目"。"游目"的心诀之一是在画中道路上一寸一寸地看过，就像自己亲身在画中路上一步一步走过一样，而不是随便地让目光在画卷上乱跳。怎样让读者跟我一步一个脚印在画中走呢？我把全卷全部路径全都描画了一遍。先让读者看到凸显出来的路线图，看谁还能视而不见，然后，读者将会与我共同创造一个小小奇迹：自《千里江山图》问世以来首次大规模深度游（超细读）。

　　认真在画中徒步深度游，不是强迫症，也不是教条式，而是因为只有这样才算好好看过《千里江山图》，从而知道它到底好在哪里。比如，在徒步中，你会发现一个七八毫米的小人儿，你会看到他踮起的脚后跟，当时，他为远处一个乡绅的悠闲所吸引，正在扭头观瞧，但

是他的步履不停。如果不是在画中徒步走，我们很难注意到他，更别说看到他的脚后跟，读懂他那一瞬间的生命状态。是的，他很平凡，很不起眼，那匆忙的一瞥没有什么刺激的戏剧性，也没有堂而皇之的重大意义，可是，正因平凡，一瞥千年，感人至今。当然，这还只是一个小小例子，徒步中，你还会看到更多。比如，你会看到两头在一起的鹿，它们像是在谈恋爱；你会看到不在一起的两只狗，它们拥有各自的故事；你会看到堂屋中沉默的圈椅，会看到有人像扫地僧一样用长长的扫帚扫地，会看到一个穿红兜兜的幼儿在缠磨他的妈妈就像《清明上河图》中求爷爷关注的那个小儿一样可怜。像这样有意思、有意味的细节在画卷中可太多了，浮躁的人看不到，自大的人看不到，只有踏踏实实走路的人才看得到。

当然，我们也不是只在画中徒步。看山水画，既要"近看其质"，也要"远望其势"——我也会带你时不时切换视角，由画中人的限知视角切换到看画人的全知视野，综观山水全局。如此一来，你会认识一位爱学习的山神，当时有师生几人在林中讲学，而它在俯首倾听。除了画中人的主观视角、游离于画外的全知视野，本书还会带你体验更多灵活的视角，比如上看、下看、侧看、后看，如此一来，你会充分体会到全卷最高峰——天柱峰顶天立地的意义。而在卷尾，我还会带你读懂一座老君山的春心。老君山的形象让我想到了老子，也让我想到了老头子：作为"老子"，他启发人们想到山水的变与不变，想到"道"的哲学；作为老头儿，他让人们想到了江与山的爱情，它在画中永恒地望着江水，直到地老天荒。

寻找《千里江山图》的内在结构并不容易。幸运的是，本书找到了它的完美结构。《千里江山图》分为五章，从起源、信仰、支柱、富饶到归宿，全卷从头到尾像是高度概括了一个士人的一生，就像唐代《五牛图》暗含的人生哲学一般，一个人生于乡野，起于求索，而终于攀上高峰。人到中年，他来到了精神富饶之地。到了最后，他又回归乡野。山水画有"儒家山水"与"道家山水"之说，《千里江山图》儒道兼得，而以儒家为归宿，让清冽、宏大的道家山水拥有了一个温暖有情的结局，让追逐自由的孤单者重回家园，让身心疲惫的人获得休息，家园所在的那片有限却踏实的土地，让曾经富饶的生命泪流满面。

有人说，鸿篇巨制，巨细无遗，意义深远，这不是一个十七八岁少年所能做到的。是的，蔡京早就在题跋中透露，《千里江山图》是少年希孟与艺术帝王的合作，那丰富无比的色彩语言，包含了青春的激情与理想的秩序，因此才既璀璨又沉着，既清纯又辉煌，达到了用色的极致。我想，何以概括《千里江山图》的所有一切？或许，只有丰富又抽象的颜色最合适。在这个意义上，《千里江山图》的颜色，不只是画的颜色，《千里江山图》本身，就是大宋的颜色。

卷尾元代跋文中说，《千里江山图》是众星孤月，可独步千载。的确，千载神作，名不虚传。越是细读此卷，越是深深感叹。写作过程中我曾数次想，能为"孤月"写作，何其幸运！而在书稿完成的此刻，我还不能不说另一种幸运，那就是与河南美术出版社康华总编及其团队的合作。康老师为人真挚、谦虚，深得虚静之道。其团队中人莫不如此。心有所重，外有所敬。古今之士，一遇敬者、识者，无不挽袖

奋力，务求极致而已。正是这样，一而再，再而三，从《清明上河图：宋朝的一天》到《洛神赋图：曹植的爱情》，再到《千里江山图：大宋的颜色》，我们一次又一次攀登前所未有的高峰。多年以后，面对这些追求极致的作品，我们必将共同回想起，在北京椿树书苑的那个遥远下午，康老师和编辑繁益、一鑫与我一起开启"读懂中国画"的极致之旅。我们还将共同期待着，未来某一天会有一个童声轻轻读着本文的标题：

"读懂《千里江山图》的神作。"

字音雀跃在孩子唇齿之间，犹如在露珠中跳跃的光线，又如机灵的鸟雀利落地梳理羽毛，是那么轻盈可爱，让人感到久违的灵性与光明。假以时日，中国美学的种子会发芽长大，我们的"读懂"之旅于是画上圆满的句号。

那时，我才不会提醒孩子：

"喂，你多读了一个'的'字。"

感谢与读者的遇见。

愿你也有属于自己的"幸运"。

田玉彬

《千里江山图》基本资料

北宋·王希孟《千里江山图》卷

绢本 设色 纵 51.5 厘米 横 1191.5 厘米

故宫博物院藏

本书分章原则说明

《千里江山图》近十二米长，本书将其分为五大段。分段的原则如下：

山脉被江水隔断，且无桥连接两岸，就算两段。

山脉被江水隔断，但有桥连接两岸，不算两段，而是算作一段。

从图书结构上来说，本书将这五大段称为五章。其中，第三章，也就是中间的那一段，是全卷最高峰的所在。这五章的分法，恰好是以最高峰为中心，左右各两段对称地拱卫中心，宛若某种理想秩序的隐喻。

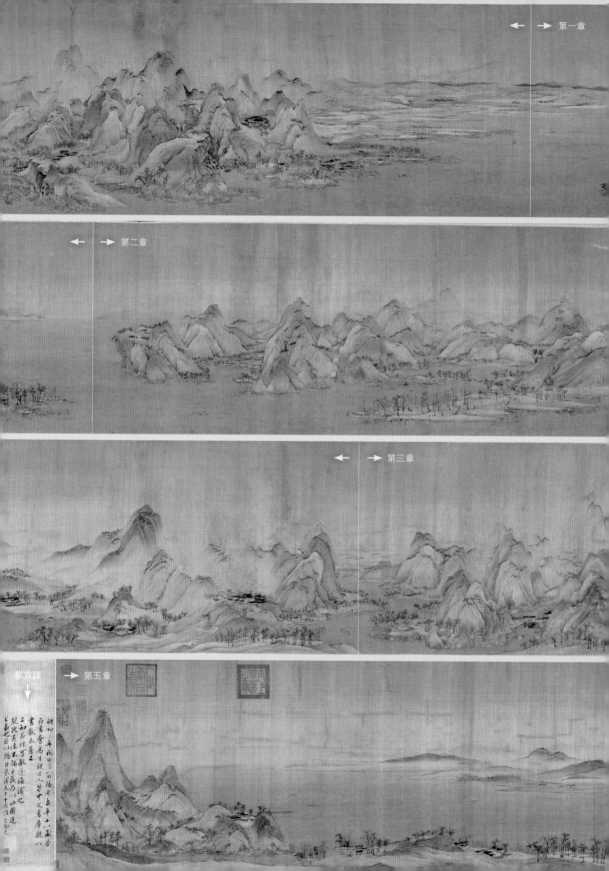

第一章

第二章

第三章

蔡京跋

第五章

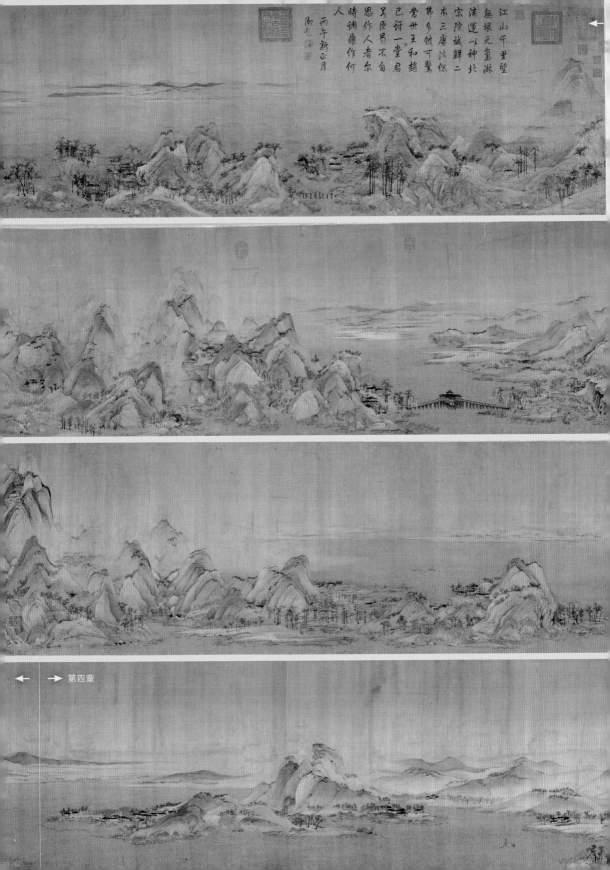

目录

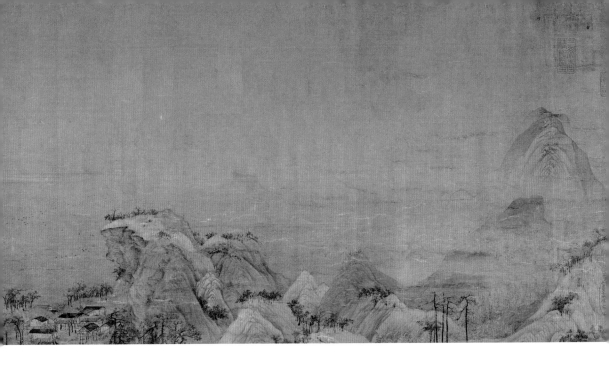

第一章

乡绅之地：起源

《千里江山图》近十二米长，比《清明上河图》长一倍还多；高度亦翻倍。在如此超大幅面中，不仅有宏阔辽远的山水，还有细微如尘的人物，因此信息量极大。对这样一部高头大卷，本书将其分为五大段，每段称为一章，每章命名之法是先概括该段特征，然后揭示该章主题，从而为读者提供千里行进的极简地标。

第一章名为《乡绅之地：起源》，其实一语双关：首先指自然层面，开卷就交代了大江的来源与山脉的走势，是为千里江山的起源；其次指人文层面，本章所画乡绅山庄概括说明了天下士的"起源"：士子在乡绅家庭出生、成长，日后通过考试进入官员序列，成为国家与社会的中流砥柱。

本章内容大致分为两部分，先是告诉读者读懂山水画的方法，解决一般人不知山水画怎么看的问题，然后是对本章画面的超细读。

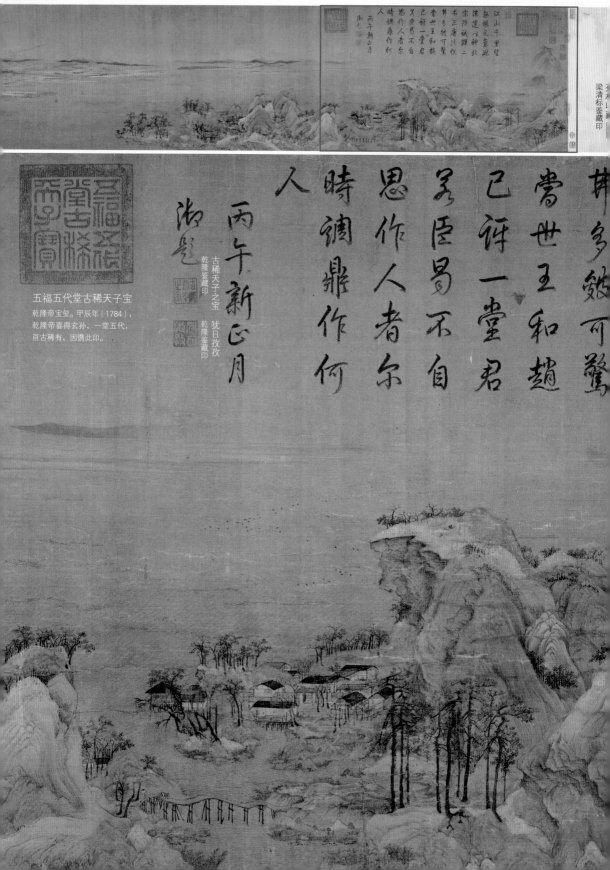

梁清标鉴藏印

江山千里望
無根元氣淋
漓運以神北
宗陈诚鲜二
布三唐此犹
拜多致可驚
當世王和趙
已許一堂君
吾臣易不自
思作人者尔
時誧鼎作何
人
丙午新正月
御題

五福五代堂古稀天子宝
乾隆帝宝玺。甲辰年（1784），乾隆帝喜得玄孙，一堂五代，亘古稀有，因镌此印。

古稀天子之宝
犹日孜孜
乾隆鉴藏印
乾隆鉴藏印

左：《千里江山图》第一章全景图

下：第一章前半段放大图

卷前神秘古印所在位置

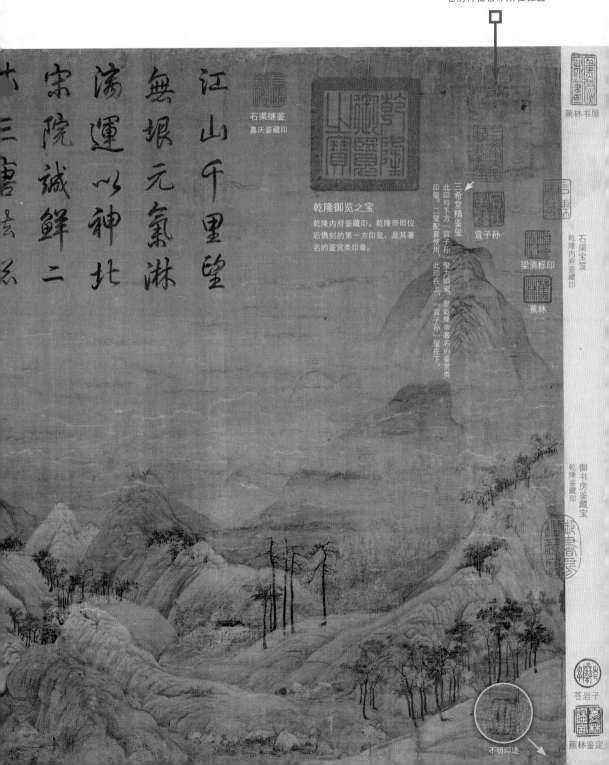

石渠继鉴
嘉庆鉴藏印

乾隆御览之宝
乾隆内府鉴藏印。乾隆帝即位后镌刻的第一方印玺，是其著名的鉴赏类印章。

三希堂精鉴玺
此印与下方「宜子孙」玺为组玺，是乾隆帝著名的鉴赏类印玺。二玺配套使用，此印在上，「宜子孙」玺在下。

宜子孙

蕉林书屋

石渠宝笈
乾隆内府鉴藏印

梁清标印

蕉林

御书房鉴藏宝
乾隆鉴藏印

苍岩子

不明印迹

蕉林鉴定

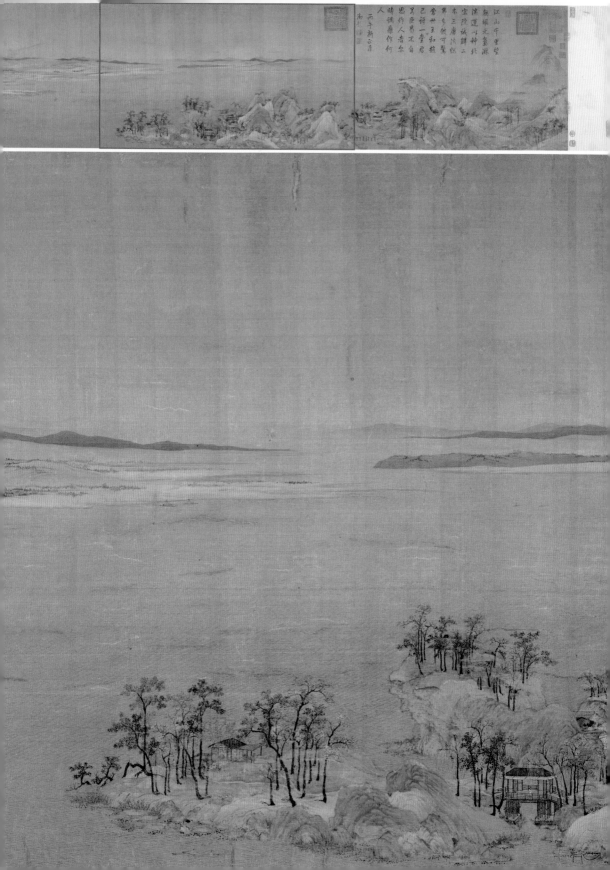

左：《千里江山图》第一章全景图

下：第一章后半段放大图

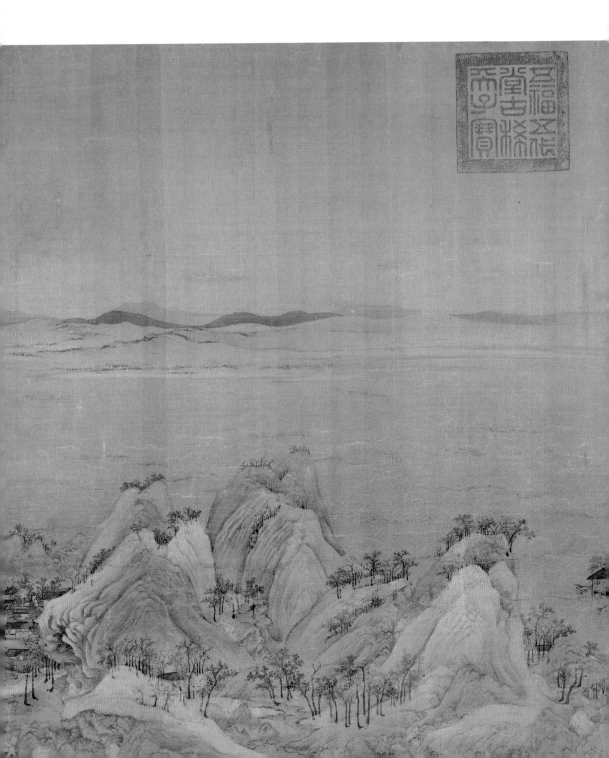

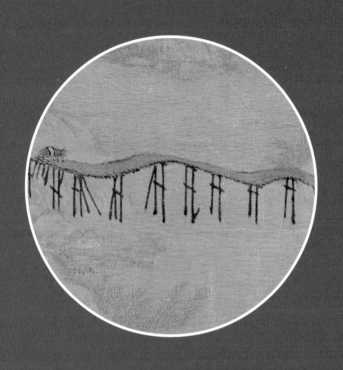

1. 心态：从神秘古印说起

看《千里江山图》，有一个潜在问题不能不首先面对，那就是，《千里江山图》是真迹还是伪作？

这个问题非常重要。回答这个问题，事关读者看画的心态，可以说是看画之前最重要的准备工作。为此，我有两种"印"交给读者。

第一种印，是《千里江山图》上的古印，这里说的"古"，不是一般地古，而是比清代古，比明代古，甚至比元代还古。此种古印，共有两方，一方位于画卷前端，一方位于画卷后端。卷后古印在清乾隆时就已被认为"漫漶不可识"[①]，卷前古印更是被乾隆皇帝的一枚印章压在下面，同样是漫漶难辨。幸而如今卷后印已被识别，对卷前印的研究也已有眉目。所以，无须过多论证，二印的存在足以证明《千里江山图》不是传闻中的明清伪造之作。[②]

第二种印，不是物理印章，而是我的心印。作为本书作者，作为十分仔细看过《千里江山图》每处细节的人，我当然也可以提供人证。不过，我的证明力大小，取决于读者看《千里江山图》的仔细程度。两个都仔细看过画卷的人，心心相印很容易，否则，就只能先要求我以人格担保了。

① 清乾隆《石渠宝笈初编》记载："(《千里江山图》)卷后一印，漫漶不可识。"

② 考虑到印章研究较为专业，本书最后再细说相关内容，现在只先提及，以初释读者之惑。

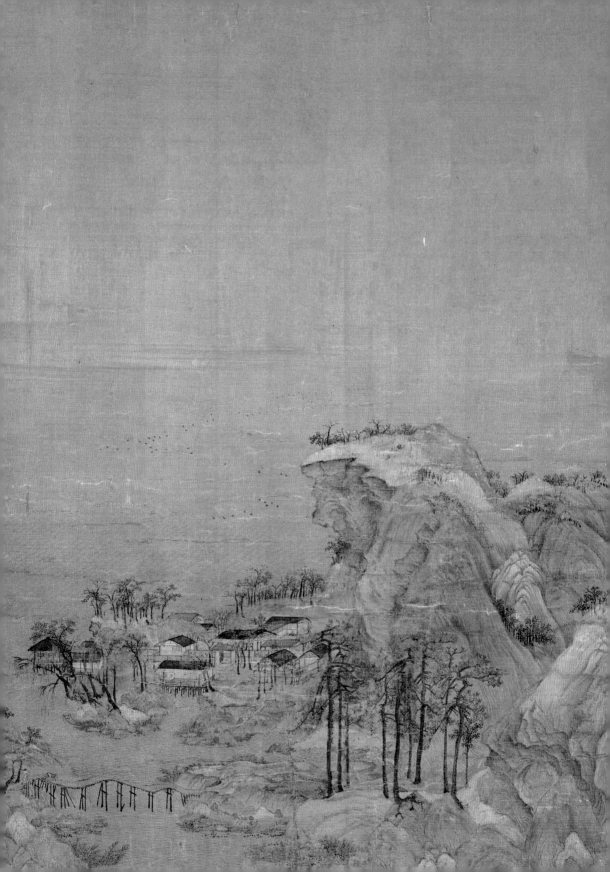

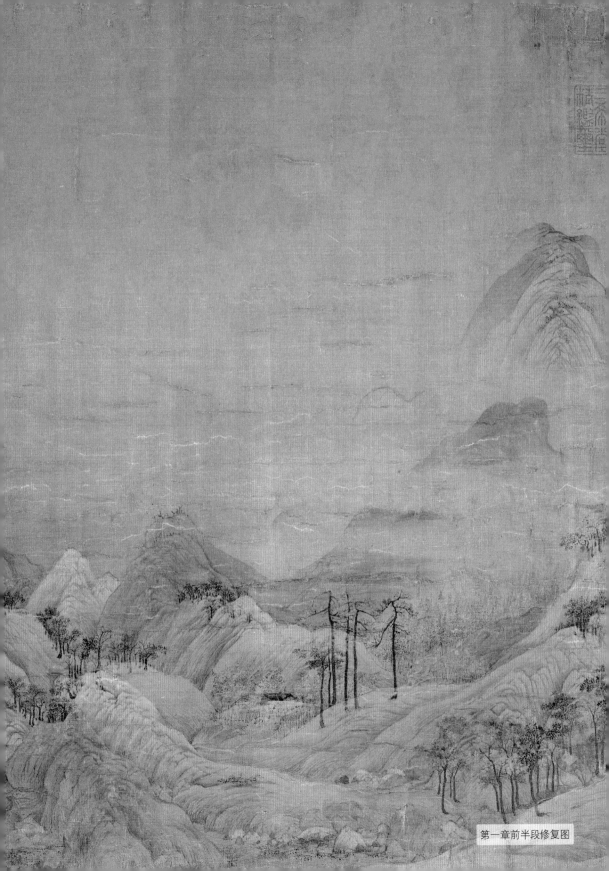

第一章前半段修复图

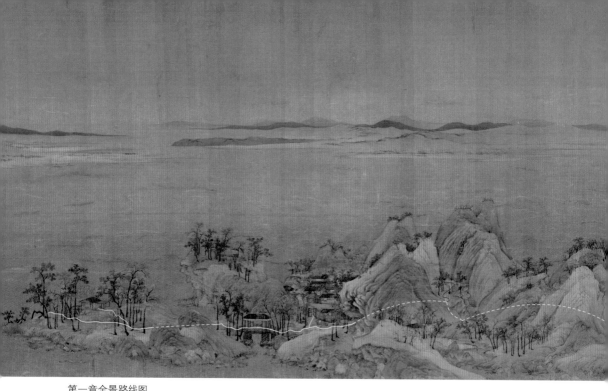

第一章全景路线图

2. 感觉：从恢复原貌开始

刚才你在上一对开页看到的是我恢复开头原貌的画面，请你说说与修复前有什么不同？"大部分印章都去掉了。"对。"还有那首碍眼的题诗也去掉了。"是的。（那首题诗，是乾隆亲笔，本书最后再讲它的内容。）把印章和题诗去掉以后，画面恢复了原貌，感觉一下子清净了许多。现在请你把书页摊开平展，请看上部跨页图，这是恢复后的前段与后段合并的画面。没有了印章和题诗的干扰，我们可以更明确地看到山脉的形势与江水的走向。江与山都来自深远时空，它们的来处被云雾遮掩，让人感到远方无穷无尽。

如果一个人平时都在狭小、闭塞的空间生活，或者心灵常被拘禁在无形的框架中，看到清净、辽阔的画面，很容易

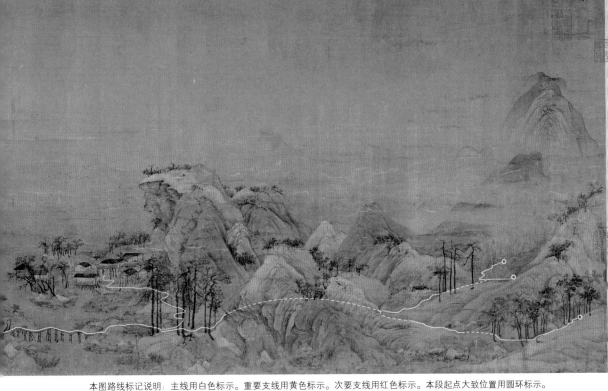

本图路线标记说明：主线用白色标示。重要支线用黄色标示。次要支线用红色标示。本段起点大致位置用圆环标示。被遮挡的路线用虚线大致表示。

第一章前半段一处山石

就会有振奋之感！所谓振奋，不一定是振臂高呼，也很可能是静默不语。在静默中，内心异常活跃，不是那种妄念杂沓的活跃，而是万虑皆无的活跃。于是，在某一瞬间，生命似乎充满整个宇宙，就连遥远的不知何处的一块石头、一洼清水，你都可以同时感觉到它们的存在，或者说，你能感觉到一块石头也是你的生命，你的生命也在一块石头里。这种无比清晰、敏锐和广阔的感觉，无疑是欣赏伟大艺术品的最佳基础。

看《千里江山图》，除了心态要郑重，感觉也要开放，让思维和情绪在广阔天地自由流动，这样你就不再只是看画，同时也是观心，心画一体，你的心灵就是山水。这就是山水的观看之道。

3. 三把金钥匙：三远，远游，游目

本书开篇就直面"真伪"的问题，刚才在第二节又指出观者感觉的重要性，这是因为，观者的心态和感觉是欣赏艺术的前提和基础。如果你曾受伪作之说的影响，对《千里江山图》有了自觉或不自觉的轻慢态度，那么这种态度很可能导致你觉得《千里江山图》的确不值一看；如果你不重视自己的感觉，只是一味地比较对错或挑剔优劣，再好的艺术品在你面前也会黯然失色。对此，北宋大画家郭熙①早就指出，"看山水亦有体，以林泉之心临之则价高，以骄侈（chǐ）之目临之则价低。"②这就是为什么本书开头两节要先讲心态与感觉。

当然，光讲心态与感觉还不够，我还要给读者方法。在正式看画前，我为读者准备了"三把金钥匙"，也就是看山水画的三个基本方法。有了它们，普通人也能打开山水艺术殿堂的大门，一窥山水画的堂奥。

第一把"金钥匙"，就是"三远"。

"三远"是郭熙在《林泉高致》③中提出的理论，这一理论非常著名、影响深远。所谓"三远"，就是高远、深远、平远。什么叫高远？郭熙说，"自山下而仰山颠，谓之高远。"高远让人感受到的是崇高，是超凡脱俗，让人不是抬头只见屋顶，低头只想俗事。什么叫深远？

① 郭熙，字淳夫，河阳温县（今属河南）。早年郭熙可能做过道士（"先子少从道家之学，吐故纳新，本游方外。"《林泉高致·山水训》），后来靠自己苦心钻研而成为杰出画家。郭熙创作活动旺盛的时期是宋神宗在位的熙宁、元丰年间（1068—1085），曾居宫廷画院最高地位。郭熙的创作态度非常严肃认真，直到晚年他的画作都毫无习气。郭熙不仅是山水画大师，还是美术理论家，有《林泉高致》传世。

② 语出《林泉高致·山水训》。"林泉之心"指虚静之心、隐逸之心。

③《林泉高致》由郭熙之子郭思记录整理，是中国第一部完整而系统地阐述山水画创作规律的著作，堪称中国山水画论史上的里程碑。书中认为，世人崇尚山水画的原因是，山水画可以使人"不下堂筵，坐穷泉壑"，以足其身在凡尘而心向林泉之志。

④《林泉高致·山水训》："世之笃论，谓山水有可行者，有可望者，有可游者，有可居者。画凡至此，皆入妙品。但可行、可望，不如可居、可游之为得，何者？观今山川地占数百里，可游、可居之处十无三四，而必取可居、可游之品。君子之所以渴慕林泉者，正谓此佳处故也。故画者当以此意造，而鉴者又当以此意穷之，此之谓不失其本意。"

"自山前而窥山后，谓之深远。"深远是强调纵深感，目的是让人感到深邃，从平庸日常的缠绕中脱离出来。什么叫平远？"自近山而望远山，谓之平远。"平远给人辽阔的视觉体验，让人一扫胸中郁闷之气，感到心旷神怡。无论高远、深远还是平远，核心都是一个字，"远"。郭熙对"远"的类型做了有力概括，让山水画家的创作变得更加自觉，自觉地去营造三远之境，从而全方位满足观者对"远"的需要。

画家努力营造三远之境，我们观者当然也要充分地体会崇高、深邃或辽阔的感觉，评判画家笔下的山水是否可以作为精神的宜居之地。用郭熙的话来说就是，"君子之所以渴慕林泉者，正谓此佳处故也。"④怎么算是"佳处"？郭熙提出四个标准，概括为"四可"：可行，可望，可游，可居。就是说，你画的山水，要能让观者可以在画中行走、眺望，最好还能让观者愿意在画中游玩，甚至恋恋不舍，愿意住在画中。画者以"可游可居"为宗旨来作画，观者以"可游可居"为目的来赏画，这样就能符合山水画的创作初心。

很多人都说，看山水画，不知该看什么。现在就知道了，看山水画，首先就是看"远"，并且懂得欣赏不同类型的"远"。然后，我们品评山水画，也要看它对

"远"的实现度如何，看它是否达到了让观者感到宜居的程度。

第二把"金钥匙"，就是"远游"。

"远游"这个词比较文雅，换成"旅游"就亲切多了，是不是？很多人都喜欢旅游，其中，不少人的旅游目的可以概括为"三多"：多看点好看的，多玩点好玩的，多吃点好吃的。因为贪多，出来旅游也是匆匆忙忙，比如，为了多看点儿，常常是赶到一个景点，拍拍照片，然后赶紧去下一个景点。以这样的旅游之心看山水画会如何？肯定觉得山水画没多大意思。实际上，看山水画也是有规则的。正如本节开头所引郭熙的说法，以虚静隐逸之心看画才能发现该画的价值，而如果以傲慢自大的眼睛去看，同样一幅画却变得没什么价值。因此，要有一颗远游之心，才能欣赏山水画。

那么，如何拥有远游之心？

我们要多少读一点《庄子》。《庄子》的开篇就是《逍遥游》，其中写道，"若夫乘天地之正，而御六气之辩，以游无穷者，彼且恶（wū）乎待哉？"意思是，如果你能顺应规律，驾驭变化，永远都是以游玩为目的（而不是追求限制自由的东西），那么，你就可以度过逍遥的一生，而不会有什么能限制你的自由。有人觉得，庄子的逍遥游门槛太高，其实，恰恰相反，他设置的门槛太低，以至于我们每个人都可以迈进逍遥的园林，因为他的要求只是一条：你要有一颗自由之心，而不是功利之心。自由之心，也就是隐逸之心、远游之心。我们之所以想要远游，就是因为我们总是受到世俗规则的约束和功名利禄的困扰，而远游就是一种摆脱世俗羁绊的方式。总之，以《庄子》为代表的道家思想可以说是山水画的"底层逻辑"，只要你向往自由，不沉迷功利，那就有了深度理解山水画的远游心。

远游心也分等级。有的想在山林永居，彻底告别世俗生活，这是最高的远游心；有

① 白居易《中隐》诗："大隐住朝市，小隐入丘樊。丘樊太冷落，朝市太嚣喧。不如作中隐，隐在留司官。似出复似处，非忙亦非闲。不劳心与力，又免饥与寒。终岁无公事，随月有俸钱。君若好登临，城南有秋山。君若爱游荡，城东有春园。君若欲一醉，时出赴宾筵。洛中多君子，可以恣欢言。君若欲高卧，但自深掩关。亦无车马客，造次到门前。人生处一世，其道难两全。贱即苦冻馁，贵则多忧患。唯此中隐士，致身吉且安。穷通与丰约，正在四者间。"

② 朝市：表面指喧嚣的大都会、名利场，实则暗指朝廷。

③ 丘樊：丘是小山，樊为篱笆，丘樊合指偏僻山林中的隐居之地。

④ 唐朝以洛阳为东都，唐朝中后期东都政治地位下降，东都行政机构称为"分司"，东宫属官是没有实权的闲官冷官。白居易曾几次担任东宫属官。

的想来去自如、随去随回，这是中等的远游心；有的非富即贵，只愿在私人空间享受片刻隐逸之乐，这是低等的远游心。对不同等级的远游心或者说隐逸心，不必厚此薄彼，因为每个人都是根据自己的条件做出的选择，隐逸程度也根据自己的条件而有所不同。

唐代诗人白居易将"隐"分为大、中、小三个级别，在《中隐》①一诗中他写道："大隐住朝市②，小隐入丘樊③。丘樊太冷落，朝市太嚣喧。不如作中隐，隐在留司官④。"白居易认为，不必追求高官厚禄，也不必完全隐居山林，当个不重要的闲官就好，因为高官自由时间少，隐士生活条件差，当个闲官，自由时间和每月俸钱可以取得最佳的平衡，反而是更好的选择。"贱即苦冻馁，贵则多忧患。唯此中隐士，致身吉且安。"白居易的中隐思想对后世产生了深远影响，成为唐宋以来知识分子的普遍处世方式，受到苏轼等人的大力推崇。其实，功业与自由、入世与出世的矛盾，任何时代都不可避免，人们永远需要动态地平衡二者的关系，因此，白居易的中隐思想在当代也有现实意义。当你对个人努力不再抱有信心和希望，想要逃离现实而又心有不甘，与其被迫"躺平"，不如选择"中隐"。无数古人已经实践了"中隐"的人生方式，为职场内卷（过度竞争）与内心自由提供

了一种比较两全的解决方案。

知道了山水画乃神思的理想栖息地，也有了远游之心，我们还需要知道畅游山水画的方法，这就要说到走进山水画殿堂的第三把"金钥匙"。

第三把"金钥匙"，就是"游目"。

什么叫"游目"？所谓游目，就是我们看画的视线不是固定的，而是游走的。具体来说，我们可以远观，观山水之势，又可以近看，看木石之质；我们可以仰望山高，俯瞰地广。我们可以站在画中某个人物的角度，去设想他在画中看到的景象。我们可以沿着山路逡巡，享受曲径通幽之美。除了游目于空间，还可以游目于时间。郭熙说，山景四季不同、朝暮不同、阴晴不同[①]，当我们游目山水时，也要留意细节的变化，比如，是佳木繁荫，还是落木萧萧，是苍翠夏山，还是惨淡冬山，这样我们就能游目于时间，体会山水画中的时间密度。此外，我们不仅要游目，也要游心。换句话说，游目与游心是一体的。我们的目光在游走的过程中，一旦看到什么，感受甚至思考就要跟上，不能只是看看而已。总之，我们看山水画，不能只是固定在一个地点看，不是被动地看，不是浮光掠影地看，而是要让视线在画中游走，在游走中观察与感受，并且也不妨在可居之地徘徊

① 《林泉高致·山水训》："山春夏看如此，秋冬看又如此，所谓'四时之景不同'也。山朝看如此，暮看又如此，阴晴看又如此，所谓'朝暮之变态不同'也。"

《千里江山图》开卷第一处松树

《千里江山图》开卷第一个行人

② 郭熙在《林泉高致》中说："山之人物，以标道路。"这个小小行人的存在，不光是标明道路，还有通过对比标明松树高度的作用。

停留，这就是游目。游目的最好结果是，不仅是看看画而已，而是把山水画内化于心，让你的内在自我住在理想的山水世界中。

好了，"三把金钥匙"就说到这里。

4. 松树，不只是松树

在正文开始前，已请读者看了本章全景图，那叫"远望其势"，这一节我们就正式进入画面，开始"近看其质"。首先，我们要看几棵松树。

请看本页上图，那就是《千里江山图》开卷第一处松树。单看还不觉得什么，是吧？请看最右侧松树的右下角，那儿有一个人（见侧栏细节图），将人与树做做比较，可知那松树绝不寻常——它们极其高耸。到底有多高呢？我们拿那个行人来做个简单测量②，可知其中

最高的松树大概有十一二人高，即使以身高 1.6 米来算，那松树也有六七层楼那么高。试想，当我们第一次站在树下向上望会是怎样的感受？"好高！"八成你会和我一样发出惊叹。

古人管这种高耸挺直的松树叫"长松"，而把树冠倒伏、枝节盘曲的叫"异松"，把皮老苍鳞、枝枯叶少的叫"古松"。[1] 虽然笼统地说松树气质不凡，但细说的话，长松、异松、古松的气质是很不一样的，只有长松才有亭亭气概，是众木的榜样，象征昂然挺立、意气风发、品德超群的君子，特别是青年君子。综观《千里江山图》，其中所画林木众多，但有一个有趣的现象，就是几乎没有古松，都是亭亭长松，其他树木也大部分挺拔、青翠，绝无老气，不知是否与画家的年轻心态有关。我知道，有人不光质疑《千里江山图》真伪，还质疑作者真伪。后隔水[2] 有蔡京题跋，说作者叫"希孟"，完成此卷时仅"十八岁"。有人不相信是真的。本书最后会再谈此事，现在我能告诉读者的是，只要不先入为主，而是仔细读画，你会感受到细节中难掩的青春气息。而我，早在不知不觉中昵称画家为"希孟君"了。

希孟君为何要在此处画长松？请看长松所在位置，那是一处小山坡，山坡上以及对面是竹林，在竹林掩映

人物与树比例示意

[1]《山水纯全集·论林木》："荆浩曰：'成材者气概高干，不材者抱节自屈。有偃盖而枝盘、头低而腰曲者，为异松也。皮老苍鳞、枝枯叶少者，为古松也。'"《山水纯全集》，北宋山水画论著作，韩拙著。荆浩，字浩然，五代后梁画家，著有《笔法记》，中国画史重要代表人物，北方山水画派之祖，在山水画发展过程中具有重要影响。

[2] 隔水是画心前后的装饰性镶条，是书画装裱形式的一部分。

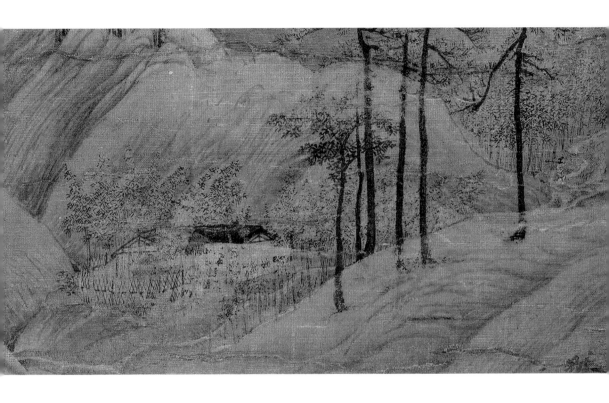

中露出一户人家的屋顶。这户人家位于山坳中，周围只用篱笆围着，既表示私域，又不拒绝交流，与那种高墙深院决然不同，给人一种舒适的疏淡之感。长松、竹林乃至篱笆，它们自身的审美价值也许不是重要的，重要的是它们所表达的符号意义，也就是气宇轩昂、虚心待物的品德。为了便于理解画意，我们甚至可以把画中长松之类的形象直接转译为词语，比如，长松译为高贵，翠竹译为虚心，篱笆译为疏淡。所以，希孟君在此画长松等物象，实则是在说明这户人家主人的不凡。我们甚至可以联想到唐代刘禹锡的《陋室铭》，此处房屋虽然简陋，但"斯是陋室，惟吾德馨"，希孟君是在用绘画语言说："看，这是一处地灵人杰的宜居之地。"作为全卷开端的重要"景点"，这一处竹林

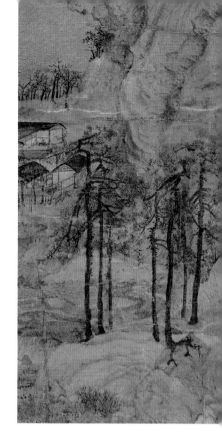

人家也有奠定基调的作用，它让我们这样的游客感到安静、祥和，并且心怀敬意。应该说，这是一种非常好的审美心情。

有人说，对长松之类的解读，是不是过度了？对于过度解读，我们当然应该避免，但是如果只把画中形象纯粹当作物象来看，那往往只能看个表象而已，不能真正读懂古人的山水画。

这一节的最后，我们再来看看长松旁的那个行人。

首先，只有他一个人，这很重要，因为这样一来他就没人可以说话。他也没有牲畜跟随，牲畜走路的嘈杂声、不可控的鸣叫声也都没有。他只是肩扛一根长棍，在竹林小径上安静地走路。所以，这是一个既安静又生动的意象。

再看他脚下那条小径，从画外而来，蜿蜒曲折，从山坡长松与竹林人家中间穿过，又沿着此人行走的方向消失在画外。仔细体会，这小径的一来一去，其实与深远空间中的云雾有异曲同工之妙，后者是通过遮挡来营造渺远意境，而小径是通过视线引导，带观者出入画面，从而让有限的画面得到无限的延伸。[①] 你看，《千里江山图》一开始就从大局和小处做了如此精心的设计，极大地拓展了观者的心理空间，可谓出手不凡。

① 《林泉高致·山水训》："山欲高，尽出之则不高，烟霞锁其腰则高矣。水欲远，尽出之则不远，掩映断其派则远矣。"

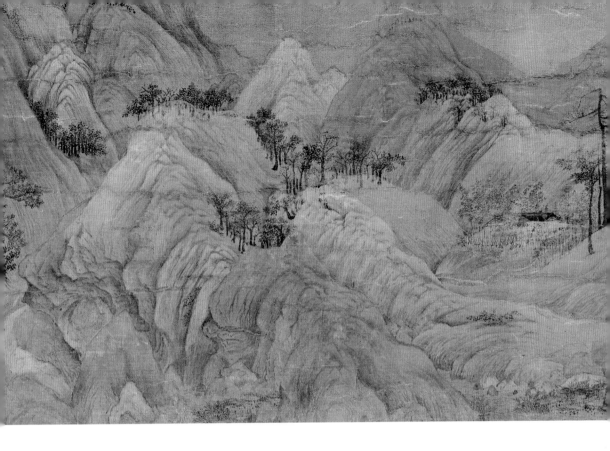

5.道路，不只是道路

经过竹林人家，我们继续展卷往后看。这时，我要提醒读者注意，看完一个"景点"，最好不要将视线直接跳到下一个"景点"，而是要真的沿着画中的道路走过去。路上的行人为我们提供了观察视角，我们要想象自己像画中人一样，像他们一样走路，从他们的视角去观察，这样我们会体验到更多，甚至会拥有许多惊喜，而这些是随意扫视所不可能发现的。

现在，请你看上图。竹林人家在画面右侧，从他家出发，到画面左端的松林，请看是怎么走？尽管有前山遮挡，读者也不难猜出，道路是从前后两山之间的峡谷穿过的。我们欣赏山水画还有一个有趣的角度，就是检查画中道路的连续性，也就是看看画中的道路是

否走得通。如果道路画得潦草，走着走着路没了，半途而废，或者画得混乱，让人无所适从，那幅山水画的品级就很值得怀疑。前面我们已讲过郭熙评论山水的"四可"标准，至少符合一"可"才可称妙品，第一个"可"就是"可行"。而且，"四可"不是郭熙一个人定的标准，而是"世之笃（dǔ）论"，也就是世所公认的确凿之论。

　　实际上，"可行"放在首位不是偶然的。在山水画中，人可以画得很小，甚至可以不把人画出来，但是不能没有人的痕迹。有道路，必有人行走，道路是有人活动的最好证明。"（山）无道路则不活"①，从根本上来说，道路之于山水的重要性，来自中国山水的审美哲学：山水是人的主观山水，不是纯客观的山水。画中的"道路"，不仅有引导视线、拓展空间的作用，更与山水之"活"有重大关系，所以我们欣赏山水画一定要好好地走路，不要只是把目光在画面上轻飘飘地扫来扫去。

　　当然，检查画中道路的连续性，不是说要道路一直连续地保持在我们的视线中，不允许中断。事实上那既不可能，也没必要，因为道路总会被遮挡、被阻断。但是中断时，要看看画家有没有把道路的生灭交代清楚，是否做到了"笔断意连"。

　　现在我们回到画面。经过松林以后，道路发生了分

① 《林泉高致·山水训》："山无云则不秀，无水则不媚，无道路则不活，无林木则不生，无深远则浅，无平远则近，无高远则下。"

白鹭

鸥鸟

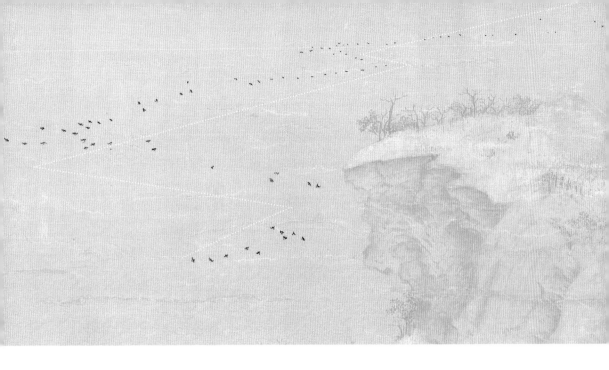

岔，其中一条通往小桥，然后进入下一段；另一条通往一个建筑群，我们姑且称之为"鸥鹭山庄"（山崖边有一群飞鸟）。在过桥之前，我们先到这一处山庄去看看。

6. 在鸥鹭山庄听琴谈心

侧栏图中标示出了飞鸟的位置，本页上图是飞鸟的放大画面。尽管原图中飞鸟比例极小，已飞去远方的鸟更是只有一个小墨点，但有一些还是能隐约看出其形态特征——头大、翼长，应是鸥鹭之类。我数了数，约有八十多只。它们看似散漫地飞，其实把它们的飞行轨迹勾勒一下，会发现这是一个近大远小、曲折渐远的精心设计，飞鸟的行迹既把我们的视线引向远方，也把我们的心带去悠远之境。希孟君的小心思尽在不言中。

在中国文化中，鸥鹭不只是鸟，还是文化意象。有

一首古琴曲名为《鸥鹭忘机》，建议读者在看这处画面时找来听，边听边看，感觉更好。

《鸥鹭忘机》一曲源自《列子》的一则寓言①，说的是一个渔夫原本与鸥鸟和谐相处，但是当他动了心机，想要捕捉鸥鸟，鸥鸟便立刻远离了他。历代琴谱也多有关于《鸥鹭忘机》的题解，与《列子》寓言大同小异，其中一则转引臞（qú）仙②的话说，有一个渔翁常于海上来往，从未想伤害鸥鸟，群鸥不怕他，飞近他，跟他亲近。渔翁的妻子知道了，就对渔翁说："何不趁机带一两只回来玩呢？"第二天，渔翁去海上，想趁鸥鸟靠近时捕捉它们，可是奇怪的事情发生了，尽管他仍然和颜悦色，群鸥却像是知道了他的心机，一直飞得高高的，再也不靠近他了。故事结尾总结道："乃知前此之忘机也。"于是知道以前是因为"忘机"，才得到鸥鸟的亲近。这个"机"字，繁体写作"機"，本义是弓弩上的发射机关，引申指暗黑心、功利心。当初，渔翁游于海上，鸥鸟翔于空中，二者和谐共生，自由自在，各得其乐。可是，当渔翁想要抓几只供妻子娱乐，性质就变了。渔翁之妻以占为己有为目的，以他者自由为代价，她自己觉得很高兴，可那种高兴远非同游之乐可比。

听着琴曲，看了飞鸟，接下来我们在山庄随便走走。

① 《列子·黄帝》："海上之人有好沤（'沤'通'鸥'）鸟者，每旦之海上，从沤鸟游。沤鸟之至者，百住（'住'应为'数'）而不止。其父曰：'吾闻沤鸟皆从汝游，汝取来，吾玩之。'明日之海上，沤鸟舞而不下也。"

② 朱权，明太祖朱元璋第十七子，初封宁王，号臞仙。

臞仙曰："有海翁者，常游海上，群鸥习而狎焉。其妻知之，抵暮还室，谓翁曰，'鸥鸟可娱，盍携一二归玩之？'至旦往，则群鸥高飞而不下矣。乃知前此之忘机也。"《蕉庵琴谱》

臞僊曰有海翁者常游海上羣鷗習而狎焉其妻知之抵暮還室謂翁曰鷗鳥可娛盍攜一二歸玩之至旦往則羣鷗高飛不下矣乃知前此之忘機也蕉庵琴譜

桔槔 出自清·焦秉贞《康熙御制耕织图》(爱尔兰切斯特·比蒂博物馆藏)

我们可以一边走一边聊天，比如，由琴曲之意再聊一会儿庄子哲学。

《庄子》中有一则关于"机心"的寓言。说的是，有一次孔子的弟子子贡出游，遇见一个老丈在浇地。那老丈抱着瓮从井里取水然后再去浇地，累得呼哧呼哧，半天才浇一瓮水。子贡就对老丈说："现在有一种机械，一天能浇一百个畦，用力很少而功效颇多，先生不想试试吗？"老丈抬头看了一眼子贡，说："怎么弄？"子贡就介绍了叫"槔"的那种机械。③请读者看上图，图中近处那人就是在用桔槔取水灌溉。子贡本以为自己一片

③《庄子·外篇·天地》："子贡南游于楚，反于晋，过汉阴，见一丈人方将为圃畦，凿隧而入井，抱瓮而出灌，搰（hú）搰然用力甚多而见功寡。子贡曰：'有械于此，一日浸百畦，用力甚寡而见功多，夫子不欲乎？'为圃者仰而视之，曰：'奈何？'曰：'凿木为机，后重前轻，挈水若抽，数如泆汤，其名为槔。'为圃者忿然作色而笑曰：'吾闻之吾师，有机械者必有机事，有机事者必有机心。机心存于胸中则纯白不备，纯白不备则神生不定。神生不定者，道之所不载也。吾非不知，羞而不为也。'"

好心，没想老丈被他气笑了。"吾非不知，"老丈说，"羞而不为也。"

当初我看到老丈这样的回答，吃惊不小。因为他的回答太"反常识"了。现在有谁不把提高效率、追求利益最大化作为目的呢？特别是如今人工智能迅猛发展，出现了很多自动化工具，让很多人感到焦虑，不知所措，担心不定哪天自己就被取代。这种焦虑，姑且称之为"工具焦虑症"。在庄子看来，工具焦虑就是人被工具异化的一种表现。文中那位老丈关心的首先不是省力，而是专注于当下亲身做的小事。如果一个人已经习惯了做大事、赚大钱的思维方式，那么他就很难理解老丈的做法。庄子借老丈之口说，"机心存于胸中则纯白不备，纯白不备则神生不定。神生不定者，道之所不载也。"心地单纯、襟怀坦白，踏踏实实做好每一件小事，这样心神才安定，反之，凡事贪多求快，忙忙碌碌，慌慌张张，总想着争抢和防备，心神不定，生命质量怎么能高呢？可惜的是，还是有许多人只剩下机心，异化为工具，失去了活泼人性与天真之心。故事中的子贡对机心已经习以为常，不以为羞，反而还好心地给老丈提建议呢，殊不知他的建议不过是"瓮中人"在"请君入瓮"罢了。

如何对治"工具焦虑症"呢？我们要自觉地减少算计和贪求，特别是在自然山水中或者观赏山水画的时候，要把尘世机心暂时抛下，像个孩子一样，恢复天真烂漫的本心。

在鸥鹭山庄游玩，除了听古琴曲，谈论庄子，还可以读一读与鸥鹭有关的诗词。写到鸥鹭的宋词，最好的莫过于李清照的《如梦令·常记溪亭日暮》："常记溪亭日暮，沉醉不知归路。兴尽晚回舟，误入藕花深处。争

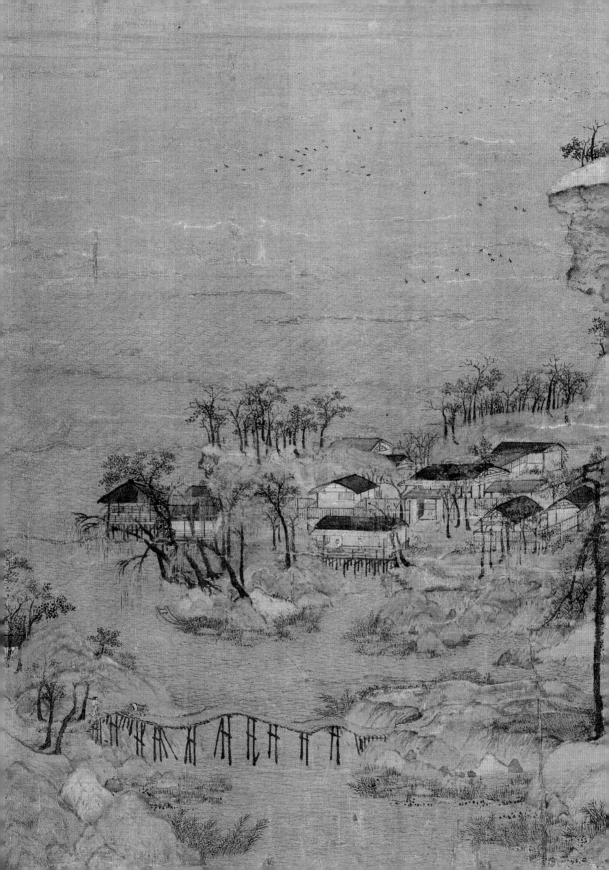

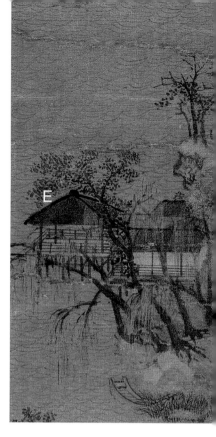

渡，争渡，惊起一滩鸥鹭。"一派女孩特有的天真烂漫，可说是《鸥鹭忘机》最可爱的注脚了。

7. 在鸥鹭山庄看宋式建筑布局

刚才我们在鸥鹭山庄做了文艺游、哲学游，现在来点实在的——看房游，参观一下山庄的房子。

鸥鹭山庄的主体建筑是一组工字形平面住宅（见图中 A 处标示）。这种住宅形式很有意思，在前堂后室中间还连着一道廊屋①。现在说起"廊"，一般人首先会想到屋檐下的走廊或有顶而无墙的游廊，但是画中的廊屋两端连接堂、室，两侧有墙，墙上有窗，如此一来，廊屋既是堂与室的通道，又有居室的感觉，所以本书以"廊屋"称之。现在，请你跟我一起想象，从他家大门进去，登上厅堂，穿过廊屋，进入寝室——在经过廊屋时，那纵深感让寝室显得更加私密，阳光透过窗棂（如果未糊纸）照进廊道，让我们行走的身影时明时暗，就像是在用身体弹拨着光线的琴弦。你说，堂、室的这种连接方式，是不是多了几分美感？这种工字形平面布局形式在清代以后虽不常见，但它曾经非常流行，特别是在宋代，工字平面建筑的例子非常多见，在《千里江山图》中也处处都是。

① 前堂后室，或称前厅后寝。廊屋，或称穿廊、主廊、贮廊。南宋袁文《瓮牖（yǒu）闲评》卷6："厅后屋，人多呼为'主廊'，其实名'贮廊'。"

廊屋墙上的直棂窗

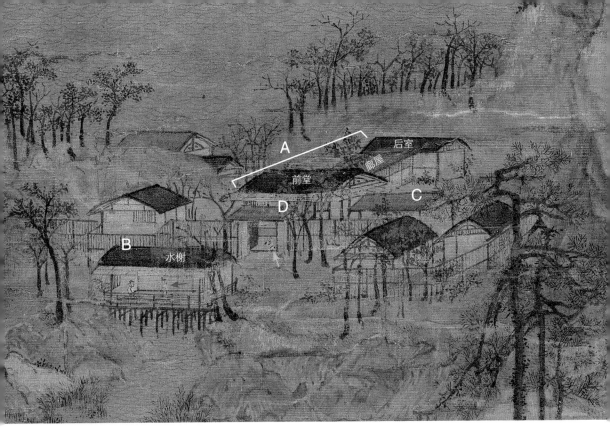

上图C：挟屋（宋称挟屋，
后称耳房）
上图D：门屋
上图E：四角攒尖亭

院门口的孩子

作为负责任的"导游"，我必须强调作为普通游客我们不要贸然闯进人家寝室，因为那样做没礼貌，所以我们想象一下那种穿廊入室的感觉就好。也许有读者特别想去看看，可不可以向主人要求去寝室参观呢？在私家住宅，最好不要。因为我们跟主人没熟到那个份上，最好就连要主人为难的话也不要说出口。以下是参观须知：厅堂是会见普通宾客的地方，也是家庭举办大事的地方；只有尊贵亲密的戚友才能进入后院；在前面居住的仆人在主人未召唤的情况下不得任意进入后院；即使家中孩童去长辈居处也要心存敬戒。

说到这儿，这家的人在哪里呢？请看上图黄色箭头所指，在大门口有一个小小身影，放大仔细看（见左侧细节图），那似乎是一个小孩。再细看，他身体向右侧倾斜，以便抬起左腿迈

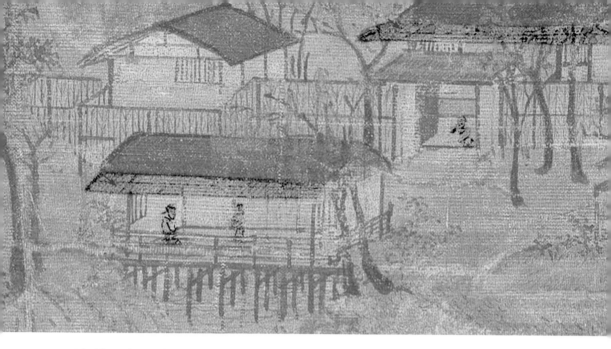

过门槛。希孟君真是棒，通过斜身迈门槛这个细节，就告诉我们这是一个还奶里奶气的稚子。这个小朋友怎么自己一个人出门去？答案就在他的正前方。

　　沿着他家正堂中轴线往前不远就是一座水榭①。水榭正面有两个人，一个男人和一个女人，他们也许是小孩的父母。男人戴着幞（fú）头帽子，斜坐在矮栏内侧的条凳上。刚才他斜倚栏杆看风景，妻子来了，就顺势扭身和妻子说话。他们在说什么？我想，大概是女子来叫男主吃饭。"官人，去吃饭啦。"她说。"哦，好……"男主说。虽然嘴上说"好"，他却仍坐在那里不动。女子和男主的距离按说不算近，这个距离表明女子是临时来到这里，而且不希望和男主攀谈，因为她还牵挂着家中无人看管的孩子，叫完看风景的男主她就要赶紧回去。请看上图黄色箭头所指，那是门的位置，女子站得靠近门口，也说明她与水榭之外的家事关系更近。水榭与院

① 榭（xiè）的本义是建筑在台上的房屋，因为园林中的榭多建在水边，所以有了"水榭"之称。宋画实例中，水榭的基本形式一般是在水边架设平台，平台一部分凭岸，一部分离岸凌空，在平台上建屋，让水深入屋下。在水中架设平台的桩子以木桩为多见，几根木桩为一排，用横梁连接（细节参见右页侧栏图，画中是用方横梁与圆木桩以榫卯方式连接），若干排木桩支撑起平台。平台以木板铺就，形成地面。平台上建筑物的平面形式通常为长方形，临水一侧特别开敞，并设栏杆供人凭倚和防止落水。水榭的栏杆通常比较低矮，矮栏内侧会放置平整的木板，看上去就像条凳，让人闲坐休息。矮栏安装在平板外侧，并且略微向外倾斜，大多还微有弯曲，让人倚靠更舒服，这段矮栏就叫作"靠背"，这种栏杆就叫"靠背栏杆"，后世俗称"美人靠"。

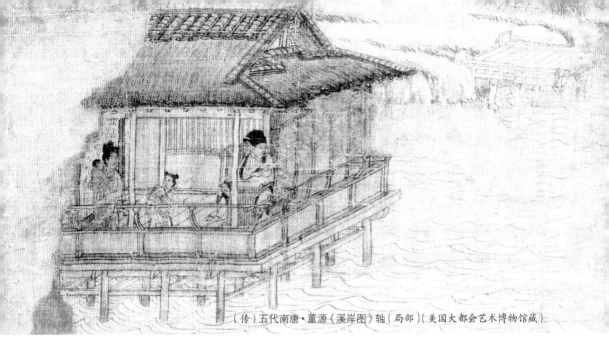

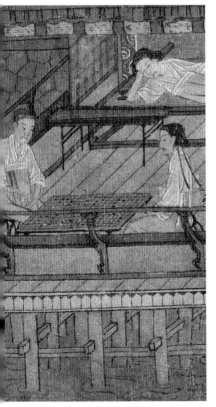

支撑水榭的木桩 出自元·佚名《荷亭对弈图》（故宫博物院藏）

门口距离不远，那时，在与男主说话的时候，她想必也听到了孩子寻找妈妈的呼唤。

这一处家庭生活画面，让我想到了据传五代南唐画家董源的《溪岸图》（本页上图），画中有一个依山而建的水榭，上面也有一个男主，他坐在椅子上看风景，旁边是他的妻子和两个孩子，其中一个孩子年龄尚幼，被妈妈抱在怀中。这一处画面描绘家庭生活非常扎实，让人感到十分亲切，让人相信这是出自有生活阅历的中年大叔手笔。相比之下，希孟君的画面就有些清冽，男主与女子的距离就像清澈而微凉的水，让人想到希孟君似乎对男女之间的亲密关系还感到陌生，因此作画时有了下意识的表现。

这一处画面还有两个细节值得注意，一是木桩入水部分，隐约可见，说明江水清澈；二是左页图中红色箭头所指，屋檐下又伸出一条"屋檐"，那叫作"引檐"（或

称"庇檐"），应是竹篾编席（有的也可能是在木架上铺设半透明绿色织物），想想看，水清、檐绿，多么灵动清纯，多么美好惬意！难怪男主舍不得回屋里去。

看到这儿，又产生一种或许有点"过度"的联想。前面我们看的鸥鹭远飞，刚才我们看的小孩子找妈妈，画的很像是"鸥鹭归巢""稚子候门"这两种典型意象，二者的主题都是与家园有关。这两种意象比较明显，还有不明显的。请看侧栏两个山形图。上图，像不像一张脸？大山从远方与江水一起绵延而来，到了鸥鹭山庄这里山势暂歇，山头昂起，活像一张脸，还长着大鼻子。奇妙的是，在山庄大堂一侧还有一座小山包，小山头也是一个脸形，与大山之脸非常相似，也长着一个大鼻子。在下一个对开页，读者会看到它们的全貌，届时还请留意图中红色箭头所指的部位，那像是大山伸出的双臂，鸥鹭山庄就在大山的怀抱中。小山包与大山脉的相似性，象征着二者的亲子关系，于是也强调了山庄被大山护佑的性质。由此来看，鸥鹭山庄的风水可谓尽善尽美。

大山脸形

小山脸形

8. 波浪桥和驴

好了，我们在鸥鹭山庄徜徉够久了，现在我们过桥到对岸去。

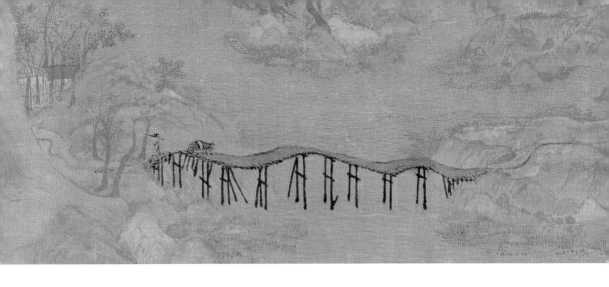

驮炭驴
出自南宋·马远《晓雪山行图》
（台北故宫博物院藏）

请看上图，这是《千里江山图》里出现的第一座桥。这座桥，有点奇怪。它窄而长，起起伏伏，犹如波浪。姑且称之为"波浪桥"。

这座波浪桥有多窄呢？希孟君放了一人一驴作为"标尺"。看，他们不能并行，可见很窄。而且，他们走起来还必须保持一定距离，不能离得太近，因为桥面的承受力有限。这种桥，你敢不敢走？图中那人好像无所谓。他身着黄衣，肩扛一棍，棍上绕着绳子，一副无所谓的样子。但他前面的驴子神态就不同了。

尽管《千里江山图》中人、兽实际尺寸很小，但我还是尽力为读者把细节放大，我们一起体会希孟君的毫颠之妙。现在请看侧栏上图。那就是行人与驴的放大图。我在描画驴子时，注意到它的嘴巴像是张开的，似乎是在嘶鸣；它的前腿步幅很小，后腿的细节虽难分辨，但是仍能给人一种畏缩感。我们再随便找一头其他宋画中的驴子来做做比较。请看侧栏下图，那头老驴驮着高耸的炭筐，按说比本画桥头小驴负重大得多，但走路步伐

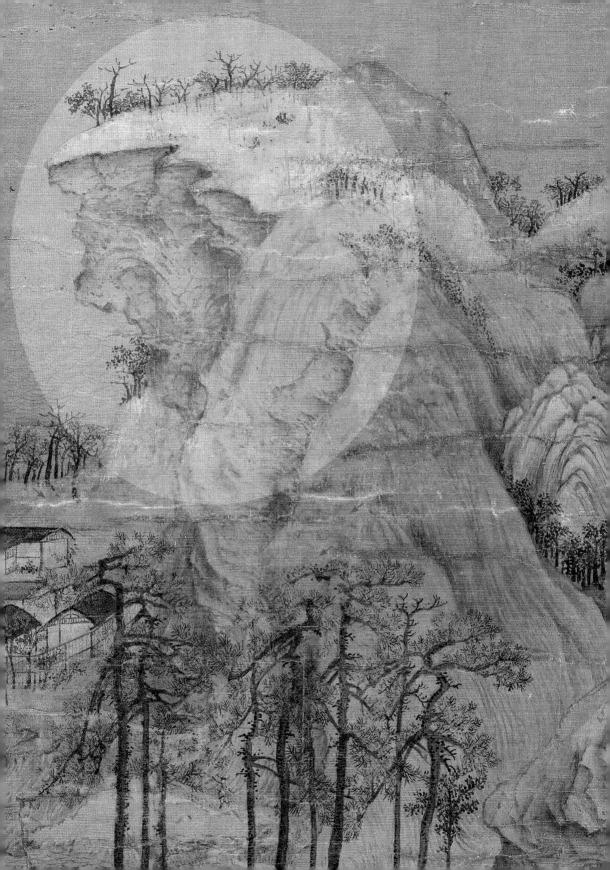

正常。经过对比，桥头小驴的畏缩感更加确定了。

也不能怪小驴胆小。这座波浪桥实在是"趣味性"太强了。首先，它的桥柱就很有趣。桥柱用的应该是树干原木，看，右侧图中红色箭头所指，枝杈都懒得削去。再看桥柱的编组，两根为一组，然后用一根横木连接，构成脚架。瞧它们，一根根的，又细又高，光是看着就晃，是不是？画中人们也不是没有做过补救，请看右侧图中黄色箭头所指，有的桥柱用一根斜柱支撑，有的用两根或半根支撑。可是这种补救措施作用能有多大？要是桥面用木板还好，但是从桥面起伏不定的样子来看，这桥面用的不是木板，估计是用竹篾与竹子或木棍编成基础面，然后用苇草和泥覆盖其上。这样一来，桥面就势必不可能平整硬挺。桥面软，再加上桥柱高低不齐，桥面就形成了波浪。最后，你是否觉得这座波浪桥还缺了点什么？"栏杆！"对，栏杆。其实，在宋代，乡间小桥极少设置栏杆，无论桥面离水面多高，都无遮无拦。我们作为游客，在画外看波浪桥还觉得挺有意思的，可是真要你去走这种桥，怕是会有不少人失声惊叫。所以，能怪小驴胆怯嘶鸣吗？ ① 不能。谁也别笑话谁。

因为桥面太窄，我们只好等小驴和那人过桥，然后才能继续游玩。

上图是《蜀山行旅图》（美国大都会艺术博物馆藏）中的小桥侧面，可以看到桥面由一根根木棍组成。

① 这只小驴让人想到苏轼的《和子由渑（miǎn）池怀旧》中嘶鸣的蹇驴，全诗如下："人生到处知何似？应似飞鸿踏雪泥。泥上偶然留指爪，鸿飞那复计东西。老僧已死成新塔，坏壁无由见旧题。往日崎岖还记否？路长人困蹇驴嘶。"

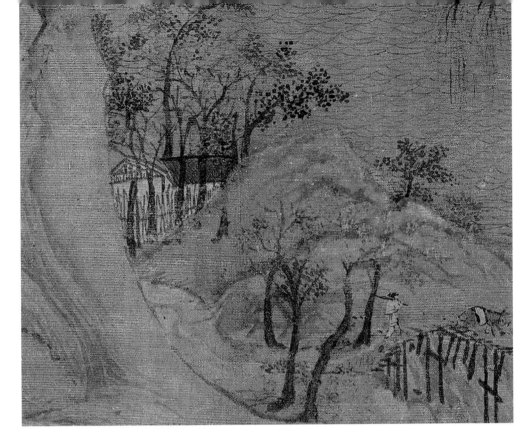

9. 路线考察兼论两处民居

现在，我们就要进入《千里江山图》第一章的下半段了。

首先，我们照例先考察一下行走路线。在下一个对开页，你会看到第一章后半段的部分路线图，我在图中用线条标示了道路，用圆形强调了分岔点。建议你沿着画中的道路"走"一遍。记住，态度要认真，一边走一边想象，就像真的实地走过一样。然后，你会发现扎实地考察路线是多么重要。一开始，我以为抵达下一个"景点"的路线是从山脚下走，但实际上，那条路根本走不通！中途要上山坡，然后从两山夹缝中通过才行。那条夹缝看上去很窄，让人想到《桃花源记》里写的，"山有小口，仿佛若有光。便舍船，从口入。初极狭，才通人。复行数十步，豁然开朗。"显然，如果观者只是轻率地跳着看，就体会不到发现"桃花源"的妙处了。

现在，我们就从桥头开始走吧。离开波浪桥走不了几步就是一个拐弯。拐了弯，我们就会看到一户人家（上图）。瞧，山口处露出他家两间屋的屋顶。屋顶的颜色很有意思，

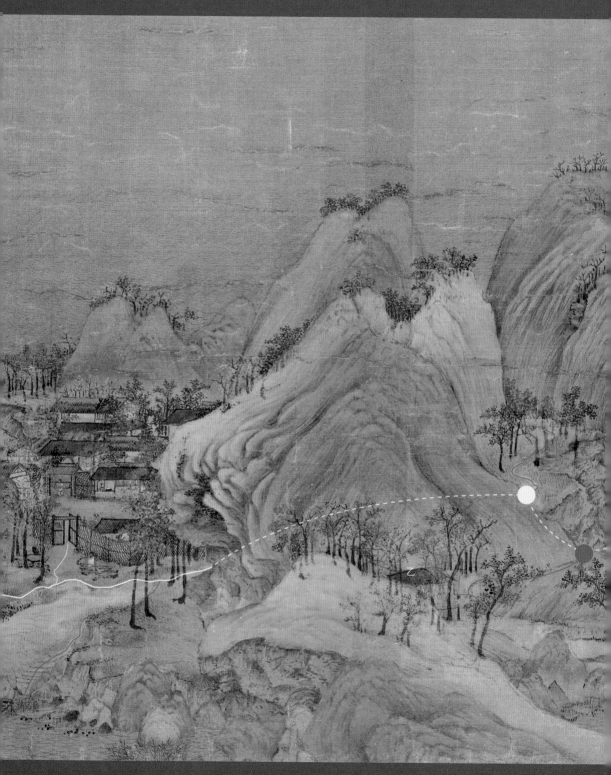

第一章后半段（部分）路线图

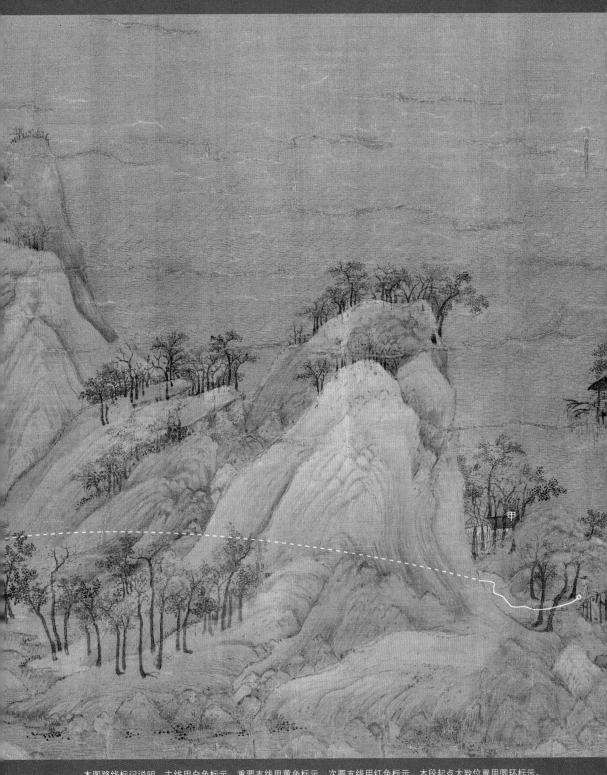

甲

本图路线标记说明：主线用白色标示。重要支线用黄色标示。次要支线用红色标示。本段起点大致位置用圆环标示。
被遮挡的路线用虚线大致表示。重要分岔口用圆形强调。

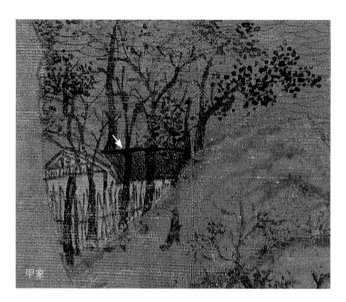

甲家

乙家

左右两间不一样。左边这间是黄褐色，表示草顶；右边那间是青灰色，表示瓦顶。有人把画中青灰色屋顶笼统地称为黑色屋顶，这样可不够严谨。瞧，白色箭头所指的屋脊线才是真黑，屋瓦与之相比并不够黑。虽然古时候青与黑连用，称为黛色，还把使用青瓦施工的过程叫"黑活"，但是在这里，我们却要较较真，准确地指称瓦的颜色。因为这样认真，我们甚至可以推知屋瓦的形状和名称，可以确定这户人家的社会地位。

按北宋《营造法式》[①]所说，当时瓦按质地分有三种：一是素白瓦，也就是普通的黏土瓦，名中虽有"白"字，瓦身却是青灰色；二是青掍（hùn）瓦，名中虽有"青"字，瓦身却是黑色；三是琉璃瓦。也就是说，如果称其为黑屋顶，则屋瓦应是青掍瓦。青掍瓦制作工艺

① 《营造法式》是北宋李诫（时任将作监丞）奉旨编写的建筑设计、施工的规范书。此书编写有为建筑工程提供法式的目的，以控制工料预算、防止贪污腐败，但因其反映了北宋建筑工程实况而成为当时最完善的建筑专著，为后世了解宋代建筑科学和艺术打开一扇大门。

② 青掍瓦制作过程大致是这样的：在瓦坯入窑前，先将其表面的坯布纹磨去，再用卵石把坯面碾压光洁，抹一层滑石粉，然后装窑；烧制时，用松柏柴、羊屎及麻粞（shēn）浓油发烟，使瓦表面吸收烟中的碳素，形成一层黑色薄膜。

③ 所谓板瓦，就是横断面小于半圆的弧形瓦。所谓筒瓦，就是横断面为半圆形的瓦。古时筒瓦只能用于宫殿寺庙及其他上等宫房，不允许一般民宅使用。

板瓦

复杂②，具有压磨黑光的特点，将青掍瓦满铺屋顶，与普通素白瓦相比，显得沉稳高级。也正因此，青掍瓦被赋予了等级意义，只可用于高等级建筑，平民百姓不准使用。因此我们可以推知，这家的瓦房用的是素白瓦。既然是一般民房，我们进而还可以知道他家屋瓦的形状，一定是板瓦，而不是筒瓦③。为什么？还不是因为朝廷的规定。除非朝廷特许，一般民房不得使用筒瓦。

我们再来看草房。草房，也称茅屋。茅屋是用竹木做房架；虽是茅屋，梁、檩、椽（chuán）等结构要件也一应俱全；屋顶用稻草、茅草、麦秆、黍秆、芦苇之类覆盖。茅屋造价低，但寿命短，禁不住长时间风吹雨淋，时间一长，损烂在所难免，所以有诗说，"茅屋年年破，春风岁岁来。"但茅屋不一定是破破烂烂的，若修缮及时，不使枝蔓杂乱，也可以很"可爱"。如陆游在《入蜀记》卷5中就说，"民居多茅屋，然茅屋尤精致可爱"。

看完屋顶，我们再看看栅栏与篱笆。现在，很多人分不清栅、篱的区别。其实，二者的区别很大。而且，在这一段中区分二者十分必要。请继续跟我看。

从小桥到下一个山庄，路上有两户人家，为了方便讲述，称之为甲家、乙家。刚才我们看的是甲家，位于

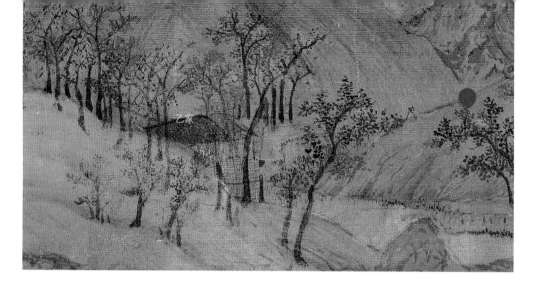

山口处；乙家位于山坳处。请看细节图，甲家是栅栏，乙家是篱笆。一看就不一样，是吧？再从字源的角度来说，"栅"是会意兼形声字，篆文从木，从册（编简册），会意像用绳子编简册一样编成的栅栏。《说文解字》也说，"栅，编竖木也。"竖木是并列的，中间空隙往往比较大，栅栏给人的感觉是疏朗、硬朗。"篱"呢，有学者认为其本字为"㸚（lǐ）"。你看，从字形就可以知道，和"栅"相比，"篱"最大的特点就是交错。再看"栅、栏""篱、笆"的组合，也十分恰切。所谓"直栏横槛（jiàn）"[1]，"栏"的特点也是竖直。"笆"的本义为笆竹，一种长刺的竹子，又指用竹子、柳条等编成的片状障碍物。"篱"交错，"笆"成片，意义组合堪称完美。现在，栅栏和篱笆的区别是不是很清楚了？"清楚是清楚，"也许有读者会说，"不过，怎么看着看着图，却讲起语文来了？"这是因为，我们只有明了栅栏与篱笆的特点，才能体会二者在这一段中的意义。

正如前文所说，我本以为去往下个景点的道路，是

篱笆示意图

① 语出唐代杜牧《阿房宫赋》："直栏横槛，多于九土之城郭。"

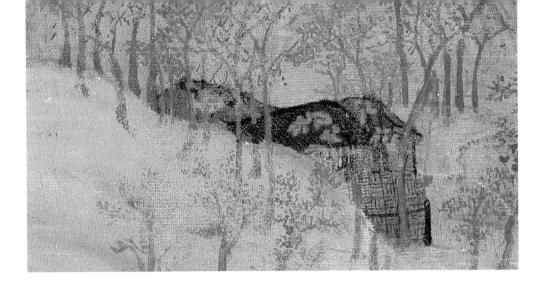

从乙家边上延伸而去，但仔细观察你会发现，乙家往后路就断了。为什么断呢？请看上图，把图中房屋凸显出来，你可以更清楚地看到，乙家有三间房，一间瓦房，两间草房。正是那间较大的草房横在那里，阻断了通路。如果我们一直走到乙家这里，发现没路，还得返回红圆处，再爬上山坡。看到这儿，你是否已经明白了什么？对于路通、路断这回事，希孟君就是用栅栏与篱笆来加以强调的。栅栏疏朗、通透，篱笆交错、封闭，而栅栏位于山口，篱笆出现在路断处，这是偶然的吗？如果不是希孟君有意为之，那可真是太巧合了。房屋、围墙和地段的特点浑然一体，互文隐喻，毫不张扬，不细看就会错过，可是一旦细看，体会到那安静、扎实的妙处，就不禁要为之击节赞叹了。

10. 桃源山庄门外白衣人

现在，我们穿过两山间的缝隙，来到了山口，眼前顿时豁然开朗。就在我们正前方，有一个白衣人。他背对我们，给人一种神秘的感觉。走近些看，呀，吓一跳，他竟然没有

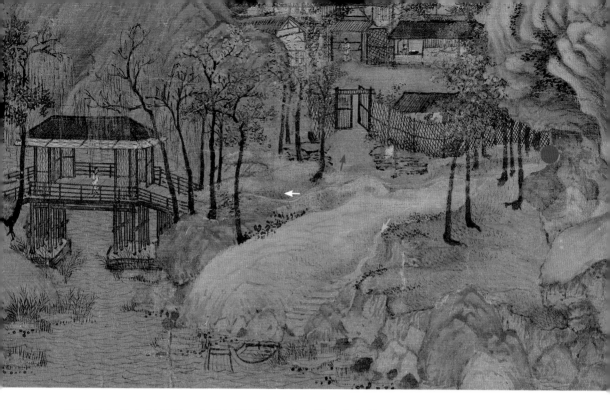

下半身！我立刻想起一个诡异的故事。我以前工作的单位附近有一片很大的古宅，有人告诉我，就在那片古宅里，每天一擦黑就会有奇怪的人穿着古装在大院东边墙根下游走。"为什么在东边？"我问。"因为东墙附近树多，雾气多。"那人说。"为什么说'游'走？""因为他们没有下半身，像是在雾气中浮动。"于是，我深刻地记住了一群古人面无表情、无所事事游走的画面。

　　当然，这个白衣人没有下半身，更可能是画卷残损的缘故。看他所处的位置，似乎本来是坐在大青石上。他身下这样的大青石，对面也有一块，两块体量相当，左右对称，摆在山庄大门前面，应该不是天然的，而是人工搬来这里，其意义大概相当于镇守大门的石狮子。希孟君让他坐在这里，想必是要告诉人们①，走累了，

上图红圆表示我们出山的位置

① 山水画中的人物，也称为点景人物。有人以为"点景"就是"点缀"，其实不然。点景人物不是山水的点缀，而是具有多种重要作用。比如，点景人物可以是某种精神的象征，可以是画家自我的投射，可以起画眼的作用——提示观者从画中点景人物的角度去看景物（那个白衣人就起这样的作用），此外还可以有实际的作用，比如，用人的行走来标示道路，以人为尺对比出山树的高度等。明代书画家张起韶说："山水之图，人物点景，犹如画人点睛，点之即显。一局成败，有皆系于此者。"就是说，点景人物的存在对于山水画的意义，就像画龙点睛一样不可小视。

44

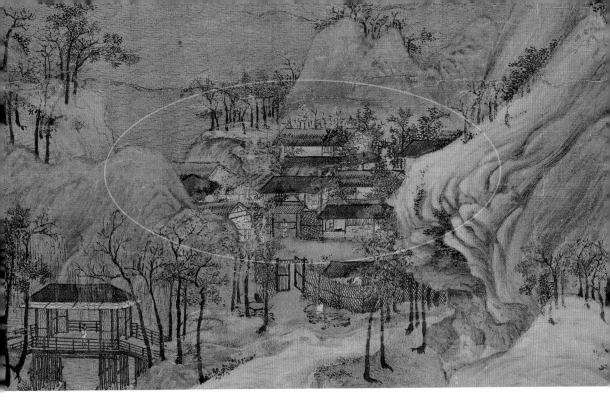

可以在这儿歇一歇，想一想接下来怎么走。

摆在我们面前的有三条路：往左走（黄色箭头）是下坡，坡道上希孟君细心地为我们画好了台阶，台阶尽头是一艘停泊的小船；往前走（白色箭头）是一座高级的桥，比前面的波浪桥好太多，它是我们往后游走的必由之路；往右走（红色箭头）是一个山庄，我们就先去山庄转转。因为我们穿过山缝来到这里，有一种桃花源的体验，所以就管这个山庄叫"桃源山庄"。

11.桃源山庄在壶里

以前我们曾多次提过，看山水要远望其势、近看其质[②]，这样才能尽得山水画的好处。现在，我们就学着把距离拉开，远望一下桃源山庄的形势气象（上图）。

② 《林泉高致·山水训》中有几处内容涉及远望与近看相结合的观念，下面将相关原文尽列于后："山水，大物也。人之看者，须远而观之，方见得一障山川之形势气象。""真山水之川谷，远望之以取其深，近看之以取其浅；真山水之岩石，远望之以取其势，近看之以取其质。""山近看如此，远数里看又如此，远十数里看又如此，每远每异，所谓'山形步步移'也。山正面如此，侧面又如此，背面又如此，每看每异，所谓'山形面面看'也。"

这一看，可不得了！如果说前面看的鸥鹭山庄是在山的怀抱中，桃源山庄就是在山的环抱中（见前页图白色圆环所示）了。这种地势，应该就是传说中的"壶中天地"。

说到"壶中天地"，先讲一个故事。

话说东汉时有个人叫费长房，他曾担任管理市场的小官，有一天，他在楼上往下看时，注意到一个老翁有奇怪的举止。那个老翁他认得，是个卖药的。老头儿营业时会在摊位前面挂个壶，所以费长房对他印象还有点深。那时集市已经散了，老翁走到壶前，看看左右无人，就朝壶跳去。神奇的事发生了，老翁竟然瞬间缩小，从壶嘴跳进壶里。整个过程全被费长房看在眼里，于是他带上酒肉去拜见那神翁。一来二去，神翁答应带费长房进入壶中体验一下。结果，费长房发现壶中竟然也是一个世界，吃的、喝的、住的，应有尽有，而且，比外面的不知好多少！①

这个故事衍生出了两个我们熟悉的词语，一个是"悬壶济世"，另一个就是"壶中天地"。古时壶和瓠可换用，瓠当壶用，读 hú，壶当瓠用，读 hù。例如，"七月食瓜，八月断壶（hù）。"（《诗经·豳风·七月》）瓠就是葫芦。我们熟悉的葫芦有瓢葫芦、亚葫芦，右侧那位在棍端挂的是亚葫芦。无论哪种葫芦，抑或人造之壶，

① 《后汉书·方术列传》："费长房者，汝南人也。曾为市掾（yuàn）。市中有老翁卖药，悬一壶于肆头，及市罢，辄跳入壶中。市人莫之见，唯长房于楼上睹之，异焉，因往再拜奉酒脯（fǔ）。翁知长房之意其神也，谓之曰：'子明日可更来。'长房旦日复诣翁，翁乃与俱入壶中。唯见玉堂严丽，旨（zhǐ）酒甘肴（yáo），盈衍其中，共饮毕而出。"

壶 甲骨文　　　　壶 金文

挂在棍端的葫芦 出自（传）南宋·李唐《仙岩采药图》（台北故宫博物院藏）

都有一个共同点，就是嘴小、肚大，还有盖儿。这个特点被费长房的故事所利用，也被历代文士所理解——壶盖犹如门户，可启可闭，随主人的意；壶嘴犹如通道，通道不必张扬，曲径而通幽；壶肚大，可容自己拥有一方天地，身处其中，自由自在。"壶中天地"不是彻底与世隔绝，也不是混同俗世生活，而是将私密与开放合而为一，犹如在集市上的那个小葫芦，让人实现仕隐两兼的梦想。因此，"壶中天地"成为精神家园、隐逸生活的代称，受到历代文人士大夫的推崇，也影响着他们对现实园林的设计。

现在再来看桃源山庄，你是不是也觉得自己有了洞见？看，山庄被群山环抱，但是前有门、后有口，有了空气流动而不阻滞的环境，居住其中，内心也会潜移默化受到影响，既有安全感，又不拘泥、不自闭。

好了，"远望其势"就到这里。现在，我们要走进桃源山庄去"近看其质"。

12. 桃源山庄的门与墙

此刻，我们正从白衣人身边经过。有了前面对栅栏与篱笆的辨析，这时我们可以自信地指称，白衣人身后是篱笆墙。《营造法式》中提到一种比较"正规"的篱笆墙，称"露篱"，营造规定比较复杂，相比之下，桃源山庄的篱墙简单得多，同时，也多了几分自然野趣。与篱类似的，还有樊。樊的特点有二：一是以多刺植物编织而成，二是墙体不像栅、篱那样有秩序，而是纷乱无序。《庄子·齐物论》中有"樊然殽（xiáo）乱"之语，一般将"樊然"解释为"纷乱的样子"，为何？因为樊墙乱糟糟的，荆棘蒺藜纠缠在一

起难分难解。桃源山庄的篱墙比栅栏文雅，比樊墙可亲，透露着山庄主人恬然自适的气质。

作为看画人（旁观者），我们拥有全知视野，或者叫上帝视角，画上的一切都尽收眼底，但我们不要只是当上帝，不要一味俯视、远观，不要始终超然世外、冷眼旁观，也要做画中人，去体会具体而微、丰富多彩的快乐。这时，我们与白衣人擦身而过，就看到了那半开的庄门。作为画外的旁观者，看到庄门已经无所谓，因为早就知道它的存在了嘛，可是作为画中人，我们正确的反应应该是："哇，有门！"一个永远超然的人，一个总是暮气沉沉的人，会对我们的新鲜反应感到奇怪或者觉得可笑。可是，他们不知道的是，尽管你早已知道，却仿佛不知道似的，尽管你早已熟悉，却好像第一次遇见似的，这其实是一种难得的天真，这种天真能让你的心灵拥有更多新鲜活力。现在，让我们收起上帝视角，摈除暮气感，以画中人的第一人称视角来看看这道门。

这道门开在篱墙中，按说应该叫篱门，不过篱门是那种超级简单的门，连明显的门框和立柱都没有，而我们眼前这道门要复杂些，或者说高级一点，按其形制来说属于"衡门"。衡门也叫"横门"，两侧有立柱，柱顶架横木。横木可以是一根，也可以是两根，名为"门额"。

①《诗经·陈风·衡门》："衡门之下，可以栖迟。泌（bì）之洋洋，可以乐饥。岂其食鱼，必河之鲂（fáng）？岂其取妻，必齐之姜？岂其食鱼，必河之鲤？岂其取妻，必宋之子？"

我们面前这道门用的是两根横木，横木中间还有短小竖木连接，起加固作用。衡门可以没有门扉，但这道门是有的，而且是栅栏式门扉。衡门结构比较原始，但它对后世影响极大，是后代各种大门和牌坊的鼻祖。

衡门还是一个文学意象。《诗经》中有一首诗就名为《衡门》①。诗歌大概是写一对恋人将衡门作为约会地点，然后二人一起去河边游玩。男子趁机向女子表白。大概是河水给了男子灵感，他用鱼打比方对女子说："你虽非贵族家的女儿，可是就像吃鱼，重要的是鱼好吃，而不是鱼的名气大。我想娶你为妻。"把女子与鱼作比较，不知女方什么感受？无论如何，简陋的衡门是诗中男子爱情梦想的起点，他们的爱情也会回到衡门之内开花结果，如果他求爱成功的话。这时回头再看篱墙边青石上那白衣人，恍惚间对他有了新的理解：他孤单地等候在那里，莫非就是在等候心上人？

不管那么多了，看，门扉半开，似乎在邀人进去呢。我们这就到山庄里面看看，有没有桃花。

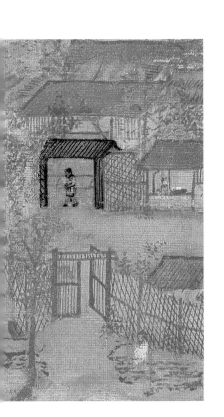

13. 又是一道门

从衡门进去，没看见桃花，却又看见一道门（左侧图）。那道门一看就比衡门高级，因为它有屋顶，是屋

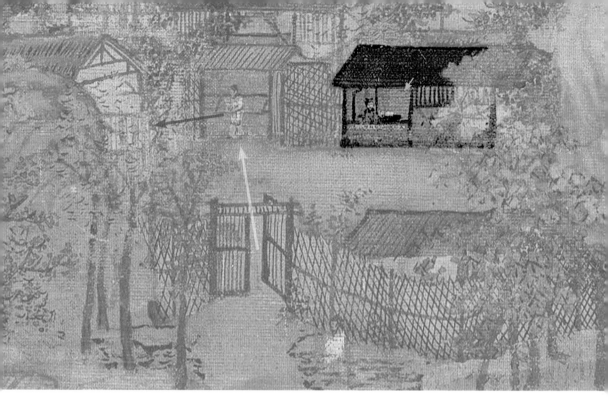

宇式大门，名为门屋。门屋也分大小等级，有一间的，有两间、三间的。图中这是一间的。门下有一个人，看上去似乎正在往红色箭头所指的方向走——那里有一间高大的草房，或许是储存东西的仓库。请注意看，庄门开口正对着他（白色箭头所指），所以我们站在庄门口第一眼就会看见他，何况他还是移动的（移动的事物更引人注意）。但是进了庄门以后，稍微转一下头，没准儿你就被吓一跳！请看上图，就在门屋一侧有一间与门屋高度相当的瓦房，窗口洞开，一个青衣人无声地坐在那里。和门下之人相比，他的姿态超级端正、超级安静，就像一尊木偶。他的身后似有一张黑桌，桌上摆有白色茶具；他头顶前方的引檐是半透明的青纱（黄色箭头所指）。他给人的感觉不像低等的仆人，或许正是山庄的主人。他坐在那里干吗？我想，也许他不同意自己的女儿和篱墙外的白衣寒士约会，为了防止一切发生而亲自坐在那儿监视。这是否与某个隐秘

故事有关？倘若如此，篱墙外孤单的白衣人没准儿就是一个有情人的化身。啊，这个猜测真是让人心脏怦怦跳。

14. 桃源山庄的庭院

桃源山庄的房屋密度比较高，布局显得比鸥鹭山庄杂乱些。不过它仍然遵循中轴线布局原则。请看左侧图，从门屋进去，就是前堂，再往后是中间的廊屋，最后就是寝室。这一组工字形平面的建筑位于中轴线上，是建筑群中最重要的主体建筑。其他的建筑都是附属于它而存在。一个大宅院除了正房以外，还会有厢房，还会有仓房、厨房、菜园、水井，还会有羊圈、猪圈和厕所等。

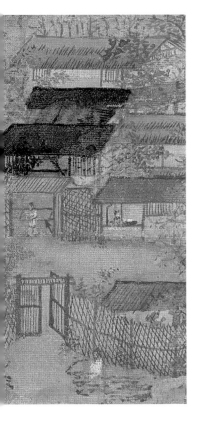

与鸥鹭山庄相比，桃源山庄有一处明显不同，那就是宅墙与篱墙中间围出了一块空地，称为前院。今人经常把庭院并称，其实庭和院本来是区别较大的两个概念。堂与门之间的空地叫"庭"；围墙内的空地叫"院"。就是说，"院"比"庭"要宽泛，"庭"有特指的意味。下面细说一下"庭"。"堂下至门，谓之庭。"（南宋《玉海》）请看左侧图中红色箭头所指，堂屋和门屋之间的空地就是"庭"。庭有大有小，大的"可植木于其间"。这里的庭显然是小庭，小得就像一个过道似的。古人把从堂门到院门中间的路称为"陈"。《释名》："陈，堂涂也。言宾主相迎陈列之处也。""堂涂"，就是入堂之途。

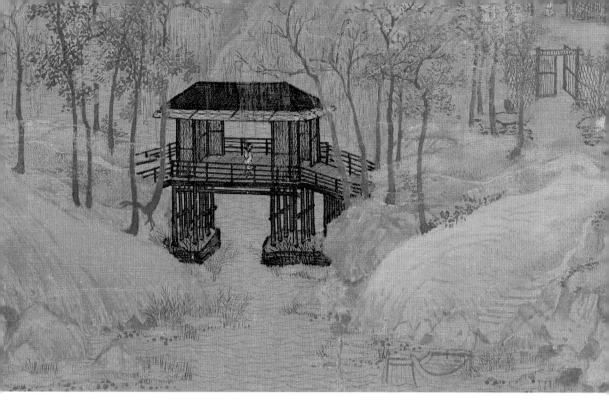

他家的宾主陈列空间狭窄，似乎对于待客之事并不怎么重视。想想，也对，建筑布局的特点跟前面猜想出来的故事吻合上了。①

15. 一座不合时宜的桥

从桃源山庄离开，我们要经过一座桥。请看上图，将这座桥与鸥鹭山庄那边的波浪桥比一比，我们眼前这座桥可豪华多了，是吧？我们从下往上依次好好看看它。

请注意它的桥柱。桥柱不是直接扎在水里，而是建在高出水面的台基上。那台基有人说是石块做的，有人说是砖砌的，从台基周围的线条来看，是层叠起来的，而且形状是规整的矩形，所以我们足以知道它是人工费力做的就行了。

① 由画面细节联想到的文学与故事，只是笑谈，权当为读者看画助兴，诸君不必信以为真，因我而受限。但另一方面也说明，用心看，看得细，各位读者也能看出自己的故事，产生自己的联想，这样的读画才生动、鲜活，真正使自我受益。我十分鼓励读者诸君这样做。

② 为何正文说凉亭的四坡顶"令人疑惑"？请看侧栏图，白色箭头所指是凉亭屋顶的正脊，黄色箭头指示的是两条垂脊。因为视角的缘故，屋顶另一侧垂脊只画出一条，但可以推知整个亭顶就是一条正脊、四条垂脊，一共五脊；屋顶前后左右都有斜坡，也就是四面坡。这时重点来了，五脊四坡是"庑（wǔ）殿顶"的典型特点。"庑殿顶"又称"五脊殿""吴殿"（因吴道子画庑殿顶最出名而叫"吴殿"），是古代建筑等级最高的屋顶形式，被奉为至尊样式，赋予严格的政治色彩，一般只用于宫殿建筑或重要建筑。这座凉亭地处乡间，其四坡顶虽没有正式庑殿顶宏大豪华，但形制超乎寻常，因此令人疑惑。对比不远处的简陋衡门与篱墙，这座凉亭给人一种不真实的高级感。

它的桥柱同样也很讲究，木料粗细一致，表面光滑，显然经过了精心挑选和加工。波浪桥是两根木柱一组，它是四根一排，左右各并列两排，然后在其上架梁铺板，构成桥面。桥面两侧下坡也有桥柱支撑——右侧是一组四根，左侧至少能看到一根。它的桥面至少比波浪桥宽一倍，桥面宽了，就不容易失足掉落，安全性已经高了不少，但它仍然在桥面两侧安装了护栏。安装护栏还不算什么，桥面上还建了非常漂亮的凉亭。凉亭屋顶是令人疑惑的四坡顶②，覆以青瓦。亭顶四周都安装了引檐，以细枝粗棍做成骨架，然后施以淡绿色轻纱，给人清新、轻盈的感觉。清新的引檐我们在鸥鹭山庄见过，已不感到稀奇，但凉亭四角主柱两侧还都安了长窗式装饰墙，这是前所未见的。它大概是这么做的：在木柱中间用青竹篾编成枝条状平面，再蒙一层绿纱。淡绿引檐、半透明竹墙，与从屋顶上垂下的柳枝和谐融合、相映成趣，真是让人大赞的设计！

这座设计精良的高等级亭桥与山庄的篱墙、衡门形成鲜明的对比，让人产生思考。这座亭桥虽在桃源山庄近旁，但它似乎并不属于这里，它像是从天而降，横跨仙凡两界，使凡人能够借由它从凡间过到对岸。瞧，桥栏边，有一个白衣人仙气飘飘款步走来。他就是从仙

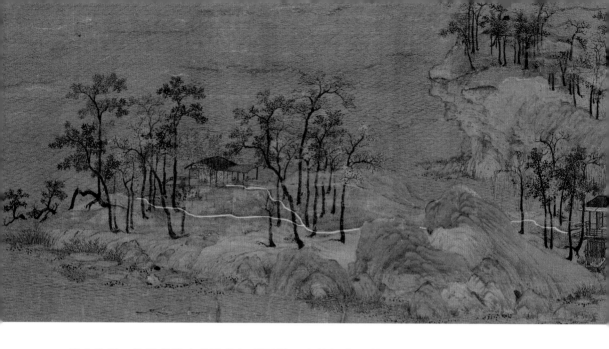

界来的吗？他的独特步伐让我想到了另一个仙气十足的人，唐代诗人李白。请看侧栏李白像，那是南宋画家梁楷画的，在感觉上，他与桥上人是不是有点相似？或许，桥上人是石上人做的一个梦，他来自梦想之地，我们只要去他所来的方向，就会看到更多奇景。

16. 是尽头，也是开始

过了亭桥，并未出现预想的奇景，路还是蜿蜒而去，需要我们一步一步去走。但也不必失望，因为感动与惊喜总是蕴含在似乎平淡无奇的细节中，只要我们细心观察就能得到。下面我们继续踏实地走路。

请看上图，为了方便读者寻路，我照例把道路描画出来。道路被两座小山丘遮挡了小段，大部分都在眼前。路在中段分了岔，一条径直去往岸边，一条通向一座水榭。我们先去水榭看看。

李白像 出自南宋·梁楷《李白行吟图》（日本东京国立博物馆藏）

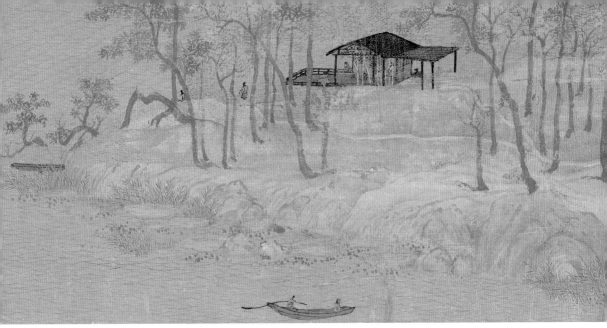

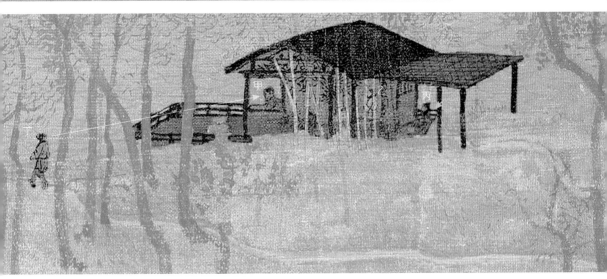

　　这个水榭有特点。除了主体建筑以外，它前后都有拓展，前面拓展出一块大露台，后面搭出来一个大凉棚。数棵翠竹在水榭之外，为水榭增加了几分灵动和凉意。其中似有三人：甲，应是主人，坐在水榭窗边，他左臂搁在窗栏上，一副闲适的样子；后面的乙被两棵竹子遮挡了一点，他站立着，是仆从模样；在凉棚下面似乎还有一人（丙），但他身形模糊，较难辨认，不过值得一提的是，丙的右侧还画出了栏杆（黄色箭头所指），希孟君在毫不起眼的地方也一丝不苟！此处画面还有一个细节不能不看，路人丁

扭头向右一瞥，正好看见坐在窗边的甲。这瞬间的一瞥并没有什么特别的意义，但是它会唤醒我们的某种日常经验，拉近我们与画中人的距离。于是我多看了路人丁一会儿，看着看着，忽然内心生出巨大感动。要知道，画中人物的实际尺寸非常非常小，此人画中高度也就七八毫米而已，但是你看，他的衣纹、步态，扭头的动作，全都细致入微、活灵活现。

路人丁

这个丁不知为何急匆匆赶往岸边，他步子迈得很大，左腿在前，右腿在后，右脚尖点地，鞋底大半露出，在他不经意扭头瞥见窗边人时，他的脚步也丝毫未停。所以，那是匆匆的一瞥。一瞥之间，使两个生命有了交集。急忙的更急忙，安闲的更安闲，各行其是，各得其所。我的感动正是为此，不是为了宏大意义感动，而是为了希孟君能把庞大世界中的一个小人儿画得如此具体、鲜活！这样的"笨"功夫，也只有崇尚"无我之境"的宋人才肯下。

"无我之境"是对宋画艺术意境的高度概括。"所谓'无我'，不是说没有艺术家个人情感思想在其中，而是说这种情感思想没有直接外露，甚至有时艺术家在创作中也并不自觉意识到。它主要通过似乎纯客观地描写对象，终于传达出作家的思想、情感、观念、格调。"（李泽厚《宋元山水画的三种意境》）正是由于对客观对象的重视，所以宋画十分强调细节真实，为的就是画出该物象的独特性，也就是所谓

第一章结尾的小舟
岸边有杂树，有的树还歪倒在水中，自然而有野趣，使人想到唐代韦应物的诗句"野渡无人舟自横"。

"形似"。同时，宋画不止于要求形似，也追求神似，这就是所谓的"形神兼备"。"形神兼备"当然不是宋画独有的要求，但是在宋画中达到了极高的平衡，从而使宋画对诗意的追求没有流于空洞，对细节的执着没有流于呆板。天地万物，无一是我，无一不是我，在这样的观照中，宋人山水"表现出一种多义性的并无确定观念、含义和情感的无我之境"（引文出处同上）。这就是为什么我们看宋画时常常会产生一种无言的感动，因为天地有大美而不言，他们画的是"无我之境"。

宋画"无我之境"的产生，与禅宗、老庄哲学对自然的亲近立场有关，与主导审美主流的士大夫阶层对乡野的怀念有关，说到底，与历史环境有关。到了元代，环境大变。大量汉族知识分子，特别是江南人士，蒙受极大屈辱和压迫，前朝士人的心气、心境不再，因而绘画也不再强调传神而转为强调写意：传神，传的是天地之神；写意，写的是心中之意。于是，宋画的"无我之境"被元画的"有我之境"取代。

关于"无我之境"就说到这儿。现在，让我们把目光再投向路人丁，他脚步匆匆、步履不停，这时想必早就走到了尽头。但尽头不一定是结束，而往往是新的开始。翻过这一页，你会回到全知视野，再次看到《千里江山图》所描绘的宏阔世界。在大世界中，路人丁太过渺小，我们已经看不到他。但是经过第一章的旅行，我们心中毕竟有什么不同了。我们心里已经有了他，以及我们仔细看过的其他人与物，于是，宏大与微小不再有森严的壁垒，我想，我们中的许多人甚至能理解"天下莫大于秋毫之末而泰山为小"这样智慧含量极高的话了。

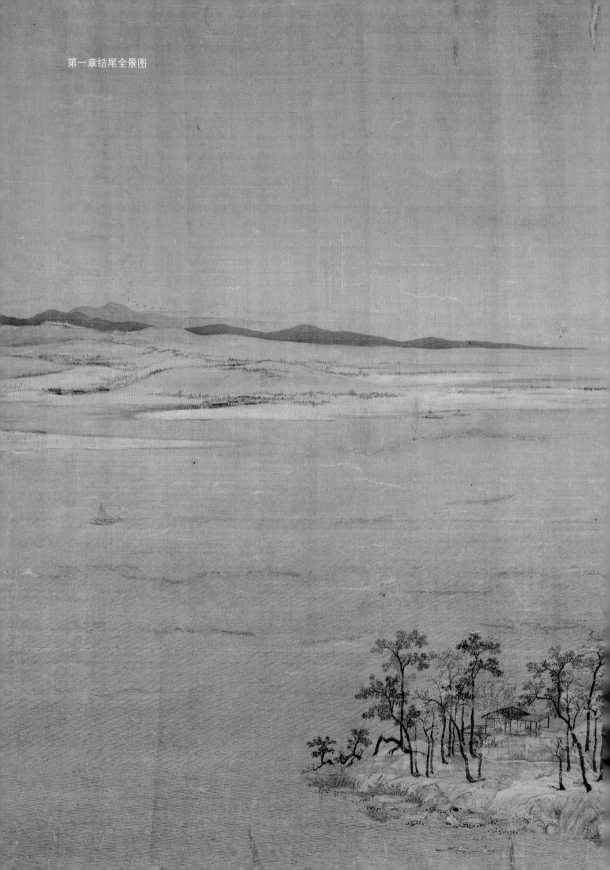

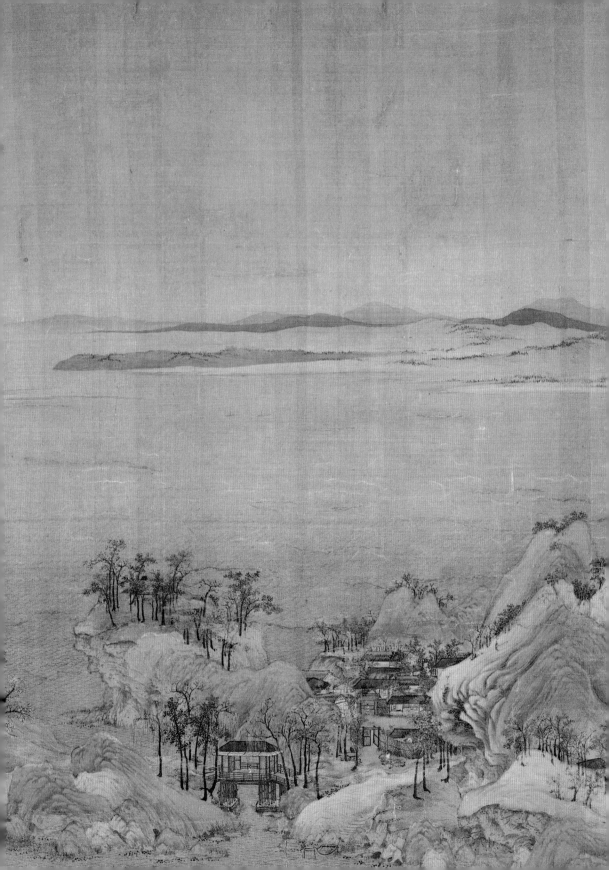

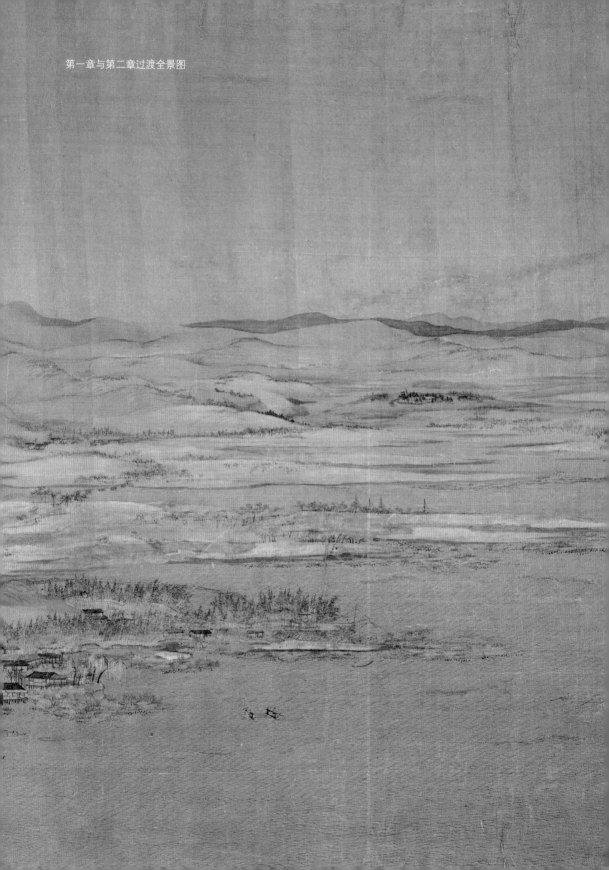

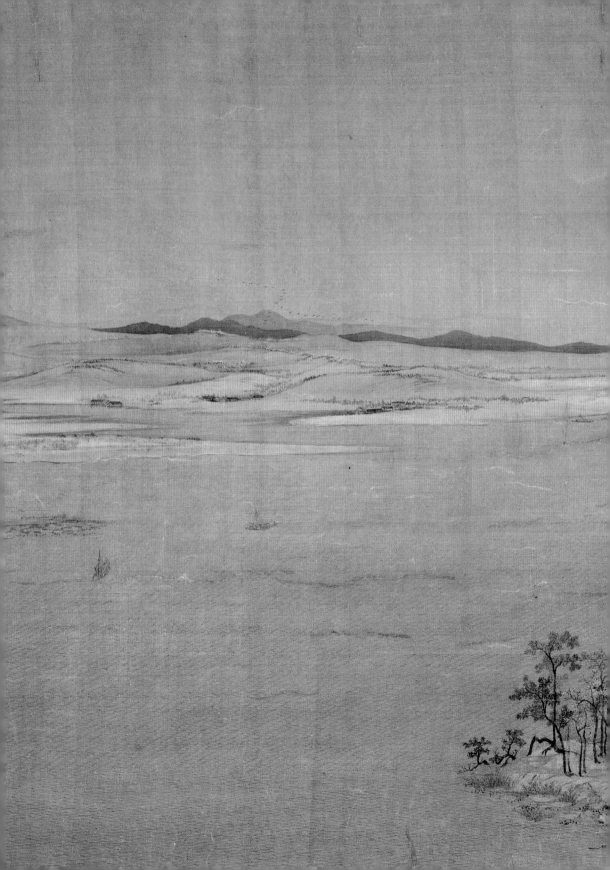

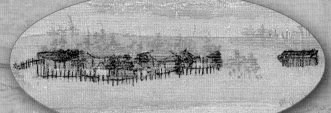

这是位于江中小岛上的一个小渔村。村子周围用稀疏的栅栏围挡，若干房屋罗列其中。右侧一处青黑小屋，它就像一个倔强的少年"离群索居"。

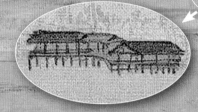

大江支流岸边建有一处干栏房屋，两间瓦顶、一间草顶。此类干栏房屋一头搭在河中桩柱上，一头搭在河岸陆地上，在水上的部分可以多达房屋的五分之四。此处干栏就是大部在水上。这是典型的水上干栏、水上人家。干栏是一种把居住层地板用支柱架离地面的建筑，建筑界专称此类建筑为"干栏式建筑"。"干栏"有多种叫法和写法，例如"干兰""干阑""阁栏""麻栏""阑房""栏房""栏"等。语言学界一般认为，上述称谓是汉字音译百越语言"房/家"的结果。

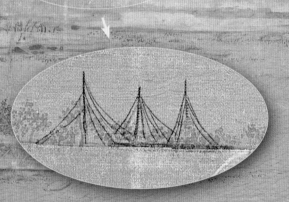

在江渚（zhǔ）一侧露出了几架桅杆，一道船帮若隐若现，让人知晓此处江渚的大概高度，并让空间层次更加深化。

平静辽阔的江面，安静行驶的船只，散布于江岸的村户，此外，应该还有来自江面的清风以及间或可闻的鸟鸣……这一切，构成了山水艺术的无我之境。这里没有具体的诗意、情绪和观念，没有咄咄逼人的自我表现，没有我行我素的强行输出，只使人感受到牧歌式的宁静，并在这种宁静中体验到天人合一的深厚与广阔。这种体验是宽泛的，却也是丰满的，甚至是自由的，因此，尤其令人心旷神怡。看呀，一群大雁列队向遥远的天空飞去，路人丁会为之驻足片刻吗？至少我们会。请读者与我一起暂时忘掉"尘嚣缰锁"，放飞心灵，随着大雁去往逍遥自在的无何有之乡。

第二章
士人之地：信仰

　　本章是《千里江山图》最长的一章，或许与它是士人之地有关。士人是国家的中坚力量，因此配用最长的篇幅来描绘。

　　本章最富主题特征的地方有三处：首先是一个书院，然后是一个道院，最后是一个神奇的渔村——虽然画的不是寺院，却在村头平台上画了一个僧人。书院有儒士，道院有道士，而僧人又称德士，如此一来，儒士、道士和德士都到齐。据此将本章概括为士人之地。

　　有意思的是，本章还画了三处特别的"草庐"。这种"草庐"具有强烈的精神性，虽不起眼，常为一般人所忽略，却是士人之地的"点睛之笔"。士人与庶人的区别在于士人重义轻利，或者说，士人拥有更加明确、坚定的超功利信仰。

　　在本章中，你还会看到那座著名的长桥。过去有人称它为"垂虹桥"，本书则称其为"展翅桥"。它的形象更像大鹏展翅，象征士人凭借信仰带来的精神力量展翅高飞，一飞冲天。

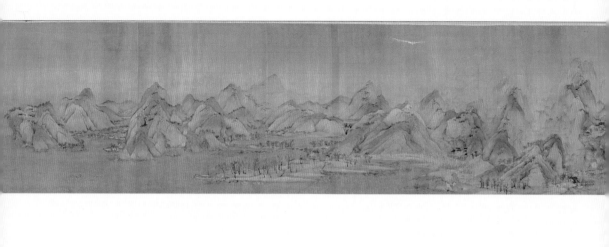

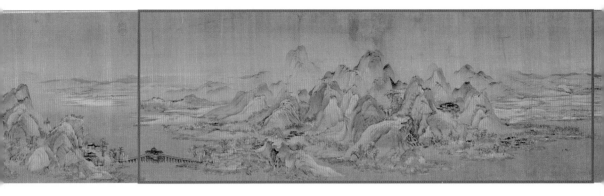

上：《千里江山图》第二章全景图　下：第二章前半段放大图

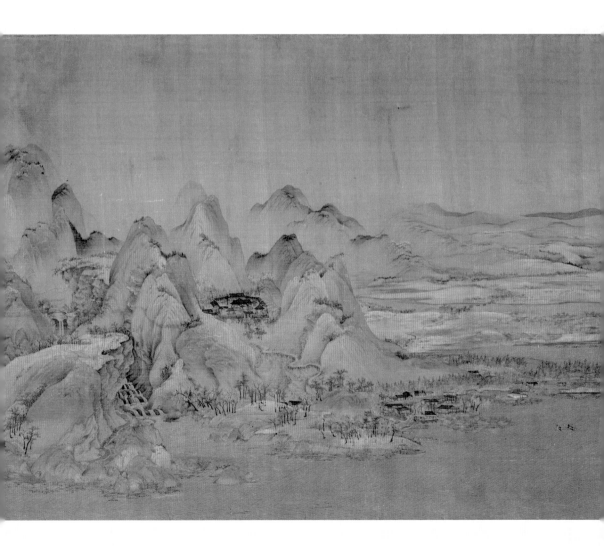

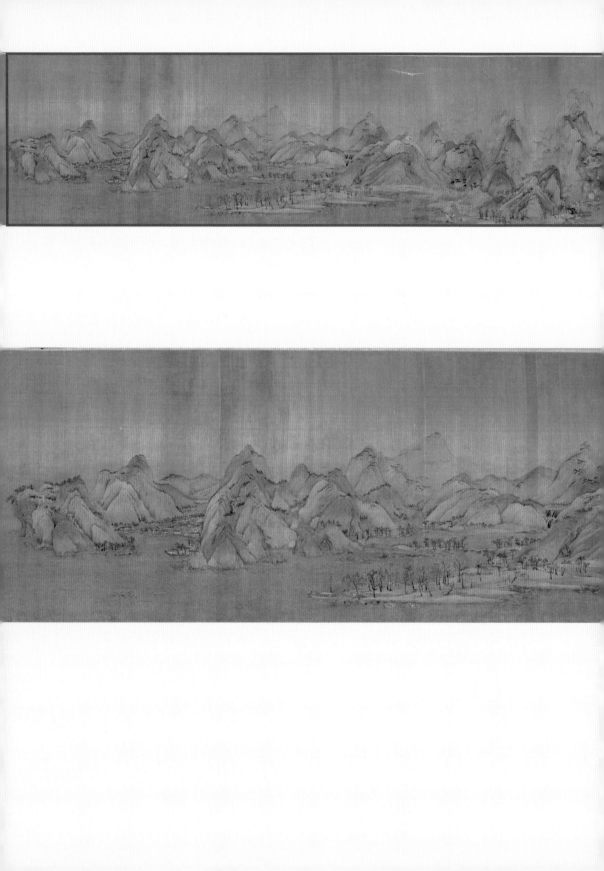

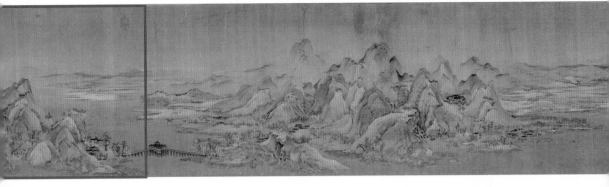

上：《千里江山图》第二章全景图　　下：第二章后半段放大图

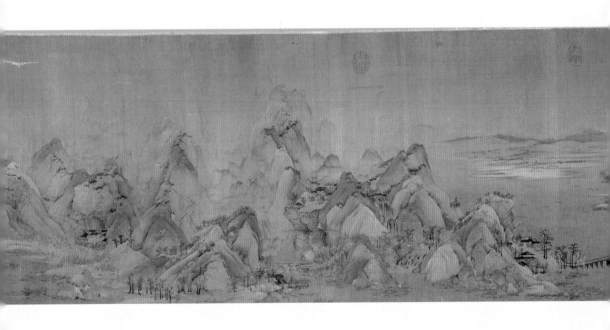

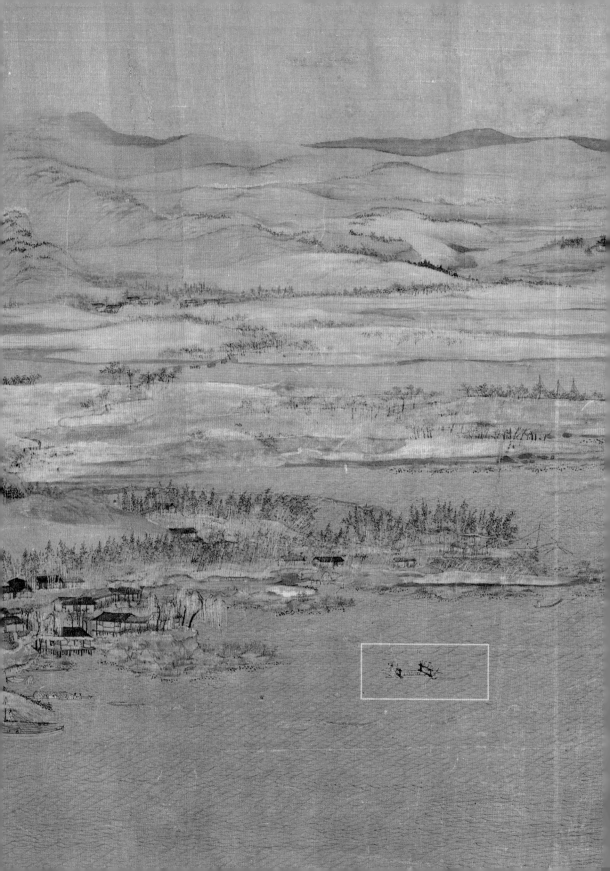

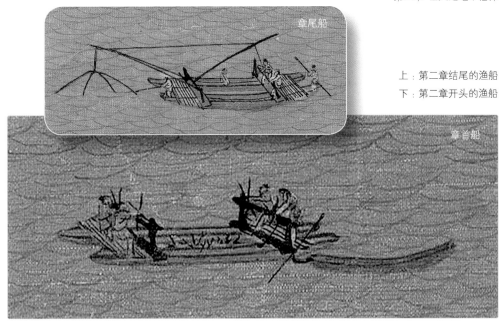

上：第二章结尾的渔船

下：第二章开头的渔船

章尾船

章首船

1. 从一艘奇怪的船说起

请看第二章开头江湾里的这艘船（位置见左页白框，细节见本页上图）。你看，这艘船，有点奇怪。怎么奇怪呢？它好像没有船舱！有人认为它是"脚踏式双体船"，或者径称之为"双体脚踏船"。但有船史专家说它是双体船，却不是脚踏式。这可有意思了。那么，它到底是什么船？还有，第二章结尾还有一艘同样的船，它们一前一后出现是偶然的、随机的，还有所寓意？下面请跟我一起把这两个问题搞清楚。

先说脚踏船的事。脚踏船，古时有很多名称，比如车船、车轮舸（gě）、车轮舟、轮船、水车船、水车等。这些名字中，不是有"车"就是有"轮"，这是因为，车船的前进不是靠划桨摇橹，而是靠脚踏"车轮"。

车轮舸
出自明代《武备志》卷 217 "战船"
明熹宗天启元年（1621）刻本

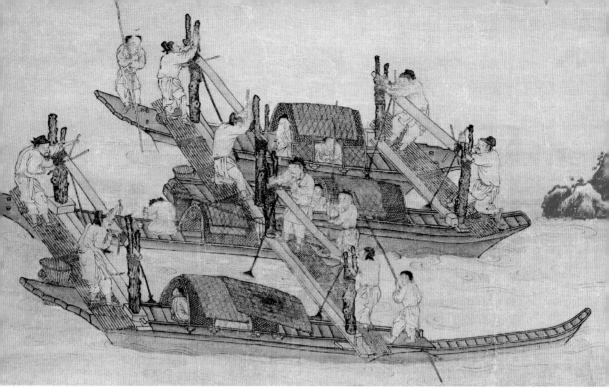

明·佚名《雪山渔父图》轴（局部）（故宫博物院藏）

与陆地车轮不同，车船的"车轮"周边还要安装若干划水桨板，所以其实将"车轮"称为"轮桨"更明确。轮桨有的安装在船体两舷，叫"舷车轮"，有的装在船尾，叫"尾车轮"。有的车船两侧还装有"护车板"，这样一来，人们既看不见轮桨，又找不到桨橹，只见奇怪的船在"自动"前进，就不免"惊以为神"。轮桨用轮轴连接，在船内的轮轴上安装若干脚踏板，多名船夫一起操作，他们一下接一下地蹬踩踏板，轮桨就连续旋转，不断划水，推进车船前进。车船的发明，可能是在晋代以前，而宋代是车船的大发展时期。据史料①，南宋初，杨幺军割据洞庭湖地区，建造大型车船战舰，每艘可载一千多士兵！杨幺军纵横一时，后来被岳飞率岳家军剿灭。

① 《建炎以来系年要录》卷59"绍兴二年十月"条："时湖寇杨太，据洞庭，有众数万……大造车船及海鳅船，多至数百。车船者，置人于前后，踏车进退。每舟载兵千余人。"

五代南唐·赵幹《江行初雪图》（局部）（台北故宫博物院藏）

②《金佗续编》卷28《纪鄂王事》："又幺船皆用车轮，乞以青草数千百万束，散之湖中，其轮必有窒碍。王从之，两月果破贼。"

③ 南宋《梦粱录》卷12《湖船》："更有贾秋壑（南宋末年丞相贾似道号秋壑）府车船，船棚上无人撑驾，但用车轮，脚踏而行，其速如飞。"

岳飞他们采用的办法之一，就是将青草捆束，散之湖中，窒碍轮桨。② 车船主要用于战争，少数用于游览娱乐③，很少用于长途运输，因为车船毕竟是用人力为动力，长途运输不如帆船有利。

现在我们再来看《千里江山图》中的脚踏船，既看不到轮桨，也看不到踏板，脚踏船最主要的两样技术特征一样都没有，所以，它不是脚踏船是可以肯定的。

那么，它到底是什么船呢？

请看左页和本页上部图，它们与章首船、章尾船不仅形制基本一致，而且收网方式也恰好对应，正好可以作为参照。章首船与左页上图都是由四人使用绞车各提起渔网一角，而章尾船与本页上图则是利用扒杆这种简

73

手拽罾绳的扳罾人
出自《古今图书集成图纂》（清刊本）

单起重装置将罾网①提起。虽然捕鱼方式有差别，但判断它们是什么船，主要还是看其形制。它们形制的最大特点，显然是合并性。本来是两艘独立的小舟，合并起来，就成了一只较大的船。怎么合并呢？最初，先民应该试过用皮条、藤萝、绳索等连起两船的船舷，然后在两船上横搭木板。这是原始、简便的捆扎法。可想而知，这样的合并不能持久。要说牢靠，还得是榫接法。用坚硬的梁木或连接杆将间隔一定宽度的两船固定连接，再用木钉、竹钉（春秋后有铁钉）将连接处钉牢，并用麻皮、油灰嵌填缝隙。之后，在牢固的梁杆上再铺架平板，这样就能使两船长久合并而不散。1960年浙江温州出土的东晋双体船②，1975年山东平度出土的隋代双体船③，1979年上海出土的唐代双体船残骸④，证明古人早就有将两舟合并的有效方法。

双体船在古代文献中称为"方船""并舟"⑤，还有

① 罾（zēng）是一种用竹竿做支架的方形渔网，"形如仰伞盖，四维而举之"。罾主要由罾网、罾架、罾绳等附件组成。过去，编织一张大罾网通常需要一个编织能手花上一个月时间。罾架是由一根长竹竿、四根支竿和一个由竹筒做的连接器组成。长竹竿是起罾、落罾的支柱，选材要求竹竿粗壮、挺直、韧性强；罾绳是起罾、落罾的主要控制器，一个扳罾人一个晚上可能要起落罾网百八十次，生拉硬拽，双手难免会磨起血泡，用绞车来牵引罾绳会好很多。有时扳罾人还会需要简易的罾棚歇息。

② 温州东晋双体船 1960 年在温州市郊净水河温州市自来水厂基建工地出土，出土时四艘独木舟均为二舟并列；每一独木舟都是用整木刳成，长 780 厘米，宽 70 厘米；舟内横梁用捆扎方式固定。专家认为这四艘独木舟本来应为两艘双体船。

③ 平度隋代双体船 1975 年出土于山东省平度县（今平度市）泽河东岸。两个船体各宽 1 米左右，都是用 3 段整枫香树木刳制、衔接而成。两个船体之间是用 20 多根横梁连接，横梁两头穿过船身，再以铁钉固定。上铺甲板，一端有篷帆、屋庐等建筑遗迹。此隋代双体船残长约 20 米，两个船体结合后宽约 2.8 米，载重量 23 吨左右。

④ 上海唐代双体船残骸 1979 年在上海浦东陈家桥东侧一千多米处出土。这段残骸长 14.4 米，宽仅 0.4 米，大面积被烧焦。船舷板只在一侧残留一窄长条，舷缘有一排整齐的卯眼状穿孔。幸运的是，考古人员还在舱底凹孔内发现一枚唐朝"开元通宝"铜钱，因此推断它在唐朝时本来是一艘航行于近海的双体船，在海上失火以后随风潮漂至海滩，最后深埋地下 4 米，直到出土。它的另一半也许仍在发现地附近，也许早已不存于世。

⑤ 《史记·郦生陆贾传》："蜀汉之粟，方船而下。"司马贞《索隐》："方船谓并舟也。"《三国志·吴书·吕蒙传》："获马三百匹，方船载还。"

⑥ 《庄子·外篇·山木》："方舟而济于河。"《国语·齐语》："方舟设泭，乘桴济河。"

⑦ 陶潜《祭从弟敬远文》："与汝偕行，舫舟同济。"

"方舟"⑥，以及"舫"⑦。其中，舫本指方舟，但因方舟后来衰落乃至基本消亡，舫的含义也随之改变，由双体船转而指那些方头方尾、平底、甲板宽阔的单体船了。

那么，我们管《千里江山图》中的双体船叫什么好呢？我想，应该首推"方舟"这个名称。现在一提到"方舟"，很多人首先想到"诺亚方舟"。其实，"方舟"在我国古代语境中也具有丰富含义。比如，《尔雅·释水》："天子造舟，诸侯维舟，大夫方舟，士特舟，庶人乘泭。"泭就是小筏子，特舟是单舟，方舟是双体并船，维舟是并连四船，造舟是并连比四船更多的船。按照周礼，大夫阶层才可以使用方舟，比较尊贵，所以"方舟"的名称带着一点礼制的残影。在古人心中，越是大江，越是需要横渡，越需要方舟，比如孔子就说过，"及至江之津也，不方舟，不避风，不可渡也。"（《孔子集语》卷 3）方舟给人比单体船更可靠的安全感，不仅是事实上的，也是心理上的。又如，曹植《杂诗》之五："愿欲一轻济，惜哉无方舟。"综合以上，"方舟"除了实用意义，还携带着礼制传统以及心理、思想、感情等方面的丰富意味。正是因此，希孟君在第二章首尾设置的两艘方舟，不能不使人联想到它超越具体画面的意义。两艘方舟就像一个括号，一前一后括起第二章的山水，让人更加想去探

①《战国策·楚策》："秦西有巴蜀，方船积粟，起于汶山，循江而下，至郢（yǐng）三千余里。舫船载卒，一舫载五十人与三月之粮，下水而浮，一日行三百余里。"

②《晋书》卷42《王濬传》："（晋）武帝谋伐吴，诏濬修舟舰。濬乃作大船连舫，方百二十步，受二千余人。以木为城，起楼橹，开四出门，其上皆可驰马来往。又画鹢（yì）首怪兽于船首，以惧江神。舟楫之盛，自古未有。"

③《南史》卷67《孙玚传》："及出镇郢（yǐng）州，乃合十余船为大舫，于中立亭池，植荷芰（jì），每良辰美景，宾僚并集，泛长江而置酒，亦一时之胜赏焉。"

究山水的主题。

　　此外，还有必要指出，在文献记载中，方舟大致有两种形象：一种是用于网鱼捕虾、江湖济渡，这种方舟形体不会非常大，其大小、构造都保持着原始朴素的味道，因此，文化意味主要是附着在这种方舟形象上；另一种方舟，用于货运、征战和游览，几乎就让人看不出方舟的本貌了，比如载运方舟即使在战国时期也能每舫承载"五十人与三月之粮"①，比如西晋名将王濬（jùn）督造的方舟战舰可载"二千余人"并可在船上"驰马来往"②，再比如南朝陈将领孙玚（yáng）搞的大舫可以在船上修建水池亭台、种植荷花③。《千里江山图》中的方舟，当然属于前一种。画中，人们在方舟上合作捕鱼，勤劳、和谐、具体，散发着幽幽的文化气味，表现着动人的生活质感。

　　本节最后，请看上图，黄色箭头所指是什么？那是一艘小舢（shān）板，或许是用它来盛装渔获。

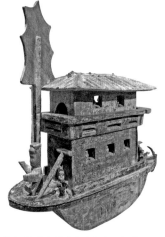

东汉绿釉陶楼战舰（香港海事博物馆藏）

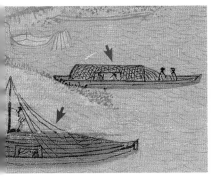

④ 船之落帆让人想到唐代韦应物的《夕次盱眙（xūyí）县》，全文如下："落帆逗淮镇，停舫临孤驿。浩浩风起波，冥冥日沉夕。人归山郭暗，雁下芦洲白。独夜忆秦关，听钟未眠客。"此诗虽也是描写落帆停船，但其意境气象与本画颇不同。诗之境苍茫沉着，落帆犹如中年，坎坷多，敬畏多，牵挂多，对人间用情浓重；画之境意气昂扬，白杨犹如青年，精力充沛，才华横溢，前途无限，因而有一种什么都无所谓的内劲。

2. 一个含情脉脉的村庄

方舟前面不远就是港湾，靠岸停着几艘小船，其中一艘是小型客船（左侧图中红色箭头所指），你可以想象我们就是乘坐这艘小船从对岸来的。船头坐着两人，刚才横渡江面时，我们就是这样一边吹江风，一边看风景，一边闲聊天，你就想吧，多么地惬意。

舱内隐约还有二人，他们彼此离得远，对思想感情的交流似乎兴趣不大，与船头二人形成对比。小客船适合短途运输，路途远的话，就要用到帆船了。左图中蓝色箭头所指就是一艘帆船。那时，船已落帆④，帆缆松懈下来，就像旅人既疲惫又轻松的心情。你看，希孟君考虑得多么周到，他用这两只船说明来到这里的宾客，远近都有。

上了岸是一个小渔村。请看上图，村户主要聚集在港湾附近，此外沿着江岸还散落几户人家，也可看作这

第二章开头的杨柳村近景

个渔村的一部分。请看，那齐刷刷列植于江岸的白杨，把渔村与散户串联起来，形成一种朝气蓬勃的气势。再仔细观察，还能得到更多信息：就其高耸劲直的形态和树皮的颜色来看，应处于青壮期；就其较为整齐的株距与行距来看，应该不是自然生长而成，而是按照园林美学原则人工栽植的结果。

这个渔村有两种代表性的树，除了村后的白杨林，还有村头的垂杨柳。"杨柳"这个称呼让很多人感到困惑，杨树和柳树一看就不同，但为何也管柳树叫杨柳？下面我为读者讲清楚。首先，从植物学角度，杨树和柳树属于同一科——杨柳科。植物学分科只是说杨、柳混称的合理性，但更直接的原因，还是某些著名诗文杨、

天坛毛白杨

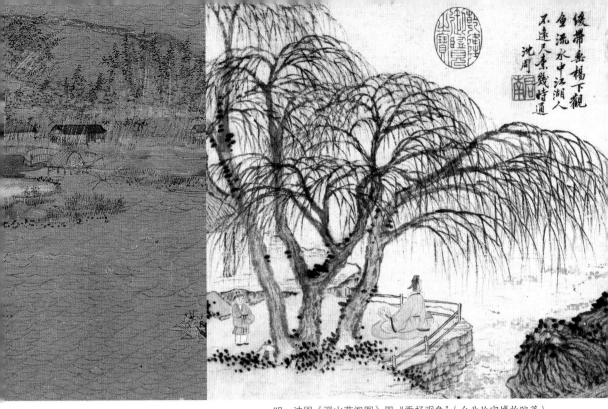

明·沈周《溪山草阁图》册"垂杨观鱼"（台北故宫博物院藏）

柳不分，起到了示范作用。比如，《诗经·小雅·采薇》："昔我往矣，杨柳依依。"这里的杨柳是垂柳。叫"杨柳"还算不错的，更有把"柳"称为"杨"的，比如，王维《早春行》："谁家折杨女，弄春如不及。"李白《送别》："梨花千树雪，杨叶万条烟。"你说，《诗经》、王维、李白的示范作用多大！此外，还有称柳为"绿杨"和"垂杨"（上部右图题诗中即称"垂杨"）的。因此，我们在读古诗文时不能不加以注意。话说回来，古诗文中虽有混称的情况，但称柳为柳的比例还是最大。今天，我们更要严谨些，将枝条细长下垂的柳树，称为"垂柳"。

上部右图是明代沈周《溪山草阁图》册"垂杨观鱼"页，其构图与左侧村头垂柳画面相似，都是水边崖

上柳下坐着一个高士，一个童仆在他身边侍候。我们读一读沈周的题画诗对理解本图中的垂柳会有帮助。沈周写道："缓带垂杨下，观鱼流水中。江湖人不远，尺素几时通？"[①]画中人宽衣缓带坐在垂柳下，他看见了鱼在游，就想起了那个"人"，盼着早日得到那人的消息。本图中柳下之人比沈周笔下之人坐得高很多，望得也更远，他会想什么呢？如果是你坐在那里，你会有怎样的思绪？不光垂柳总与情丝有关，白杨也是古老的爱情意象，例如，《诗经·陈风·东门之杨》："东门之杨，其叶牂（zāng）牂。昏以为期，明星煌煌。东门之杨，其叶肺（pèi）肺。昏以为期，明星晢（zhé）晢。"牂牂、肺肺都是拟声词（或说是形容词，形容枝叶茂盛的样子），模拟风吹杨树叶发出的声音；煌煌、晢晢都是形容词，诗中形容星子明亮。诗的大意是，诗人与情人约会在东门，东门那里有挺拔高耸的白杨林，风吹杨林发出牂牂、肺肺的声音。本来约好黄昏见面，可是繁星满天了情人也没来。在这首诗中，"杨"极为重要，因为风吹杨叶发出的声音极为特别，就像海涛声，深邃广阔。这种独特的声音，也是我最喜欢的声音之一。我想，以这种海涛声作为等待情人的背景乐，即使候人不来，那也没关系，毕竟还有诗意，还有"海洋"与星空。

明·沈周《溪山草阁图》的题诗

① 诗中"尺素"指书信。为何画中人看到鱼就想到书信？这是因为"鱼传尺素"的缘故。古人为秘传信息，以绢帛（尺素）写信，装在鱼腹中传送，以鱼传信就称为"鱼传尺素"。后来，真鱼演化成木鱼，也就是把两块木板刻成鱼形，再把信夹在其中。汉乐府诗《饮马长城窟行》写道："客从远方来，遗（wèi）我双鲤鱼。呼儿烹鲤鱼，中有尺素书。"这首诗中的"双鲤鱼"，就是指木刻鲤鱼。因为木鱼是用上下两块板合并，两块都是鱼形，所以诗中说"双"鲤鱼。至于诗中所用的"烹"字，那是一个风趣的说法。顺便说，《清明上河图》递铺门前有士卒端着一尾鱼，那应该也就是传信之鱼。

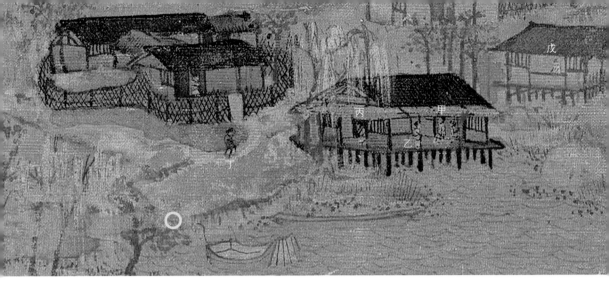

所以，我们管这个渔村叫什么名字？它有垂柳，有白杨，就叫它杨柳村吧。这是一个含情脉脉的村庄。

目前我们看到的事物，全都具有超越实用功能的审美意味与抒情性。接下来，我们到村里走一走，看看还能有什么特别的发现。

3.杨柳村的故事

请看上图，行人丁正在朝村里走，他为我们做了一个引导：从黄圈处登岸，沿着路径走就进村了。丁的下半身不明确，背部弧度明显大，像是一个驼背老人。看样子，他是朝那座水榭走，而不是向左进篱门。我的推测依据之一就是丙，丙是一个仆人形象，他站在水榭侧门口，正在向丁打招呼："大爷您可来啦！我们在这儿，您到这儿来，不用进院。"丙招呼丁的原因就在水榭之内——乙站在甲面前，正在向甲报告情况。所以，联系起来看，丁到水榭大概是来参与议事。甲的下半身也不明确，但样子像是坐着，他左侧似乎有一人（红色箭头所指），实在难以辨别，若真有人，则是甲的贴身侍者，用来陪衬甲的地位高。甲与人们的说话引起一个人的注意，瞧，他的邻居戊正站在他家干栏窗边朝水榭张望。

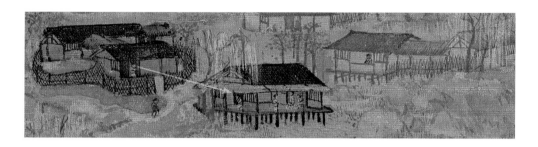

当然，以上对人物关系的叙述只是基于我的推测，读者诸君不要受我所限，尽可以想象你们自己的故事。当你为画中人设想时，你也就不知不觉置身画中了，这也是一个看山水画的好方法。

说到这儿，给你提个问题："请你说一说这座水榭是谁家的？"本来我不以为这是一个问题，但我注意到有人以为这座"水榭"是独立的一户人家，这种看法是不对的。在第一章我们已经见过鸥鹭山庄的这种中轴线布局：工字形平面的建筑形式，前堂、中廊、后室，其中的廊屋强化了中轴线，由宅院的中轴线延伸出去，在延长线上建筑水榭，这是当时通行的做法[1]。而且，请看堂屋门口那人，他的存在强化了堂屋门、篱门与水榭的三点一线关系。再请注意他家堂屋门开设的位置——堂屋是三开间，屋门没有开在中间，而是开在左边（观众视角）。之所以左开，想来就是因为受地势所限，做不到方正布局，而为了保证屋门、院门、水榭门的视觉

① 据建筑史学家傅熹年先生提示（见《王希孟〈千里江山图〉中的北宋建筑》），在住宅正堂中轴线上前方建临水亭榭，除了《千里江山图》中有三例，其他宋元画中也不少见，比如，燕文贵《溪山楼观图》、高克明《雪意图》、江参《秋山图》、刘松年《四景山水图》等，可见在宅前建水榭在宋代颇为流行。不过，要论中轴线布局谁最"规范标准"，还得说《千里江山图》。

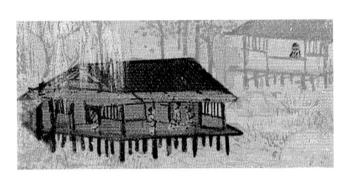

通畅，他家堂屋特意左开门。由此也可确信，水榭就是篱院人家的。希孟君用心缜密至极，我们观者不可不察也。

还有个问题，他家的水榭有个很大的特点我们还没说，你看是什么？对，没有栏杆！水榭正面（观众视角）是完全敞开的。一点遮挡都没有，不小心掉到水里怎么办？如果不是水性好，怕是在边上站一站都不敢吧。但是这家主人个性刚毅，要通透，就要完全通透，这个水榭像是表达着他不容置疑的决心。再看水榭两侧，薄墙上部是通透的直棂窗，两片薄墙中间，左侧（观众视角）完全洞开，也是主打一个通透。有意思的是，请注意看，右侧的门却封闭起来。那么喜欢通透的人，为何偏偏右侧不敞开？合理的解释是，戊在那里张望。细看，那个戊，圆头圆脑，像是一个几岁小孩。按说，他的身高还不足以让他攀上窗栏，想必他是踩着凳子上来。这样，全都想通了，戊是一个调皮蛋，招猫烦，招狗烦，招爹烦（所以他爹坐在柳树下看水去了），也招邻居烦（所以甲让人把门也封上了），有了他，画里的人物关系全给盘活了。

当然，上面半是笑谈。说正经的，杨柳村，不过是个小渔村，却有高士观水、村耆（qí）问事，既有道的潇洒，又有儒的规矩，怎会如此？子曰："德不孤，必有邻。"（《论语·里仁》）杨柳村想必是有"芳邻"，所以能够不俗。接下来，我们能遇见"芳邻"吗？

4.无尽的纵深·上

在寻找杨柳村的"芳邻"之前，我们千万不要错过第一次向千里江山纵深徒步的机会。请看右页图。先不管我在图中描画的线，只是去体会这个画面给你的总体感觉。怎样？特别深远，是吧？实际上，此图上下还截短了一些，否则深远之感还要再强那么一点。在《千里江山图》中，乃至在整个中国山水画中，这是我们能徒步向纵深走得最远的画面之一。当然，这也意味着王希孟对"深远"空间的营造也达到了很高的水平。

下面再请读者注意我描画的线。为了方便读者看清路线，我用三种颜色描出了画中的道路，其中，白线是主线，向纵深行进；红线和黄线是横向支线，拓展平远空间。现在，请跟着我的叙述，我们一起踏踏实实地在画中走一走。

从画面左下角白圈处登岸，拐个小弯儿就到了去水榭的岔路口，我们自然不必再去水榭，径直沿着主线前进。路线绕到篱墙人家屋后，就从村子中间穿过。过村子时，要记得两旁不止房屋，还有整齐列队的白杨。杨树们正值青春，昂扬挺拔（树高大多超过两层房的高度），朝气蓬勃，在它们身边走过，我们也会感觉轻快起来。不知不觉，来到了与红线交接的岔路口。红线方向有三个场景（大致在右侧图 ABC 的位置）很不起眼，但是很有意思，所以我们暂且离开主线，去看看所谓不起眼的场景究竟怎么有意思。

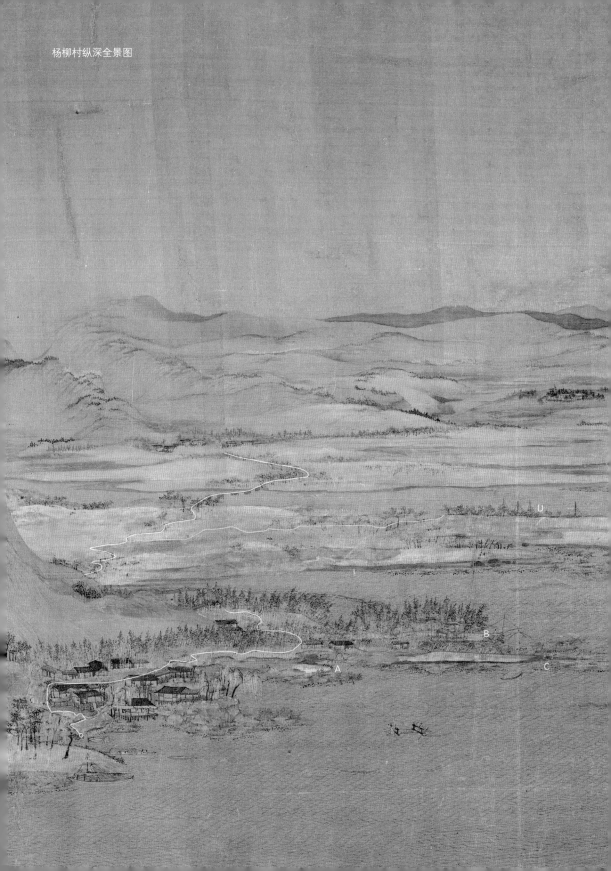

杨柳村纵深全景图

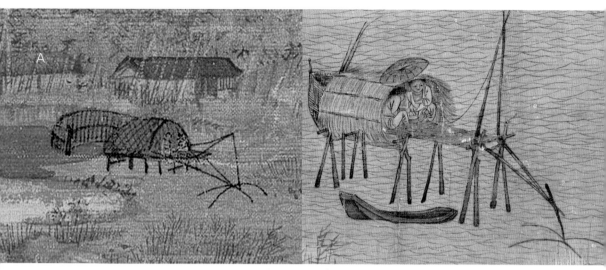

上右图：五代南唐·赵幹《江行初雪图》(局部)(台北故宫博物院藏)

请看，上部左图就是第一个场景 A，它的有意思，首先还不是因为它自身，而是它与五代南唐的名作《江行初雪图》中的一个画面好像有着某种神秘的关联。请看上部右图，左右对比，你的感觉如何？非常相似，对吧？如果挑细节差异，当然能挑出很多，但是我们看其构图、视角、造型和人物行为，就不能不承认，二者相似指数是非常高的。如果要给这种"巧合"一个解释，那就是，王希孟看过《江行初雪图》，并且在作画时有所参考。这个解释不是凭空想象的，而是有依据的推测。根据画卷后面的蔡京题跋，宋徽宗赵佶曾亲自教过王希孟画法，那么，赵老师给学生希孟看他的御府藏画，要学生临摹学习是很自然的事。《江行初雪图》当时是否在徽宗御府？在。宋徽宗宣和年间编撰的御府藏画著作《宣和画谱》就有明确记载。希孟画《千里江山图》，不仅有可能

上图是《宣和画谱》卷 11 书影局部。《宣和画谱》不仅有宋代宫廷藏画记录，还有画科叙论和画家评传，因此它也是一部传记体的绘画通史。

上：北宋·王诜《渔村小雪图》（局部）（故宫博物院藏）

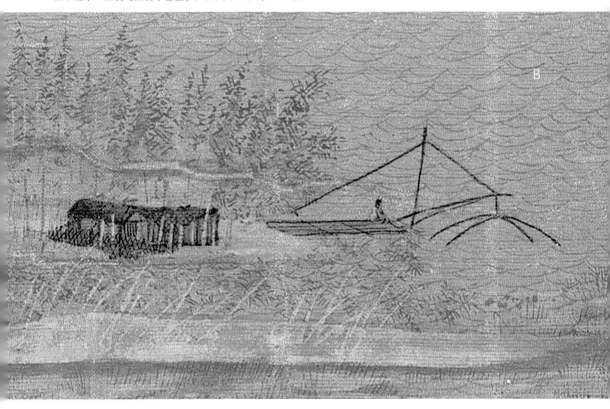

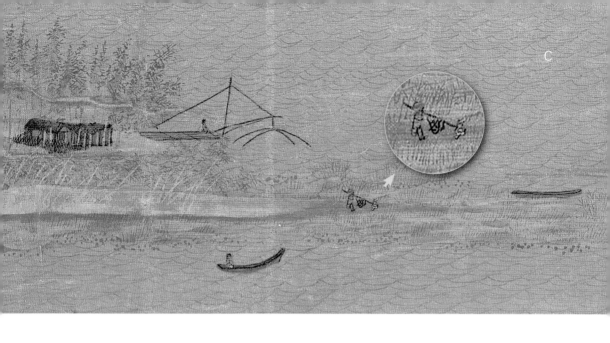

参考过《江行初雪图》，还有可能参考过更多经典作品。比如场景 B 就让人想到北宋王诜（shēn）^①的《渔村小雪图》中的一个画面。二图都是在岸边设置扳罾，扳罾人的家都在他们身后不远。不同的是，王诜图中已将罾网扳起，希孟图中的罾网尚还浸在水中。正好，二图一起描绘了起罾、落罾的两种状态，让我们对用扳罾捕鱼的方式更为了解。回来说参照或模仿的事，尽管没人敢断言希孟一定模仿了王诜，但总的来说，希孟因为皇帝老师的缘故，在创作《千里江山图》时一定有相当多的范本可以参考，这是非常可能的。换句话说，本卷中与前代作品的某些相似痕迹，正是希孟学习绘画的证明，《千里江山图》不是他完全"从无到有"的创造，而在一定程度上是"从有到有"的再创作。

　　尽管有再创作的成分，我们也万不可因之而起轻慢心。因为希孟君站在一众巨人的肩膀上，只是让他看到

① 王诜（1048—1104），字晋卿，山西太原人。娶宋英宗女，为驸马都尉。与苏轼等人交往密切。工诗文，长于书画，尤擅山水。

88

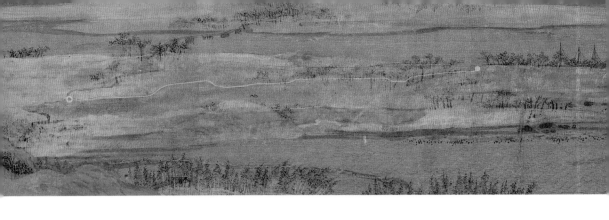

② 粗略估算画中人物尺寸，大人高约四毫米左右，小孩高两三毫米而已。

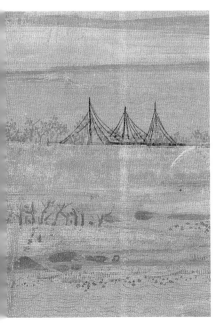

了更大的世界，何况他在画中还处处难掩才情，比如，场景 C 中有两个极不起眼的小人儿②。不仔细看根本不可能看到，即使看到，一时也难以判断画的什么。可是，当我们看清以后，真的会超级感动！请看黄圈内的放大画面，原来，前面是一个小孩，后面是一个大人，他们肩扛一根长棍，正在抬着渔网去捕鱼！这位小朋友年龄应该不过几岁而已，但他右腿高高抬起，迈着稚嫩而昂扬的步伐，带领他的父亲去捕鱼。在耐心宽容的父母鼓励中，有些孩子早早地有了夸张的信心，虽然长大以后他回想起来不禁为自己的轻信而失笑，可是同时他的心中也会产生阵阵暖流，让回忆中的一切都变得温暖明亮。

红色支线就看到这里。

5. 无尽的纵深·下

从主线与红色支线交汇点继续走，没多远就走到山后，道路被遮挡，杨林也到了尽头。不久，道路又呈现在我们面前，随即，又有了一个岔路口。请看本页上图，圆环是岔路口，走到实心圆就是这条支线的终点，因为那里是一处码头，停靠的船只露出桅杆，你应该还有印

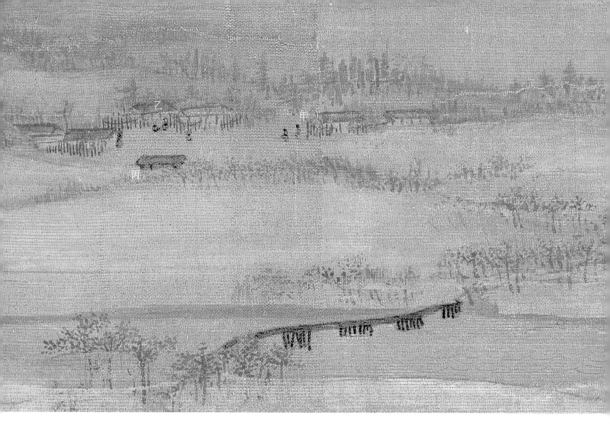

象，它们就是我们渡江时见过的那几艘船，而现在，如果你愿意，又有足够多的川资，可以走到那里，扬帆起航，随大江去往辽阔大海。

不过，且别急走。我们一起游玩这么愉快，你肯定不忍心半路丢下我一个人在这里。现在，我们继续沿着主线前进。嗯，这里有一座桥。数一数桥桩有几根？7 根。可比鸥鹭山庄那边只靠两根细棍支撑的桥稳定多了。过了桥，拐一个弯儿，突然出现一片场地。场地周围有几户人家，每户人家都是栅栏围墙，总体上给人疏淡简括之感。难得的是，希孟君还在屋前画了几个人物。

请随我好好看看他们。"等一等，"也许有人会说，"他们小得几乎看不见，还怎么好好看？"是的，他们太小了，比和父亲抬网的小孩还要小，可是我们只要不是视若无睹，而是肯分出一点认真给他们，我们还是能够得到更多信息。比如，甲家门前有两个人，前面那个应是童子，他右手指着前面，侧身扭头对身后的长者说话。比如，乙家门前站立的像是一个女子，也许是一位妈妈，她正在朝甲家方向张望。我想，总难免会

① 庄子这句话见于《庄子·内篇·齐物论》，该句所在语境如下："天下莫大于秋毫之末，而大山为小；莫寿于殇子，而彭祖为夭。天地与我并生，而万物与我为一。既已为一矣，且得有言乎？既已谓之一矣，且得无言乎？"

② 郭熙此论可概括为"二气二心说"，二气即惰气、昏气，二心即轻心、慢心。此论全文如下："柳子厚善论为文，余以为不止于文。万事有诀，尽当如是，况于画乎！何以言之？凡一景之画，不以大小多少，必须注精以一之，不精则神不专；必神与具成，神不与具成则精不明；必严重以肃之，不严则思不深；必恪（kè）勤以周之，不恪则景不完。故积惰气而强之者，其迹软懦而不决，此不注精之病也；积昏气而汩之者，其状黯猥而不爽，此神不与具成之弊也；以轻心挑之者，其形略而不圆，此不严重之弊也；以慢心忽之者，其体疏率而不齐，此不恪勤之弊也。故不决则失分解法，不爽则失潇洒法，不圆则失体裁法，不齐则失紧慢法，此最作者之大病出，然可与明者道。"

有人质疑，"你怎么知道那人是妈妈？你怎么知道那是一个童子而且还在回头说话？"我不知道我怎么知道的。我想，就是注意看他们的那一瞬间知道的。我感觉到那不仅是一个个小点儿，而是一个个人，他们有性别，有年龄，有神态，甚至有话语。他们极其微小，微小到了极点，但在希孟君笔下，他们仍然是活的，非常地鲜活。尽管"形"已简括到了极点，但是因其画出了神气、神态，所以，极简的"形"，因为有了"神"也就有了生命。这正是我要读者诸君对这样极其微小细节加以注意的深层原因。一旦你注意过细微，当你再回到宏观视野，仍能一眼就能看到他们。是的，这很神奇。你可以做到宏观和微观同时，概括与具体共有，进而你可以悟到庄子说的那种高妙境界："天地与我并生，而万物与我为一。"① 大与小，有差别吗？有。我们不必假装没有。但是，大与小却可以在你心中同时"并生"，天地万物都在你心上，或者说你的心在每个"物"上，这样你就能达到"万物与我为一"的极高境界。没想到吧？"远观其势，近取其质"，郭熙看山水的方法，竟然也是悟道的路径。郭熙还有一段心得之论，指出绘画弊病的四大根源，即惰气、昏气、轻心、慢心，令人拍案叫绝！画之大病，都由此出。全文放在侧栏②，请君细读。由此

我们也要知道，古画也不是都好，那些大病之画不仅不要细看，还要远离。而像《千里江山图》这样的道境之画，再怎么细读都不为过。这一节我们就说到这里。

"喂！等一等！"肯定会有细心的读者会提醒我，"前面图里你还标了个'丙'字，怎么没说？"对对，那个"丙"我们不能漏掉。那是一间草屋，背靠山坡，只有屋顶和屋檐下一小溜露出来。这间草屋面向公共场院，和其他三面人家围合而居。它的存在，既是客观事实，同时，希孟君也是用它来对比那处小山丘有多高。"即使如此，这间小屋重要吗？有必要说它吗？"它不重要。还有，屋前的那几个人重要吗？也不重要。他们都不重要，可有可无。但是，他们值得言说。因为一旦你言说，一旦你注意，你就有了感动，进而有了虔敬。希孟君无惰气、昏气，无轻心、慢心，在似乎不重要的地方，他也用尽力气，他的画笔唤醒了我们的虔敬之心，或者说，是我们终究用热爱与专注唤醒了自己。虔敬之心如此重要，它是美

感、意义的来源，它是生命的重量。心里有了虔敬，就像紧致饱满的脸蛋，就像挺拔耸立的白杨，就像清澈无比的露珠……就像一切不松懈、不傲慢的事物，一个人因而会拥有美好扎实的人生。发现虔诚，唤醒虔敬，我想，这就是细读中国画的极大意义。

过了这个山村，继续往深处去，道路已渺不可见，山峦起伏连绵，远方无穷无尽。

到这里，本节就真的结束了。

6. 讲学地点有讲究

结束了第一次纵深之旅，让我们原路返回，从杨柳村再出发。

从杨柳村口走不了几步，我们就会看到一条栈道。那条栈道不是一般地危险，一般观光游客肯定会望而生畏，就连我们都不免犹豫。就在犹豫之时，喧哗的水声引起我们的注意。听声音离得并不远，那我们就先去探探水声的来源，再做是否沿栈桥而上的决定。

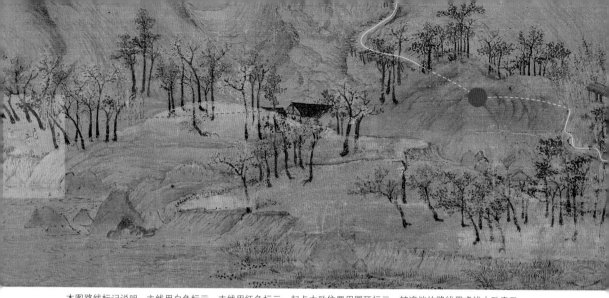

本图路线标记说明：主线用白色标示。支线用红色标示。起点大致位置用圆环标示。被遮挡的路线用虚线大致表示。
重要岔路口用圆形强调。

水声越来越大，不过，在水声中也夹杂着人的声音。虽然人声大多都被淹没在水声中了，但是零星的话语也足以让人好奇。他们是谁呢？

忽然，我们看见人了。

原来，水声来自山泉，而人声就来自他们。这是4个人：最左边那个人坐在席上，似乎右手持扇，扇在胸前，他的样子像是一位老师；中间两个人，端正地坐在老师对面，正在听老师讲课，其中靠水一侧那人似乎在向河中张望；最右边那个，应该就是侍者了。看到这儿我们就彻底明白了，这是一个讲学场面。

看了人，现在我们再来看水。

请看右页图，讲学之地下临深潭，潭水自山上来，在入潭处正好有四五级"台阶"，山泉就一级一级跌落。怪不得水声大而动听。那构成"台阶"的石头，像是蓝宝石，间隔罗列，布置恰好。此等布置，若非人工，必

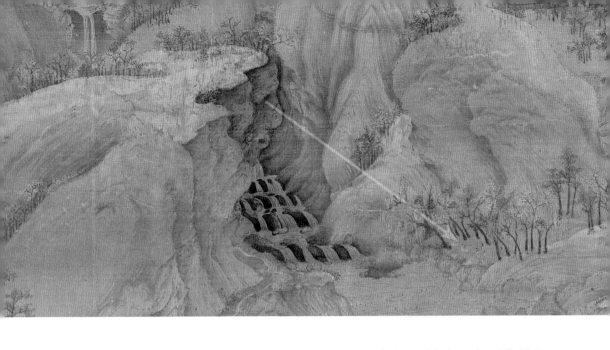

① 郭熙《林泉高致·山水训》："大山堂堂为众山之主，所以分布以次冈阜林壑，为远近大小之宗主也。其象若大君赫然当阳，而百辟奔走朝会，无偃蹇（jiǎn）背却之势也。长松亭亭为众木之表，所以分布以次藤萝草木，为振挈依附之师帅也，其势若君子轩然得时，而众小人为之役使，无凭陵愁挫之态也。"以次：按次序。冈阜：山冈土丘。林壑：树林峡谷。宗主：为众所景仰归依者，这里喻指画中的主山。大君：天子。赫然：显赫，显著。当阳：古代天子南面向阳而治。百辟：诸侯。偃蹇：骄横，傲慢。振挈：提振，扶持。轩然：高昂的样子。凭陵：侵扰。愁挫：愁苦挫折。

属天意。泉水流经其间，估计也要被映蓝了，我们就名之为"蓝泉"吧。再瞧，蓝泉上方的巨石，像不像一张巨脸？潭边林间的讲学大概是太好了，所以吸引了山神也来听。"你们讲啥呢？让俺也听听。"它听得入了迷。你看，它俯身前倾，视线刚好落在讲学的几个人那里，一副专注聆听的样子。

有人说，刚才对山神的联想是否过于丰富了？其实，现在我们去山中旅行，不也常遇到这种拟人比喻？例如，神女峰、老人山等，都是以人物象形命名。而且，它们往往还自带神话传说、民间故事。对山形的联想、比喻和故事化，古已有之。而且，虽然对普通人来说由山形联想到某种人物、动物等可能具有偶然性，但是对画家来说，对山树的拟人之意却是自觉的、理性的设计。郭熙在《林泉高致·山水训》中就明确讲过这一观念①：画山要有主次，主山象征君王。其他山呢，就像朝拜君

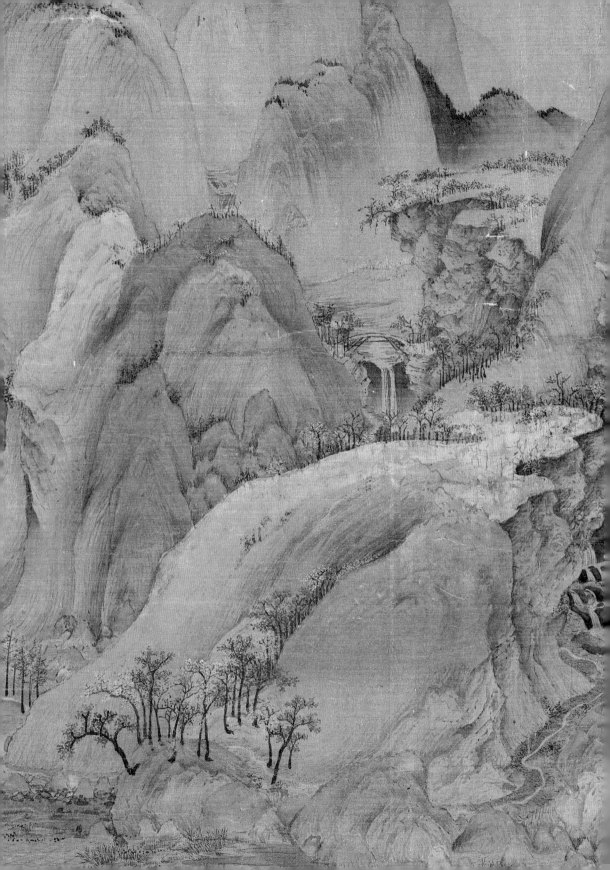

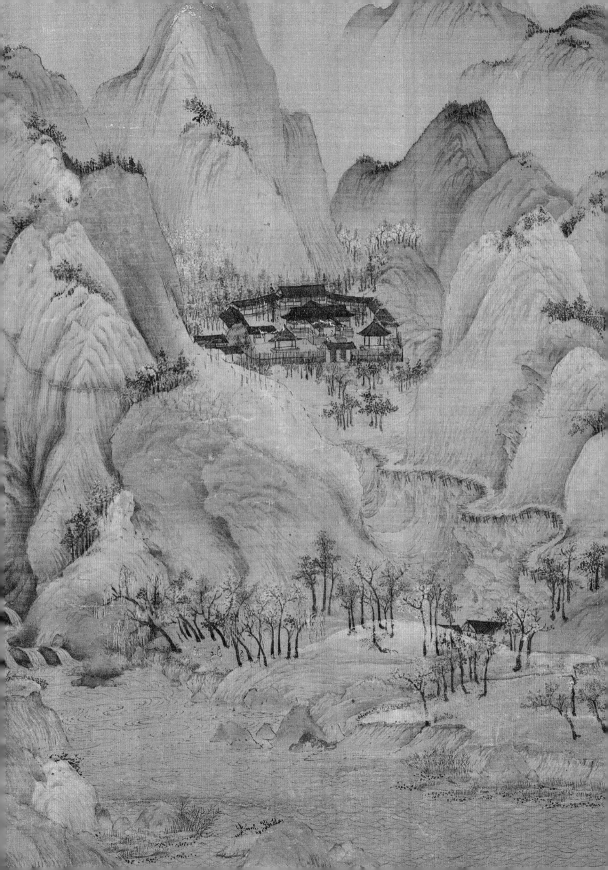

王一样，总体上呈现一种趋向君王的态势。所以，对山的拟人联想不仅不算过分，而且理应如此，才能体会到古人的画意。

　　刚才翻过去的对开页大图是讲学部分的全景，其中可见"山神"的全貌，从整体来看，它更像俯身求学的样子了，是不是？在这段全景画面中，你还可以看到蓝泉的源流。为了讲述方便，下面我们以箭头来指称其上游、中游。右侧上图白色箭头所指，是可见的蓝泉最上游，那里似有瀑布流下，具体情况难以辨认，不必勉强描述。红色箭头所指是中游，右侧下图可见其放大的细节。水量从上游到中游再到下游越来越大，在中游这里形成瀑布，分两股水流泻下。两侧突出的岩石（右下图黄色箭头所指）将瀑布夹在中间，那两块岩石也像人脸，让我来模拟一下他俩的对话。甲说："哥，你渴不？"乙说："兄弟，咋不渴呢。"甲说："天天闻水味儿，就是喝不到。唉！"乙也说："唉！"于是，唉唉声回响在山谷。甲、乙头顶支撑着一座桥的桥柱。这座桥呈拱形，没有栏杆，属于无栏杆式乡间板桥。它有点特别，它的桥柱不是像一般板桥那样垂直插在水中，而是用斜撑的方式，一头撑在岩石上，一头支撑桥面。仔细看，它两侧各有两根桥柱，桥柱中间用短梁连接。另外，还可看到一根

支撑桥面的长横梁。左侧图出自北宋佚名（旧传范宽）《秋林飞瀑图》，图中斜撑桥、桥下瀑布、桥左栈桥，都与本图相似，可以比照着看，更有意思。

本节最后我来回答一个问题："刚才追溯蓝泉的源流，有什么意义呢？"

我想，蓝泉的源流可能也是讲学环境的一部分。换句话说，希孟君在泉、潭边上画讲学场景可能不是随机的，而是有用意在。他的用意便是，学问如泉水，来自高处，聚少成多，终成深潭。

当然，对画意的追索过犹不及：一方面，追索画面的意义是有必要的；另一方面，也不必处处都要追索出意义才罢休，才算读懂。读懂中国画，需要走中道，不能不及，也不要过分，总归不离本心就好。

北宋·佚名《秋林飞瀑图》（局部）
（台北故宫博物院藏）

7. 栈道的文化隐喻与具体想象

假设，画中讲学也有课间，我们就在一旁乖乖等候。他们下了课，我们才上前对话。

"请问，你们从哪儿来？"

这是我们双方都关心的问题。

他们的回答很可能是：

"我们从那里来。"

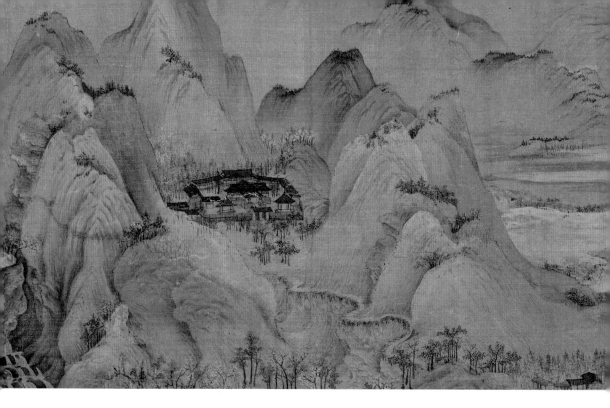

高士一边说一边为我们指着栈道的方向，我们刚才经过而未登上去的地方。既然就连山神都倾慕他的学识，那我们肯定要去探访一下他的栖居地。

先看全景。请看上图，那个建筑群坐落在群山环抱中，乍一看，似乎只有一面有出口（其实侧后方还有出口，详见后文）。以前说过，这是三面环山、备受护佑的格局，也就是所谓"壶中天地"，而此种格局在此地表现尤为明显，因此就算只从风水格局角度来看，也可知道此地具有极强的精神性。由地理格局而想到精神特征，这种联想其实也不算神秘，背后的逻辑是这样的：一个喜欢思考、想象和注重精神生活的人，并不是想要断绝和外界交往，但是因为精神世界需要独立、安静的环境才能很好地建设，所以他与外界交往必然是选择性

四川广元明月峡战国栈道横梁安装方法示意图

① 据陆敬严先生勘察：该栈道高悬岩壁半空，一般在江面以上约10米处。岩壁上所凿插横梁的基孔，有的只有一排，有的有两排，三排的则只是偶见，这一类下面没有支柱，全靠插进基孔的横梁支承；也有一排横梁，

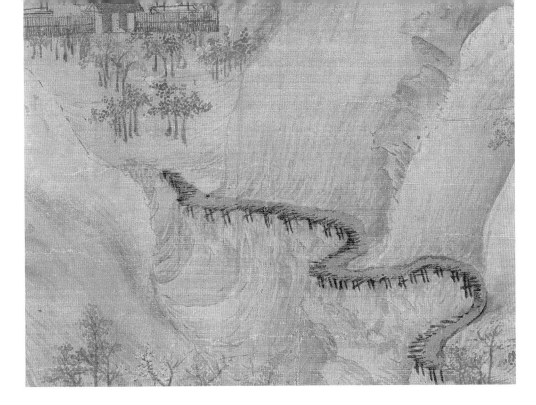

下面有一排主柱支撑的。相邻基孔间距离一般为 2.5 米左右，估计栈道宽度为 2 米。横梁基孔宽度在 33–48 厘米之间，高度在 30–40 厘米之间，深度在 60–90 厘米之间。有意思的是，距离基孔洞口约 30 厘米的底面，还凿有一个方形凹槽，它是榫槽，是固定横梁的有效设计。横梁安装方法如侧栏图所示：首先，在横梁端部凿出榫孔，把另外做好的榫头楔进端部榫孔，然后把横梁推进岩壁基孔，并将横梁上的榫头嵌入基孔底部的榫槽。这一步做完以后，横梁上部出现了约等于榫头高度的间隙，这时，再将木楔打进横梁上面的间隙，就可以将横梁牢牢固定在基孔中，有效防止横梁脱落。（以上资料据陆敬严《古代栈道横梁安装方法初探》）

的、间歇性的，而不是像一般俗人那样总是需要不断在喧闹中得到快乐，在集体中得到安慰。那条栈道就像"壶中人"的宣言：想要抵达"我"的精神世界并不容易。

下面我们来好好看看这条栈道。首先，它的形状很像是游蛇。蛇形暗示容易让人心生畏惧，这是人的普遍心理，不知希孟君是不是有意将栈道设计成蛇形。其次，栈道的构造看上去很不牢靠：桥面大概是用竹木搭成，然后在其上铺草毡，在草毡上糊泥浆；桥面下面基本上是两根木桩一组，组成桥柱。最后，这桥面看上去还略向山谷倾斜，因此增加了视觉上的危险感。

20 世纪 80 年代初，科技史家陆敬严先生曾赴四川广元实地勘察战国古栈道遗迹，其勘察报告我为读者择要放在侧栏。[①] 了解一点古人修造栈道的技术细节，可

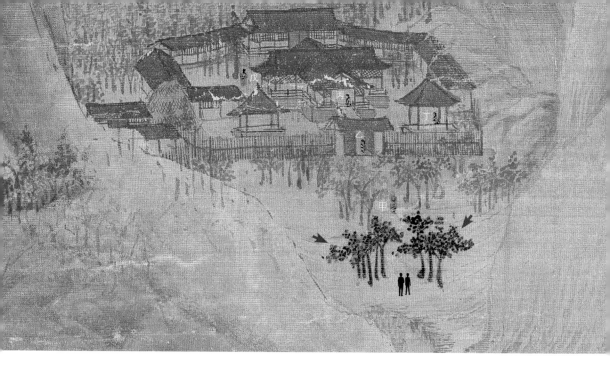

以帮助我们具体地感受图中栈道的险峻，比如，栈道可能宽仅 2 米。地上的"2 米"当然没问题，10 米高空的"2 米"可就让人腿软了。而且，一点点护栏都没有。如今有人建造玻璃栈道供游人寻求惊吓，何必舍近求远？最方便省钱的办法，就是打开《千里江山图》，想象自己实地在这条栈道上走一走。正如郭熙所说，"不下堂筵，坐穷泉壑"，[①] 坐在屋里就能游山玩水，多好！

8. 芳香从哪来

刚才，我们手抚岩壁、战战兢兢、一步一挪在栈道上走，现在，终于走到地面上来了。

稍一定神，就闻到一种幽幽的香味。

香味来自我们前面的树（红色箭头所指）。你和我假设是站在画中两个黑色小人儿所在位置。在此处画面

① 正文引用郭熙的话，语气有点调侃，但郭熙原意是庄重的，他的大意是，人们想隐居山林，但又放不下世俗生活，那么山水画可以满足人们卧游的愿望。其原文如下："高蹈远引，为离世绝俗之行……然则林泉之志、烟霞之侣，梦寐在焉，耳目断绝，今得妙手，郁然出之，不下堂筵，坐穷泉壑，猿声鸟啼，依约在耳，山光水色，滉漾夺目，斯岂不快人意，实获我心哉！此世之所以贵夫画山之本意也。"（《林泉高致·山水训》）

② 此句中的"大椿",语出《庄子·内篇·逍遥游》："上古有大椿者,以八千岁为春,八千岁为秋。"意思是,大椿是极为长寿的树,而樟树的寿命几乎可以与大椿相当。

中,辨别这些树对理解画意很重要。那么,它们是什么树? 也许是樟树。

樟树是著名的长寿树种,古人说,樟树的寿命可与松柏比肩,清代《植物名实图考》中甚至说,"樟公之寿,几阅大椿"。② 现实中,江西安福县严田镇严田村有一棵汉代老樟,已经两千多岁了。据说,它需要 10 个成年人手牵手才能合抱,而树高竟有三十多米! 图中的"樟树"既不算粗,也不太高,所以,如果它们是樟树,那应该还是少年期的小樟树。

樟树还有一大特点就是"香"。是怎样一种香味呢? 小时候,你有没有用樟脑球欺负过蚂蚁? 在蚂蚁周围用樟脑球画个圈儿,蚂蚁就不敢出圈,因为蚂蚁害怕樟脑的味道。樟脑就是由樟树提炼的。所以,你就想吧,我们闻到的是什么香味。

樟树不仅长寿,有香味,更重要的是,它还被赋予文化意义。樟树的符号意义有一个历史发展过程,宋代以前,主要是侧重形态审美:人们欣赏樟树的高大,喜欢它的荫凉,赞美它堪做栋梁之材。宋代以至元代,发展为对樟树的精神认同,在宋人观念中,樟树生于幽谷,高雅不俗,是世外高士的象征,而元代画家倪瓒更是把樟树与松、柏、楠、槐、榆合画为《六君子图》(见侧栏),

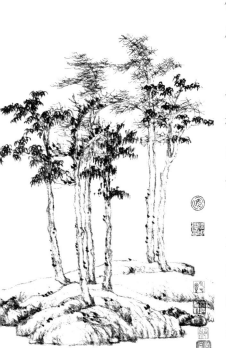

元·倪瓒《六君子图》(局部,有做显示优化处理)(上海博物馆藏)

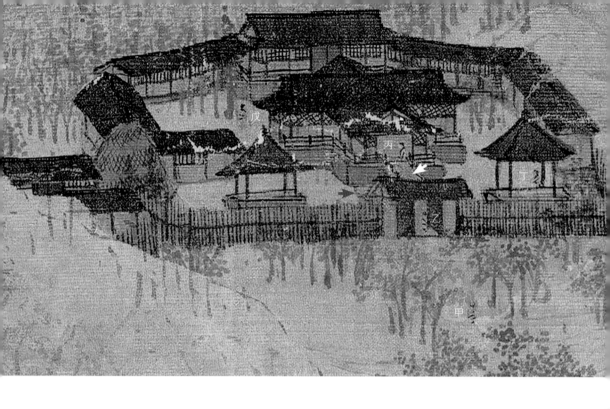

代表了时人的一种观念。再往后的明清时期，樟树的精神意义衰退，主要被作为贤才代称和繁荣象征。了解了樟树符号发展史，再回到宋朝来看，樟树在你眼中就不再是樟树了，是不是？如果有谁家有意识地种植樟树，那说明这家主人很可能对隐居有所追求，或者暗示主人即是高士。请看图中的树，是自然生长还是由人有意识种植呢？它们三五棵一组，分列道路两旁，就像是夹道欢迎来宾。自然生长的樟树不会有这样整齐，所以这是带有明显人类意图的种植方式。

　　危险的栈道对一般游客表示拒绝，但是当我们坚持来到这里，仿佛一切忽然变得友好起来。除了夹道欢迎的樟树，再请看，道路中间还有人（甲）在迎候我们，门下有个童子（乙）正在将门扇推开，而在厅堂之中，

① 什么是品官？品官就是有官品的官。难道还有无官品的官？是的，无官品的官称流外官（品官称流内官），属吏胥（xū），属无品官。品官与无品官中间有一条鸿沟，划出了官与吏的界限。

② 在宋朝，由于品官及其高下等级与各种特权挂钩，官品成了全社会追逐的目标，就连火祆（xiān）教、佛教、道教的阶别，也攀比官品。徽宗朝崇尚道教，道士比附品官，有官品、有道阶、有道职等。比如，道士官品为："元士（正五品）、高士（从五品）、大士（正六品），上士（从六品）……志士（从九品）。"受到徽宗特别宠信的温州道士林灵素，头衔有这么多："太中大夫、冲和殿侍宸（chén）、金门羽客、通真达灵元妙先生、在京神霄玉清万寿宫管辖、提举通真宫林灵素。"其中，"太中大夫"为从四品。

第一章波浪桥头附近的农家栅栏

主人（丙）坐在右侧（观众视角），他的对面虚位以待。所待者何人？当然是你我这样的贵宾。我们是如何成为"贵宾"的？是克服畏惧走过栈道以后。栈道就像是一个筛选器，让功利者知难而退，让求道者迎难而上。我们虽未意识到自己是求道者，不过，能够饶有兴味且细致入微地在山水间游走，不知不觉也近乎道了。所以，我们也可以心安理得接受高士的欢迎了。

下面我们就好好参观一下高士的地盘。

应该说，放眼《千里江山图》全卷，这一处建筑不算多么显眼，但是，它其实非常特别。

首先，它的门，是门屋。宋仁宗景祐三年出台"禁止奢僭（jiàn）制度"，其中有一条关于门屋的规定："非品官①，毋（wú）得起门屋。"反过来说，既然你"起门屋"，说明你是品官之家。不过，这里需要说明一点，徽宗朝崇尚道教，道士也有可能获得官品。②所以门屋之内，住的不一定是传统品官，也有可能是当官的道士。

门屋两侧，是极为整齐的栅栏。同是栅栏，和普通农家散漫的栅栏一比，就能体会到此处的栅栏表达了极强的秩序感和精致感，透露着主人的财力和气质。院子里，靠近栅栏，左右各有一座四角攒尖亭。右侧（观众视角）亭子有一个人（丁），和丙一样都是面向左边。

（台北故宫博物院藏）

南宋·李嵩《水殿招凉图》（局部）

进了大门之后，迎面是一座大屋。大屋的屋顶形式名为"十字歇山顶"，很高级，也很别致。古建筑屋顶形式有庑殿顶、歇山顶、悬山顶、硬山顶等。其中，庑殿顶等级最高，一般只用于宫殿之类的重要建筑。歇山顶的等级仅次于庑殿顶，也属于高等级屋顶形式，民宅不得使用，因此很能体现宅第的尊贵。[①] 比起一般歇山顶，"十字歇山顶"有着更为丰富的轮廓，是到了宋代才有的造型。南宋《水殿招凉图》中，所谓"水殿"也是"十字歇山顶"，读者可以参照看看。

为方便叙述我们管这座大屋叫"十字堂"，此堂建在一个十字形台基上。这个台基很是不低，大堂门前有一个"坡道"（右侧上图白色箭头所指），坡道上应该有台阶，宋代称为"踏道"，其坡度较陡，也能说明台基较高。红色箭头所指是一条黑线，表明那里高出地面，可能铺着地面砖（石），其宽度大致与前堂台基的宽度

① 更多古代建筑屋顶形式的说明，我在后两页为读者制作了专题介绍，有意进一步研究的读者可参阅。

踏道示意图

古代建筑主要屋顶形式

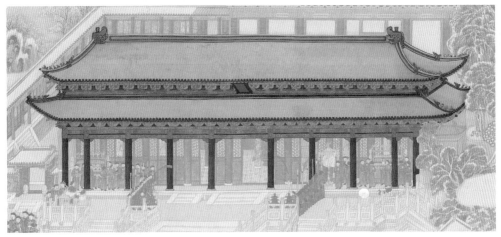

重檐庑殿顶 出自清·佚名《万国来朝图》轴（故宫博物院藏）

庑殿顶是古代建筑屋顶的至尊形式，一般只用于宫殿、庙宇殿堂等。其屋顶有一条正脊和四条垂脊（因此也叫"五脊殿"），形成前后左右四面斜坡（因此也叫"四阿顶"），非常特别。据说唐代吴道子画的庑殿顶最美，因此宋代又称庑殿顶为"吴殿"。庑殿顶又有"单檐庑殿顶"和"重檐庑殿顶"之分。

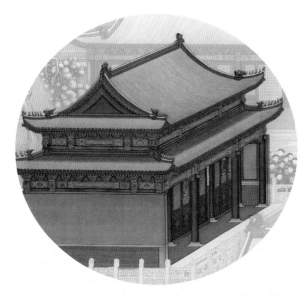

重檐歇山顶 出自清·佚名《万国来朝图》轴（故宫博物院藏）

歇山顶也属于高等级屋顶形式，但比庑殿顶等级低。歇山顶也有"单檐歇山顶"和"重檐歇山顶"之分，考虑到重檐的因素，与庑殿顶相比等级高低次序是这样的："重檐庑殿顶">"重檐歇山顶">"单檐庑殿顶">"单檐歇山顶"。也就是说，重檐是等级高低的重要指标。所谓重檐，指一座建筑有两层或多层屋檐。歇山顶一共有九条脊，除了一条正脊和四条垂脊，还有四条戗脊，因此也叫"九脊殿"。据说北齐画家曹仲达画的歇山顶最美，所以宋代又称歇山顶为"曹殿"。因为歇山顶造型优美，古代工匠将歇山顶进行组合，创造出卷棚歇山顶、十字歇山顶等形式。

古代建筑主要屋顶形式

悬山顶 出自南宋·刘松年《四景山水图》
（故宫博物院藏）

硬山顶 出自清·佚名《雍正十二月行乐图》
之一"正月观灯"（故宫博物院藏）

　　悬山式屋顶在两侧山墙处不是与山墙平齐，而是伸出山墙之外，给人一种悬空感，因此称为悬山顶。也就是说，悬山顶不仅前后出檐，两侧山墙也出檐。

　　硬山顶是低等级屋顶形式，宋代建筑屋顶可能还没有硬山顶形式。硬山顶的广泛应用是在明清时期及以后。因为它等级低，屋瓦只能使用青瓦，而且只能是板瓦，不能用筒瓦，更不能用琉璃瓦。硬山顶屋顶与山墙齐平，不伸出墙头，这是与悬山顶相比最大的不同。

卷棚顶 出自清·沈源、唐岱《圆明园四十景图咏》册
之六"涵虚朗鉴"（法国国家图书馆藏）

圆攒尖顶 出自清·佚名《万国来朝图》轴
（故宫博物院藏）

　　卷棚式屋顶前后坡相接处不做成那种有棱屋脊，而是做成弧线形的曲面。卷棚顶不是没有正脊，只是不起脊，因此也可以说卷棚顶的"正脊"是弧形。卷棚顶的等级低于起脊的建筑形式，因此多见于园林建筑和配殿。以卷棚为基础，结合其他屋脊形式，可产生各种卷棚式屋顶，如卷棚歇山顶、卷棚悬山顶、卷棚硬山顶等。

　　攒尖顶的最突出标志就是它的屋顶是尖的。攒尖顶没有正脊，垂脊可多可少，可有可无，不过，屋顶尖部总要有一个圆形、近似圆形或异形的装饰件，那叫"宝顶"。攒尖顶多见于亭、阁等观景建筑，尤其是亭子绝大部分都是攒尖顶。攒尖顶的垂脊多少由实际需要而定，一般双数多、单数少，如果用四条垂脊就叫四角攒尖顶，如果用三条垂脊就叫三角攒尖顶，如果用八条垂脊就叫八角攒尖顶，如果没有垂脊就叫圆攒尖顶。

粮囤
出自清·佚名《雍正十二月行乐图》
之一"正月观灯"（故宫博物院藏）

相当，其长度应该是延伸到门屋前。从堂前到大门这段硬化路面，就是我们以前讲过的"堂涂"了。他家"堂涂"宽阔，宾主在此陈列相迎，颇有行礼的空间，而不会让人感到局促。十字堂周围设有栏杆，防止人掉落，也有说明台基高的作用。堂墙上部是斜方格窗，这种窗子通常是固定的，不可启闭。十字堂我们就看到这里。

十字堂后面应该是寝室（上部左图）。这座后室建筑面阔五间，中间的棕色双扇门紧闭，门的左右各两间，墙上有方格窗。后室也建在高高的台基上。它的屋顶形式也是高等级的歇山顶。后室两侧各有两座长房，应该是六开间，屋顶形式是比歇山顶等级低的悬山顶。估计它们也是寝室，或者说宿舍。如此说来，这所大院能住的人还不少。

这所大院最有意思的建筑物，当属上部右图中红色箭头所指的那个。它有点像粮囤（见侧栏图），但只是有点像而已，是粮囤的可能性不大。看，它比旁边的房

团巢 出自元·曹知白《贞松白雪轩图》(台北故宫博物院藏)

屋还要高，住人的可能性更大。有人说，这是一个草庐。这种说法还有点笼统。实际上，这种草庐有一个俗称，名叫"团瓢"。团瓢不是这种草庐唯一的名称。与"团瓢"同指一物或指类似之物的名称还有"团标""团茅""团焦""团苞"等。这些名称让人有点纳闷，是不是？其实，这些杂七杂八的名称，追根溯源都是从"团巢"这个本名来的，所以，本书一概称这种草庐为"团巢"。

团巢最显著的特征，屋顶是大致的圆锥体。最原始的团巢是用木棍、草席、茅草等材料做的，非常简陋，遮阳避雨还凑合，要想阻挡风寒侵袭，那就捉襟见肘了。后来，人们也用夯土或土坯做墙体，然后顶部再用团巢的形式遮盖。此外，除了不依附其他建筑物的独立团巢，还有依附于房屋墙壁而建的依附式团巢。总之，团巢的

团巢 山西省高平市开化寺北宋壁画

110

南宋·佚名《青山白云图》（局部）（故宫博物院藏）

特点是，圆锥屋顶，简陋，具有一定的临时性。说到这里，问题就来了："这所宅院，既然有那么高的台基，有那么高级的房屋，为何还要保留这样一个简陋的团巢呢？"答案是，团巢具有鲜明的精神性，或者说是内心修为的一种象征。

请看左页上图，图中高士身前桌上放着书册与手卷，代表高士对知识与艺术的喜爱，篱墙一角的团巢内露出须弥座上一尊塑像，表达着高士内心深处对信仰的追求。团巢内可以安置尊像，也可以充当修行者的居所，比如左页侧栏图，那是北宋壁画中的一个团巢，巢内有简易床铺，铺上有枕头，床头有书册、卷轴，此外，还挂着葫芦（可能装着酒或丹药）和衣服。衣服与枕头表明主人日常起居就在这里，而书卷、葫芦都是精神符号。再请看本页上图，图中团巢内仅有一铺而已。此图画意，夜晚明月高悬，高士席地而坐，仰头看云。高士只身一人，独处深山，在他身边的，只是一个葫芦、

111

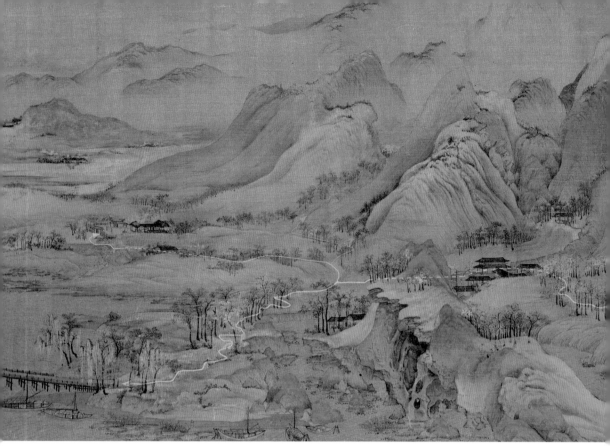

从书院到长桥全景路线图

一盏酒杯，而那个团巢，恰似高士"精神自我"的象征，简单、天然而能与山水和谐为一。通过以上三个团巢的例子，我们就知道团巢绝不只是居所而已，它是一种精神符号，表达着主人刻苦的意志和不凡的信仰。（本卷往后读者还会再见到团巢，有了现在的了解，那时再见想必会有别样的感触。）这时，回头再来看《千里江山图》中的这个团巢，读者是否有恍然大悟之感？在这所大院中，真正的主题不是处在中轴线上的高级建筑，而是处在一侧的这个简陋的团巢：形态上，它是简陋的；品格上，它却是高贵的。所以，我们管这所大院叫什么好呢？它门前的樟树散发着芳香，院内的团巢也散发着芳香——精神的芳香；树香的传播范围是有限的，但精神的芳香却可以经由学者、道人传去民间。在蓝泉边我们遇见的就是解惑的学者或传道的道士吧？正是由于他们，山腰大院成为山脚村庄的好邻居。所以，我们就名之为"芳邻书院"吧。

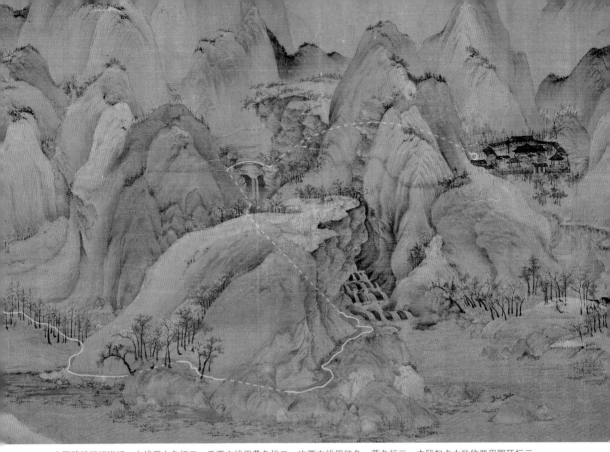

本图路线标记说明：主线用白色标示。重要支线用黄色标示。次要支线用红色、蓝色标示。本段起点大致位置用圆环标示。被遮挡的路线用虚线大致表示。

9. 从书院到长桥

在书院徜徉半日，此刻，我们就要再次启程了。请看上图，我们照例先把路线认一认。读者可以看到，我们的路线是从右端圆环处出发，绕道山后，直至斜撑桥，过桥后下山。有读者可能会问，"为何不原路返回，从栈道下山，然后乘船到对岸？"这是因为，希孟君不想让我们走回头路。我们要在仔细观察的基础上揣摩希孟君的意图，比如，倘若他想让我们回到潭边讲学处渡过去，应该会安排船只待渡。可是，他在那儿没画船只，反而画了陡岸与湍流，一不便上下，二来水充沛，说明此处不宜舟渡。如果回杨柳村雇船呢？那又会增添无谓的周折，是很不优雅的安排。此外，希孟君还希望我们知道，芳邻书院虽然三面环山，包裹性很强，却不是封闭不通。他用严谨的构思，包括用那座斜撑小桥之类的细节，强调山后有路，那才是我们继续行程的最佳选择。

小路上一前一后走着两人，前者穿道衣，后者短衣、长裤、束腰，这是前主后仆的典型组合。道衣是一种袍服，文士最爱穿，黑色沿边是其显著标志，图例见下方元代赵孟頫画苏东坡像。

东坡道衣像
出自元·赵孟頫《前后赤壁赋》册页（台北故宫博物院藏）

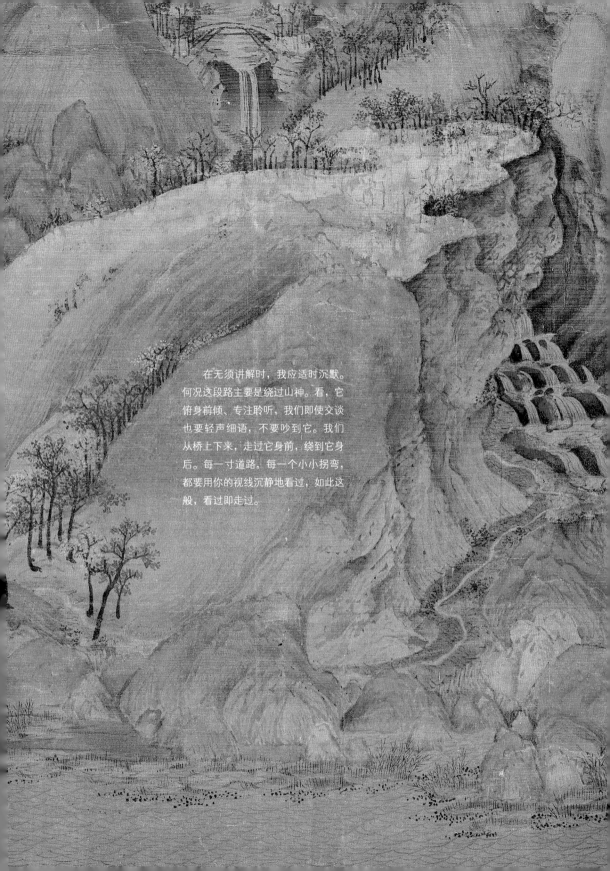

在无须讲解时，我应适时沉默。何况这段路主要是绕过山神。看，它俯身前倾、专注聆听，我们即使交谈也要轻声细语，不要吵到它。我们从桥上下来，走过它身前，绕到它身后。每一寸道路，每一个小小拐弯，都要用你的视线沉静地看过，如此这般，看过即走过。

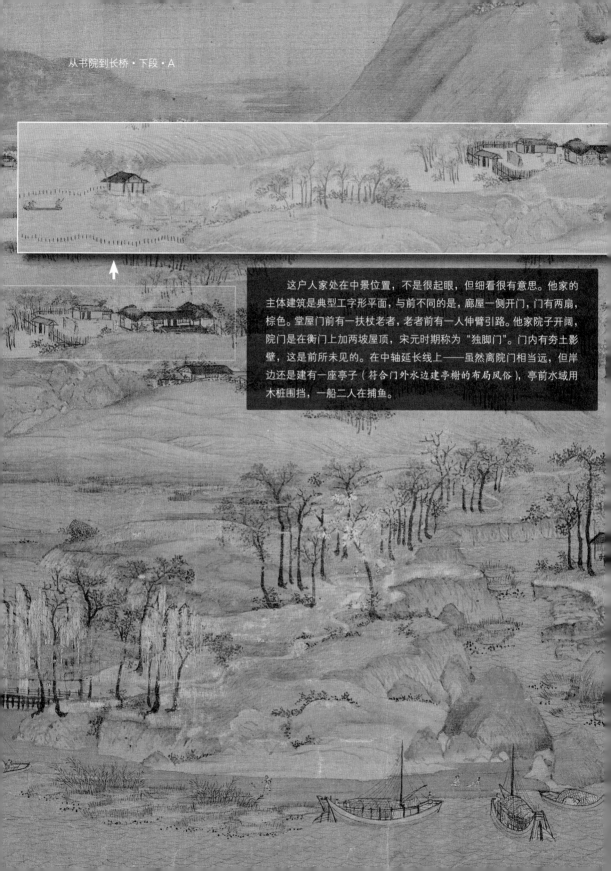

这户人家处在中景位置，不是很起眼，但细看很有意思。他家的主体建筑是典型工字形平面，与前不同的是，廊屋一侧开门，门有两扇，棕色。堂屋门前有一扶杖老者，老者前有一人伸臂引路。他家院子开阔，院门是在衡门上加两坡屋顶，宋元时期称为"独脚门"。门内有夯土影壁，这是前所未见的。在中轴延长线上——虽然离院门相当远，但岸边还是建有一座亭子（符合门外水边建亭榭的布局风俗），亭前水域用木桩围挡，一船二人在捕鱼。

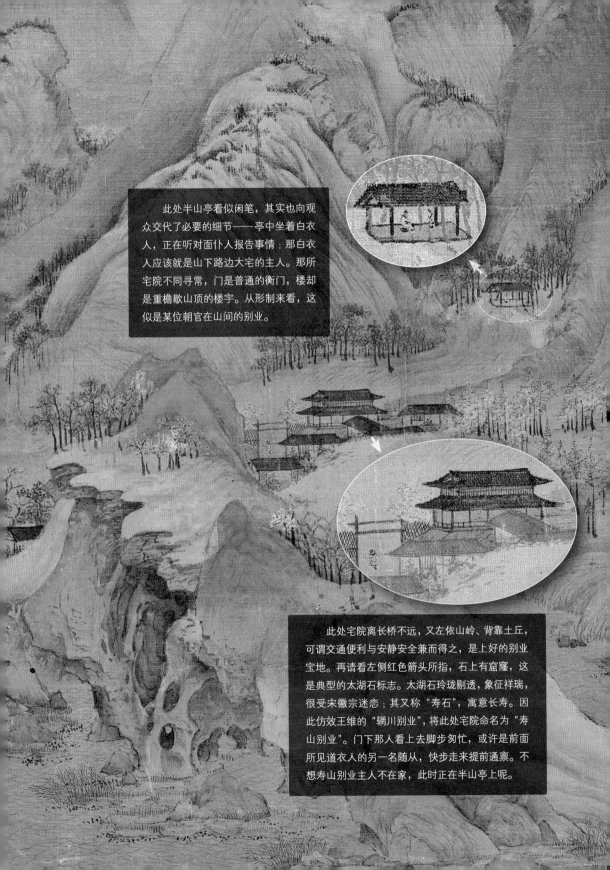

此处半山亭看似闲笔，其实也向观众交代了必要的细节——亭中坐着白衣人，正在听对面仆人报告事情；那白衣人应该就是山下路边大宅的主人。那所宅院不同寻常，门是普通的衡门，楼却是重檐歇山顶的楼宇。从形制来看，这似是某位朝官在山间的别业。

此处宅院离长桥不远，又左依山岭、背靠土丘，可谓交通便利与安静安全兼而得之，是上好的别业宝地。再请看左侧红色箭头所指，石上有窟窿，这是典型的太湖石标志。太湖石玲珑剔透，象征祥瑞，很受宋徽宗迷恋；其又称"寿石"，寓意长寿。因此仿效王维的"辋川别业"，将此处宅院命名为"寿山别业"。门下那人看上去脚步匆忙，或许是前面所见道衣人的另一名随从，快步走来提前通禀。不想寿山别业主人不在家，此时正在半山亭上呢。

此处岸边停泊着三艘船，两艘中型单桅客船，用于长途客运。右边那艘无帆小船，用于短途客运。江滩上乍看有两人席地而坐，细看，左侧妇女胸前似有一个垂髫小儿，正在母亲怀中张臂撒娇。妇女扭头似向男子说话。男子右腿翘在左腿上，手拄地，正仰面"作诗"，尚未回应妻子。其妻叫他，原因应在黄色箭头所指处，船头站着一个船工，似乎在喊开船、上船之类的话。男子充耳不闻，所以妻子只好叫他。优秀艺术品总是这样：不会让笔下事物各自孤立无涉，而是会细密编织，让某一元素在整体中具有意义，让读者能够看出许多故事，乃至融入其中。

髫是男孩的发型，主要特点是头发大部分剃光，仅留前囟（xìn，婴儿头顶骨未合缝处）一撮，或同时在侧囟、后囟留几撮，任其自然下垂，故称垂髫。右侧垂髫图例出自（传）南宋苏汉臣《婴戏图》（台北故宫博物院藏）。

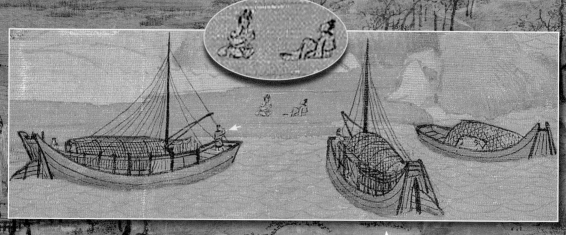

江滩上有一大一小两人，似是刚从船上下来离开。红衣小孩似低头举手，像发现漂亮贝壳之类，后面的大人肩搭褡裢样口袋。二人衣着过分光鲜，不知是何身份。

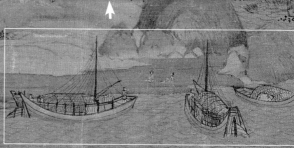

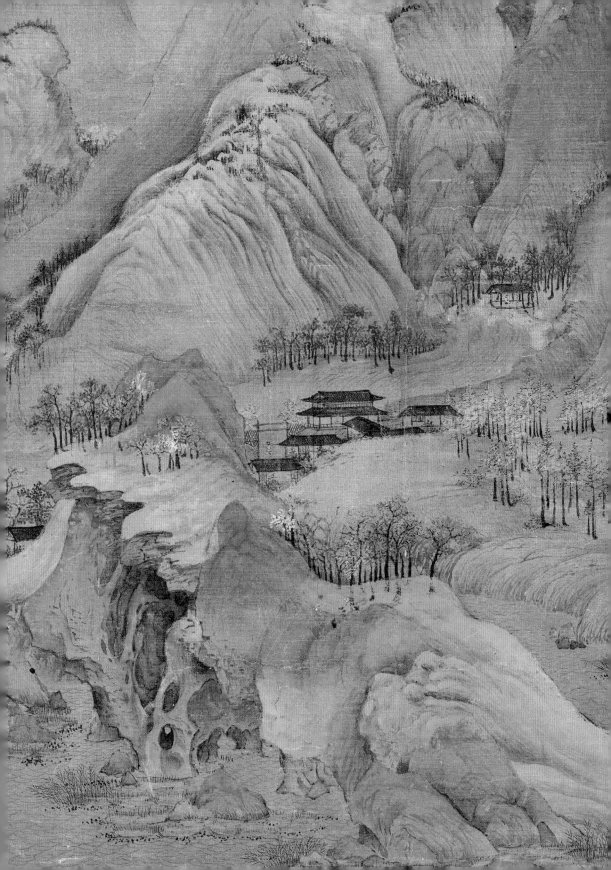

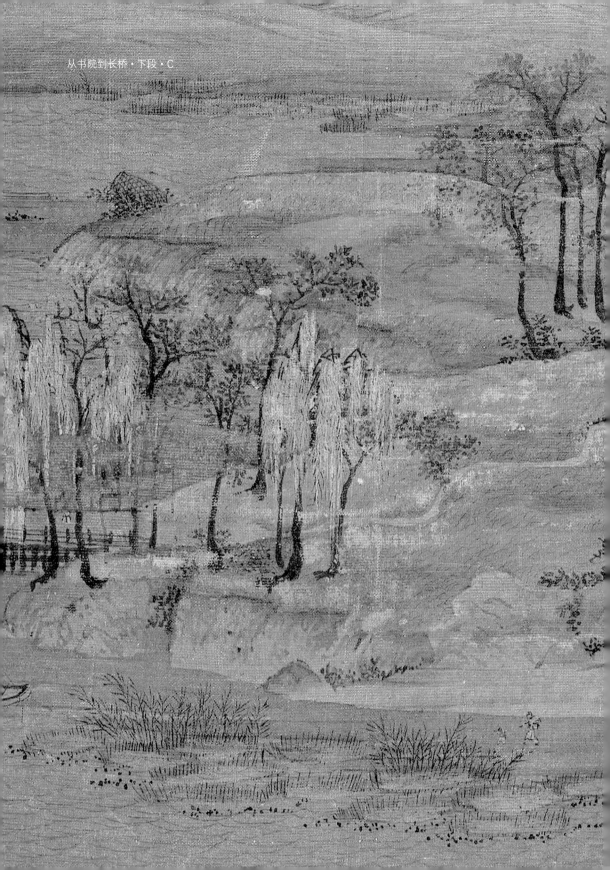

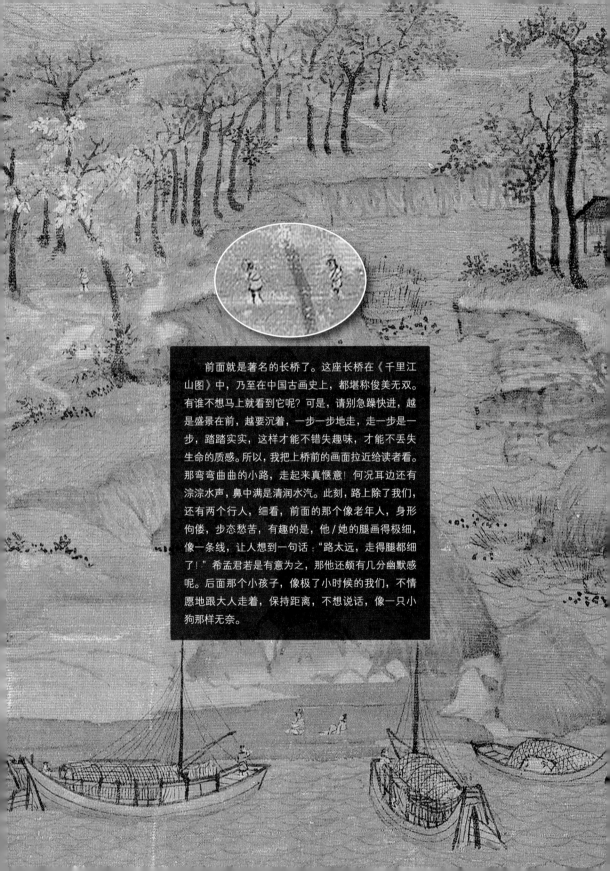

前面就是著名的长桥了。这座长桥在《千里江山图》中，乃至在中国古画史上，都堪称俊美无双。有谁不想马上就看到它呢？可是，请别急躁快进，越是盛景在前，越要沉着，一步一步地走，走一步是一步，踏踏实实，这样才能不错失趣味，才能不丢失生命的质感。所以，我把上桥前的画面拉近给读者看。那弯弯曲曲的小路，走起来真惬意！何况耳边还有淙淙水声，鼻中满是清润水汽。此刻，路上除了我们，还有两个行人，细看，前面的那像老年人，身形佝偻，步态愁苦，有趣的是，他／她的腿画得极细，像一条线，让人想到一句话："路太远，走得腿都细了！"希孟君若是有意为之，那他还颇有几分幽默感呢。后面那个小孩子，像极了小时候的我们，不情愿地跟大人走着，保持距离，不想说话，像一只小狗那样无奈。

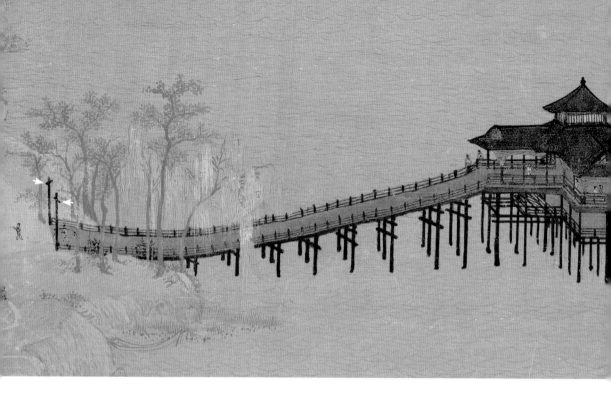

10. 呀，长桥！

"呀！"看到长桥，是应该来这么一声惊叹的。

下面，我们赶紧好好看看它。

首先，我们来看它的长度。长桥的桥桩，有学者数过，一共33组，这样就是32跨（或把"跨"称为"孔"）。另有学者数的与此略有出入，为31跨。[①]姑且按照32跨算，每跨以3米计，桥长为96米。再加上两端桥头的长度，以各6米计。最后得出桥的总长为108米。108，嗯，好像还是个吉利数。

百米长桥在北宋算什么水平？不算最长的。北宋学者朱长文曾写过一篇《利往桥记》[②]，记载江苏吴江（今苏州吴江区）的利往桥（又名垂虹桥）长度为"东西千余尺"。宋朝的一尺相当于今天的多少米？北宋时期营

① 我知道肯定会有读者要亲自数一数跨数。如果你数的没那么多，就要注意长桥右端，那里桥桩比较密集。桥桩密，跨度小，按说不应再将右端这部分算为每跨3米。是的。不过以画中的桥跨数推算其长度，本来就属于模糊推算，所以，姑且含糊一点吧。

② 《吴郡图经续记》之《利往桥记》原文："吴江利往桥，庆历八年，县尉王廷坚所建也。东西千余尺，用木万计，萦以修栏，甃（zhòu，垒砌）以净甓（pì，砖），前临具区（具区，太湖古称），横截松陵，湖光海气，荡漾一色，乃三吴之绝景也。桥成而舟棹免于风波，徒行者晨暮往归，皆为坦道矣。桥有亭，曰垂虹，苏子美曾有诗云：'长桥跨空古未有，大亭压浪势亦豪。'非虚语也。"

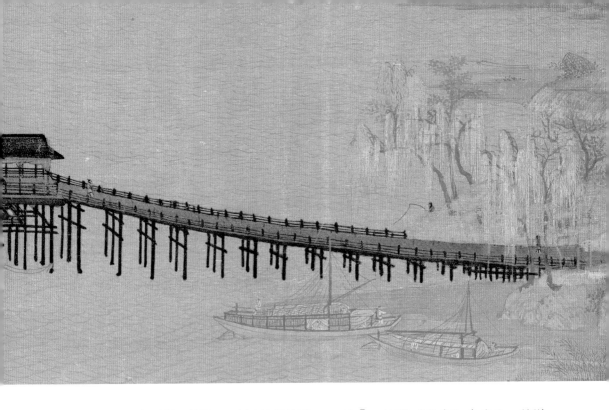

③ 此营造尺据河南大学刘春迎教授《从北宋东京外城的考古发现谈北宋时期的营造尺》。

造尺的长度为 0.32 米 ③。不说"千余"余多少，就说一千尺整吧，那利往桥还有 320 米长，远远超过本卷长桥的估测长度。不过，仅以画了多少跨来估测桥长，有点胶柱鼓瑟，我们还要考虑到绘画的表意性，也就是说，一方面我们诚然应该做做计算与考证，让我们的感受有数据和文献支持的一面，另一方面，我们也要重视绘画带给我们的感受，如果这座桥让我们觉得很长，非常长，那么，它就不是一百米，而是三百米，甚至更长。

傅熹年先生认为，图中长桥的原型可能是北宋的利往桥。这一判断是有道理的。除了桥的形态、其令人印象深刻的长度以及桥上有名亭的记载画里画外相互印证以外，还有希孟君本人留给观众的重要提示，也就是前面我们看到的太湖石。时人记载，利往桥前临太湖，希

123

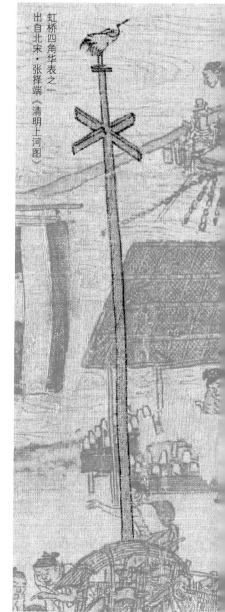

虹桥四角华表之一　出自北宋·张择端《清明上河图》

孟君画太湖石强调此长桥在太湖，恐怕不是巧合。

利往桥于北宋仁宗庆历八年（1048）建成，原为木桥，到元泰定二年（1325）改建为石桥，1967年5月大部坍塌。利往桥是本名，取方便两岸往来之意；因桥身如长虹卧波，且桥上有"垂虹亭"，所以利往桥又有了"垂虹桥"的雅号；平民百姓不管那么多，就直白地称之为"长桥"。

细心的读者想必早就注意到了桥头两边各立着一根黑木（前页图中白色箭头所指），黑木顶端有一根短横木，与木柱交叉成"十字形"。那是什么？很可能是华表。华表与一般木杆的显著区别是，华表木柱头部用木板做成十字交叉构架。《清明上河图》中虹桥的四角就各立一个华表（见右侧图），柱头的十字构架细节清晰，请读者参看。二图中的华表都挺高的，但据记载，还有更高的。《洛阳伽（qié）蓝（古时佛寺也称为伽蓝）记》

传为北宋张择端作《金明池争标图》（天津博物馆藏）仙桥两头的华表，与本卷中的华表更是如出一辙。

① 据《隋书·律历志》记载，北魏日常用尺有三种：前尺，中尺，后尺。参校《宋史·律历志》，前尺约为25.6厘米，中尺约为28.0厘米，后尺约为29.6厘米。东魏、西魏日常用尺沿袭北魏后尺。以上根据李海教授等《北魏尺度及其对后世的影响》。

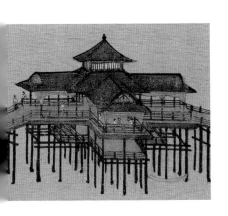

卷3："（永桥）南北两岸有华表，举高二十丈。""二十丈"是多高？按北魏后尺 ① 算，一尺约合29.6厘米，二十丈就是59.2米。将近60米高的华表，相当于现在的20层楼高！难以置信，是吧？华表主要位于官署、驿站门口、路口、桥头两边，有标识道路和划分界限的作用。大概在唐宋以后，华表的路标功能逐渐消失，转以纪念、装饰为主；华表本来是木制，后来逐渐改为石制，制作也越来越精致。桥头华表就说到这儿。

这一节的最后，我们来看桥中央的亭子。

这个亭子，好特别，有没有？有人称之为"十字廊"，有人说它是"十字脊顶水榭"，就"十字形"来说也不是不对，但是笼统的说法不利于我们准确了解它。下面请读者跟我一起把它看得仔细些。首先，它平面形式的确呈十字，这没有疑问，问题是，它的十字并不像一般"十字脊式屋顶"那样由两个歇山顶十字相交而成。请看侧栏下图，我把脊线加深了些，这样你就能看得更清楚。请注意看突出的部分，原来，它们更像是插在亭子的四面坡上，而不是直接交叉形成十字脊顶。换句话说，十字脊顶，互相交叉的屋顶是主体；现在这种结构，中间亭子是主体，四出部分是附属。所以，下面这样描述才是更准确的：中间是重檐四角攒尖顶的亭子，亭子四

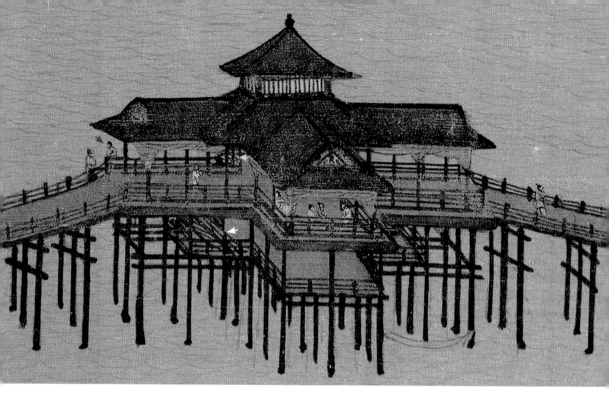

面接出"龟头屋"，如此构成十字形平面。

"龟头屋"是清朝以前的叫法，自清朝起称为"抱厦"。正如前面所说，"龟头屋"的一大特点是附属性，就像乌龟头时出时藏，而乌龟壳不增不减。"龟头屋"的另一个特点是，平面呈"凸"字形。一般建筑的"龟头屋"位于主体建筑的正面，但是长桥上的这座亭子呢，却是四面出头，可谓八面玲珑。现存最早的"龟头屋"实物为河北省正定县隆兴寺摩尼殿（右侧图），该殿建于北宋仁宗皇祐四年（1052），迄今已近千年历史，殿身四面正中各出一歇山式龟头屋，屋顶形式除了一是攒尖顶一是歇山顶而外，总体结构很相似。千年后仍有一座北宋实物与画中桥亭遥相呼应，庆幸之余，不免又心生许多感慨。

河北省正定县隆兴寺摩尼殿

刚才看了桥亭的顶部，接着我们往下看。在桥面这一层，是桥亭的主体空间，着急赶路的可以直接穿过去，不着急的，就与二三好友倚着栏杆聊天，多好！瞧，希孟君在正对我们的这面画了几个人，倚着栏杆的三人衣服色彩鲜明，紫衣人和绿衣人在黄衣人对面，三人正在谈论什么。他们旁边几步远还有第四个人（暂名为甲），初看以为甲在那里闲看风景，细看才发现他的手臂伸出，似乎在招呼那三人，那情景好比是这样的：你正在窗边眺望，忽然看见什么新奇的事，连忙招呼屋里的人来看，而你只是一边喊人一边招手，眼睛却一直盯着那事。甲就是这样。他发现了什么暂且不论，且说他的这一个小动作，就起到了激发观者好奇、引导观者视线的作用。当然，前提是观者得细心注意到甲的小动作才行。

看了桥亭中部，我们再往下看——会看到三个"惊奇"。

第一个让人惊奇的是，它竟然还有"桥下一层"。怎样从桥面下去呢？请看左页图中白色箭头所指，那里有若干粗细不一的线条，表示楼梯。此处层次关系很难处理，而且画面实在太小，估计希孟君也是作难，结果是，让人看半天也弄不明白这楼梯的构造。但这些线条表示楼梯，是无疑的。

第二个令人惊奇不解的是，请看左页图中黄色箭头所指，那里也有与下层楼梯相似的线条，难道那边也有楼梯？还有，红色箭头所指之人，他对面的人下半身模糊无法判断，

但他的位置是交代得很清楚的，他左臂搭在栏杆上，腿部还有表示栏杆的黑线遮挡，就是说，他竟然是站在栏杆外面！然后，他竟然还跟对面的人谈笑自若！不管你们怎么看，反正我觉得挺厉害的。那么，他怎么可以站在桥外呢？原来，他站的位置，希孟君有交代，就是上图白色箭头所指，从桥面延伸到栏杆外面一部分，站一个人刚刚好，不过，一不小心就会滑落，还是蛮危险的。

《清明上河图》中虹桥栏杆外的热心人

此情此景，让我想到《清明上河图》中跳到虹桥栏杆外的人（见右侧图），当然，他们在栏杆外是为了帮助桥下遇险的船只，而本卷中的人却是为了——云淡风轻地谈话。如果以上观察是对的，那么，是否可以说，这个细节是希孟君隐含的调皮，或者甚至可以说微微透露了一种青年特有的侠气？

　　第三个惊奇，它竟然还在屋檐下设有帷幕。画中的

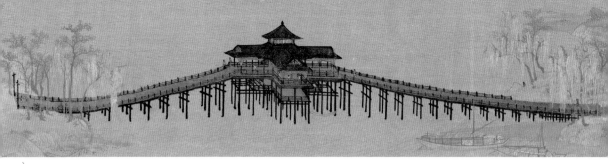

制作箭矢 出自明·宋应星《天工开物》

① 此句出自《诗经·小雅·斯干》，属于《斯干》的第四章，全文如下："如跂（qí）斯翼，如矢斯棘，如鸟斯革，如翚斯飞，君子攸跻。"对诗句的解释，各家不尽一致。鉴于辨析诗句并非本书重点，因此不再展开列举，只以拙见供读者参考："如跂斯翼"是说梁柱如同脚趾、翼翅一般结实有序；"如矢斯棘"，是说檩椽排列整齐、谨严，"棘矢"是用酸枣枝做的箭矢，在古人观念中有驱鬼辟邪的作用；"如鸟斯革"是说台基墙面坚实、平整；"如翚斯飞"是说外观装饰华彩，整体观感就像大鸟飞翔一般（其中"翚"是五彩锦鸡）。这样美好的殿堂，有资格入住的只能是尊贵的君子，或者说在此学习、生活将来必能高升。

帷幕是卷起来的，用的时候再把帷幕放下。帷幕是蓝色的，给人感觉比较轻薄，可想而知放下以后，风一动幕就动，多么飘逸潇洒！或许有人说，"就这，算得上惊奇吗？"咱得这么看，要是在自家门庭挂帷幕，也还罢了，可是在大江之上，风吹雨淋，还有此帷幕设置，而桥梁又是公共设施，考虑这些因素，是不是就有点惊讶了？再进一步说，帷幕的设置超出了实用的需要，它主要是为了美感而存在的，因此我说它使人惊奇。

本节最后，我要请你再看一眼桥亭的全貌。这次再看，它像不像展翅欲飞的大鸟？而且，从四面八方看，都能看出它像大鸟。把殿堂与鸟类相比是古老的传统，《诗经》中就有这样的诗句："如翚（huī）斯飞，君子攸跻（jī）。"① 宫殿建成了，兄弟们一起来落成典礼上唱赞歌，宫殿建造得真棒，像大鸟飞的样子。有这么好的居住环境，君子将来肯定也能展翅高飞。所以，这座奇异的桥亭应该叫什么名字呢？我想，与其叫垂虹亭，不如叫展翅亭更准确。大鹏展翅，一飞冲天。把展翅亭与其左右全部桥面合起来看，桥面何尝不像更大的翅膀？因此，尽管此桥可能是以现实中的垂虹桥为原型，但是叫它"展翅桥"更合适。在《诗经》中，宫殿如飞和"君

子攸跻"联系起来，希孟君画"展翅桥"是否也有某种寓意？现在下结论还为时尚早。就像很多事情一样，正在或刚刚发生的事我们并不知道它的意义，但是随着时间流逝，我们终会有所感悟！

无论绘画还是人生，意义无疑都很重要，但我们也不必在任何时候、任何地方都追索意义。比如眼下这一刻，我们可以放松头脑，回归天真，像垂钓者（白色箭头所指）那样无所事事地闲钓，也可以像孩子一样为有趣的发现而手舞足蹈，比如下图黄色箭头所指，那很像《清明上河图》中某船篷上晾晒的开裆裤。我们不妨将其当作希孟君对张择端的一个小小致意。"昔我往矣，杨柳依依。"希孟君总是在桥头画杨柳，为人们过桥的目的性增加情意绵绵的维度，他的笔下，不止意义，还有情义！

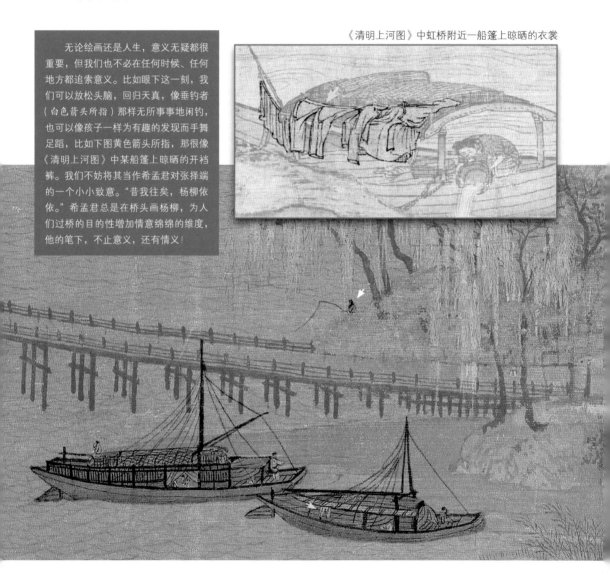

《清明上河图》中虹桥附近一船篷上晾晒的衣裳

⑤ 看上去，壬是一个普通路人，可是希孟君仍然不让他孤单地走过。希孟君让癸站在家门口，在壬经过的那一刻看见他。不，这没有什么深刻意义，有的只是生命的互动与偶遇。

11. 桥头村的长松与十个人

过了展翅桥，紧接着就是一个桥头村。桥头有两个华表，村口有两棵长松。长松与华表就像界标，标示着场景的转换。那两棵长松高高挺立（按图中比例关系，左边更高的长松高度约为 20 米），气宇轩昂，比华表还要高出许多，给人感觉其实有点突兀。它俩与桥头小村气质有点不搭，更像是很久以前被高人特意栽植在这里，其作用大概相当于迎客松，接引贵客穿过村庄去往该去的高地。

除了长松，此处的山也不一般，但是山的形象需要"远观其势"才能得见，匆匆忙忙只看眼前路的凡人是看不见山形的。好在我们可以自由切换视角，远观近察两相宜。我们不着急，一会儿再看山，现在先看看桥头村的情况。请看画面，我照例把重要看点为读者描画凸显出来。那是十个人，以天干符号命名，正好把天干符号用完了。除了画中人，右页桥头还多了两个人影，那代表读者与我。那时，我们正要走下展翅桥，迎面碰上一个正要上桥的挑担人。

"嗨，你好！"

"你好！"

你看，有了互动，故事就这么开始了。

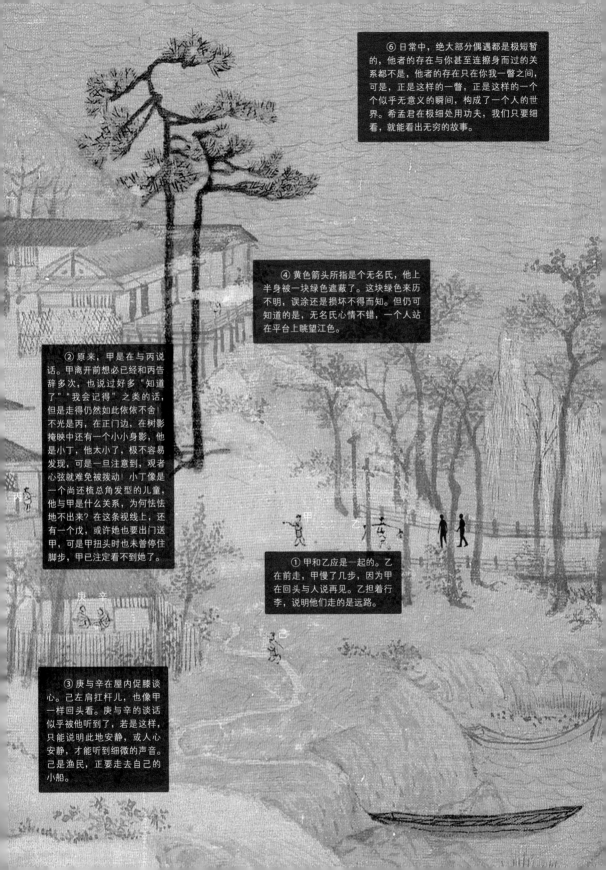

⑥ 日常中，绝大部分偶遇都是极短暂的，他者的存在与你甚至连擦身而过的关系都不是，他者的存在只在你我一瞥之间，可是，正是这样的一瞥，正是这样的一个个似乎无意义的瞬间，构成了一个人的世界。希孟君在极细处用功夫，我们只要细看，就能看出无穷的故事。

④ 黄色箭头所指是个无名氏，他上半身被一块绿色遮蔽了。这块绿色来历不明，误涂还是损坏不得而知。但仍可知道的是，无名氏心情不错，一个人站在平台上眺望江色。

② 原来，甲是在与丙说话。甲离开前想必已经和丙告辞多次，也说过好多"知道了""我会记得"之类的话，但是走得仍然如此依依不舍！不光是丙，在正门边，在树影掩映中还有一个小小身影，他是小丁，他太小了，极不容易发现，可是一旦注意到，观者心弦就难免被拨动！小丁像是一个尚还梳总角发型的儿童，他与甲是什么关系，为何怯怯地不出来？在这条视线上，还有一个戊，或许她也要出门送甲，可是甲扭头时也未曾停住脚步，甲已注定看不到她。

① 甲和乙应是一起的。乙在前走，甲慢了几步，因为甲在回头与人说再见。乙担着行李，说明他们走的是远路。

③ 庚与辛在屋内促膝谈心。己左肩扛杆儿，也像甲一样回头看。庚与辛的谈话似乎被他听到了，若是这样，只能说明此地安静，或人心安静，才能听到细微的声音。己是渔民，正要走去自己的小船。

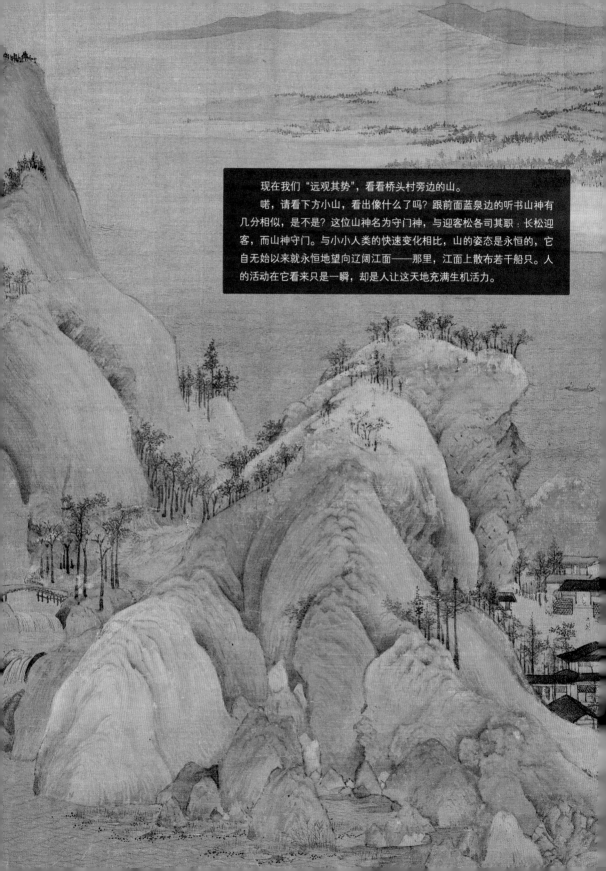

现在我们"远观其势"，看看桥头村旁边的山。

喏，请看下方小山，看出像什么了吗？跟前面蓝泉边的听书山神有几分相似，是不是？这位山神名为守门神，与迎客松各司其职：长松迎客，而山神守门。与小小人类的快速变化相比，山的姿态是永恒的，它自无始以来就永恒地望向辽阔江面——那里，江面上散布若干船只。人的活动在它看来只是一瞬，却是人让这天地充满生机活力。

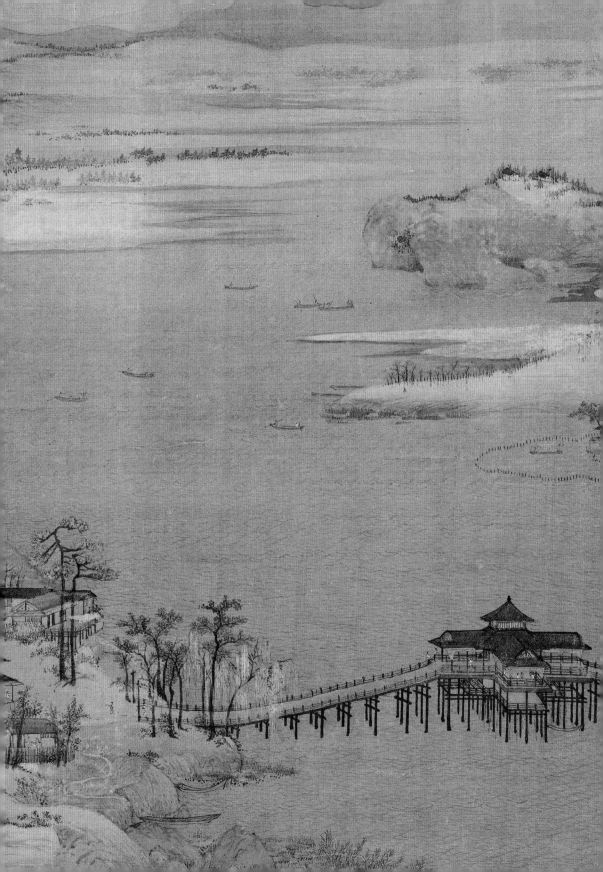

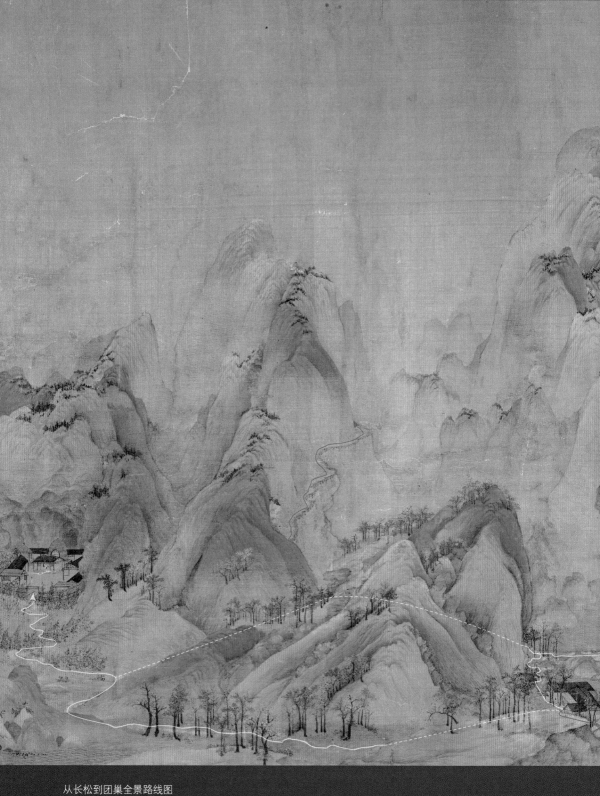

从长松到团巢全景路线图

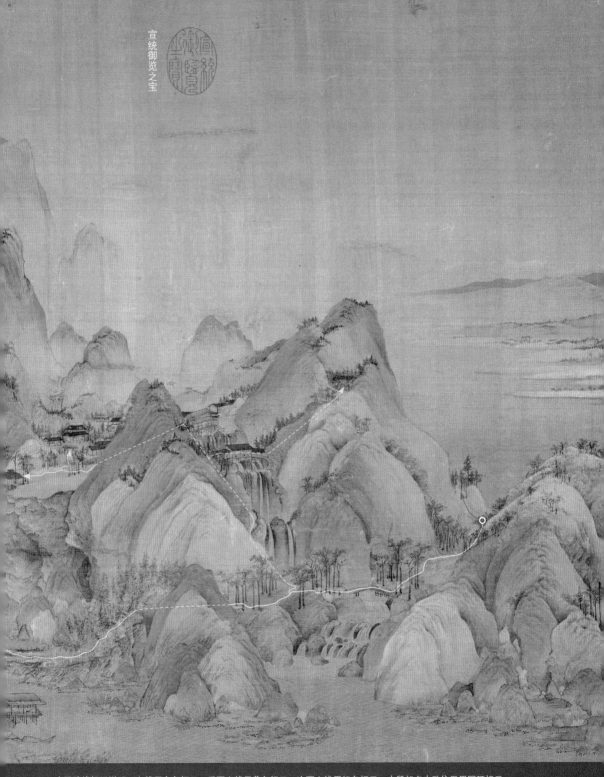

宣统御览之宝

本图路线标记说明：主线用白色标示。重要支线用黄色标示。次要支线用红色标示。本段起点大致位置用圆环标示。
被遮挡的路线用虚线大致表示。

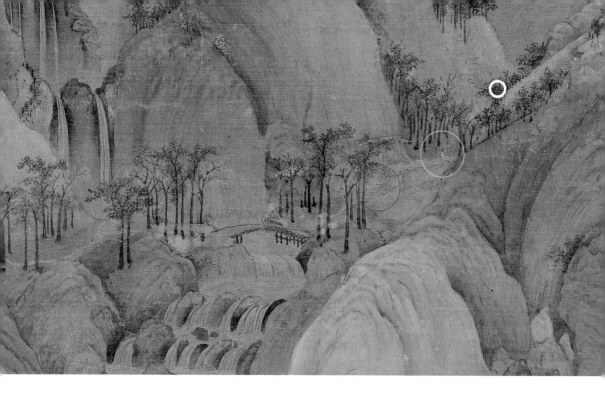

12. 去山上看丹台

下了长桥，经过桥头村，绕过守门山神，我们就来到了白色圆环处。正如前面路线图所示，就在这儿，本段道路第一次分岔，一条上山，一条前行。前行是主线，我们继续在主线上走不远，就会看见一个人沿着石阶走上坡来，并在香樟树中间等着与我们相遇。他，当然又是一个不起眼的小人儿，但是我们一定要和他打声招呼。

"嗨，你从哪儿来？"

"我从那边来。"他手指着主线的方向。

为何我知道他会这么说？你看，他扛着一根棍，梢头挂着捆扎用的绳子，这表示他是劳力，有着谋生的目的性，所以，可以推测他不是被哪所贵宅派出来干活的用人，就是自己出来找活儿干的平民，总之，他应该是

行人

石阶

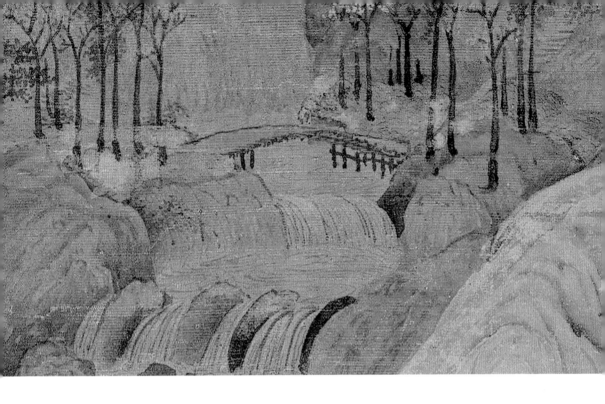

从地上来，而不大可能是从前面的山上来。请注意，我说"前面的山上"，因为前面山上是个非常高级的所在。山上当然也需要劳力，但希孟君没有必要画一个与之关联性不强的人物。

"再见！"我们跟那人打完招呼继续走。请看上图，我们下了石阶，来到一个小桥。这个小桥很普通，就是宋朝极为常见的一般板桥。但是，稍加思考，也会心中一动。

请看，它的桥桩集中在左右两端，中间拱起，所以准确地说它是一个小跨桥。希孟君为何把它画成跨桥？因为桥下水量大而急！

看到这儿，读者是否明白我在说什么了？我在说人、石阶、小跨桥，在说希孟君的无比周详，也在说看山水画的一种方法或者说心得——耐心看细节，用心去体会，那么，你一定可以与古人会心交流，扩展自己的心胸，得到山水的滋养。

看画如此，人生何尝不应如此？

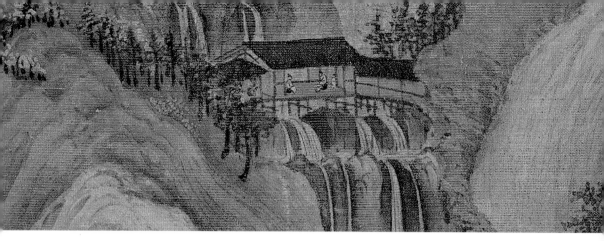

好了，现在我们过了小跨桥，暂时脱离主线，要去山上转一转。请看右页图，你有没有发出赞叹？如果还没有，那需要我来提示一下。请看图中的瀑布，数一数它是几叠？从上到下，它连续四次跌落，形成了罕见的四叠瀑布。这还不够，水流在上面三叠分成几缕，水量不显得大，到了最下一叠，水流分作两股，水势矫健，最终形成了四叠双瀑的罕见奇观。更神的是，在瀑布上方还有两座跨水建筑。你说，就这个级别的景点，放到现在得收多少门票？

双瀑的左侧显出了一段山路，路上有个行人，希孟君的意思是要我们跟他上山。好，我们这就去水上建筑看一看。

请看本页上图，这座干栏式建筑很有意思，既有桥的通行功能，又很像水榭。只是，与一般水榭不同的是，它完全建在水上，没有任何石岸可以依凭；与一般桥梁不同的是，整座"桥"全是房屋，比起一般廊桥来更像水榭。为了方便称呼，并且与上游那座同类建筑相区别，我们姑且就简称其为"下水榭"，而上游的叫"上水榭"。

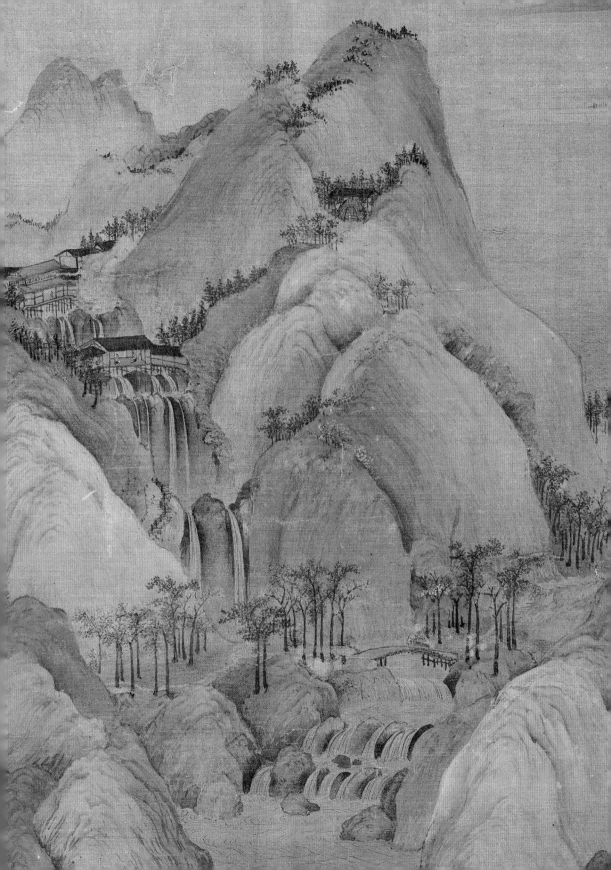

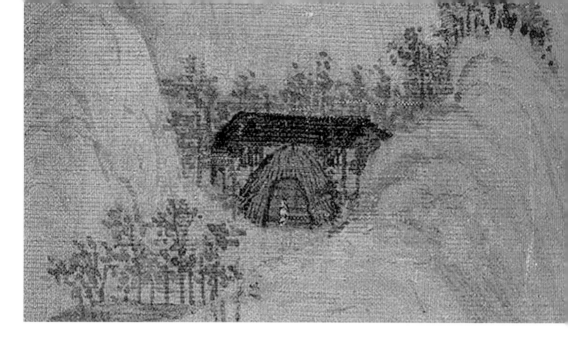

这座下水榭正面几乎完全敞开，其中面对面坐着两个人，右边的人身旁还站着一个蓝衣童子。看这个画面时请读者务必发挥想象力，想象自己身处其间会是怎样的感受。画中人坐的位置靠近边缘，尤其左侧这位离外边更近，而边缘完全没有栏杆。这景色是没说的，但也够吓人的，你说是吧？一方面，说明他们为了美而不害怕，另一方面，或许也说明他们不是凡人，所以无所畏惧。

好了，闲话少叙，我们穿过下水榭，向右侧山上去。那里有一间小屋，屋前——前面我们已经仔细讲过，那是一个团巢。接近山顶的这个位置地方狭小，所以团巢与房屋紧挨在一起。如果只为居住，按理团巢可以不要，但是尽管空间局促也要建团巢，更说明团巢有其不能不存在的精神理由。团巢门前有一个人，在凡人看来他孤独寂寞，可谁知道呢，对他来说，他的离群索居，正是为了"独与天地精神往来"吧。尽管他与团巢在画面中

的比例很小，但我还是要尽力放大给读者看，因为当你凑近看时，会发现黄色在青绿的衬托下，让石壁像是自带金光，团巢就像处在金光中似的。

现在，我们原路返回，继续往上游去。请看上图，那是上水榭。它建在山口，并且比下水榭偏斜角度大，意味着山涧在此拐弯了（山涧还远未到尽头，后面我们会看到更高处的"上游"）。上水榭也很有意思，它是草屋顶，但它又是重檐歇山顶。我们知道，重檐歇山顶是高等级建筑的标志，仅次于重檐庑殿顶。可它却用茅草做屋顶，可见设计者并不认为瓦顶一定比草顶高级，反而就像简陋的团巢一样，草顶恰恰可以彰显某种精神气质。你说这叫什么？这就叫低调奢华有内涵。上水榭下面的桩柱比下水榭高很多，有的高达 3 米多。因为高，又在山口处，山风大，上水榭正面两侧依着角柱安设了边墙，宽度比下水榭的边墙要大一倍，挡风略好些。门口站着一人，离边沿仅有半步，要是一般人站到这儿，怕是会担心被穿堂风吹落吧？而他却不怕，我想，此人是会飞的神仙才如此胆大。

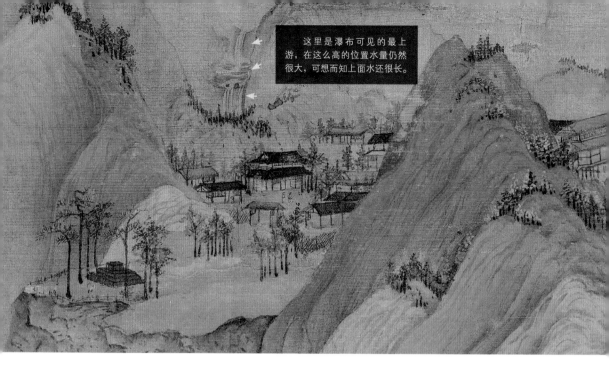

这里是瀑布可见的最上游，在这么高的位置水量仍然很大，可想而知上面水还很长。

过了上水榭向左转，出现了一个大院。大院里有一座大屋，其屋顶形式与上水榭一样，都是重檐歇山顶，只是这里用的是黑瓦（比其他瓦顶颜色深，可能是青掍瓦），更高级。院子中央站着一个蓝衣人，他旁边有个奇怪的物体，请看右侧细节图：一根细棍，顶端向右延伸出一条波浪短线，就像波浪号"~"，再稍微往下，还是在右侧，有一个圆柱形。那是什么东西？或许是一个灯笼。中国传统灯笼用竹条或木条做骨架，用纸或绢做外皮，中间放蜡烛，这样就不会被风吹灭。灯笼种类很多，造型各异，有球型的，有桶型的——这个灯笼就是桶型的。上面那个"~"，就是挂灯笼用的。问题是，在院子里放灯笼，古人会这么做吗？请看右侧下图，那是南宋的《秉烛夜游图》，将近一人高的烛台就放在院子里。虽然是烛台，但也足以说明院中放灯笼的可能性。

院中的烛台 出自南宋·马麟《秉烛夜游图》（台北故宫博物院藏）

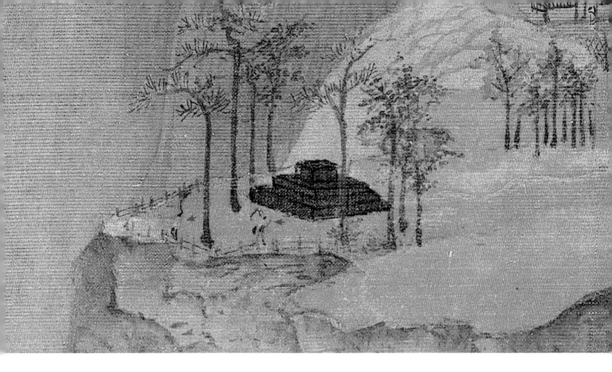

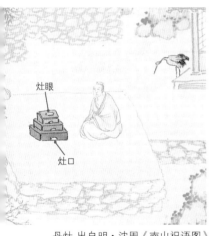

丹灶 出自明·沈周《南山祝语图》
（故宫博物院藏）

灶眼

灶口

到了夜晚，这个灯笼就在院子中央公平地为大家提供照明，因此可知，这个灯笼具有公共属性，进而我们还可以推知，这所大院很可能不是私家宅院，而是公共建筑。那么，它究竟是什么所在？

在院门对面悬崖边上有一个奇怪的四方台子，细看，它有三层，从下往上一层比一层小。这是什么？看一下左侧图就知道了。左侧是明代《南山祝语图》，图中三层垒台，灶口和灶眼画得很清楚，这种奇特的灶名叫"丹灶"。顾名思义，丹灶不是做饭用的，而是专门用来炼丹。在诗文图画中，丹灶常常和仙鹤一起出现，瞧，《南山祝语图》中就有仙鹤。《千里江山图》中不止一只，而是两只仙鹤（上图红色箭头所指），那个三层垒台虽然看不清（或希孟君省略未画）灶口、灶眼，但就其形制和"仙鹤"这一标配来说，基本可以确定这也是一个丹

灶。有人说，《南山祝语图》中丹灶的灶口那么小，怎样烧火呢？怕是连根小树枝也塞不进去。也许，所谓丹灶分两种，一种是实用的，真的大火炼丹，另一种则是象征性的，就好比模型、塑像，在修行时起到辅助观想的作用。相较来说，本卷中的丹灶应该更接近真实些。

看完近景，现在我们要拉开距离"远观其势"了。请看右页图，丹灶所在位置，山崖明显突出，就像伸出嘴的舌头，呈现出明显的平台感。不光丹灶，整个大院都是处在半山的平台上。我想，为了让观者意识到这是一个平台，希孟君肯定经过一番思量，所以他才把标志性的丹灶放在突出的山崖边。丹灶＋平台＝丹台。希孟君的思路就是如此。何谓"丹台"？通俗地说，就是登记神仙名字的办事机构。人有户籍，仙有仙籍，不经过丹台的登记，就不是正规的神仙，最多算是散仙。[1] 当仙道世俗化、规范化以后，神仙也没那么逍遥自由了，可叹可叹。

当然，我们也不必认定这个大院就是道教中的丹台，那样就太死板了。审美重在两可之间。最好的审美状态是，鸟啼花落，有会于心，笑而无言。所以，这个"景点"我们不叫它丹台，而叫它"丹台道院"，使之更加具有人间仙境的意味。[2]

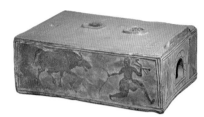

东汉陶灶（故宫博物院藏）

[1] 元·无名氏《玩江亭》第一折："贫道德传于世，天上天下，三界十方，登仙得道，名记丹台，方得成道。"

[2] 丹台往上是全卷第二、本章最高峰，借丹台之名，我们命名它为"丹台峰"。（实际上，在本章中还有一座与丹台峰高度相当的高峰，大致位于太湖石延长线上，因是远景，不大引人注意，姑且不予细论。）

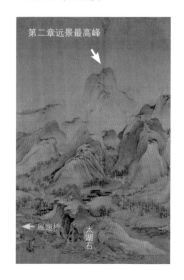

第二章远景最高峰

展翅桥

太湖石

丹台峰

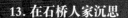

13. 在石桥人家沉思

下了山，穿竹林，过石桥，我们就来到了石桥人家。

本节无须大段叙述，就用散点注释的方式带你来看。

这个小桥简洁可爱，用一整块青石板搭在两边，就是小石桥了。

主路

前堂

廊屋

后室

青绿山石夹缝中就是他家的后路。

斜格窗

直棂窗

石桥人家的主体房屋仍是工字形布局，如白线所示。在廊屋的屋檐两侧各延伸出一长方形宽引檐，并在引檐上覆以淡绿色布面，既遮阳、防潲（shào）雨，又清雅美观。廊屋左侧（观众视角，下同）站着两人，似乎表示廊屋侧面也有开门。前堂左侧依着山壁建有配房，配房与前堂中间形成夹道，估计他家既可从堂屋门进，也可从廊屋门入。廊屋左侧空地仅有小小夹道可通，私密性、安全感强。后室向右加建吊脚耳房（宋代称耳房为"挟屋"），耳房之外又建干栏水榭。

竹林中有一个人影。我们不要只是看他，还要成为他，像他一样站在画中那个位置，设想你在那里会看到什么，听到什么，以及感受到什么。

水榭中有一人独坐，近前与身后各有一人陪侍，显示此人身份不凡。他坐姿端正，无懒散意，可知与内心修养有关，他之独坐，意在静心，而不在景色。但他绝非彻底退隐山林、不问世事的"道隐"，而更像"儒隐"——廊屋前的两人或许带来朝中消息，岸边的篷船随时可载他出山，并且他家后室左边就是陆路，可谓水陆交通，畅通无阻。与山上团巢的真隐相比，可谓对比鲜明。

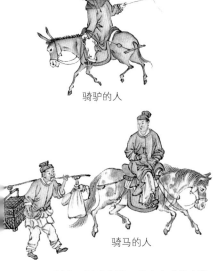

骑驴的人

骑马的人

以上二图出自清·杨大章《仿宋院
本金陵图》（台北故宫博物院藏）

① "感觉"并不等于主观臆断，而
是基于你对某事物的熟悉，所以
才能在看到同类事物时，就算没
看清细节，却可以一瞥即知。比
如上面两个图，看了它们以后再
去看左页画中的驴，你是不是也
有了一些感觉？看古画，细看与
多看，都非常重要，二者合起来
就是看画的质、量。

14. 神秘的石壁

过了石桥，道路被前面的山分成两股，一股从山后走，是主路，另一股则要穿过石桥人家，从山前经过。考虑到前面我们仔细观察的结果，一般路人怕是不好从别人家院里穿过，所以山前这条路八成就是石桥人家的私家道路了。还是像以前一样，我们用视线一寸一寸在画中"行走"。只要你仔细看，总会有发现。瞧，就是山前路上，竟然还有三个人！

左页上图是全景，左页下图是细节。走在最前面的，骑着一头驴（也可能是马，但感觉更像驴①），驴屁股后面跟着一个随从，肩扛一根长棍。离他们二人比较远，还有一个人，他游离在外，不像与前面二人一伙。光是这个情景，就可以让人想出许多故事，比如，骑驴者与水榭中人是什么关系？或者，是有关系还是没有关系？他们从哪里来，又要到哪里去？山前、山后两条路在左页上图白环处再次汇合，然后就是大片的竹林。在竹林掩映中，一道制作精致的篱墙若隐若现。篱墙围起了一个院子，院中有草屋瓦房几间，并且还有一个——团巢。这是我们第三次（也是最后一次）见到团巢了。经过前面详细介绍，想来大多读者已经快要对团巢熟视无睹，不过这次，它背后的石壁却让人不寒而栗。

要想看出这个画面的门道，视角、距离非常重要。我们还是请两个小黑人儿代表你我。请看图，我们是沿路走来，现在站在院门前不远的位置，从我们的视角看，看到的是院门，是院子里走动的人影。希孟君生怕我们只注意地面上的建筑，而忽略了团巢后面的山壁，所以特意在岸边留了一条船，船头有一大一小两个人，其中左侧那人正在仰面向前上方看。他如此这般，就等于是在对观者说："快，到我这儿来，我们一起看那边。"由于他与山崖距离较远，且仰面 45 度角，他看到的与我们在小路上、竹林中、院门前看到的会有不同。怎么不同？如果有人还未看出来，请翻到下一页。

岸边浅水处的水生植物大致有芦苇、菖蒲、荇菜等。

在这个画面中，虽然山形是一大看点，但是千万不要只看山不看水。请看左页水波，美得简直让人震惊！希孟君他真的画出了"山光水色"，画出了水波的光影与质感！我只想到一个词来表达这种愉悦心目的震惊感，"滉漾夺目"！"山光水色，滉漾夺目，斯岂不快人意，实获我心哉！"（《林泉高致·山水训》）

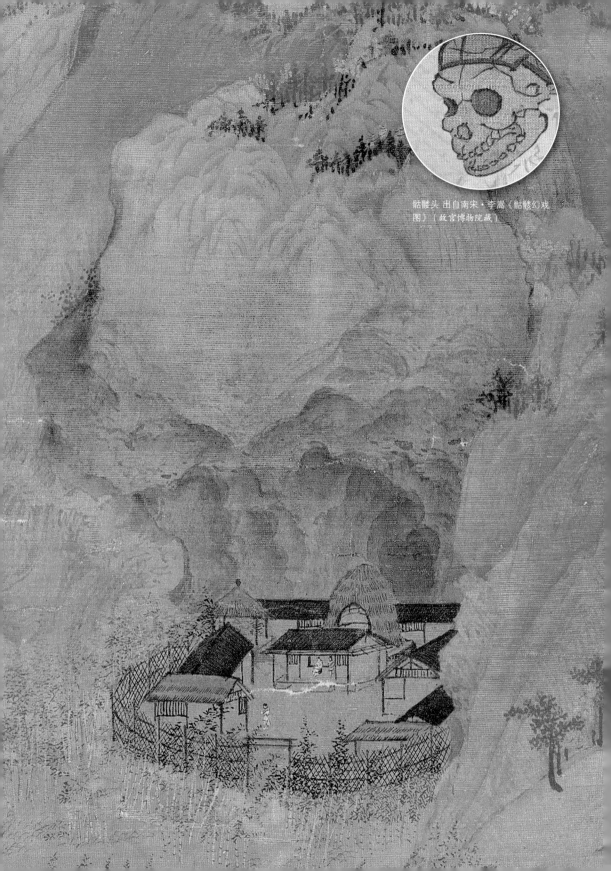

骷髅头 出自南宋·李嵩《骷髅幻戏图》（故宫博物院藏）

① 《庄子·外篇·至乐》："庄子之楚，见空髑（dú）髅，髐（xiāo）然有形。撽（qiào）以马棰，因而问之。"髑髅，死人的头骨；髐然，骨骼枯空而破损的样子；撽，从旁边敲打；马棰，马鞭、马杖。

② 《庄子·外篇·至乐》："于是语卒，援髑髅，枕而卧。"

③ 曹植《髑髅说》中写道："昔太素氏不仁，劳我以形，苦我以生，今也幸变而之死，是反吾真也。何子之好劳而我之好逸乎？"黄庭坚《髑髅颂》："黄沙枯髑髅，本是桃李面。如今不忍看，当时恨不见。业风相鼓击，美目巧笑倩。无脚又无眼，着便成一片。"（苏轼《髑髅赞》与黄庭坚《髑髅颂》非常相似，但苏诗见于《苏东坡文集》续集，而未见于《全宋诗》，故引黄诗代替。）

请看左页图，这回明白了吧？那山壁隐然有骷髅之形。山壁上的一块块凹陷，不像是天然的，倒像是谁刻意剀挖的。是谁呢？也许是什么天神吧。反正就有了这么一块似洞非洞的地方，然后被某位修道者相中，建了这个道场。有人问："住在骷髅山下，不觉得害怕吗？"那要看你有怎样的观念。在普通人看来，骷髅当然使人害怕，但在求道者眼中，骷髅却是悟道的载体。有一次，庄子去楚国，路上碰见一个骷髅头，虽然那个骷髅头已经枯空破损，但大致形状还有，于是庄子拿马鞭敲了敲它，算是打招呼，然后问了骷髅一堆人生哲学问题。① 问完了，还枕着头盖骨睡了一觉。② 你看，庄子不仅不怕骷髅，反而对骷髅还有点调侃。庄子为何如此？是因为他对死者缺乏敬畏吗？不。这是因为庄子的观念与众不同。庄子看到的不只是此生，不只是自我，他有着超大时空观，他认为万物与自我本质上是没有差别的，所以他调侃骷髅，也是自嘲，枕着骷髅睡觉不是不尊重，而是一种同体大悲的亲密无间。不光是庄子，曹植啊、苏轼啊很多人也都写过有关骷髅的诗文 ③，意思大体不外乎参悟人生、看透生死之类。了解了他们的思想观念，就会知道这处宅院在选址上的讲究，知道主人对得道的追求，知道这处宅院不只有居住功能，同时也具有强大

的精神性。

　　本节最后我们再说两句图中的团巢。从团巢门口可以看到里面有一些线条，有学者推测可能是挂的画轴，是不是呢？我们把画面放大，并且将线条加强显示（上图），这样一来，就能清楚地看到希孟君在画什么。从上往下依次说：白色箭头指示的线条，应该就是团巢内的支架，从支架往后到巢壁还有空间——请看绿色箭头所指，那儿有一块褐色，明显比团巢外表的褐色要深，这是因为巢内光线比外面暗的缘故；黑色箭头所指是半圆形坐床；有意思的是，坐床前还隐约有矩形线条（黄色箭头所指），那表示脚踏。脚踏古代又称"踏床"[1]，简单说就是放在床、椅前坐时用来搁脚的小家具。宋代

①《宋史》卷 150《舆服志二》："衬脚席褥、靠背坐褥及踏床各一。"

踏床 出自宋·苏汉臣《婴戏图》（台北故宫博物院藏）

苏汉臣画有一幅《婴戏图》（见侧栏图），那位趴在床边的小朋友踮着脚，脚尖儿所踩就是"踏床"。团巢中踏床的存在，反过来也说明那张半圆床主要是用来坐的，进而说明这个团巢主要是作为打坐静修之地，而非"朝觐（jìn）之地"。

15. 从团巢到渔村

过了团巢，就到了第二章的最后一段。

前面我们已经了解到，无论丹灶还是团巢，都具有强烈的精神性，欣赏它们就像登山临渊，需要注意力高度集中。但再好的音乐也不能一直保持高潮，欣赏山水长卷也是如此，在高远、深远之后，也需要平远让人的精神得到平静。所以，接下来我们要看的，主要就是舒缓的平远之景。这是希孟君为我们前面登山临渊而精心安排的馈赠，我们呢，也就领会他这份好意，不再巨细无遗，而是随意地走，散漫地看，轻轻地读，然后为了进入第三章——登临全卷最高峰而蓄满精神和力气。

现在，请你翻过这一页。你会看到连续两个对开页的画面——最后一段比较长，所以截成上、下两部分来展示。虽然平远部分主打一个放松，但我还是把路线仔细描过，以方便读者诸君对路线有大概印象。

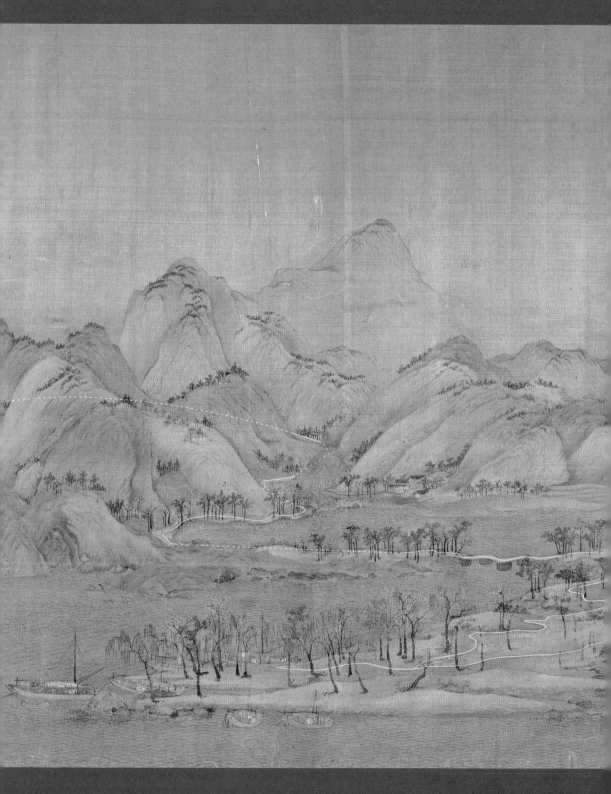

第二章最后一段全景路线图·上

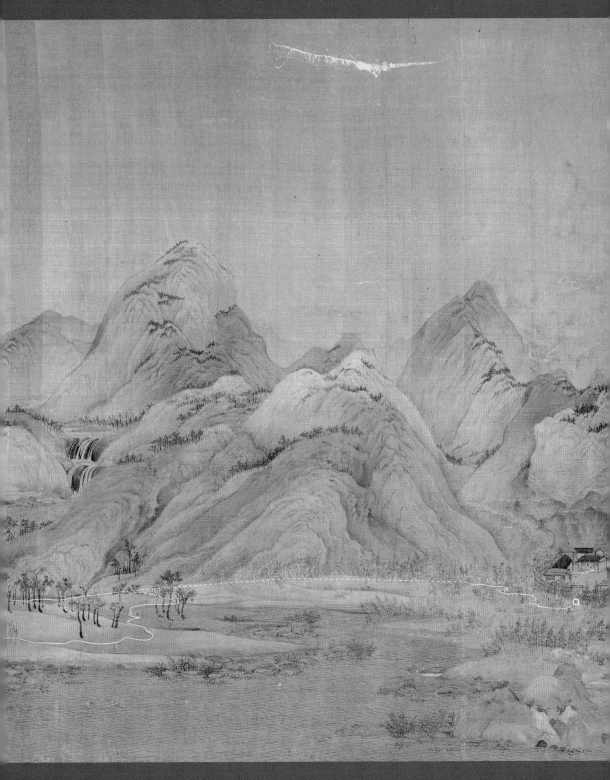

本图路线标记说明：主线用白色标示。重要支线用黄色标示。次要支线用红色标示。本段起点大致位置用圆环标示。
被遮挡的路线用虚线大致表示。

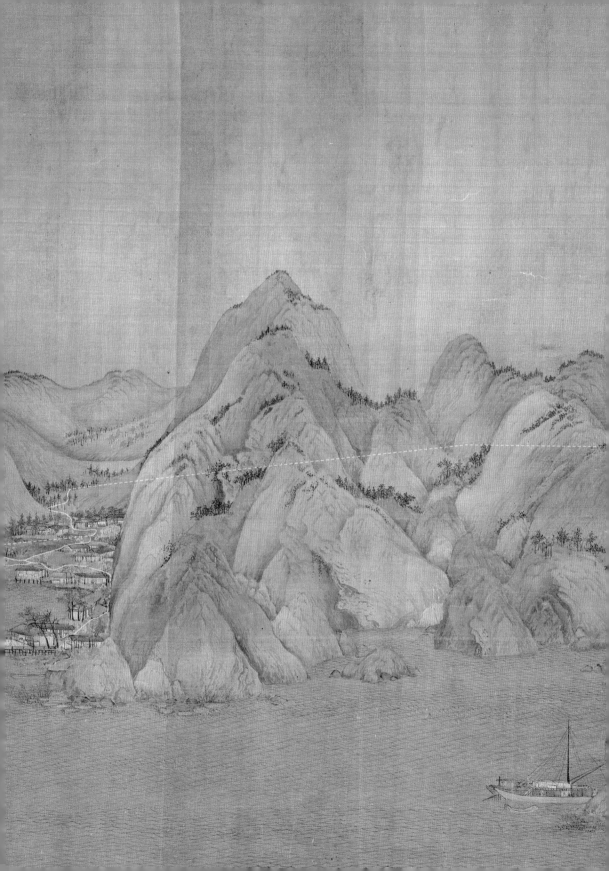

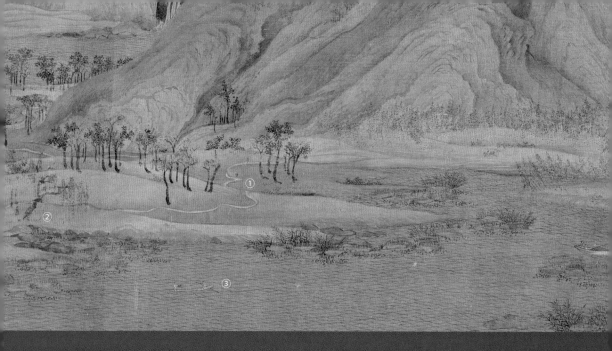

① 路上有人时我们就要留意，看希孟君是否想让我们注意什么。这个画面中本来有两个人，右边这个依稀可见，左边那个只有腿可勉强辨认了。他们正在往前走，路断了一截，然后才又出现。显然，希孟君在那里画了一个下坡。可想而知，小路在这里起伏了一下。如果是只着急赶路的人，路面起伏只会让他们厌烦，可是对于孩子或者有童心的大人来说，借着下坡快跑下去，实在是值得欢笑一下的。喏，只要用心看，一个不起眼的小细节，也能唤起我们内心深处的某种回忆。

② 这是一棵老柳树，生长在江岸边，应该有些年头了。它的主干已经歪斜了，树根也暴露出来，但它的枝叶纷披，江风徐来，仍能婆娑舞动。此处画面保存得不好，树身残损比较严重，但我们还是注意了它，描述了它，让这处残破图像重新生发了意义。

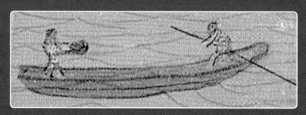

③ 老柳树倾倒的方向有一只小舟，船上二人，一人撑篙，一人持一团状物，像是正要扭身撒网。他的黄衣分外鲜明。

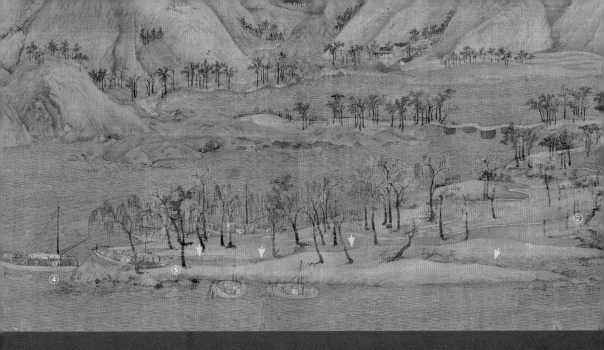

④ 这是一艘中型平底江河客船。怎样辨别它是客船呢？客船的形制大体是这样的：船体平长，首尾上翘度不大，中身宽度与头尾差不多，船底又长又平（不是海船那种尖底），甲板上有篷舱（篷顶大致是平的，舱两边有桅窗），特别是客船尾部有延伸部分（古时称为"虚梢"），其他如舵、橹、锚就与货船大致类似了。货船有两点与客船明显不同：一是甲板上的屋棚是密封的，这很好理解，货物不需要窗子看风景；二是中间宽两头窄。请你对照上述特征看看上图中的船，是不是符合客船的主要特征？

图中白色箭头所指是控制舵叶转动的舵柄，舵工在上面推动舵柄就可以转动下面的舵叶从而控制航向。这艘船的舵应该是可以升降的，上图蓝色箭头所指大概就是绞车（或称绞关），用绞车缠绕或释放悬舵索（或称舵链、舵绳），就可以升降舵叶了。为何需要升降舵叶呢？浅水升舵，避免擦伤舵；深水降舵，可以提高舵效。上图船顶上高高直竖的显然是桅杆，红色箭头所指是什么？也是桅杆，名为"人字桅"。竖立的单根桅杆有人称为"1字桅"，或称"独脚桅"。无论人字桅还是独脚桅，都可用来拉纤，但主要用来挂帆。人字桅挂帆有个缺点，就是只能挂横帆。横帆基本上属于固定帆，不能随风向转动，因此只能驶顺风和斜顺风，只适合在内河航行。那为何还用

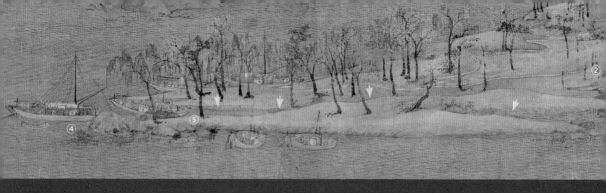

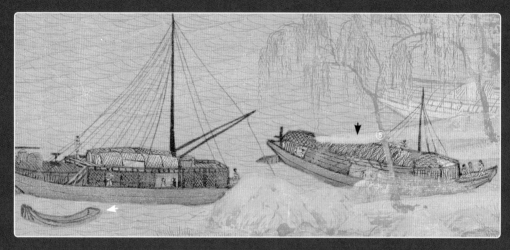

人字桅呢？因为顺风时横帆比纵帆效果好。纵帆可以绕桅杆转动，因此也叫"活帆"，虽然顺风时不如横帆，但逆风航行能力强，因此可以与横帆混合使用。这就是为什么我们在船上看到了两种桅杆。图中，人字桅正在放倒，这是因为它的柱基部分是与圆木转轴榫接在一起，有了转轴，桅杆就实现了站卧自由，就像人类一样，工作结束，躺下睡眠。有意思的，把桅杆放倒在甲板上，就叫"眠桅"。桅杆不仅可以倒卧，还可以拆卸。右页上图是《清明上河图》中的一艘船，其中，人字桅站着工作，独脚桅躺倒睡觉了。绑定桅杆的那些绳子，叫"桅索"。桅索两根一组，分别系在左右两舷；往船尾方向的桅索数量多，往船头方向的数量少。请看上图，桅索就画在了两舷。有人嘲笑"王希孟"把桅索画在两边是画错了，会妨碍船工在两侧撑篙，并进而得出《千里江山图》是伪作的结论。实际上，希孟君为了表现停泊的松弛感，桅索线条画得纤弱，但它的位置没有画错，右页二图全都是佐证。特别是右页下图，那是北宋界画巨匠郭忠恕的《雪霁江行图》（下称"郭图"），图中桅索系在两边，篙师撑篙一点不受影响。因为是近景，桅索的系结位置画得清晰

明确，又因为画的是拉纤进行时，所以桅索紧绷。船舷两侧的伸延板，名叫"瞰板"，供篙师撑船和通行用。上图中瞰板上也有一人，他未持篙，不光因为船已入港，更是因为希孟君要用他与松弛的桅索、下放的桅杆、或闲谈或静坐的人们一起，表达极度的平静安适。

⑤ 请看上图中黑色箭头所指，希孟君似乎把船与地面的遮挡关系搞错了，以至于让绿色侵蚀了船篷，而船篷本来应该遮挡那块地面。顶部图中黄色箭头指的是一条小航道，此船正在驶入，大概表示入港之意。最后请看上图中白色箭头所指，那是一只舢板。是的，以前我们已经看过一次舢板了。舢板是危急时的救生艇，也是泊岸时的交通船。舢板与主船的关系好比母子，为了让子船乖乖跟在身边，母船要把子船拴在身边。可是你看，那只舢板并没有画出缆绳。郭图中也画了舢板，就画得丝毫不爽——缆绳越过那捆浮竹（浮竹的正式名称和作用以后会讲）系在母船侧舷上。这是希孟君的疏忽，还是为了表示风平浪静，即使不拴绳子它也不会跑掉？就由各位看官自行判断了。

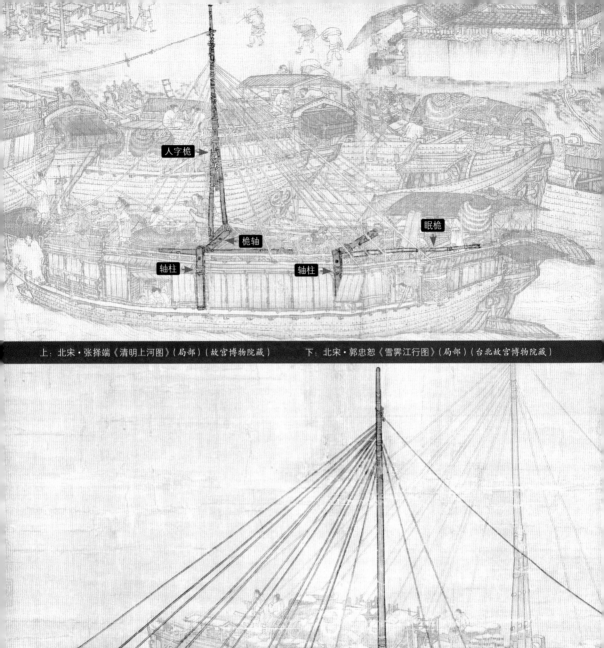

人字桅

桅轴

眠桅

轴柱

轴柱

上：北宋·张择端《清明上河图》（局部）（故宫博物院藏）　　下：北宋·郭忠恕《雪霁江行图》（局部）（台北故宫博物院藏）

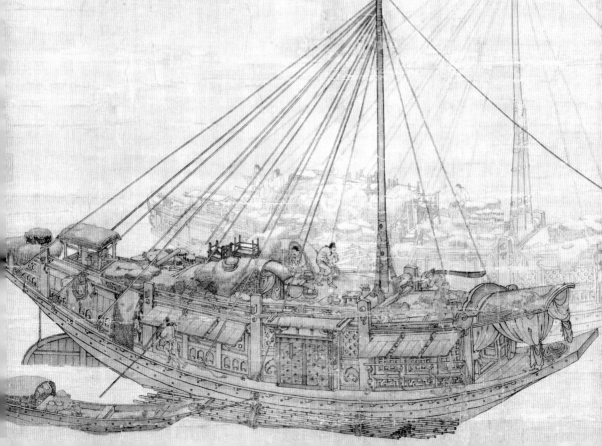

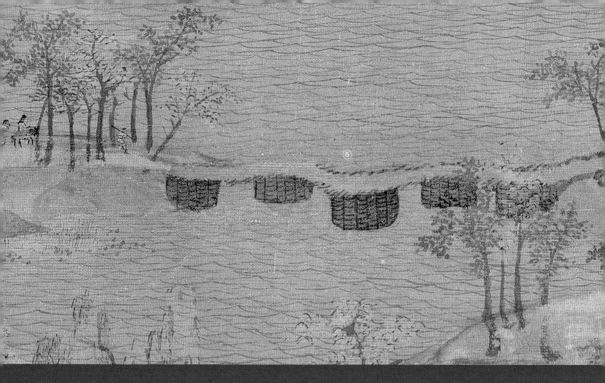

⑥ 这个小桥好有意思。你看，它的桥墩圆滚滚的，而且，桥墩不是排在一条直线上，而是呈 S 形弯曲。我们要是过这个桥，就得扭来转去。瞧，对面走来一行人，还有一头小毛驴。对于过这个桥，你猜小毛驴会怎么想？在闲者看来，这个桥的曲线很美，但是毛驴应该欣赏不来。"谁干的这好事？吓死老子了。"它心想。喏，这就是审美的基本条件：不危险，不匆忙，不劳累。战战兢兢，匆匆忙忙，狼狈不堪，谁还顾得上美不美？桥墩上画有竖直线和横曲线，所表示的应是桥墩由木棍竹篾编成，给人感觉像是"粮囤（dùn）"。在囤内装入卵石，就囤（tún）石而成墩。然后在桥墩上架梁铺板，板上再铺草垫土，就成桥面。这个小桥，叫什么好呢？就叫它"石囤桥"吧。

⑦ 过了石囤桥，绕过一座山，就来到了一个渔村（右页上图）。这个渔村乍看没什么特别，但是请仔细看，山村中央卧着一座青色小山丘，其形状很像某种大鱼。据其形状画出示意图（青丘侧上方），将二者比比看，是不是有点像？（其形像鲸，今虽不将鲸归为鱼类，但古人以为鲸即"海大鱼也"，故此处仍以"大鱼"泛泛称之。）作为渔村，当然期望渔获大好，有"大鱼"在村中，寓意吉祥，是上等的宝地。因此，我们就管这个村子叫"大鱼村"好了。大鱼村不光有"大鱼"，还有亭台桥榭。这个渔村，就像按照园林美学来设计的。啊，这哪里是渔村，分明就是游览胜地。大鱼村不光风水好，设计好，人文也不能落下。请看近处的"台"上（细节见本页右侧放大图），一共四人：一僧一儒，还有两个侍者。僧人与儒士坐得有点远，说话肯定需要比较大声，平台宽阔，水面辽阔，他们在此台上高谈阔论（姑且将此台名为"阔论台"）。僧儒谈道，当是大鱼村的点睛之笔。

⑧ 大鱼村的交通也很方便。在阔论台对面有一个小码头，请看右页下图，摆渡船上三人：一人撑篙，扭头回望；二人在迎接岸上之人。岸上人只剩下腿部依稀可辨。

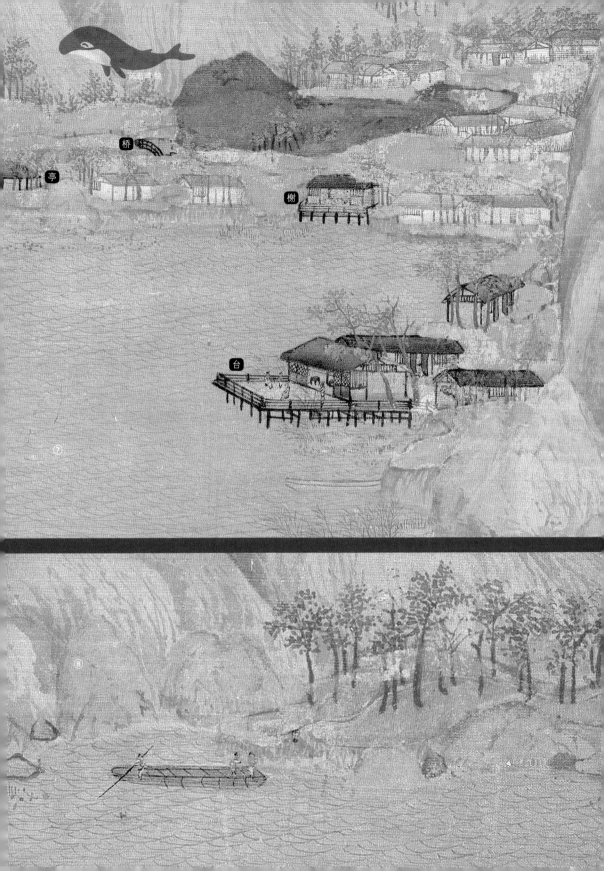

桥

亭

榭

台

⑦

⑧

陈若萌 绘

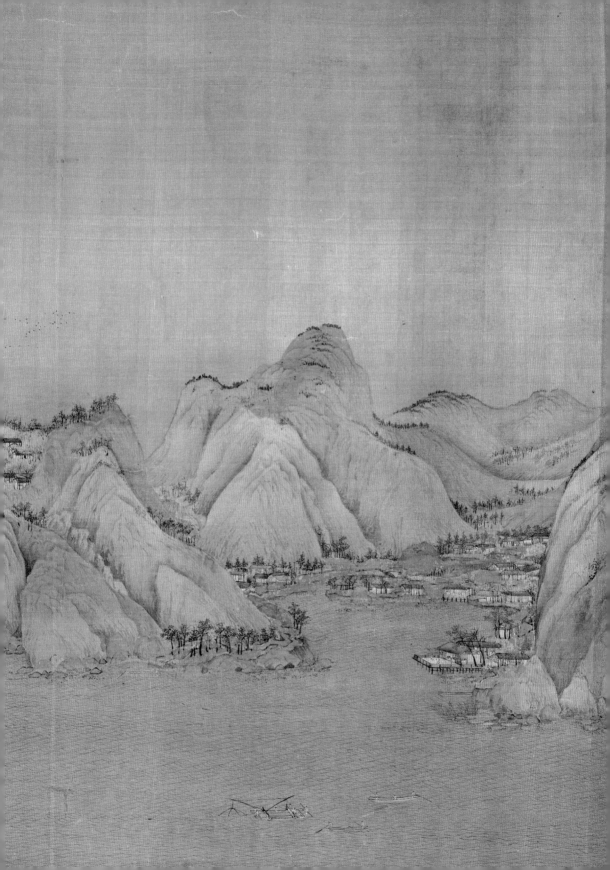

　　看了大鱼村的小码头，我们就可以把视线拉开，综观全景。原来，小码头是在第二章最后一座山的脚下。山顶上有几处房屋，真是观鸟望江的好地方。山头前方的那些小黑点，放大看，似曾相识，是不是？它们远飞，就像一个乐章到了尾声，把人带去悠远之境。此外，还有一行飞鸟贴着江面飞行，它们为江水增添几分灵动与生机。这些飞鸟应该仍是鸥鹭、大雁之类。黄色箭头所指渔船与山顶的房屋都有视角提示的作用，提示观者既可从山顶看，也可从船上看，不同的角度与位置，所见所感又有微妙不同，美感层次更加丰富。右页下方白框内的船，本章开头已经好好地看过了。它是方舟，既是捕鱼船，也是某种文化象征。希孟君让两艘方舟首尾呼应，"就像一个括号，一前一后括起第二章的山水。"看到这里，我们明白了，方舟所概括的主题，就是"士人之地"。无论儒士、道士和德士（僧为德士），士人之地与乡绅之地不同，士人之地有高耸的山峰，虽然不是最高峰，但是士气不凡。好了，《千里江山图》全卷最长的一章到这里就结束了。下一章，我们将会遇到怎样的惊喜？请看下方画面的左下角，那儿有一艘船，乍看与港口所见无差，细看却精致得不同寻常。它就像是一个预兆，预兆我们即将开始的旅行注定不凡！

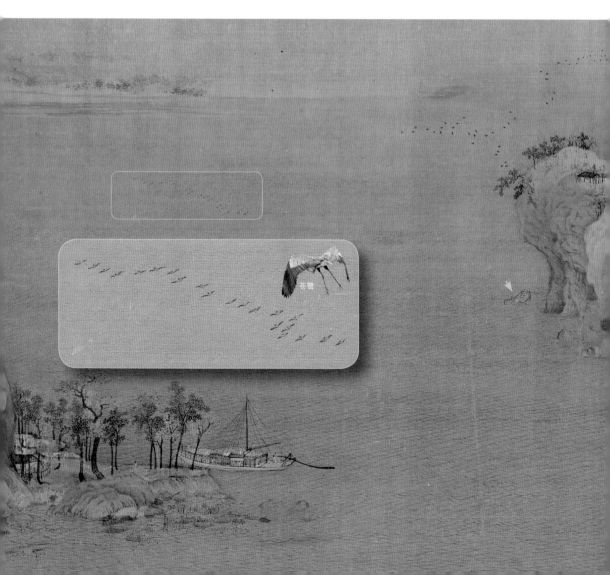

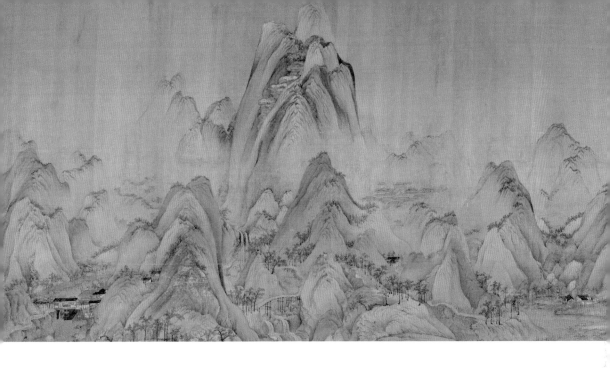

第三章
王者之地：支柱

第三章是《千里江山图》无可置疑的中心，全卷最高峰就矗立在这里。它顶天立地，好似天下的支柱，仿佛因为有了它，才有了天地，才有了万物生灵存在的空间。当然，它也不妨是道德的最高楷模，"高山仰止，景行行止。虽不能至，然心向往之。"就连最辉煌的人间宫殿也依附着它。

它是中心之山，也是心中之山。

它是天下之王，也是自我之王。

一个人必定有了这样的王者主见，才能成为顶天立地的大人。

为了让观者全方位地仰望它、朝拜它、信仰它，希孟君精密设计观者视角，远看、近看、正看、斜看，各种视角，本书都无遗漏，一定要让读者看个酣畅淋漓。

有意思的是，希孟君还在天柱一侧画了一处水磨坊。本章将帮助读者前所未有地看清水磨细节，并对其隐喻意义给予简洁有力的揭示。

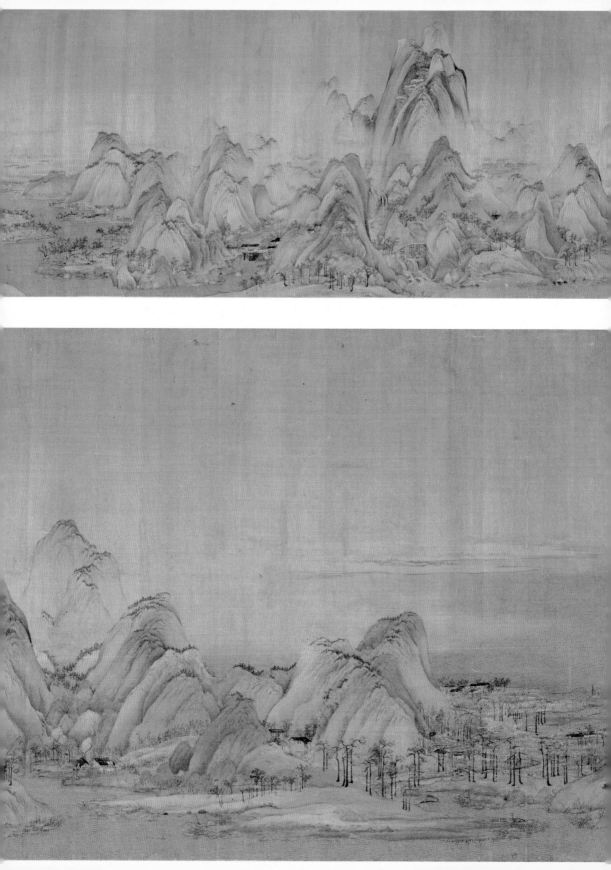

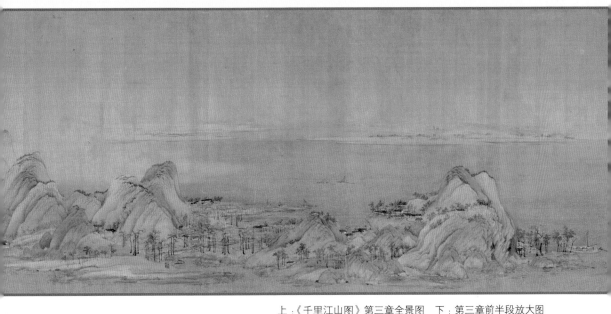

上：《千里江山图》第三章全景图　　下：第三章前半段放大图

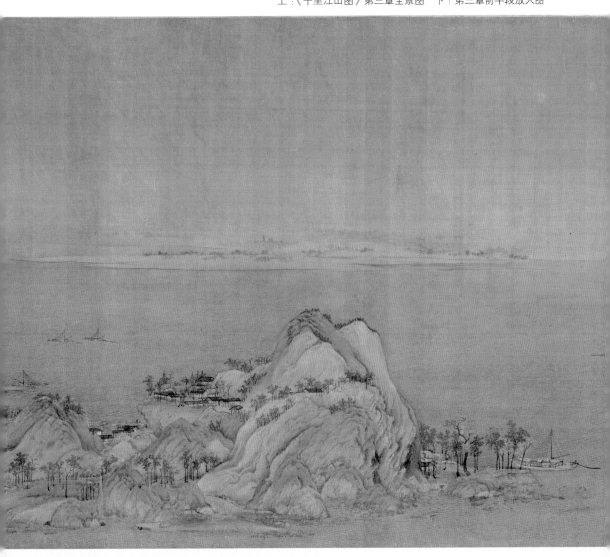

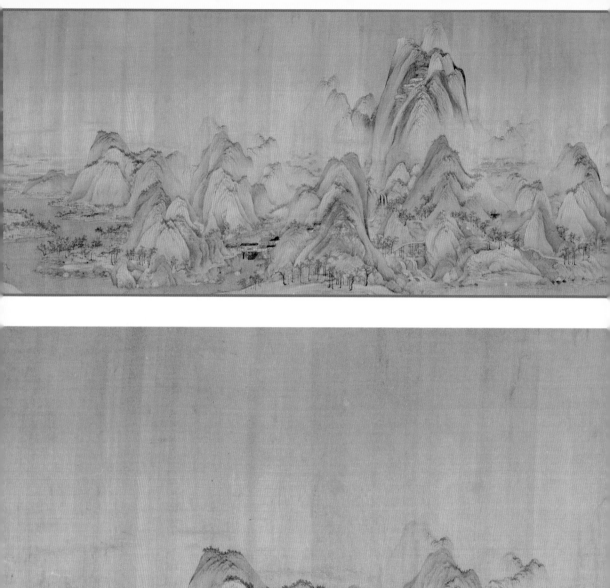
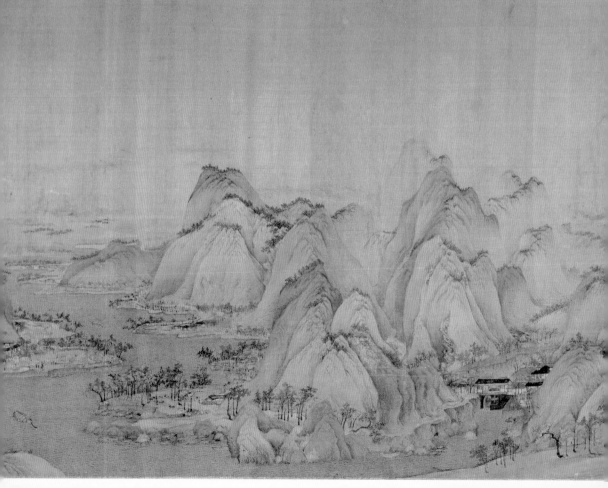

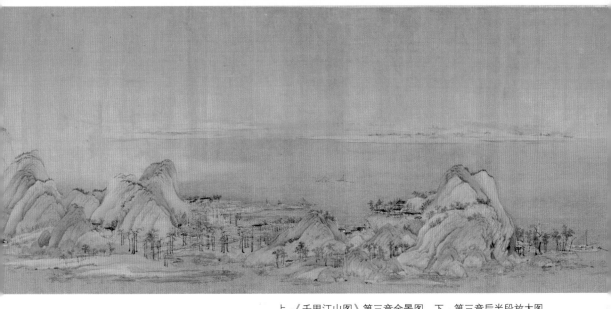

上：《千里江山图》第三章全景图　　下：第三章后半段放大图

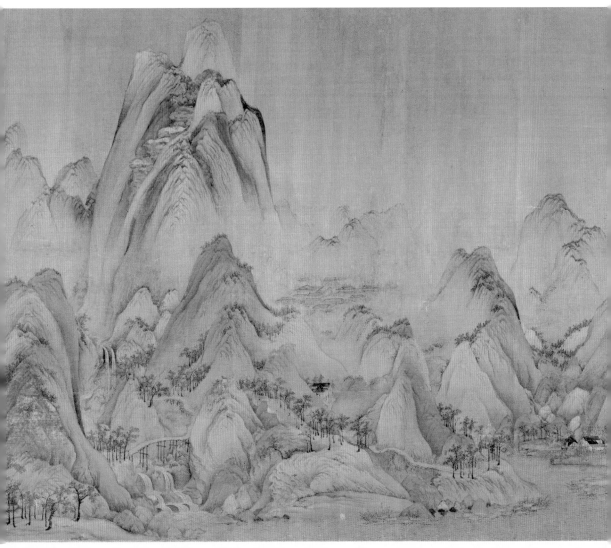

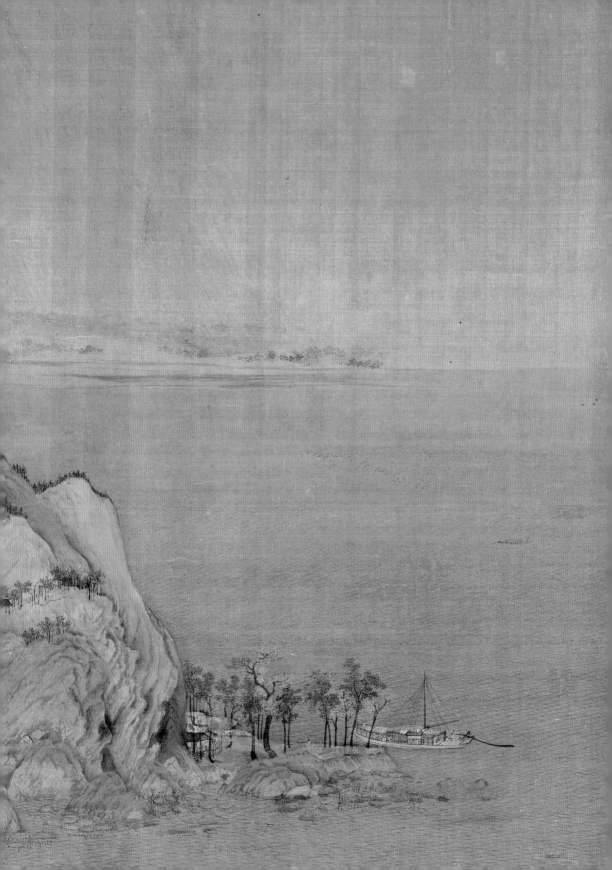

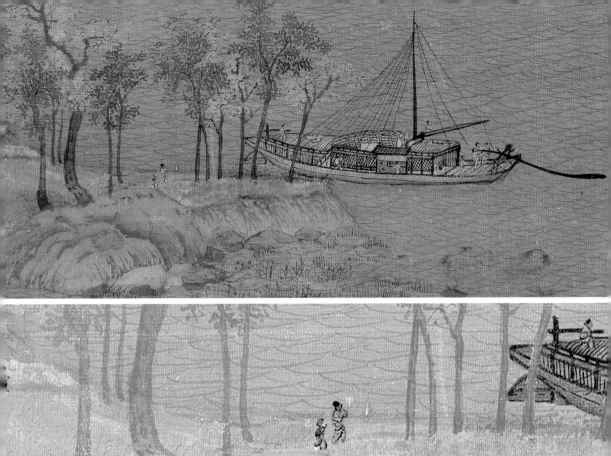

1. 从岸上的行人说起

第三章一开始，最先吸引人的，莫过于那艘即将启航的客船了。何以知道它是启航而不是靠岸？等一下我们再细说。现在且看岸上的人物。在左页图中，我们几乎是看不到他们的。即使在博物馆看原卷，一般人也不大可能注意到他们，更别提了解发生了什么故事。于是，我用电脑工具把他们描画并放大凸显出来（上部图）。尽管因为现存原画已有所损坏以及实际尺寸实在太小，即使修复也难以做到十分清晰，不过，我想大多读者已经能说出故事了。他们一共三个人。最前面是个大人（甲），正在小步快走；大人右后是个孩子（乙），他是大步跑，刚追上大人，一边跑一边回头看；他之所以回头看，是因为后面还落下一个小的（丙），或许是他的弟弟，感觉不过几岁大。正如读者在左页全景图中所看到的，人物在天地中间是多么渺小，可是，希孟君不仅画了人物，还把

人物的情态、人物关系给画了出来。有兴趣的读者还可以翻回去看小乙和小丙的步态，很有意思：小乙因为是在快跑，并且是大孩子，那一瞬间，他是左手举过肩而右腿向后甩起；而小丙当时是左腿在前、右腿在后，右手使劲向前伸，左肘在腰部露出，是一个小孩子努力迈步的感觉。我常感慨，如此细致入微的事，恐怕也只有宋人干得出来！

　　这一家人为何跑呢？因为船就要开了。那位小朋友被落在后面，想来不是大人不管他，而是抱着他实在走不快。甲要紧走几步去把正在离岸的船叫住，让船等等他们。但甲却又不能猛跑，只能快走，因为他不能让孩子们因大人的奔跑而感到恐慌。① 当时的情形大致如此。

　　由岸上之人的情态已知船在开动，现在我们再来看船本身的情况。首先，不能不表达一下第一感觉，这船可真精致、真好看！然后我们来看细节。请看，船工们已经各就各位：船尾有一名舵工在操作舵柄了；船舷踏板上，黄色箭头所指处有个不太好分辨的人影，那是篙师，他手握长篙，插入水底，身体后倾，腿与踏板成45度角，正在借助体重撑船离岸；船首有四人，其中两人在操作一柄"长桨"。一看到"长桨"，有人说话了。

　　"这个'长桨'我知道，名叫橹。"有人说。不过，

① 看到这种场景我也不禁动容，因为小时候母亲带我们姐弟乘车就常有这样的体验。天不亮就起床，我们紧紧跟在母亲身后，有时不得不跑起来，但是似乎每次不是车开走了，就是远远看见车开走了。当然，那种"似乎每次"是一种强烈的印象导致的夸张之言，也有一些时候，我们是能如期坐上车的。上车之后大气不敢出，直到汽车真的开动，嘴角才显出他人不易察觉的微笑。年轻读者可能不太理解我的体验，那是因为，我们那时候去县城，每天只有一趟车。所以，我与姐姐那种特殊的紧张、抱恨和幸福体验，说到底是稀缺性造成的。当看明白岸上三人是怎么回事的时候，我代入了自己的体验：甲是我们的母亲，乙是我的姐姐，小丙就是我。我在不出声地拼命追赶，毫无怨言。

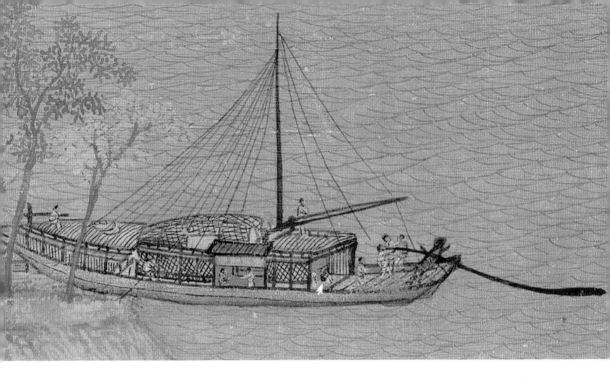

旋即他恐怕又会产生疑惑，"哎，这个橹不是推进工具吗？怎么放在了船头？到底哪边才是船头？""前碇（锚）后舵"是所有船的基本构件，所以不必疑惑，有舵的那头是船尾，而另一头是船首。实际上，那个"长桨"不是橹，而是"招"（一说"招"就是"艄"）。招与橹看起来极相似，但是末端有区别：橹的端头呈大刀形，因为这种形状便于大橹摆动；招的端头更像扫帚，这种形状便于拨动，一来可以在船头拨水帮助纠正航向，二来遇到阻碍航行的漂浮物也可以及时将其拨开。看到这儿，我想读者应该已经很清楚这艘船在做什么了。

它已经启航，正在离开码头。

所以岸上的旅客才会着急追赶。

高级的艺术往往就是这样：画面中的事物不是孤立的，而是紧密联系、相互影响，形成一个活的整体；讲述方式非常克制，只用细节说话就足够，无须累赘多言。

关于这艘船再提示几个小看点：白色箭头所指，有人坐在那儿看船工忙活，那里既无门又无窗，完全敞开，非常通透；蓝色箭头所指，船的篷顶开着天窗，毫无憋闷之忧；红色箭头所指，有两人在交谈，由他们再往里，画有几根线条，这样就有了透视感，让

人感觉舱内空间很是宽阔。最后，值得一提的是，在为桅索做描画凸显处理时，用的画笔只有两个像素①。完全可以说，《千里江山图》经得起、配得上像素级的处理。

2. 近山远塔，以及别院

现在我们来看第三章的第一座山。

作为观者，我们"上"山很容易，只须看上一眼，想象一下，就"上"去了。但要在画中实际"走"上去，需要绕一大圈，盘旋而上。路线是怎样的？右页图实在需要凝视、静观，我不忍心用箭头、线条去打扰，只是建议读者多眺望一会儿这平静辽阔江域。

就在对岸，与山峰遥相呼应的，有一座塔影。放大看，是塔没错。塔的周围是一个建筑群。塔的右侧有一个大屋顶，虽然不能确定是庑殿顶还是歇山顶，但重檐屋顶是可以确定的。就是说，这是一个高等级建筑群。并且因为佛塔这个标志性建筑物，可以确定那是一座大型寺院。在重檐大殿前面向下延伸出一条线（右侧图黄色箭头所指），那应该是一条既长且陡的阶梯路。

在此岸眺望，不仅能开阔心胸，且能促生彼岸之思。

再请注意看佛塔的左侧（参见本页上部图），那是一片江湾，江湾岸边露出几根细"棍"，那是船桅。而

① 像素是形成数字影像的最基本单元或元素，英文是 Pixel。如果你把一幅数码图像放大很多倍，会发现图像变成了不同颜色的小方块，这些小方块就是像素。像素一般是正方形的。一个小方块就是一个像素。对于一幅图片来说，一个像素是非常微小的构成单位，俗话说，小到不能再小。

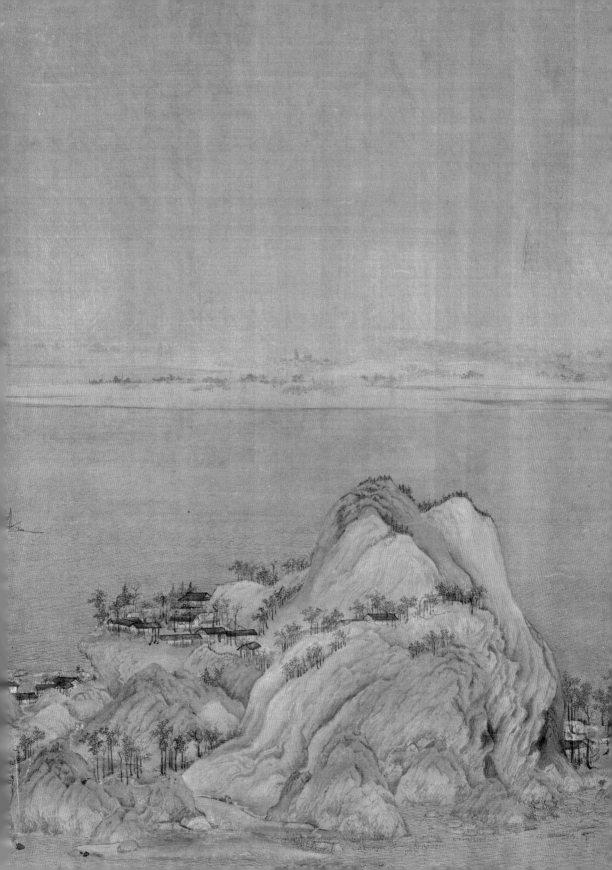

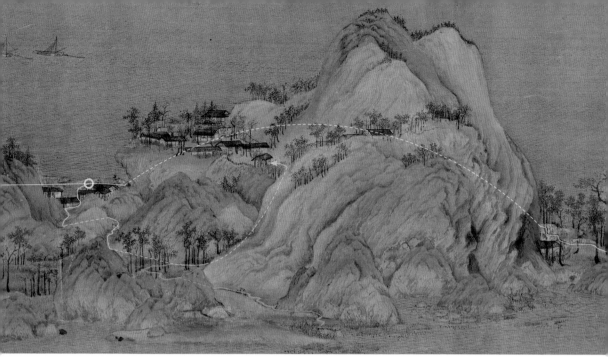

本图路线标记说明：主线用白色标示。重要支线用黄色标示。次要支线用红色或蓝色标示。
本段起点、重点岔口大致位置用圆环标示。被遮挡的路线用虚线大致表示。

佛塔的纵深，更有一脉远山。这一切，让人产生空间通透、江山无尽之感。

看了远景，我们再来看近景。请看上图，我们从白环出发，到黄环岔路口，从主路上下来，拐弯沿着黄线上山。你看，这条路线是不是盘旋而上？并且鉴于这是一座小山，我们就叫它"小盘山"吧。现在我们到小盘山上那个建筑群去看看。

右页上部图就是那所大宅院的全景了。这个大院与以前的大院相比有几个特点，下面我们依次说说。

首先是它的屋顶，几乎全是瓦顶。草顶只有两间，可以说瓦顶比例非常高。瓦顶多，不说别的，至少是经济实力的一种表达。

其次，它的门是二重门。当然，在本卷中有二重门的大院并不只它一家。在第一章桃源山庄我们已经见识过了。不过，这家的二重院门却比桃源山庄高一个层级。请看右页细节图，外院门和内院

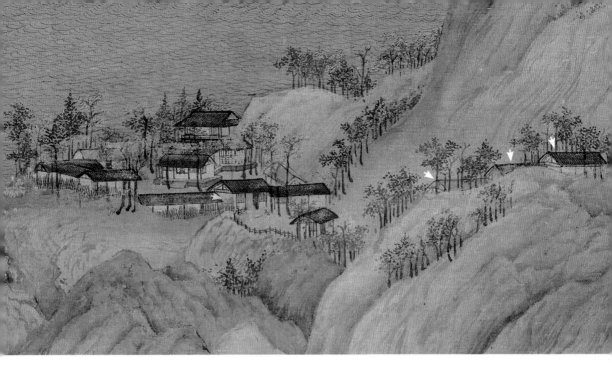

① 《宋史》卷154《舆服志》："凡民庶家，不得施重栱藻井及五色文采为饰，仍不得四铺飞檐。庶人舍屋，许五架，门一间两厦而已。"

门都是瓦顶的。特别是内院门，面阔三间，进深四椽，是迄今为止我们在本卷见到的最阔气的院门了。据《宋史》① 记载，凡是没有官职的人，其住宅不许用庑殿顶和歇山顶，建筑进深不许超过四椽，以及，大门只能面阔一间，用两坡屋顶。此门屋面阔三间，看来是某大官的宅第无疑了。有意思的是，门屋与左侧（观众视角）五间房并不是连通的，请注意看黄色箭头所指（大图在下一页），门屋与五间房的山墙形成夹角，夹角空间还用篱笆封闭起来。希孟君对细节的处理虽然不一定尽善尽美，但是只要画家尽心尽力，我们观者一路细细看来，心也会随之踏实而沉静。

上图白色箭头所指，位于大宅对面山坡上的三间房，也有点意思，它们像三级台阶，随着山势，一级一级向

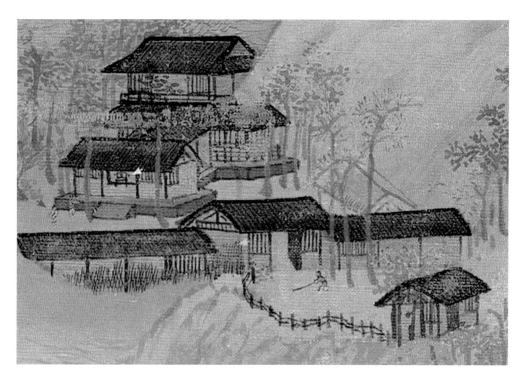

上，让人想到"官升三级"。

　　院子里有一个人手持一根长棍，他是在做什么？请看右侧图，知道了吧？那人就是像侧栏人物一样，在用长柄扫帚打扫院子。从门屋一进里院，我们先会看到两个人（上图红色箭头所指）。倘若我们从他们的角度看，他家主体建筑给我们的感觉会是——赫然耸立。请看，他家把"前堂后室"的"室"做成了一座二层楼，我们站在堂前看，需要抬头仰望，才能将视线越过堂屋顶看到楼顶。那楼顶可不一般，是高等级的歇山顶。他家大宅的气势，不光来自高处，还跟下面的台基有关。你看，希孟君特意画了人物在台基边上，就是要让我们知道那

扫地　出自清·杨大章《仿宋院本金陵图》（台北故宫博物院藏）

圈椅 出自元·任仁发《张果老见明皇图》（故宫博物院藏）

圈椅 出自北宋·张择端《清明上河图》（故宫博物院藏）

台基有多么宽阔厚实。

　　这一节最后，我们看一眼堂内那个圈椅（左页上图白色箭头所指）。同样的圈椅，在《清明上河图》最后也有一个（本页上部右图），可惜，那把圈椅下半截被遮挡，只露出了上半截。不过，即使凭这半截，我们也可以感觉到，二者在形制与气质方面非常相似，就像希孟君借来做了本卷的道具一样。在《清明上河图》与《千里江山图》中，圈椅都出现在富贵人家，但这两把圈椅不是最贵的，最贵的当属唐明皇坐的那一把，请看上部左图，为了衬托唐明皇的至尊地位，画家把圈椅上镶嵌满了各色宝石，用流行语来说就是"布灵布灵"①的，嗯，固然显得富贵，甚至可爱，但是炫耀的味道未免太浓，远不如宋画中这两把圈椅有气质。

① "布灵布灵"是英语"bling-bling"的音译，指亮闪闪的饰品。

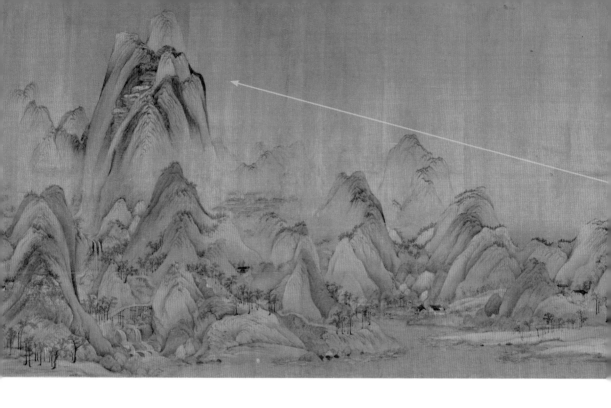

3. 从盘山到天山

这处大宅院叫什么名字呢？既然山叫盘山，而它很可能是某位高官的私宅，所以就叫它"盘山别业"吧。

刚才，我们只是看人家的大房子，但是如果只注意房子，那就太可惜了。实际上，盘山别业的存在意义可能不在于其自身，而在于它的位置。请看上图，站在盘山别业的位置，视线越过两座山峰，你会看到什么？一座几乎顶到天的高峰！它就是《千里江山图》全卷最高峰。因其一柱擎天，名之为"天柱峰"，而这座奇山就叫"天山"吧。尽管我们作为看画人，拥有全知视野，但有时想象一下自己是画中人（限知视角），会多一种看画的乐趣，比如现在，我们在盘山上看到的天柱峰只是峰顶那一小部分，而它又是无比地高，因此就能体会到作为画中人对它的全体有多么好奇。同时，因为我们拥有全知视野，也会多一种局中人所无法拥有的超然态度或理性

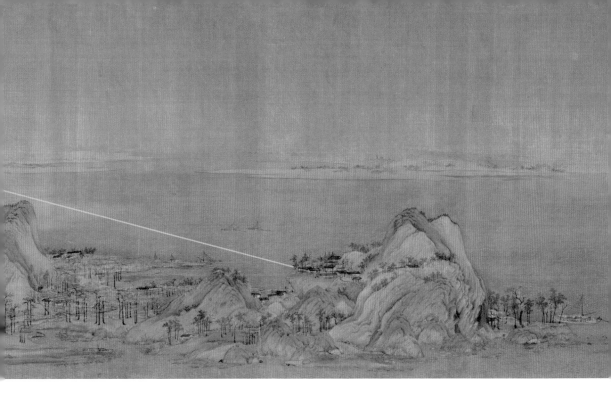

认识，比如，当我们从画外看时，就会发觉阶梯式增高的山峰与盘山上阶梯式增高的房屋布局似乎具有某种同构性。当然，房屋与山峰的排列是否真的具有同构性，是不是希孟君有意的设计，我们也不必纠结，只是那么一想，一想之间，理趣已得，就足够了。

4. 在盘山下盘桓

好啦，现在我们有了一个"小目标"，去天山。

有目标是好事，但也不要只想着目标，失去了中途闲散的乐趣。所以，从盘山上下来，我们不要急于回到主路，还要在盘山下略作盘桓。

左侧图是盘山脚下的小船，岸边和近岸浅水处生长着芦苇、菖蒲、荇菜之类水生植物。这里安安静静，我

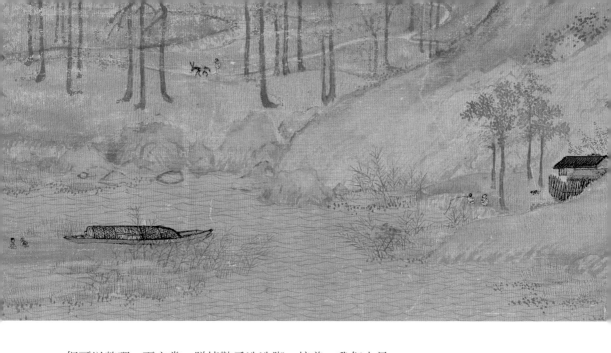

们可以整理一下衣裳，脱掉鞋子洗洗脚。接着，我们由另一条岔路来到一处小民居（上图右侧）。这家只有一间瓦房、两间草房，与山上官家别业相比，实在寒酸，可是主人心态好，一边钓鱼，一边和来访的朋友聊天。何以知道是这样呢？放大画面仔细看就知道了。请看右侧上图，钓者面向朋友坐着，那时他正扭头看钓竿，钓竿低垂，鱼线受扯，原来鱼上钩了。"鱼！鱼上钩了！"当时想必是朋友先发现的，大声提醒他。钓竿插在他背后的地上，那一瞬间，他只是刚刚扭头看，还未去握钓竿。但是朋友的喊声却被一只耳朵灵敏的小家伙听到了，瞧，右侧下图中的小动物是什么？像是一只狗，你觉得呢？它刚才也许在屋前，听到叫声就跑过来。你看，如果不是在山下散步，就会错过这么有意思的瞬间。在他们对面，停泊着一艘小客船。船篷很宽敞，可以看见篷内有三人，另外船头有一人——他在船头朝岸上看，因为岸上有两个莫名其妙的人。

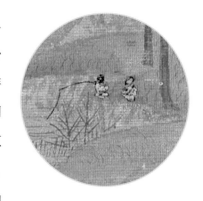

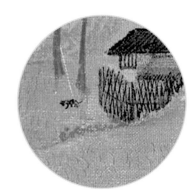

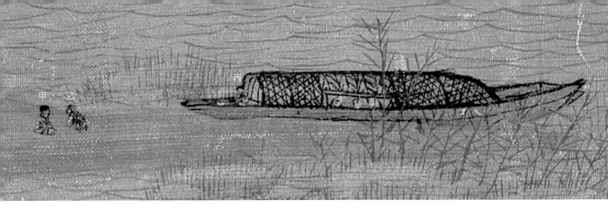

甲 乙 丙

岸上人物线稿示意图
（陈若琦绘）

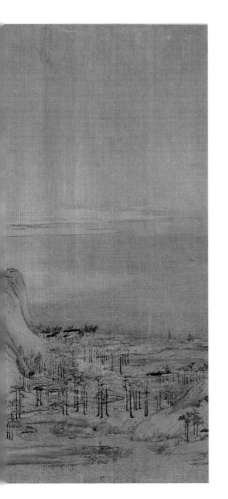

怎么莫名其妙呢？让我来把画面再放大。请看本页顶部图，这回可以大致看出来了，岸上的两人，左边的甲似坐着休息，右边那个乙，竟然像是在地上跪爬？（二人形象参见本页线稿示意图。）先前我以为乙是甲的孩子，小宝宝嘛，在地上爬，但甲、乙的大小比例，又不像大人与孩子，所以也有一种可能，甲乙是姐弟关系，他俩在岸上玩，而船头的丙在关注他们。

请看左侧全景图，你能找到甲乙的位置吗？对岸那只狗又在哪里？在天地之间，他们是多么渺小，而希孟君竟然试图把人物情态、人物关系画出来！我想，这种极致震撼，你也充分感受到了。

好了，现在我们返回主路，准备继续前行。

返回的路上，在山口的附近我们会再次遇到那两个人（见下页图）。他俩一直保持着那个动作，等待我们去"激活"他们。本来我以为他俩是一起的，正在并肩走，但是仔细观察后发现，并不是，他俩实际上是一种交错

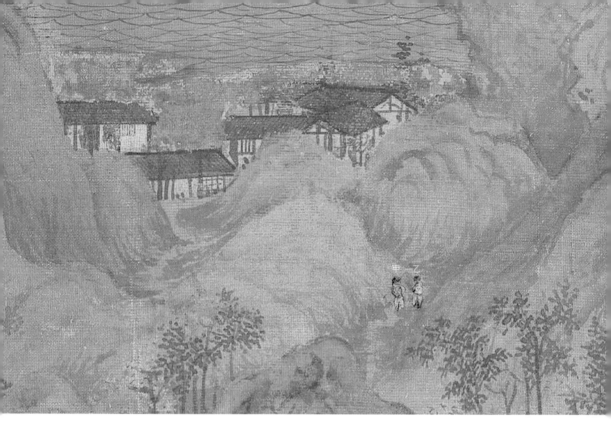

关系：甲是刚进来，而乙是正要出去。请看右侧细节图，他俩是在错身时打招呼。

"哎，老乙，您这是去哪儿？"甲说。

"哦，小甲，"乙脚步不停，"我去打点儿酒。"

老乙去哪里打酒？请看右页图中黄色箭头所指，盘山外面是一片开阔的江湾河汉地带，就在一处江湾边上，一帘酒旗高高挑起，正在江风中微微摆动。

5. 江湾河汉地带：一个小酒馆

右侧下图就是小酒馆的放大图。图中两所房屋并列，左瓦房，右草房。草房比瓦房还略高些。瓦房左前方挑出一根长杆（古称"望竿"），杆端就挂着那一帘酒旗。

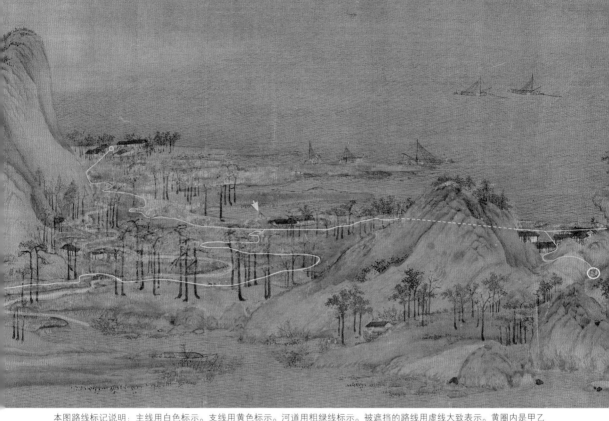

本图路线标记说明：主线用白色标示。支线用黄色标示。河道用粗绿线标示。被遮挡的路线用虚线大致表示。黄圈内是甲乙所在位置。

① 南宋洪迈《容斋续笔》卷16《酒肆旗望》："今都城与郡县酒务，及凡鬻（yù）酒之肆，皆揭大帘于外，以青白布数幅为之，微者随其高卑小大，村店或挂瓶瓢，标帘竿。唐人多咏于诗，然其制盖自古以然矣。"

② 此处"茗帚"不写作"笤帚"，因为"茗帚"特指用芦苇编扎而成。古人认为，这种"茗帚"与桃枝一样具有扫除不祥的作用。

③ 北宋苏轼《洞庭春色》中有这样的诗句："要当立名字，未用问升斗。应呼钓诗钩，亦号扫愁帚。"

酒旗别名很多，大小不一，形状各异。在宋画中常见的酒旗，是用青白布缝制而成。具体来说，就是将布裁成长条（一条即为一幅），然后青白相间，缝在一起；在宋画中所见酒旗，有用三幅的，有用五幅的；中间的一幅，用青色或白色都可以，只要两边的颜色不同就行。有意思的是，据宋人笔记《容斋续笔》记载①，除了这种布旗，还有实物"酒旗"，比如村野小店可能会随便挂个酒瓶、酒葫芦，或者——你可能想不到，挂上一把"茗（tiáo）帚"②作为"旗帜"。为何要挂茗帚？因为茗帚又号"扫愁帚"③，人们喝酒常常是为了借酒浇愁，茗帚作为"扫愁帚"与美酒有一样的效用，所以酒馆也

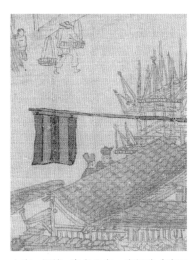

上左：酒旗 出自南宋·佚名《山店风帘图》（故宫博物院藏）　　上右：酒旗 出自北宋·张择端《清明
下：酒旗 出自北宋·张择端《清明上河图》（故宫博物院藏）　　　　上河图》（故宫博物院藏）

可以用苕帚当酒旗。酒旗也不一定老挂着，店家若把酒卖光了，就把酒旗取下来，这样想喝酒的人老远就知道这家店没有酒卖了。① 本页上部是三个有酒旗的画面。酒旗的张挂方式不尽相同，有的在门前挑出，有的自屋檐挑出，还有的在"篱外高悬"。本卷中的小酒馆周围是篱墙，他家的酒旗就属于"篱外高悬"这种了。所以，老乙可以放心了，小酒馆还有酒，他不会白跑一趟了。

前面我一直说这家是小酒馆，有读者可能想知道它

① 《东京梦华录》卷8 "中秋" 条记载："中秋节前，诸店皆卖新酒……市人争饮，至午未间，家家无酒，拽下望子。"望子即酒旗。午时是11点到13点，未时是13点到15点。文中说"至午未间"，不外乎说新酒供不应求，早早就卖光了。

正在被黄云覆盖的江面

已经被黄云笼罩的江面

到底有多小。这么说吧，像他家的这种小房子，进深不过两椽而已。一般房屋一椽的深度是 1 米到 1.5 米，两椽进深，也就是两三米罢了。前面的南宋《山店风帘图》呈现了小酒馆的正面，就是小小的一间，读者可以设身处地地想象一下我们在这样的小酒馆喝小酒。

喝完小酒，我们就去江边散散步。

这一散步，可不得了。

江面上出现了一种金黄色的云雾！

你瞧，希孟君在江边安排了最佳观察点（右侧图黄圈位置），在那儿，既可以看到向江面弥漫的云雾前端，一扭头，又可看到天柱方向那浑然一色的金黄！想想看，震撼不震撼？不要吝惜你的想象力，此时此刻，一定要投入画中，作为画中小小一分子，充分享受那天地胜景。

为了引导观者到黄圈位置实地观看，希孟君可谓煞费苦心。请看右侧图，岸边有三组房屋，其中两组用篱笆围合起来，另一组则位于篱门的对面，对面那组于是与篱墙形成一个夹道；道口画有三人（黄色箭头所指），正在鱼贯而入，走向黄圈那里。画到这个地步，希孟君几乎就是在喊观众了："到这儿来，从这儿走，对，就是那里，在那儿你还能看到更好的！"

用心至此，夫复何言！

当然，也许有人要说，"你怎么肯定他们三人是走向黄圈，而不是拐入院里呢？"没错，院子里有一个人，他也许在等候客人。按理来说，即使来访目的是去江边观景，也应该先见见主人才是。不过，当我们自己有一颗少年心，一见江色，就雀跃欢呼，径直跑去江边，有何不可？画面是丰富的，语言是线性的，用语言描述画面，总是难免挂一漏万。我们在欣赏艺术作品时，不必受线性的局限；让心中的灵气流动起来，减少固执于某一点的判断，会大大有利于获得深度沉浸的美感体验。

心静以后，耳朵敏锐起来。在岸边观云，我们还会听到大雁的叫声。就在金色祥云中，一群大雁正在列队向天柱峰飞去。雁声是引导，是呼唤，提醒我们快去朝拜天山！

6. 从江湾到天宫·上

好，那我们就不再盘桓，马上开始下一段行程。

我们回到小桥的位置，并从这里出发。小桥前后有许多长松，它们犹如一队德才兼优的君子，列植于江湾处，时时眺望

雁群所在位置

本图路线标记说明：主线用白色标示。重要支线用黄色标示。次要支线用红色标示。被遮挡的路线用虚线大致表示。

远帆，得领风气之先。在长松之下，上图黄色箭头所指之处，有两只可爱的家伙。瞧，右侧图中就是它们。那是鹿，而且，应该是一头公鹿、一头母鹿。它们太小了，但因为比例关系又不能不小，为此我另外找来宋人画的两头鹿给读者看。对这两头鹿，学者评价很不错，转引如下："二鹿耸起耳朵，目光凝视同方向，似为某事所惊动。画家以极精致的笔法，描画出二鹿的形态，捕捉到自然界中生动微妙的刹那，这就是宋朝画家的长处。"宋画常常极精致、极微妙，因此值得人们仔细看、耐心看、反复看，如此一来，心性自然得到极大陶冶。

宋・牟仲甫《松芝群鹿图》（局部）（台北故宫博物院藏）

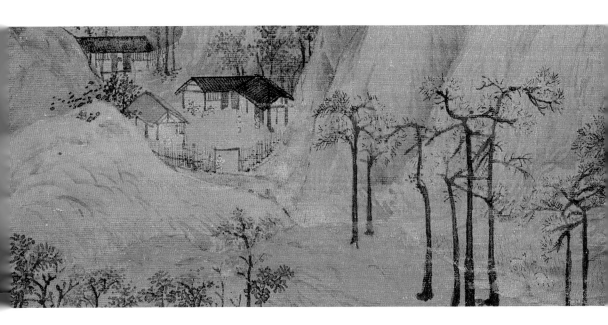

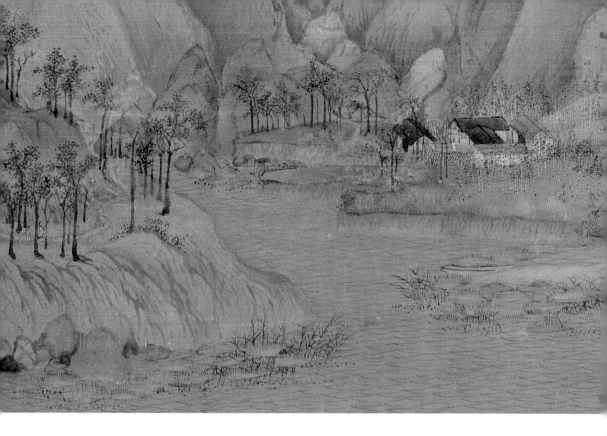

离开二鹿，走不多远就看到一个小院。院门口站着一人，像是在等候我们进去。

"进来歇会儿吧，贵客！"

"不了不了，"我们在画卷中走得久了，已经不会逢门必进了，"谢谢，再见！"

然后我们就上坡。

然后从坡上到坡下，全都是竹子。刚才是长松，现在是翠竹，即使从植物的角度来说，清高的气场也越来越强了。山坡下有一所宅院，主路就从他家门前经过。院子中央站着一个白衣人（右侧上图），他为什么站在那里？也许，他是在等候一个即将到访的朋友。

请看右侧下图，树影中间有两个人，前面那个身穿

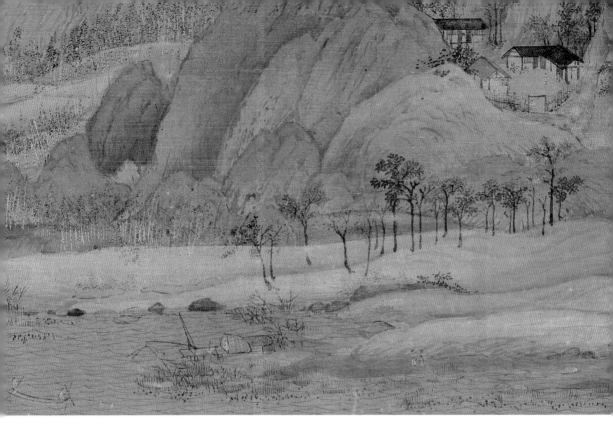

携杖士大夫和抱琴随从 出自北宋·王诜《渔村小雪图》（故宫博物院藏）

黄衣，腿部细节难以分辨，有可能是左腿在前、右腿在后，如果是这样，那他的步子迈得可够大，是大步快走，甚至是在跑了。他后面的童子猫着腰，努力跟上主人的步伐。他们之所以行色匆匆，大概就是因为白衣人在等待吧。

当然，我刚才的描述也有可能是错的。在我们印象中，士大夫总是以娴静为美，古画中跑动的士大夫形象可以说前所未见。实际上，我脑海里最先闪过的画面是左侧图那样的。图中，士大夫不急不忙地走路，走出了一种潇洒飘逸的风范。以此图中的士大夫形象做参照，那么，本卷中黄衣人的疑似右腿又像是士大夫走路时甩向身后的衣袖。如此一来，我在上一段落中想象的故事

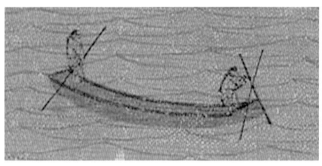

就要改写了。

近景水中有两处捕鱼的场景。

其中一处见上图。有意思的是，前面那人在操作两根交叉的长杆。这个图像和五代南唐《江行初雪图》中的一个画面（本页顶部图）非常相似。以前我们曾探讨过希孟君借鉴范本的问题，此处又算一个例子。接下来，我们要问一个具体的问题："画中人拿两根棍儿在干什么呢？"

有学者认为他是在挖河泥。也有人说是"插杆"（意思不明）。我看更像用某种渔网捕鱼，比如舱网，再比如扠网。我为读者找到了相应的清代版画，请你对照侧栏图看看，本卷中更像哪一个？更像扠网，是吧？不同的是，本卷中的扠网隐没在水中，而版画中的扠网是特意把网提出水来给读者看罢了。

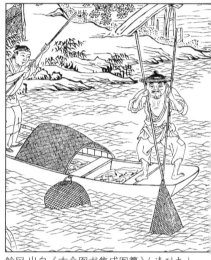

舱网 出自《古今图书集成图纂》（清刊本）

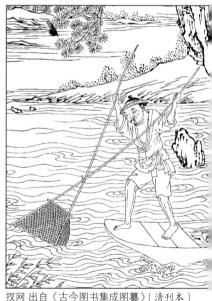

扠网 出自《古今图书集成图纂》（清刊本）

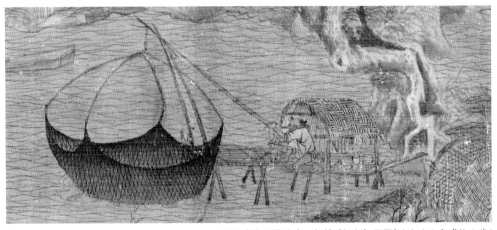

罾网 出自五代南唐·赵幹《江行初雪图》(台北故宫博物院藏)

另外一处捕鱼场景见顶部图。"罾网!"许多读者肯定一眼就认得。是的，这不是我们第一次在本卷中看罾网了。这一次，我再为读者补充一个细节图（上图），仍是出自《江行初雪图》。本卷中的罾网和刚才说的扠网一样，网沉没在水中，而补充的细节图则是描绘罾网出水那一刻的情景。起罾是很费力的事，细节图中起罾者是一个孩子，大概是等不及大人来，他自己想要试一试。可以看出，这位小朋友操作起来很是吃力。

顶部图的右边（黄色箭头所指）有两个人。他们太小了，特别是右边那个小人儿，比蚂蚁还要小。我尽力把他们放大给读者看（左侧细节图）。这回看出来了吧?

203

他们是一对父子，父亲走在前面，肩扛一根棍，棍子微微弯曲，因为一头挂着渔网。孩子只有父亲一半高，紧紧跟着父亲。将这父子俩与黄衣主仆比一比，感觉不一样，对吧？人小如蚁，希孟君不可能把人物细节画出来，但是他仍能让观者感受到父子与主仆的不同：有亲情和没亲情就是不一样。虽然一般人不会注意这样的小人物，甚至注意到也认为他们不过是"点景人物"而已，但是在希孟君笔下，这些小人物至少不只是功能性、说明性的点缀，他们具有符合身份的特点，同时也能在一定程度上表情达意。能在毫米级的范围做到这一点，当然非常了不起；能把亲情画得亲切动人的，在古画中也并不多见。本卷中，希孟君画亲子关系已经不是第一次，我想，他之所以在极细微之处努力描绘亲情细节，是否跟他的年龄有关？一般来说，年轻人刚刚成年，总是保留着更多对父母的依恋感，这种依恋随着年龄增长渐渐深沉起来，甚至变得不再是唯一重要。

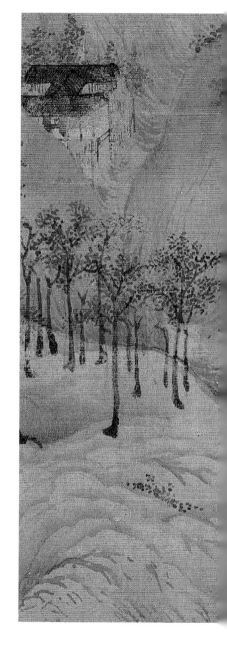

7. 从江湾到天宫·下

好了，闲聊结束，我们继续行程。

黄衣人在右页最右，我们路上肯定会碰到他，不妨简单问他一句："你从哪里来？"

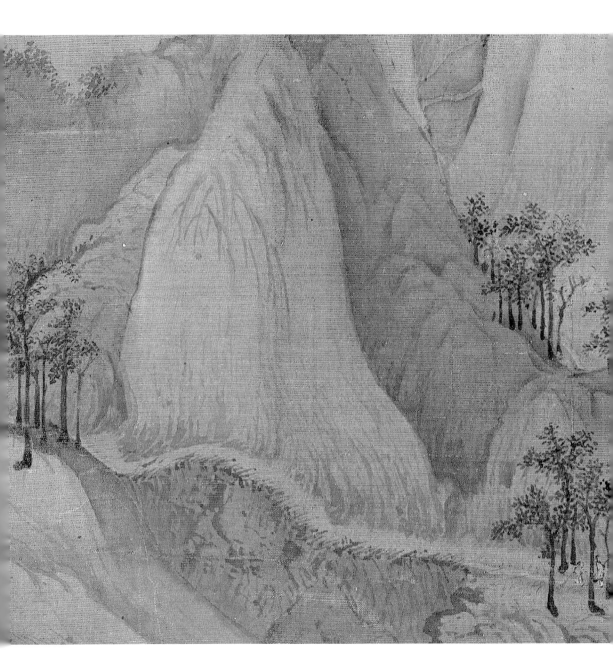

他的回答，我想应该取决于他当时急不急。

如果不急，他会说："我从来处来。"

如果急，他就没心情表现哲思了，他会直截了当说："我从那边红宅来。"然后匆匆离去。

他说的"红宅"，就是右侧图中这处房子。

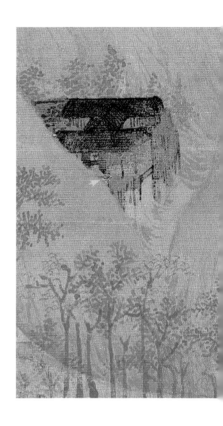

这处房子有两点奇怪：其一，它的位置十分逼仄，以至于没有足够地面，只好用桩柱支撑外壁，似乎有着不能不在此建筑房屋的理由。其二，它的墙粉刷了一种红色，虽然建筑规模小，却表现出与众不同的富贵气。

因此，就给它起名叫"红宅"。

凭什么说黄衣人来自红宅，而不是别处呢？请看黄色箭头所指，那儿隐约有个人影，堂屋门开着，他站在平台边上，像是刚刚目送黄衣人离去。

在我看来，他的目送十分必要，因为那段栈道太过险要，有随时滑落的危险。希孟君似乎觉得既窄且陡还不够，还要把一段栈道画得拱起来，简直要把人吓死！但是他这么画的理由显然和丹台道院差不多，通往形而上境界的道路必然不是平坦的，而是狭窄的，陡峭的，危险的。只有不畏艰险最终通过"栈道"的人，才配进入最辉煌的盛景。

过了红宅再往上走，就是《千里江山图》全卷最辉

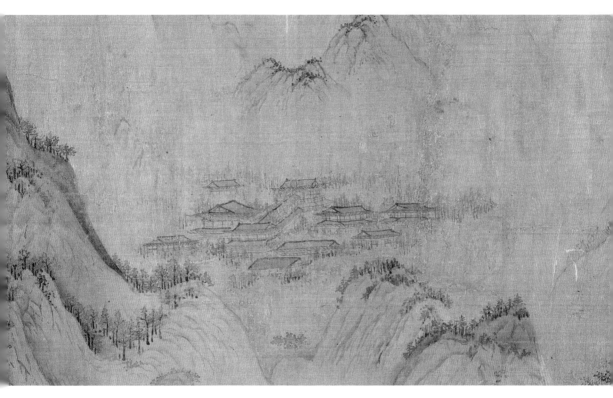

煌的盛景了。请看上图，在金色祥云笼罩中，有一大片若隐若现的宫殿群。有人说，这是道院，或是寺庙。要我说，都不是。它不应该是儒释道某一家的殿堂，而是超越于派别的最高贵的象征。在地位上，它既是皇宫，又是天宫（既然山名天山，这宫殿也就叫"天宫"吧）；在意义上，它与天柱峰互文见义——天柱峰是天地的支柱，而天宫的主人是天下子民的"精神支柱"。所以，它不能画得具体，只能画在云雾中，以强化其超越性和精神属性。有意思的是，希孟君确实也只突出画了这些宫殿的头部——它们的屋顶犹如人的冠帽，希孟君好像有意无意地将屋顶与冠帽所代表的精神性建立了一种关联。

有人或许会问，"普通宅院都画了大门。这片朦朦胧胧的宫殿，有门可入吗？"当然。

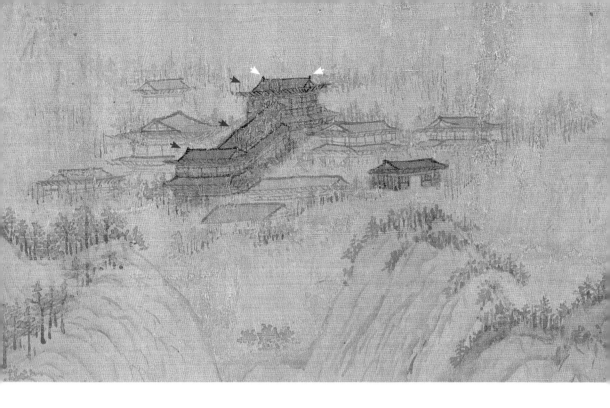

请看上图蓝色箭头所指，那不就是大门？跟普通人家那种用几根棍儿搭成的衡门比一比，不可同日而语。

有意思的是，宫殿建筑群中的主体建筑（红色箭头所指），仍是工字布局形式。也就是说，"天宫"终归是人类观念的产物，脱去华丽的外壳与装饰，裸露出来的，仍是一个"工"字。在基本形式上，民宅与天宫是同构的；在外观上，天宫的建筑更加复杂、高大、宏伟、华丽，而凡人总是迷惑于外观，畏惧于高大。

工字形主殿全都是二层楼阁，就连廊屋也是二层的。

有人说，《千里江山图》中的建筑，全都没有画斗拱[①]。应该说，此处的宫殿建筑，虽然没有画出斗拱的细部，但是暗示了斗拱的存在。请注意看，屋檐下画有若干条竖线，这时再请看右页上图，那是南宋《踏歌图》

① 斗拱又称枓栱（dǒugǒng），是中国建筑特有的构件，宋《营造法式》中称为铺作，清工部《工程做法则例》中称斗科，通称为斗拱。（以下注释采用"栱"这个字形。）斗是斗形木垫块，栱是弓形短木。栱架在斗上，向外挑出，栱端之上再安斗，这样逐层纵横交错叠加，形成上大下小的托架，其作用之一就是支承屋檐重量，以增加出檐深度。斗栱用于柱顶、额枋和屋檐或构架间，在柱上的称柱头铺作，角柱上的称转角铺作，两柱之间阑额上的称补间铺作。《营造法式》中每一组斗栱称"一朵"。斗栱是多用在较高级的官式建筑和皇家建筑中，是重要建筑的衡量标准，也是古代等级制度的象征之一。

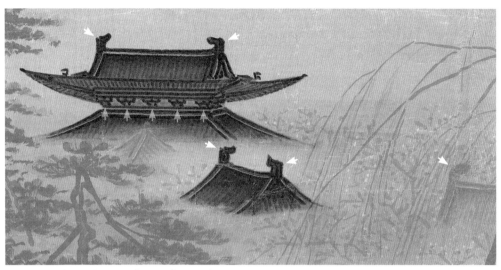

鸱尾与斗拱 出自南宋·马远《踏歌图》(故宫博物院藏)

②《唐会要》卷 44《杂灾变》记载：
"东海有鱼，虬尾似鸱，因以为名，以喷浪则降雨。汉柏梁（宫殿名）灾，越巫上厌（yā）胜之法，乃大起建章宫，遂设鸱鱼之像于屋脊，画藻井之文于梁上，用厌火祥（预兆）也。今呼为'鸱吻'，岂不误矣哉。"

的局部，图中宫殿也是隐于祥云中，只露出殿顶。图中黄色箭头所指是斗拱。因此，参看此图就可以知道，本卷那些竖线表示檐椽，而承托飞檐的自然就是斗拱了。

再请看白色箭头所指，殿脊两端各有一个"小鬏鬏（jiūjiu）"，那表示"鸱（chī）尾"②。鸱尾是什么？传说东海有一种鱼，善于喷浪降雨，因其尾与鸱鸟尾巴相似，因此得名"鸱鱼"。在屋脊上做鸱尾的形象，是以局部代整体，表示鸱鱼在此，从而压制火灾的发生。鸱尾的设置缘起于巫术思维，传说的可靠性不必细究，知道知道就行了。这里要说的是，与斗拱一样，鸱尾也是高等级建筑符号。斗拱也好，鸱尾也罢，还有楼阁与重檐，都是为了说明建筑的等级高，如此而已。

天宫就看到这里。下面，我们一起看天山！

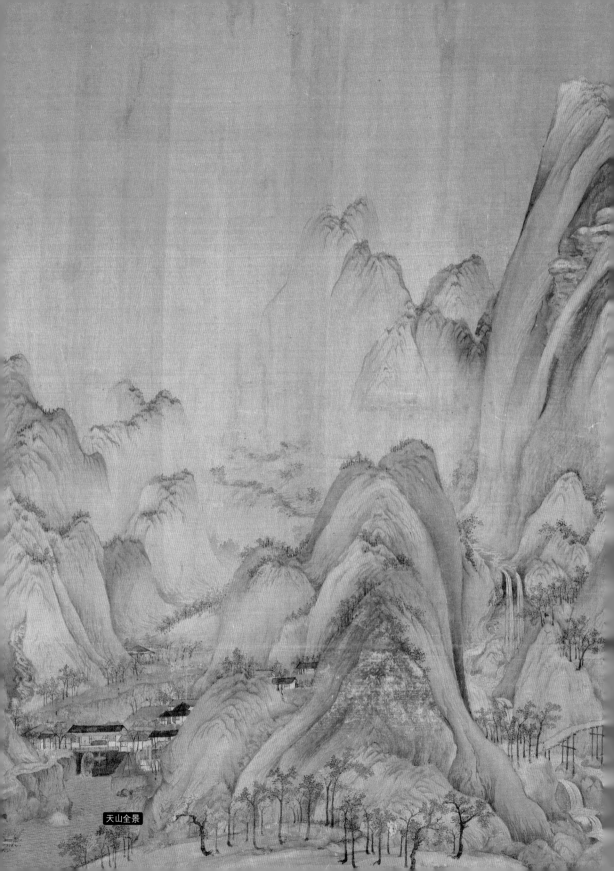

天山全景

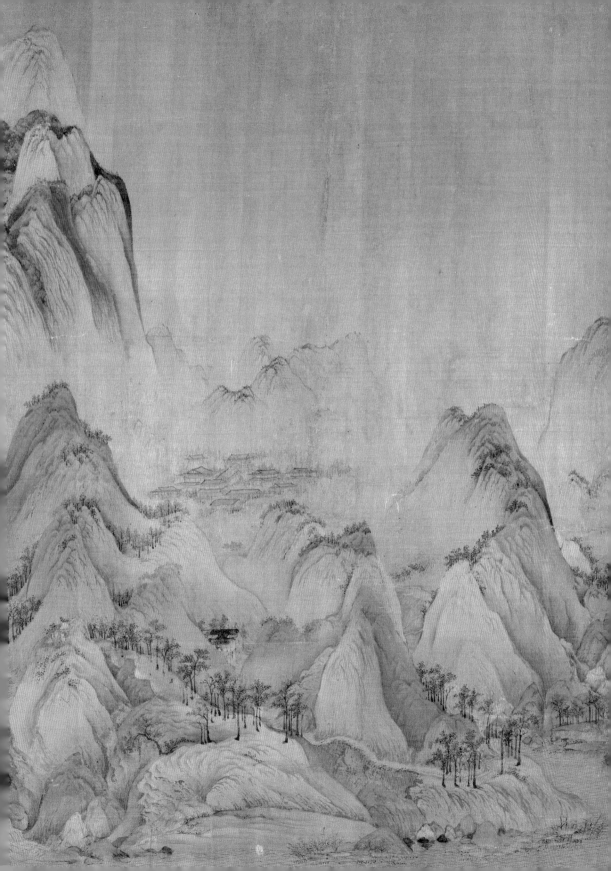

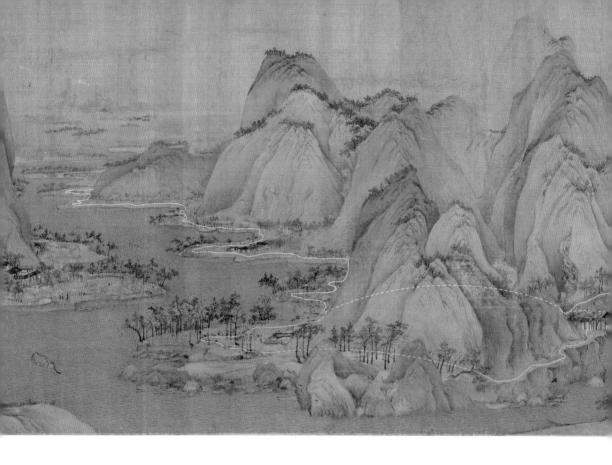

8. 从天宫到天边

刚才看了天山全景，你有什么感受？很震撼，是吧？当然，可能也有人觉得没那么震撼。每个人的震撼阈值不一样，感受不同一般来说也属正常。不过，有些人不觉得非常震撼，应该也跟我们不能在纸书中充分展现天山的高大有关。不妨告诉读者我是怎样看天山的：在软件中把图放到极大，鼻尖几乎贴到屏幕（有点夸张，但的确离屏幕很近），然后用食指一点一点转动鼠标滚轮。转了一圈又一圈，天山在屏幕上滑动，但是非常缓慢。最终，我以时间换来了高度的体验。"是的，天山很高，很大！"我的食指抱怨说，"但也把我累得够呛！"你瞧，如果食指都在抱怨你，那说明这种观赏方法效果的确不错。

可是，我不能要求读者都像我这样看。为了让所有读者都能接收到画中蕴含的艺术能量，一方面，我要尽量为读者在书中呈现最清晰的画面，带读者看最多

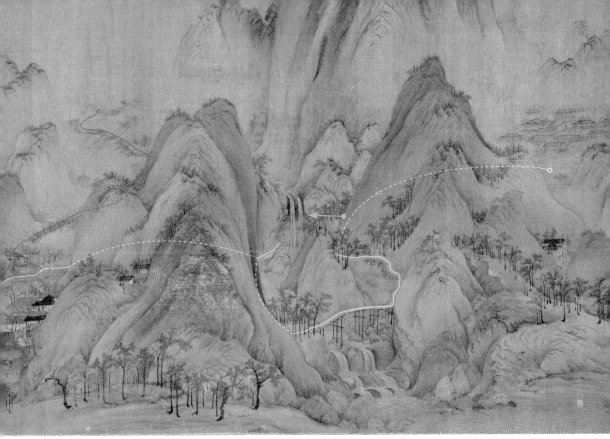

本图路线标记说明：主线用白色标示。重要支线用黄色标示。次要支线用红色标示。本段起点大致位置用圆环标示。被遮挡的路线用虚线大致表示。

的细节；另一方面，我也建议读者在看画时要积极投入想象和情感，你投入越多，艺术体验就越丰富。这个看画妙法，我称之为"摩擦法"。

一切艺术的奥妙，在于一种"摩擦力"。细节密度可以增加"摩擦力"，想象与情感也可以增加"摩擦力"，其本质，都是因为创作与欣赏都用心。"摩擦"的反面是"顺滑"，无论创作还是欣赏，过于顺滑都不是什么好事。就像《千里江山图》，顺滑地看，一会儿就看完了，而摩擦地看，看画体验与艺术感悟都会非同凡响。

闲话少叙，现在我们回到画面。请看上图，我照例把这一节的路线标示出来。在这一节，我们将一口气走到本章的尽头。首先，我们从天宫路口（白环处）出发，穿过山谷，经过栈桥，来到山前的桥上。请注意，我提示路线是概括而简要

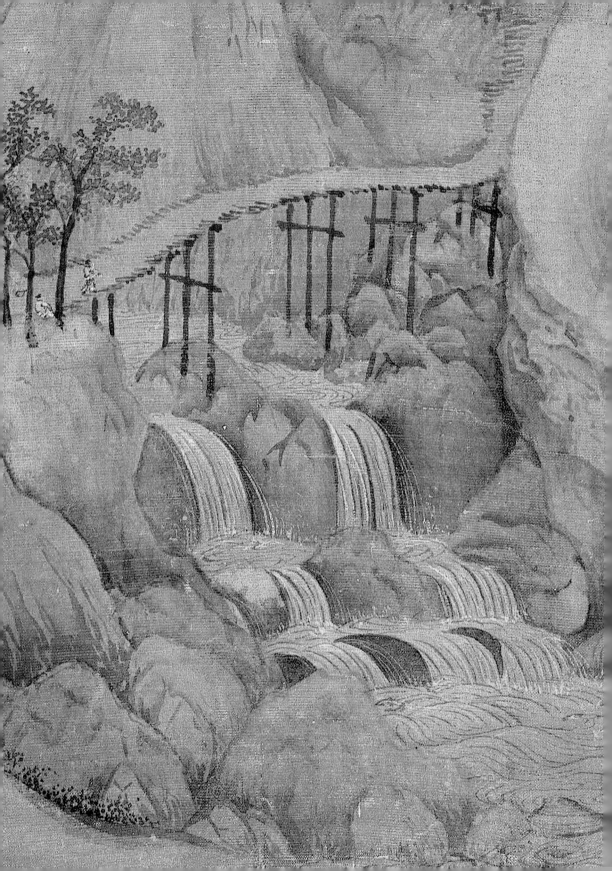

的，但是大家不要只是念完我的话就瞬间从天宫到了桥上，请读者按"摩擦法"去做：你要想象自己真的穿过幽静的山谷，在山谷中走时你就已经听到巨大的水声，你寻声张望，却直到山口才在树枝遮挡中看到瀑布（前页图中蓝色箭头所示）。瀑布的美景吸引人，可是不能看到瀑布全貌真让人心急。

下面，我们就从下往上把瀑布好好看一看。

请看左页图。这是瀑布的下部。看呀，那水画得多好！那些因流速快而飞起的水线，那些飞溅起的水花，那醉人的水声和山涧的清凉，都让人舍不得离去。你看，桥头有个黄衣人（甲）就坐下来不走了。他前面那人（乙）是仆从模样，右肩扛棍，左手持物，正要上桥；乙步子迈得大——左腿前踏，右腿后蹬，因为这座桥有一个不小的坡度。再请细看乙的面部，眼与嘴都依稀可辨。希孟君的画笔，大可画天地，小能画眉眼。他为何必须巨细无遗？或许是他的道君老师宋徽宗的要求？道家认为，大小是相对的概念，因而"宏大与微小不再有森严的壁垒"，必须同等对待。

让我们收回思绪，再接着看画。

甲的左侧有一个小物体，你看那是什么？或许，什么也不是，就是个无意义的色块。再问，甲乙是什么关系？有关系还是没关系？也不能确定。还有，让小乙走那么靠边，不是很危险吗？都是开放性的问题，没有标准答案，所以，这是一个很适合编故事的小局部。

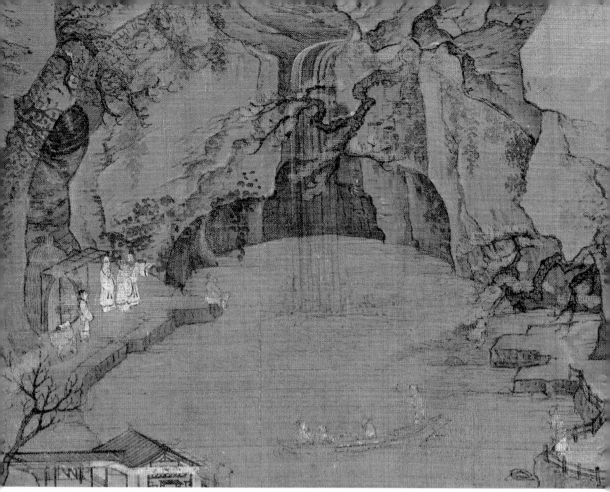

瀑布 出自宋·赵伯驹《江山秋色图》（故宫博物院藏）

　　我们离开桥，继续走，现在就来到了瀑布下（右页图）。这又是一个双瀑，不同的是，瀑布后面崖壁凹陷进去，形成一个洞窝，其形状好似团巢一般。这样一来，人就可以站在瀑布后面看瀑布了。这种瀑布，现实中有吗？有！浙江省温州市文成县境内有一个阶梯形瀑布，名为百丈漈（jì）。百丈漈共有三级，从上到下依次称为头漈、二漈、三漈。其中，二漈崖壁上就凹进一个通道，人们在通道内穿梭，旁边水帘丰沛，水声轰鸣，水雾弥漫，让你恍惚间有孙悟空在水帘洞的感觉。那年我去百丈漈，因为贪玩，舍不得走，弄得一身湿。所以，看到这个画面，我马上想到百丈漈。当然，我还想到另一幅宋画《江山秋色图》，画中也画了相似的瀑布，不过，瀑布后面是水面，不是地面，最多只能乘船绕到瀑布后面。

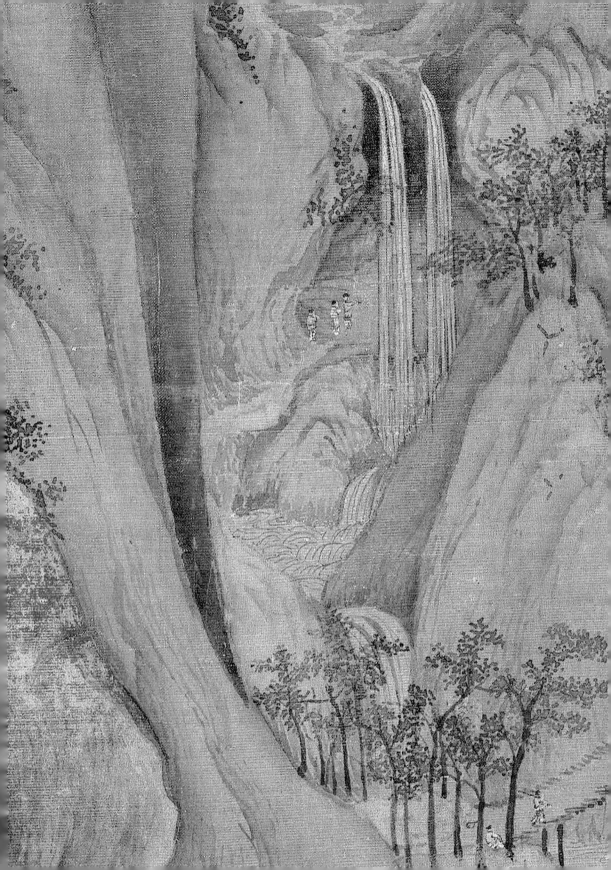

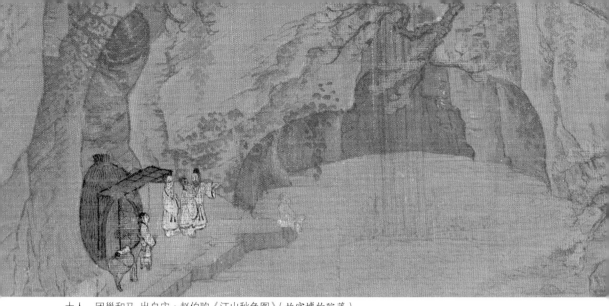

士人、团巢和马 出自宋·赵伯驹《江山秋色图》（故宫博物院藏）

　　两个画面中都有士人指着瀑布议论，这个细节增加了两个画面的相似度。细看，《江山秋色图》中人们身后、靠着崖壁建有一个团巢。有意思的是，这个团巢竟然还有门，门上方还搭了檐板。门分两扇，应是木门，上涂青色。门前站着一个童仆，牵着一匹马。看来，到团巢来访问友人的是一位贵客。能骑马到此，相当于今天直接把车开到核心景点。有意思吧？越看越有意思，这就是细读的妙处。《江山秋色图》中的瀑布与本卷中的瀑布，将二者比较，谁画得好些？前者透明效果很不错，但也失之于透明，相比于本卷的瀑布，缺少一点真正瀑布的质感与下坠的速度感。

　　在双瀑下享受片刻清凉，继续出发，就来到了本卷著名景点之一"水磨坊"（右页上图）。为了帮助读者看本卷中的水磨，我引用了五代《闸口盘车图》（右侧跨页图，以下简称"引图"）。对比二者，无须我多讲解，读者就会明白七八成了。右页上图白色箭头所指应是水闸，黄色箭头所指应是引图中那种大筛子，

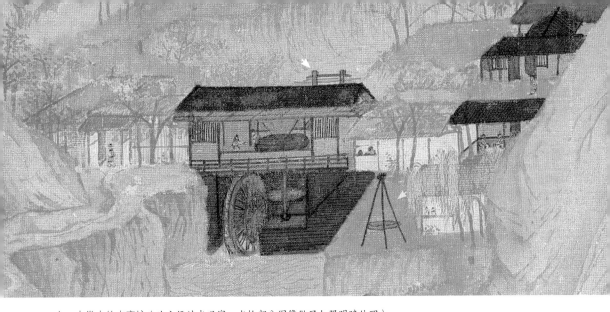

上：本卷中的水磨坊（为方便读者观察，水轮部分图像做了加强明暗处理）

下：水磨和筛子　出自五代十国·佚名《闸口盘车图》（上海博物馆藏）

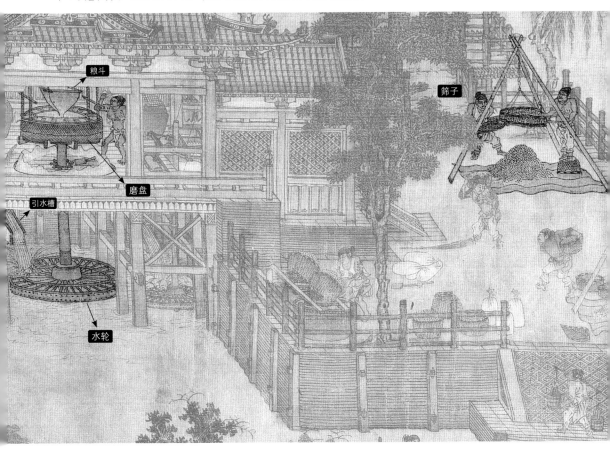

粮斗

磨盘

引水槽

水轮

筛子

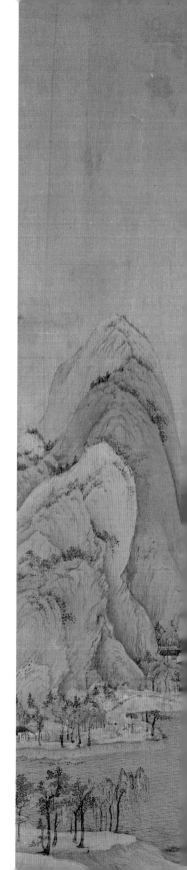

把粮食筛干净，再运去上层的磨盘磨。二图中的水轮截然不同，本卷是立式轮，引图是卧式轮。正好，古代水磨的两种基本类型在本书中凑齐了，而且，二者都是我国已知最早的古画水磨图像：一个是卧式轮最早，一个是立式轮最早。

水磨坊的经营兴盛于南北朝末期，到了宋初，官营水磨成为国家税收的重要来源。有学者认为本卷中的水磨是要表现国家经济的繁荣昌盛。我则想到了《庄子》说的"和以天倪（天磨）""休乎天钧（天轮）"，水磨在这里就是天道和谐的隐喻。

本卷中的水磨工作原理如下：激流冲击立式轮产生动力，然后通过立式轮右侧的齿轮盘传递给上层的磨盘。通过齿轮传动，在当时算是"高科技"，一般人看到肯定会不禁来一句："哇！"但是，一句还不够，我建议读者再回去看那个立式水轮，仔细看，它的下部有甩下的水迹，清澈透明，并且你还能感知到水甩下的速度，快而均匀。哇，真棒！

离开水磨坊，走不多远就来到了岸边。

然后就是漫长的弯弯曲曲的沿岸道路。

江河一直向纵深流去，最后消失在我们目力之外。如果我们沿着江岸走，最后恐怕也会消失在金黄的云雾中。这倒不失为一种美妙的想法。但是现在，我们还有重要的旅程不能错过。我们要到对岸去，领略只有在高峰体验过后才会随之而来的广阔、宁静、华彩的乐章。

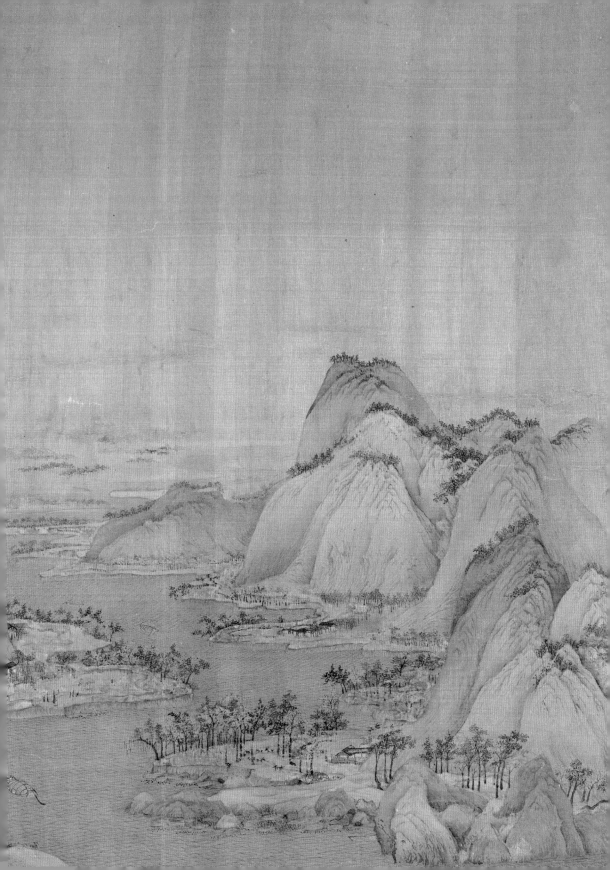

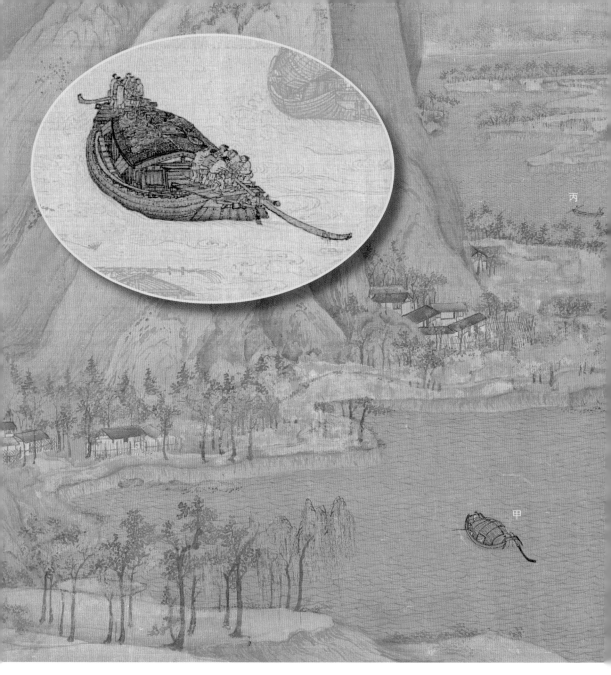

　　第三章与第四章之间的过渡是全卷最短的，也可以说两章之间的连接是最紧密的。这里没有辽阔的水域，只有一条平静的江河流向无尽的远方。人们常说，山水画有"三远"。所谓"远"，并非一概指远方，而是指一种特殊的空间感，这种空间感既包括空间的深度，也包括时间的长度。就像我们在看天柱峰时那样，时间和空间往往密不可分。所以，这一段过渡，希孟君径直表达了深远之义，而未用遮挡的方式让人猜想空间的深度。效果很不错，画面非常深，深得不可久望，否则会恍然若失，犹如《庄子》中的南郭子綦（qí），在"吾丧我"之后进入天人合一的境界。江河中可见的，有三只半船（上图右下角丁船只露了半边）。有人说甲船是对张择端

222

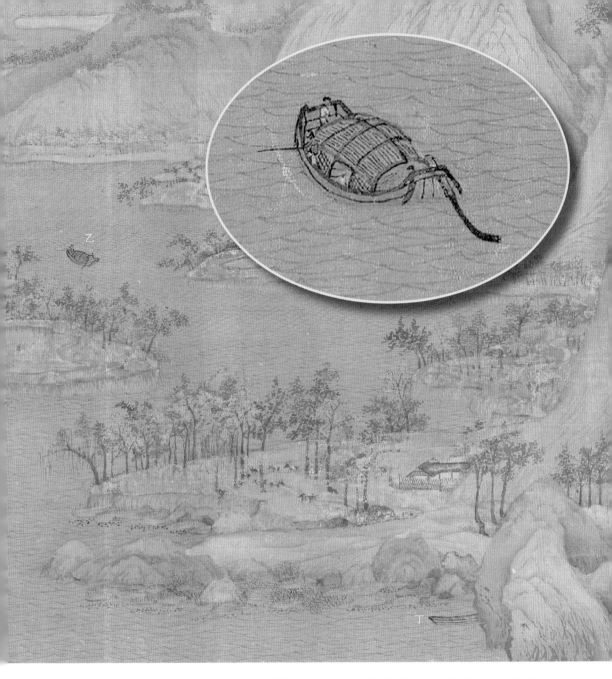

《清明上河图》中某船的模仿，喏，二者的确十分相似。只不过，张择端画的是民生，大橹要几个人费力地摇动，内容符合人的尺度；希孟君画的是天地，只能画一根大橹、一个船工在那儿模拟，所符合的是道的尺度。对于希孟君的省略我想读者也完全能够理解。他的省略决然不是粗略，实际上，他的仔细令人发指。请看丙船，船头船尾各有一人撑一支长篙，那长篙我用软件的画笔描画时，只用了一个像素！比前面描画桅索时用的两个像素画笔还要小一半！详略只为得当，审细才不轻浮。看啊，江岸那么地整齐，像是刀切一般，显示出某种意志的力量。理当如此。绘画如信仰。只有拥有超凡的意志力，才能用像素级的画笔画好千里江山的每一根线条。

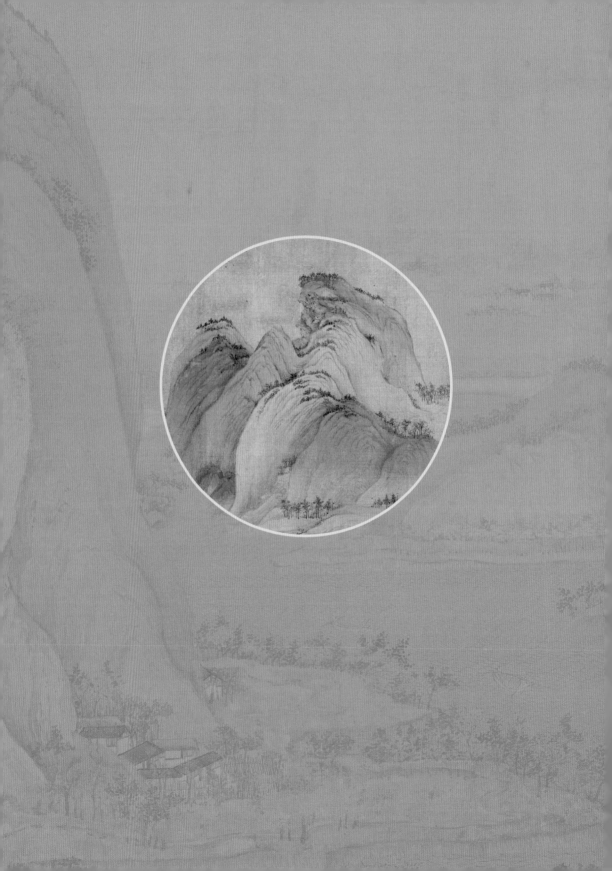

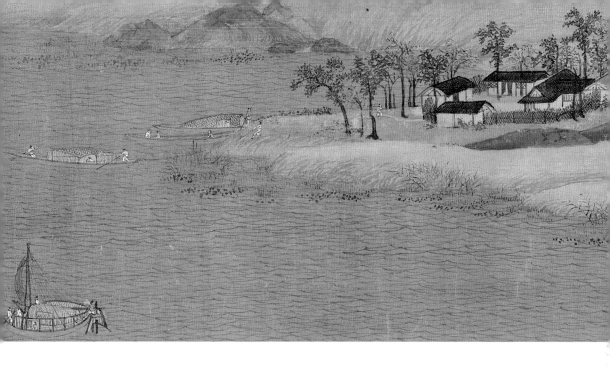

第四章

大夫之地：富饶

第四章概括为大夫之地。

本章与第三章中间虽有江河阻隔，但两段在全卷中却是相距最近，如此安排，仿佛暗喻二者关系尤为亲密。有宋一代，天子与士大夫共治天下。这一宋朝君臣的共识，在此有意无意显露。

再看那两边江岸，整整齐齐，如斧劈刀切一般，表明这不是天然河道，而是人工开凿的运河。宋太宗曾说："天下转漕，仰给在此一渠水。"漕运是民生供需的通道，也是王朝富饶的象征。

本段画面中，游艇垂柳，渔船罾网，芦荻荇菜，安静祥和。特别是那些小小人物，衣着鲜明，亮丽可爱。然而切莫只看风光，用心观察细节，遍地都是故事。

比如，一个不知为何跪拜的人，一所难觅其门的高台大院，还有，一座永恒眺望江水流逝的老君山——在它脚下，桐花飘香，散发着丰富微妙情味。

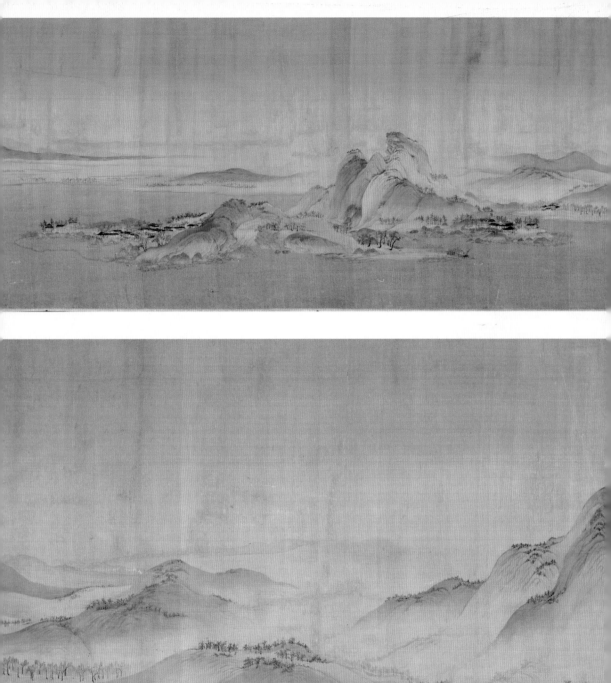

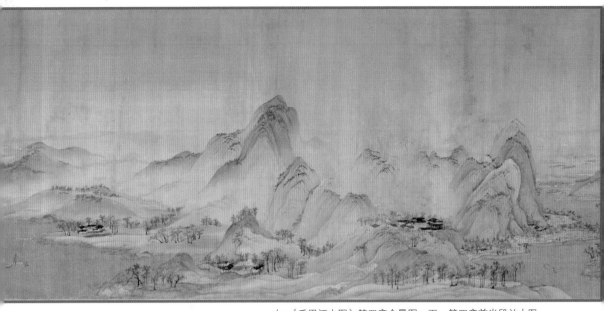

上：《千里江山图》第四章全景图　　下：第四章前半段放大图

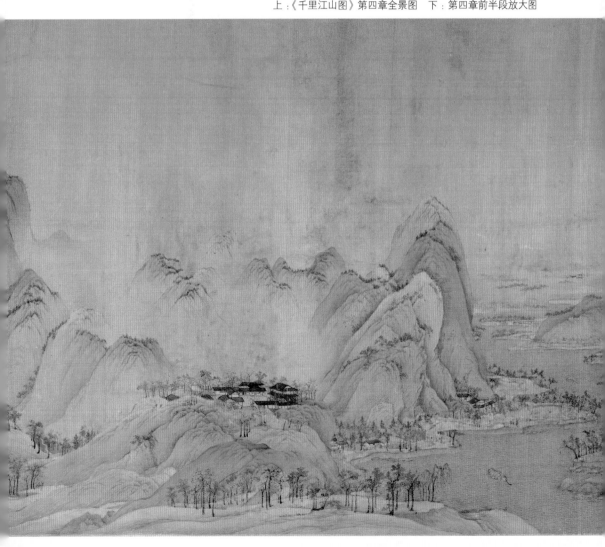

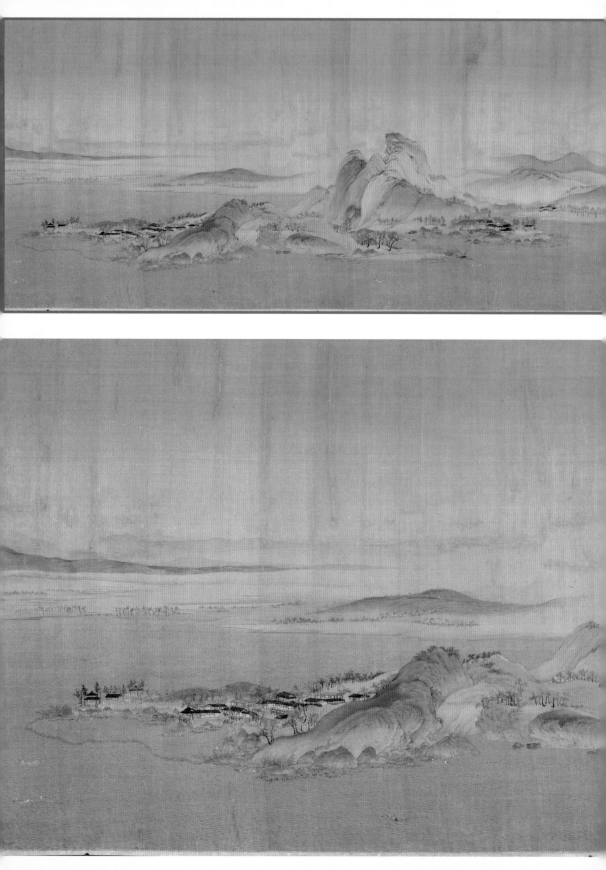

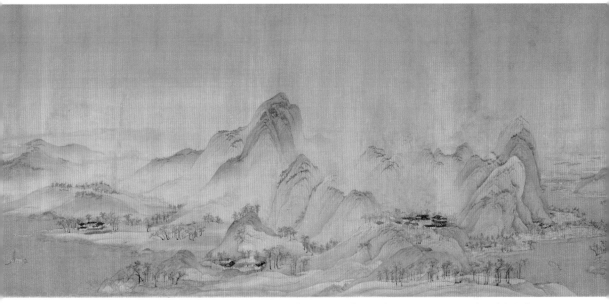

上：《千里江山图》第四章全景图　　下：第四章后半段放大图

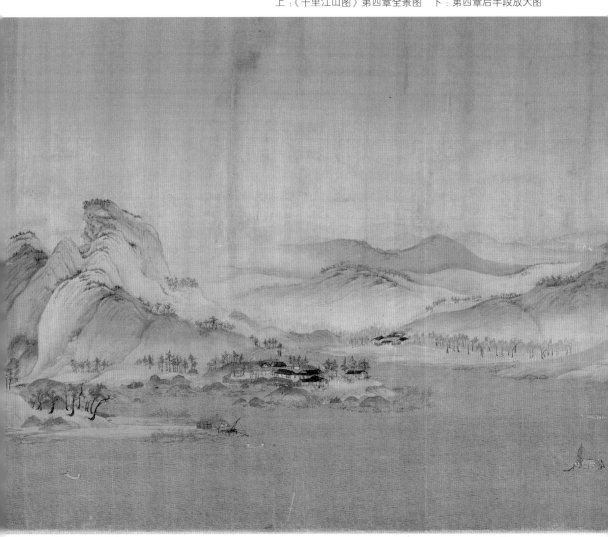

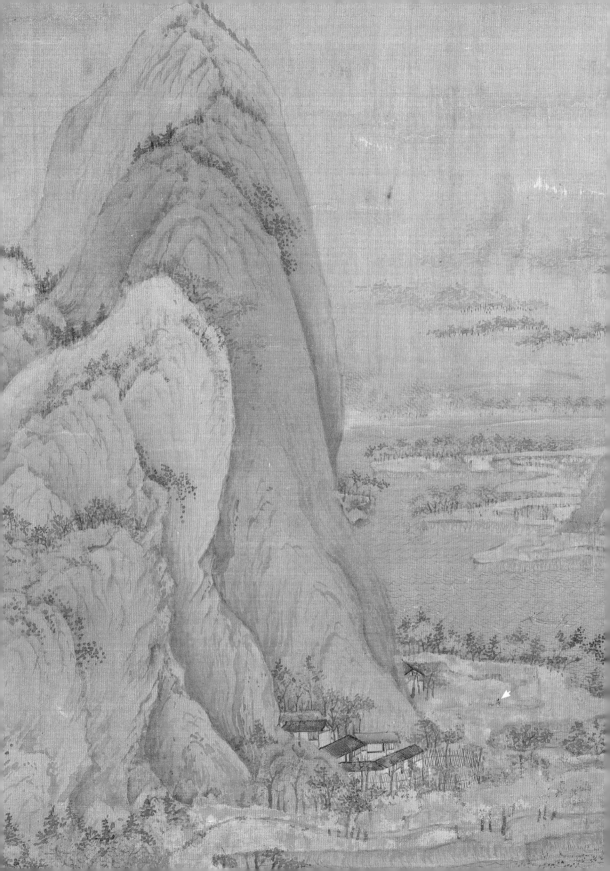

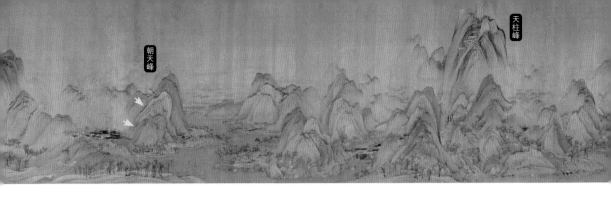

朝天峰

天柱峰

1. 从一人一狗说起

有点奇怪，前两章开头都画了上岸处，这一章，却没有明确表示入口位置，只能看见沿岸道路在拐弯出现，至于路线的起点却没有。不能在画中登岸，这当然难不倒我们。毕竟，我们观者拥有全知全能视角。

现在，我们就已经在第四章沿岸散步了。

路线不明，我们要找人问问路。请看左页图白色箭头所指，那里似乎有一个人。为什么说"似乎"？因为他太小了，我要是说他是人，没准儿还会有人反对。现在我把画面放大（侧栏图），嗯，感觉像一个大胡子大叔。再看，大叔旁边竟然还有一物！仔细分辨、端详半天，基本认为这是一只狗。人在侧头望山，狗在正面观众。

以前，大叔面对狗时，总难免以为狗小，在狗面前，他是高大的，有着绝对的权威，然而在山的面前，他却那么渺小。对这座山来说，渺小的人在狗那里的权威无足轻重，可是，它有资格骄傲吗？不！

为方便称呼，姑且管大叔面前这座山叫"朝天峰"。请看本页上图，它正携侧面的两个小山（上图黄色箭头所指）向天柱峰致敬。朝天峰挺得直，小山却趴得低，

一人一狗

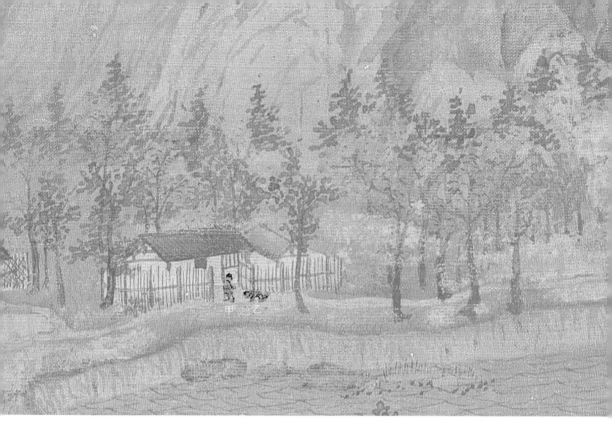

像俯首低眉的小弟。这时再把大叔与天柱峰比一比，更可知人的渺小和世界的宏大！有意思的是，当你意识到自己的渺小时，你的胸中已经容纳了世界。反过来说，心胸不大，自我就大；自以为大，是为自大。这可真是个有趣的悖论。

你看，有意思吧？在第四章，一登岸我们的感悟就多起来。有人又会担心，"感悟这么多，这回算过度解读了吧？"哈哈，过度就过度吧。反正就是一家之言，总不能因为害怕过度解读就想也不敢想。

请看上图，从大叔那里出发，只要拐上几道弯儿，就来到一户人家。柴门前站着一个人（甲），他面前还有——请你看看，那是人，还是狗？我又是仔细分辨、

跪拜的人

伏地跪拜者 出自（传）五代·关全《关山行旅图》（台北故宫博物院藏）

①《关山行旅图》中这个画面，收藏方介绍说，"跪拜者前之伏地人物，显然即为补绢上的后添之笔。"就是说，伏地者是后人在修补此画时添上去的。不过无伤大雅，聊作一观。

端详半天，基本认为这是一个人（乙）。理由是他头顶上有一块黑，那应该表示冠帽，另外他屁股后面疑似一双鞋底朝上，因此我判断乙正在向甲行跪拜之礼，而甲在受礼之后正伸出手去将他搀起。为了添加一点看画的趣味，我为读者找来传为五代时期关全所作《关山行旅图》中的一个画面，请看上图，两个人趴在地上正在行跪拜礼①，巧的是，右边还有一只狗，正好帮我们做做比较，判断一下本卷中的乙到底是人是狗。

至于我的看法，就如前所说，这是一个人在向另一个人行大礼。确定了事实，接下来就要问："为什么？为什么希孟君要在这里画行礼？他是一时兴起，还是别有用意？"随兴的可能性非常小。既然如此，那么我们就要追问，画这个细节的意图是什么？我想，至少有这样几种可能性：一是，甲乙是父子关系，乙远行刚回家，古时交通不便，一去经年，时间与距离将离别之情酝酿得醇厚无比，因此在门口一见父亲，立即扑通跪倒；二是，甲是隐居的高士，乙好不容易找到甲，要拜甲为师；

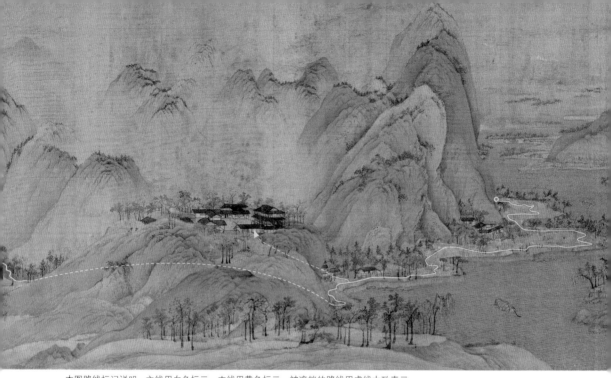

本图路线标记说明：主线用白色标示。支线用黄色标示。被遮挡的路线用虚线大致表示。

三是，甲不是高士，而是高士派下山的使者，他负责对求访者进行初次筛选，符合条件者方可允许上山。（此外还有什么其他可能性，请你也大胆设想。）对于最后一种可能性，我的依据或者说灵感来源是什么呢？现在，该看看我给你画的路线图了。

2. 堆云台上堆云楼

请看上图。刚才我们就是从白环处出发的，路上遇到一人一狗，此刻就在甲、乙这里（红色箭头所指）。也正是在这里，道路有了分岔：主路从两山夹缝中穿过，而支线就是向小山上去了。从形状上看，说它是个山，似乎有点勉强，因为山一般都有山峰，它呢，顶部却是一个平台（让人想到五台山），因为山顶平坦宽阔，盖了不少房子。看它的山形，山头的褶皱像是翻涌的浓云；看它的山势，就像是奔来聚堆一般。因此，这个平台式小山，我们就管它叫"堆

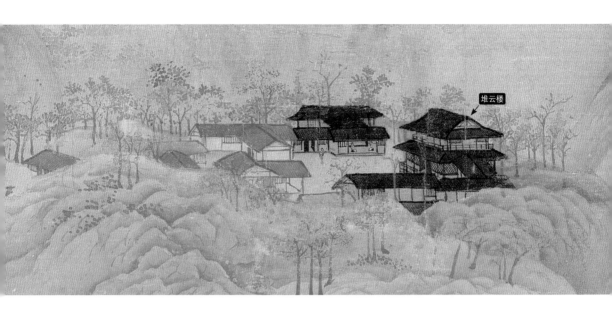

云台"吧。这个堆云台的地理位置非同小可，看它后面的众山，对它呈现环抱之势。金黄色祥云弥漫在山间，让这青绿之山变成了金光之山。这金光山，说是天地间的"丹炉"可以，说是壶中天地也无妨。总而言之，这里绝非俗地。比起以前我们所见，是次于天宫而高于其他的上好宝地；其不俗，除了环境的不俗，还有人文的不俗。下面，我们就去堆云台上看看。

堆云台上，最突兀的莫过于那座二层楼（名之为"堆云楼"）。在上一章开头的盘山别业也有二层楼，但盘山楼的属性是工字组合建筑中的"后室"，是日常住人的，而堆云楼呢，却不是日常起居之地。何以见得？请看，堆云楼的一侧连接着曲尺形回廊，而回廊与大门相通。客人进门后即可通过回廊进入楼内，因此说楼内不可能是日常起居地，而只能是公共空间。下面，请你再看看堆云台全貌，就会更加明白堆云台建筑群的奥妙了。

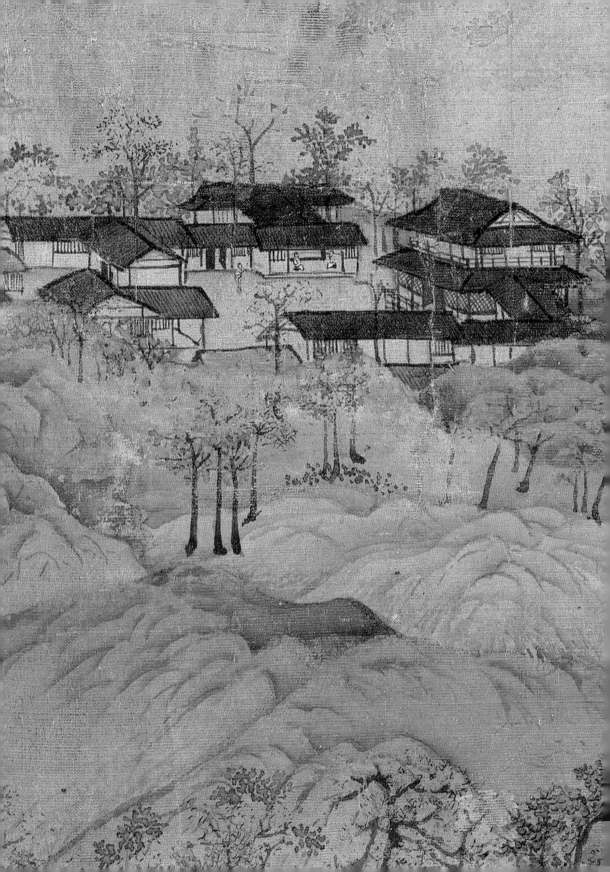

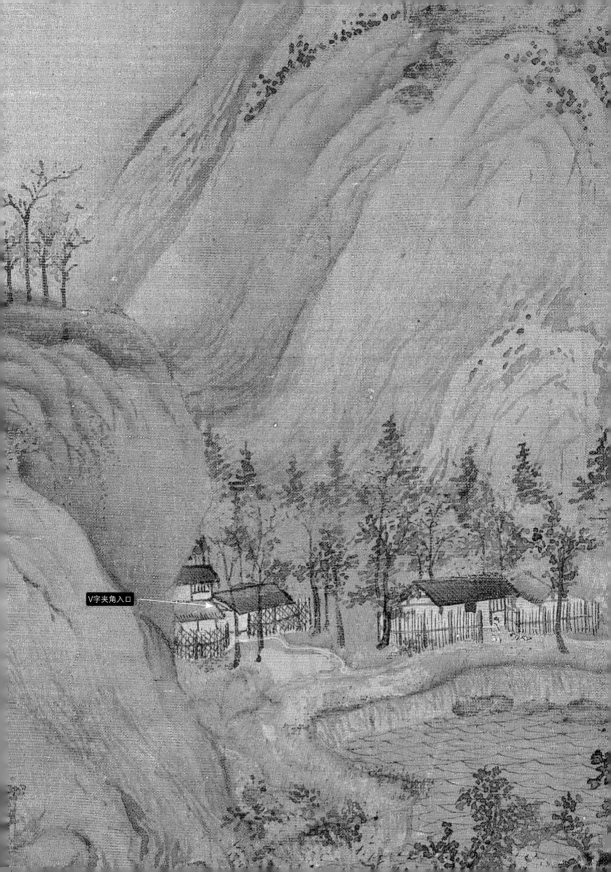

V字夹角入口

　　看了刚才的大图，是不是明白了许多？一般的游客走到图中黄圈处，瞟一眼山下那房子，心想："哦，一间小草房，一间小瓦房，两片小篱笆，平平无奇，普通山家民户罢了。不去不去。"于是就匆匆路过了。人们匆忙时总是容易错过（精神的）入口，而没有（心情的）适当盘桓，（人生的）旅行也就失去意义。实际上，仔细看，堆云台的入口就在那两间房的夹缝中间（具体位置见前页图中所指），那是一个 V 字形夹角，外宽内窄，窄到似乎无路可过。然而，这是针对匆忙路人的一种假象、一种伪装、一种欺骗，只有在虔诚的人面前大门才会敞开。"山有小口，仿佛若有光。便舍船，从口入。初极狭，才通人。复行数十步，豁然开朗。土地平旷，屋舍俨然……"陶渊明的《桃花源记》，只要起个头，很多中国人都能接着背下去。堆云台的进入方式就是如此。"初极狭"，上行数百步，楼宇俨然。

　　那堆云楼是什么所在？或许是藏经楼，或许是佛殿、庙堂、道场，总之，无论它是什么，它都不是凡俗的居所，而是精神的象征，是堆云台的意义说明，是《千里江山图》全卷主旨的彰显之一。以何为证？看，除了从建筑布局角度来分析，希孟君还画了堂屋中的两个人。二人左右对坐，他们不是凑近了密谋，不是觥筹交错的

上图中黄色箭头所指是堂屋内的屏风，要想去后室，须得绕到屏风后面，穿过廊屋。屏风后面的空间，又称"屏间"。

欢宴，而是正派、庄重地坐而论道。到这里，我想希孟君的意图已经十分清楚了。堆云楼甚至不一定是实体的存在，因为精神境界是无法直接画的，画一座不实用的高楼与高谈阔论的形象，即可表达高级精神生活的旨意。

现在，让我们再回看山下那个跪拜者，他所跪拜的，不妨就认作现实中只有茅舍两所的贫寒隐士，平时他隐而不显，可是一旦遇到虔诚的求道者，他就会示现给你高贵的殿堂。如此来看，不仅堆云楼对堆云台的主人来说是精神的虚构，堆云台也未尝不可看作隐士甲的虚构之地，进而，我们也就知道青绿之山为金色所染的原因了：金光是内心的外化，是心中的金光将青山染色。

堆云台就看到这里。

3. 庭院深深梦云居

每一次精神高地之旅过后，希孟君总会给我们安排一段舒缓的行程。毕竟，爬山虽能看到胜景，但也够累人的。

现在，我们就来到了堆云山下。

就在附近，有一所清雅平和的宅院，名之为"梦云居"，我们过去转一转。

还没到院门口，我们就听见沙沙的声音。

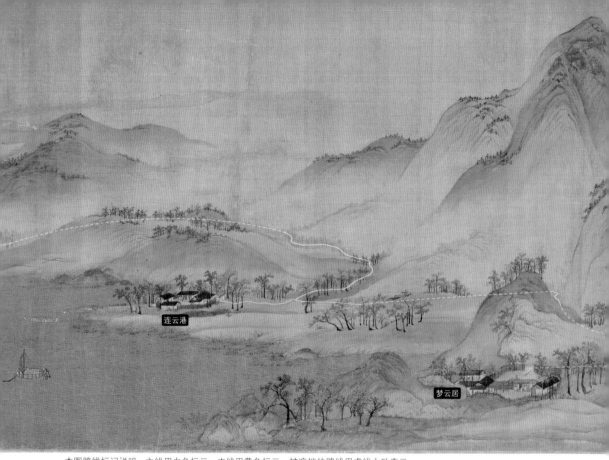

本图路线标记说明：主线用白色标示。支线用黄色标示。被遮挡的路线用虚线大致表示。

原来，是一个黄衣人在扫院子。不知怎的，看到有人一下一下扫地，心里也觉得踏实。大概因为思虑总是瞻前顾后，而"扫地"总是连绵不断地发生在一下一下的当下吧。

梦云居的院门（黄色箭头所指）不是门板或木棍，而是与篱墙一样，可想而知关上院门以后，门与墙浑然一体，如果不仔细寻找，很可能找不到门的位置。篱门才只是第一道院门，我们要是想登堂入室，还需要再过两道院门。也就是说，梦云居有"三重门"。第二道院门是三开间门屋，一个白衣人正要出门去。

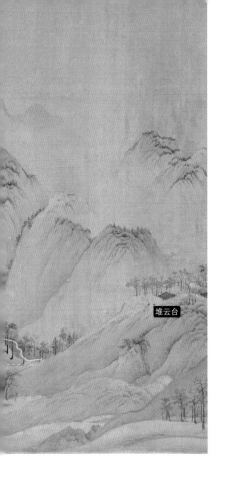

堆云台

第三道院门的前檐加建有凉棚。凉棚的构造与引檐相似，只是凉棚的面积更大，且支撑方式不是斜撑，而是用木棍做支柱。过了这第三道院门，才是他家的私密小院。正房门口站着一个人，青衣白裤，像是一个小少年，左侧窗子露出一张椅子的靠背。

梦云居的庭院设计实在好，就像人的意识，逐层深入：一开始，是具体的日常，然后是自我的窥探，最后是无意识的梦境。靖康之变后，宋徽宗在被俘虏北上途中曾对身边人讲起他的一件童年往事，说他小时候见乳母吃桑葚（shèn），也拿过数枚来吃。正吃得美，就被

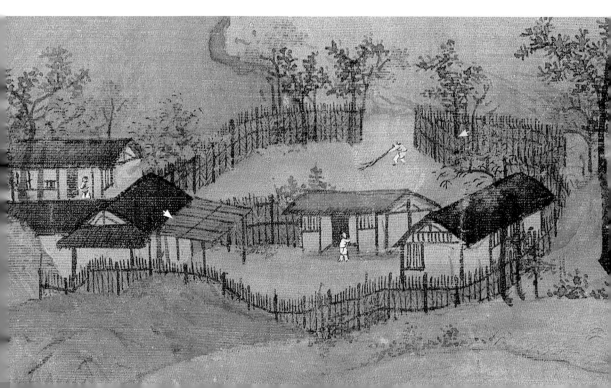

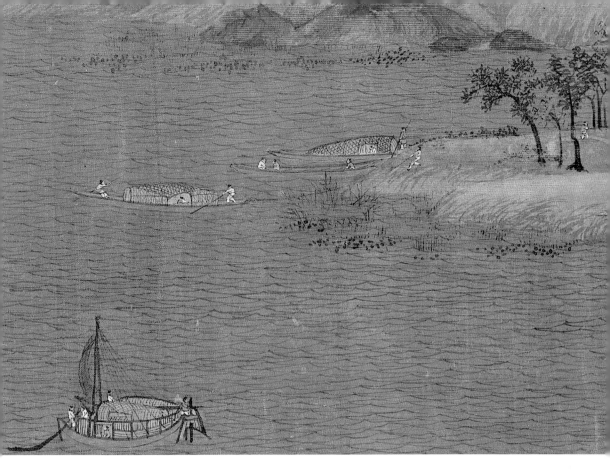

乳母夺走了。① 在徽宗的讲述中，那件事既像他的回忆，又像一个梦。而梦云居的最深处，只有一把无人的椅子，和一个在主人出门以后无所事事的少年。这个庭院只是一个清浅的梦，也许在悟道之后，即使在最私密的意识深处也是安静祥和。

① 宋·曹勋《北狩见闻录》："徽庙在路中苦渴，令摘道旁桑葚食之。语臣曰：'我在藩邸（dǐ）时，乳媪（ǎo）曾啖（dàn）此。因取数枚，食甚美，寻为媪夺去。今再食，而祸难至此，岂非桑实与我终始耶！'"

4. 扬帆远航连云港

当你的心情舒畅起来，一切都是美好的：阳光更加和煦，风儿更加柔和，芳草更加鲜美，少女更加可爱，笑容更加明媚，就连衣服也亮丽起来。你看，此处图中的人们穿得多么好看！粉的，黄的，白的，在青绿山水

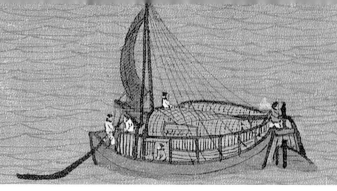

中既鲜明，又和谐，让人看着看着，心情也明快起来。

此处船只分为两类，上面那三只，有篷的、无篷的，是一类，属于中短途游船，相当于今天的私家车或出租车；下面这艘大帆船自成一类，属于长途客运船。彼时，它的长帆已经被风吹起，两名船工一前一后控制航向，就要离港远航了。特别值得一提的是，此处的尾舵画得十分清晰——如果说《清明上河图》中的船舵是不是平衡舵还存在疑问，那么，希孟君画的这个船舵，是当时世界上最先进的平衡舵无疑。

这个画面中，船只入港、出港，实际上也画出了两种时间：一种时间，暮色将至，游船归家；一种时间，长路迢迢，遥遥无期。唐代张若虚《春江花月夜》中的诗句很适合在这里品味："江流宛转绕芳甸，月照花林皆似霰。""不知江月待何人，但见长江送流水。"

古人在离别时，情感最容易与时间发生关联，不像今天，时间在情感中的比重远远低过感官与利益，因而，古人也更易欣赏不切实际的白云吧。

白云一片去悠悠，青枫浦上不胜愁。

谁家今夜扁舟子？何处相思明月楼？

因此命名此港为"连云港"。

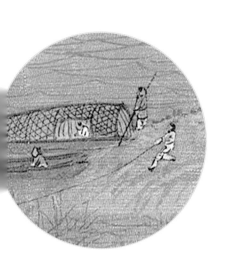

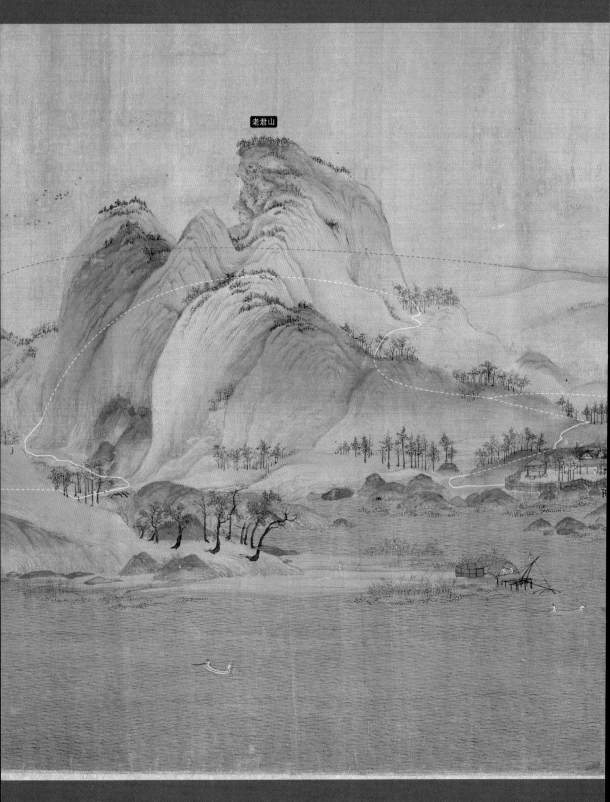

老君山

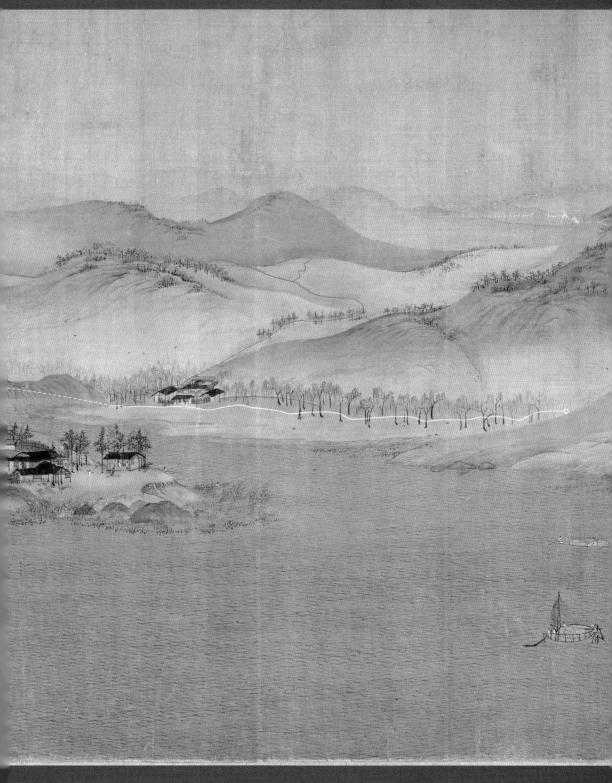

本图路线标记说明：主线用白色标示。重要支线用黄色标示。次要支线用红色标示。本段起点大致位置用圆环标示。
被遮挡的路线用虚线大致表示。

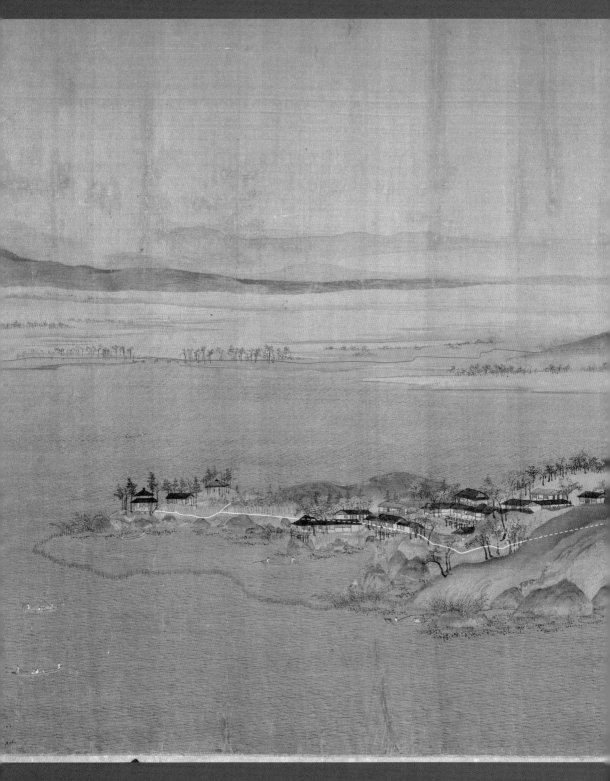

第四章最后一段全景路线图·下

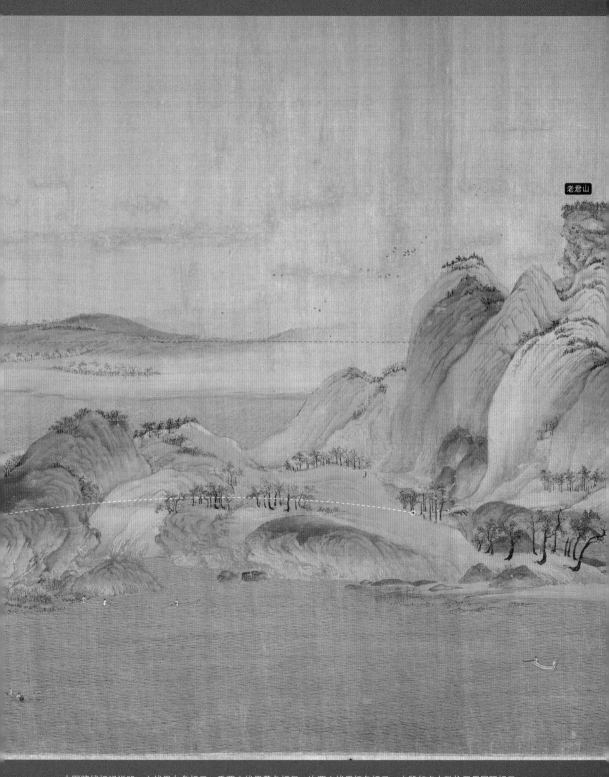

老君山

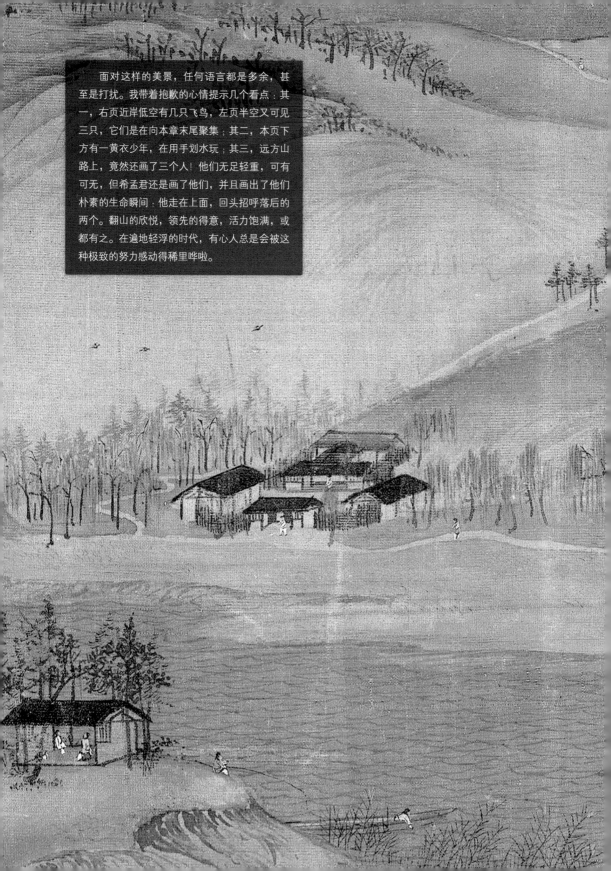

　　面对这样的美景，任何语言都是多余，甚至是打扰。我带着抱歉的心情提示几个看点：其一，右页近岸低空有几只飞鸟，左页半空又可见三只，它们是在向本章末尾聚集；其二，本页下方有一黄衣少年，在用手划水玩；其三，远方山路上，竟然还画了三个人！他们无足轻重，可有可无，但希孟君还是画了他们，并且画出了他们朴素的生命瞬间：他走在上面，回头招呼落后的两个。翻山的欣悦，领先的得意，活力饱满，或都有之。在遍地轻浮的时代，有心人总是会被这种极致的努力感动得稀里哗啦。

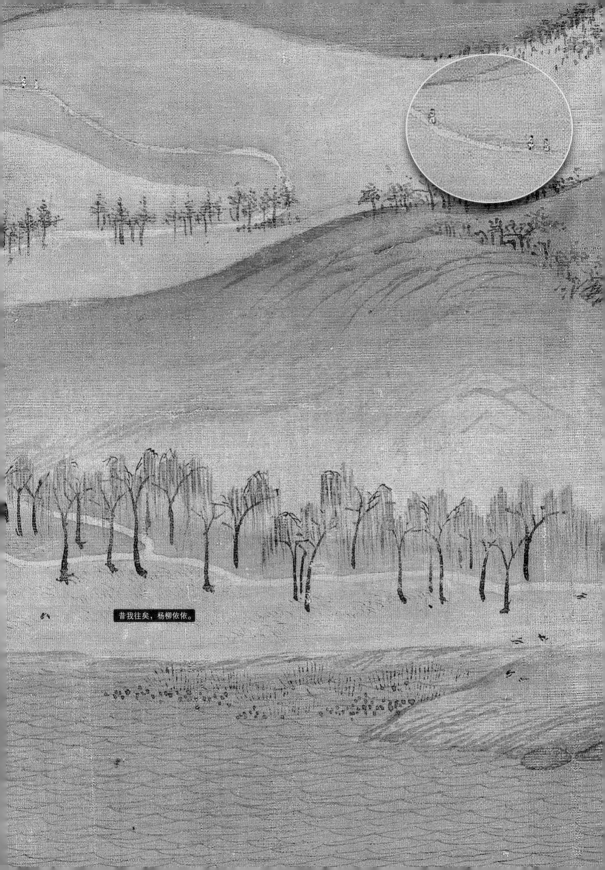

昔我往矣，杨柳依依。

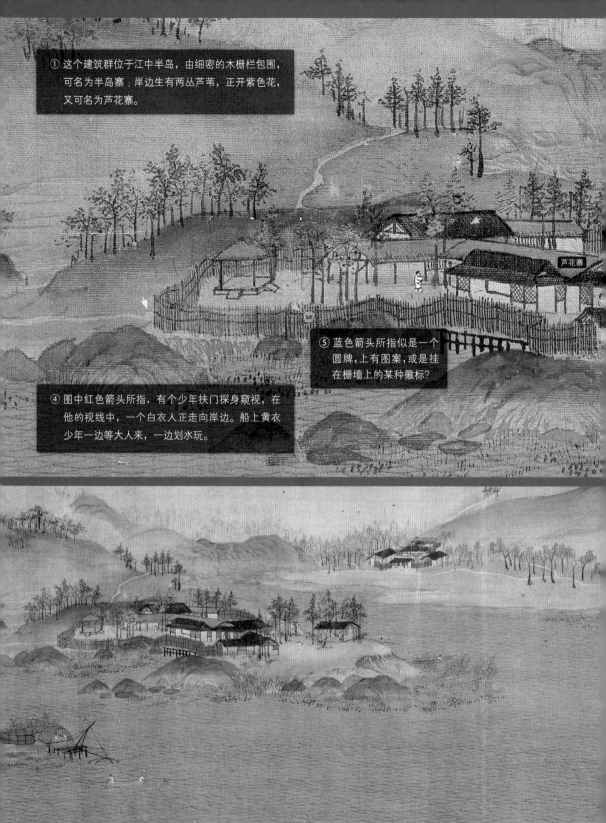

① 这个建筑群位于江中半岛，由细密的木栅栏包围，可名为半岛寨；岸边生有两丛芦苇，正开紫色花，又可名为芦花寨。

芦花寨

⑤ 蓝色箭头所指似是一个圆牌，上有图案，或是挂在栅墙上的某种徽标？

④ 图中红色箭头所指，有个少年扶门探身窥视，在他的视线中，一个白衣人正走向岸边。船上黄衣少年一边等大人来，一边划水玩。

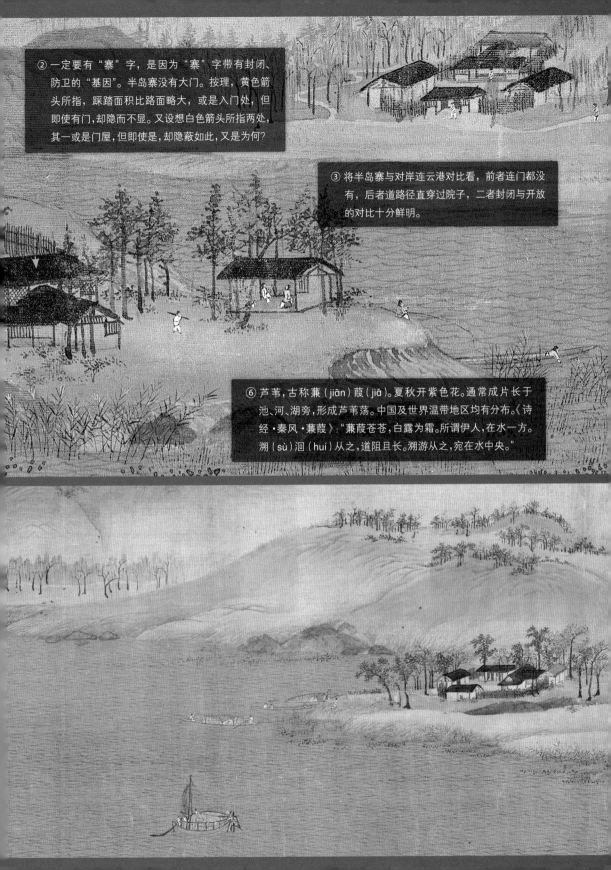

② 一定要有"寨"字，是因为"寨"字带有封闭、防卫的"基因"。半岛寨没有大门。按理，黄色箭头所指，踩踏面积比路面略大，或是入门处，但即使有门，却隐而不显。又设想白色箭头所指两处，其一或是门屋，但即使是，却隐蔽如此，又是为何？

③ 将半岛寨与对岸连云港对比看，前者连门都没有，后者道路径直穿过院子，二者封闭与开放的对比十分鲜明。

⑥ 芦苇，古称蒹（jiān）葭（jiā）。夏秋开紫色花。通常成片长于池、河、湖旁，形成芦苇荡。中国及世界温带地区均有分布。《诗经·秦风·蒹葭》："蒹葭苍苍，白露为霜。所谓伊人，在水一方。溯（sù）洄（huí）从之，道阻且长。溯游从之，宛在水中央。"

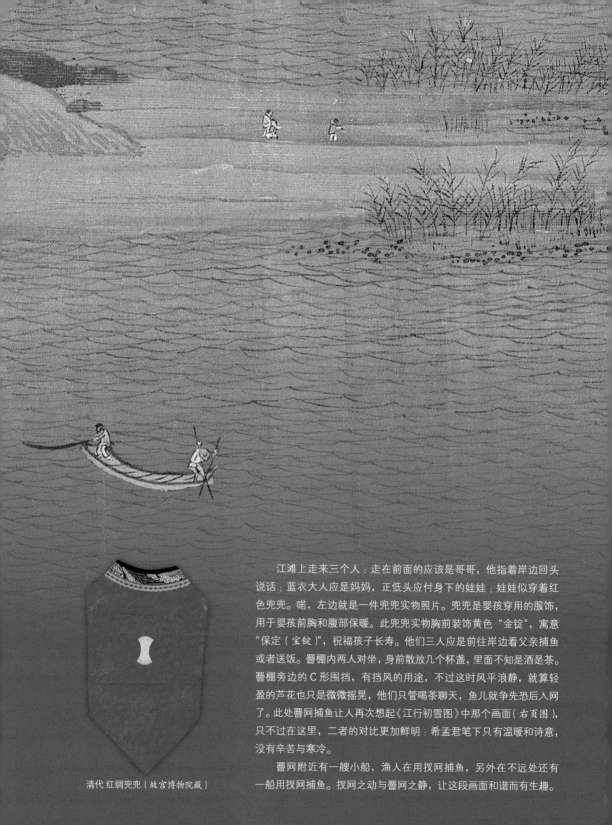

江滩上走来三个人：走在前面的应该是哥哥，他指着岸边回头说话；蓝衣大人应是妈妈，正低头应付身下的娃娃；娃娃似穿着红色兜兜。喏，左边就是一件兜兜实物照片。兜兜是婴孩穿用的服饰，用于婴孩前胸和腹部保暖。此兜兜实物胸前装饰黄色"金锭"，寓意"保定（宝锭）"，祝福孩子长寿。他们三人应是前往岸边看父亲捕鱼或者送饭。罾棚内两人对坐，身前散放几个杯盏，里面不知是酒是茶。罾棚旁边的C形围挡，有挡风的用途，不过这时风平浪静，就算轻盈的芦花也只是微微摇晃，他们只管喝茶聊天，鱼儿就争先恐后入网了。此处罾网捕鱼让人再次想起《江行初雪图》中那个画面（右页图），只不过在这里，二者的对比更加鲜明：希孟君笔下只有温暖和诗意，没有辛苦与寒冷。

罾网附近有一艘小船，渔人在用扠网捕鱼，另外在不远处还有一船用扠网捕鱼。扠网之动与罾网之静，让这段画面和谐而有生趣。

清代 红绸兜兜（故宫博物院藏）

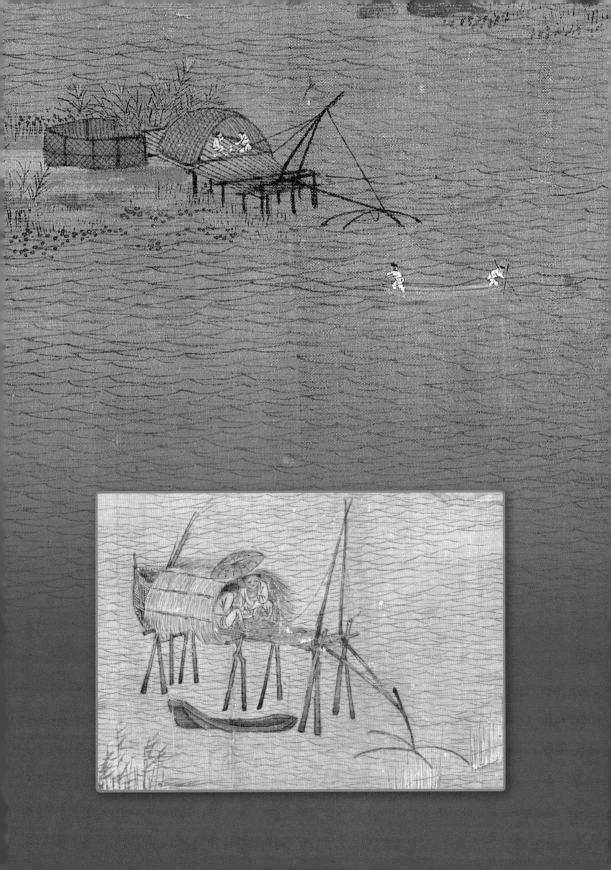

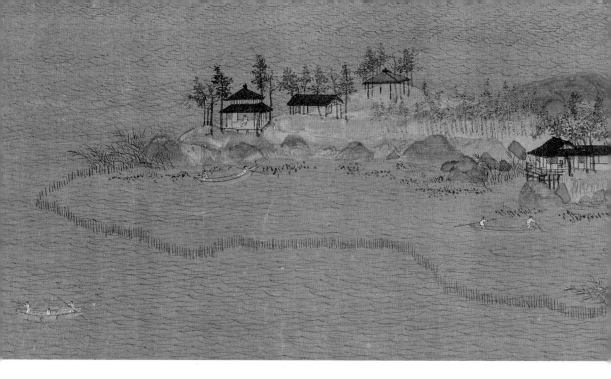

5. 梧桐庄头望逝水·上

　　刚才我们用图注的方式看了一会儿，现在我们回到讲述方式，因为最后这节有一些重要的话要跟你讲。上图是第四章最后一个建筑群，可名其为"梧桐庄"。

　　一靠近梧桐庄，我们就会闻到一种花香。香从何来？请看右页下图，路口那个黄衣人就代表我们，他的两侧都是开花的树。那些树，可能就是梧桐。

　　梧桐是中国古老的树种，也是经典的文学意象。在古代，梧桐是一个宽泛的概念。实际上，古人说的"梧桐"主要包括梧桐（青桐）和泡（pāo）桐（白桐）两种。在现代植物学分类中，二者既不同科也不同属（前者是梧桐科梧桐属，后者是玄参科泡桐属），但二者在形态上相似，因此自古就易被混淆。① 下面我们谈论"梧桐"主要是作为文学艺术的意象，而非基于植物学的定义。

泡桐花

① 明代冯复京《六家诗名物疏》卷15："桐种大同小异，诸家各执所见，纷纷致辩，亦不能诘矣。"

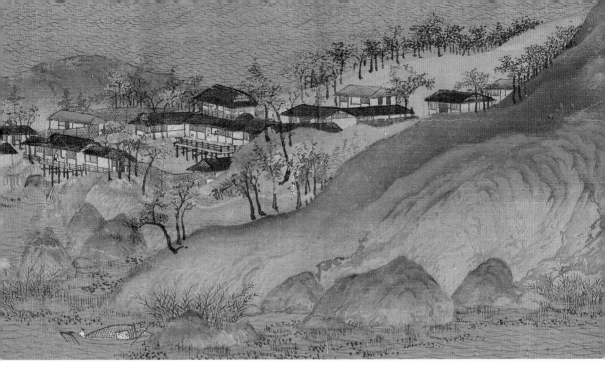

　　先说桐花。泡桐花和梧桐花不一样：前者花大，春天开花，有紫、白两色；后者花小，夏天开花，是淡黄绿色。人们平常说起桐花，一般是指泡桐花。桐花的花期具体来说是清明时节，此时正是春、夏交替之际，可以说桐花既是春盛的极点，也是春逝的预示。桐花这一双面性，和清明节一样，容易引发人们的双重情绪——悲欣交集。借桐花悼春逝的诗句，俯拾即是，例如，"客里不知春去尽，满山风雨落桐花。"（宋·林表民《新昌道中》）"等闲春过三分二，凭仗桐花报与知。"（宋末元初·方回《伤春》）

　　清明时节，桐花开放，杨柳垂条，二者同为春深之景，因此在诗词中，桐花还常与杨柳搭配组合。例如，"钟陵春日好，春水满南塘。竹宇分朱阁，桐花间绿杨。"（唐·耿湋《春日洪州即事》）"桐花寒食近，青门紫陌，不禁绿杨烟。"（宋·陈允平《渡江云·寿蔡泉使》）"门前杨柳密藏鸦，春事到桐花。"（元·倪瓒《太常引·伤逝》）以及我们早已熟知《诗经》中描写别离的名句："昔我往矣，杨柳依依。今我来思，雨雪霏霏。"垂柳自古就是依依不舍的典型意象。

　　看到这儿，读者是否已经意识到什么？老君山前桐花阵，老君

山后杨柳林。这不是偶然的。这是因为,《千里江山图》到了这里,就到了结尾。春色已尽,告别在即,因此才一次画那么多的垂柳。而桐花的意义与杨柳相比还要更加丰富和超迈,只是理解其意义不是像垂柳那样仅靠直观即可产生依依之感,还需要将一朵桐花放在更加宏阔的时空中去理解。现在,我们把视线从梧桐庄拉开,再拉开……请把书页完全展开放平,请看上图,这时,我想大多读者已经能够明白希孟君为何独独在全卷末尾画桐花了!大江自开卷时款款远来,到了这里,陪伴我们全程的江水已然远去。春水来,使人欣喜,春水去,也使人哀伤。不过,返回卷首,又将见到江水远来,而那江那水,莫非是此时逝去的江水循环再来?江水去了哪里,又从哪里绕回?今春之水,是否还是他年之江?

浩荡江水,千年不歇;小小桐花,昨日才落。

感谢希孟君,穷尽青春,将几朵桐花轻轻置于江尾。

6. 梧桐庄头望逝水·中

桐花说到这儿。下面我们说桐子。

桐花,说的是泡桐之花;桐子,说的却是梧桐之子了。桐子又

清·邹一桂《梧桐紫薇图》（台北故宫博物院藏）

窝脂翻篆金华树
紫绶翠翎艳丝春
惟评色形夸活脱
神原是省中人
乾隆戊寅御题

院静炉香宜
绘事写来秋
意赤阳春碧
梧枝上双栖
鸟不异朝阳
葛吉人

乳字甲骨文

桐乳细节

称桐实、梧子、桐乳。桐乳这个名称最早应见于《庄子》佚文："空门来风，桐乳致巢。"桐乳是什么，西晋司马彪解释得很清楚，"桐子似乳"，因名桐乳。进一步说，桐子似乳头，因名桐乳。我见有人费力绕圈地解释，偏偏回避古人命名的本义，白白浪费读者时间，因此在这里顺便将其说破。另外，清人《梧桐紫薇图》所画桐乳，最得先人命名之法，读者一看便知。

桐子可以吃。《武林旧事》卷3《重九》："雨后新凉，则已有炒银杏、梧桐子吟叫于市矣。"不仅可以生吃，

①《后汉书》卷60下《蔡邕传》："吴人有烧桐以爨（cuàn，烧火做饭）者，邕闻火烈之声，知其良木，因请而裁为琴，果有美音，而其尾犹焦，故时人名曰'焦尾琴'焉。"

还可以炒熟吃，还可以作为炒货叫卖。桐子不仅普通人随便吃，隐士、方士、贫士也都吃，并且，不仅充饥，还吃出傲气、仙气和骨气。清人重编《广群芳谱》卷48引《神仙传》："康风子服甘菊花、桐实后得仙。"你看，今人靠吃东西减肥，古人靠吃东西成仙，所吃不同，靠吃而达标的思路却是一脉相承的。

最后，我们来说桐木。

关于桐木，先讲一个故事。有一天，东汉名士蔡邕（yōng）听到了一阵噼啪声。蔡邕善琴，耳根清净，一听就知道那是烧木头发出的声音，而且，听那声音，被烧的木头一定是良木。原来，是人家砍了桐木当柴，正在烧火做饭。好在桐木大体尚在，只烧焦了一部分，于是蔡邕救出这块桐木，把它制成琴。琴制成以后一弹，音色果然非常好。只是琴尾部分还有烧焦的痕迹，当时人就管它叫"焦尾琴"了。①

采用制琴用的桐木，是梧桐还是泡桐？应是泡桐。但正如前文所说，在意象上，对梧、桐的区别不必太过纠结。众所周知，梧桐还跟凤凰关系密切。《庄子》中就说过，有一种类似鸾凤的神鸟，从南极海飞到北极海，做超级长途飞行，操守也非常严格，吃的喝的都讲究洁净，休息的树木也只选梧桐。② 可见在众木之中，梧桐

②《庄子·外篇·秋水》："夫鹓鶵（yuānchú）发于南海而飞于北海，非梧桐不止，非练实不食，非醴（lǐ）泉不饮。"

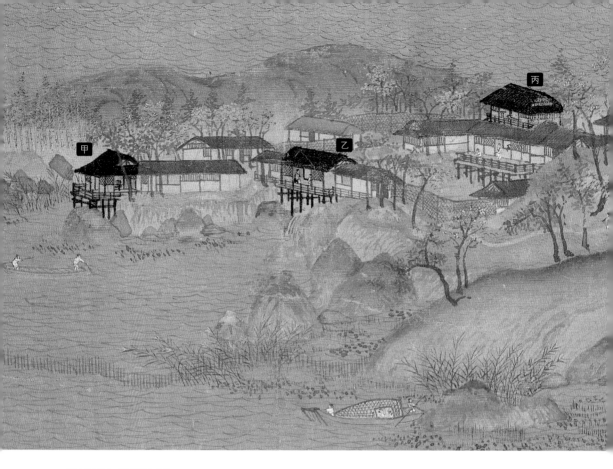

的神话色彩很浓厚。

宋徽宗极爱琴，又好仙道，梧桐兼而有之，希孟君此举，可谓投其所好。

好了，至此，我们就把梧桐文化说清楚了。做个小结：闻桐花而生哀，服桐子而成仙，斫（zhuó）桐木而为琴，希孟君画桐花，一举多得，穷其精妙。

7. 梧桐庄头望逝水·下

最后，我们回到画面。请看上图中的建筑布局，你有什么感受？有点乱，是不是？

梧桐庄的布局的确很复杂。以前我们参观村寨时，总能找到登堂入室的道路，也不难理清房屋之间的关系，但是在梧桐庄要想做到这些却比较费事，庄内布局就像迷宫一样。我想，内部复杂，也许是希孟君有意为之，他希望我们不必在内部徘徊，而要把注意力投向外面。何以见得？请注意图中标记的三处：甲是吊脚水榭，外面围着栏杆，里

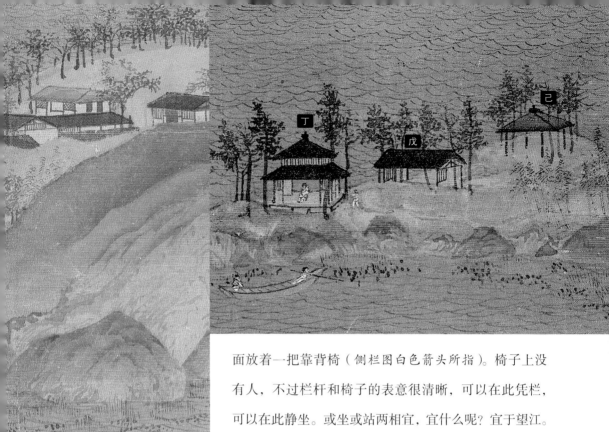

面放着一把靠背椅（侧栏图白色箭头所指）。椅子上没有人，不过栏杆和椅子的表意很清晰，可以在此凭栏，可以在此静坐。或坐或站两相宜，宜什么呢？宜于望江。乙是跨水亭榭，其内坐的应是主人。此处视野不如甲、丙开阔，但是看看自家人捕鱼，也不错。丙是建在水上的楼阁，一楼视野受阻，但二楼视野不错，可以凭栏眺望，可以望得更远。总之，甲、乙、丙三处，突出了或者说点明了梧桐庄的一个主题，那就是"望"。望什么？望流逝而去的江水。可以说，三处亭榭楼阁与桐花所蕴含的意义是相通的。

以上三处望江之所，我们名其为"大三望"。此外，还有"小三望"。请看本页上图，丁、戊、己，也是三个。其中，丁最高级，四角重檐攒尖亭，这是观望江景最佳地点，所以希孟君把最明显的道路一直画到这里，就是为了让观者意识到丁亭的重要性。戊是悬山顶小瓦房，

261

从江面起飞的鸟儿群
集于君山面前，然后向远
方飞去。

飞鸟

不过，叫它"房"有点勉强，因为它两面没有墙，空空如也。已是非常简陋的小亭子，不必多说。三者都是主打一个通透，为的就是方便眺望，是为"小三望"。

看透了大三望、小三望的布置奥妙，这还只算看懂了一小半。我要劳烦读者往前翻几页，再看一眼那幅跨页的"老君望江全景图"，原来，与江水告别的，不光是人，还有山，老君山。

老君山，才是望得最远最久的那个。

想当年，老君山，也曾是年轻山，没有"老"字，只有"君山"。

江水来了又走，走了又来。滋养山，使山青绿。在山中流动，让山有了活气和灵气。

但是山不能表达。山只能守望。

君山守了一千年，望了一万年，再过百万年，也是始终不渝。

水是山的爱情。

人可以走，鸟可以飞，但是山，不能动。

唯其不动，君山拥有了唯一的永恒的爱情。

这才是所有少年的青春的绝唱。

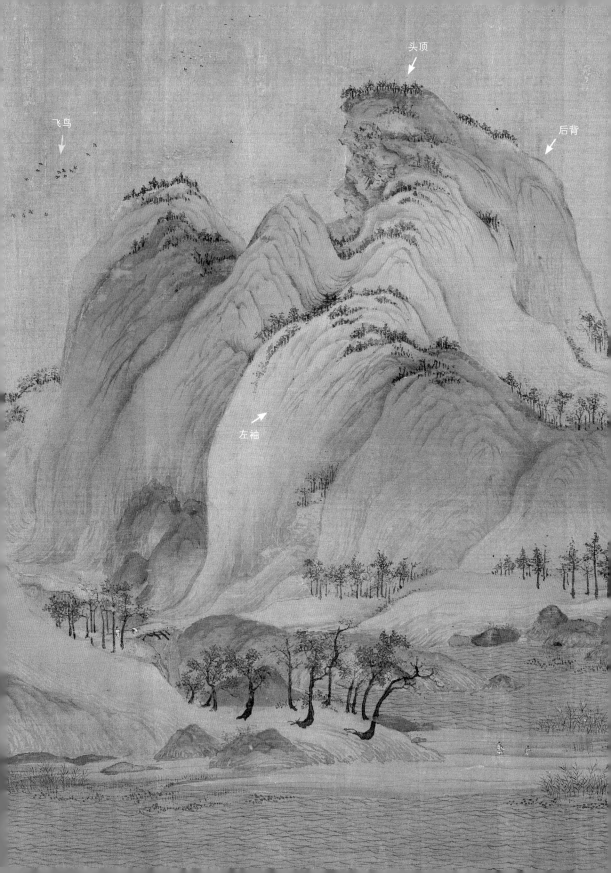

飞鸟

头顶

后背

左袖

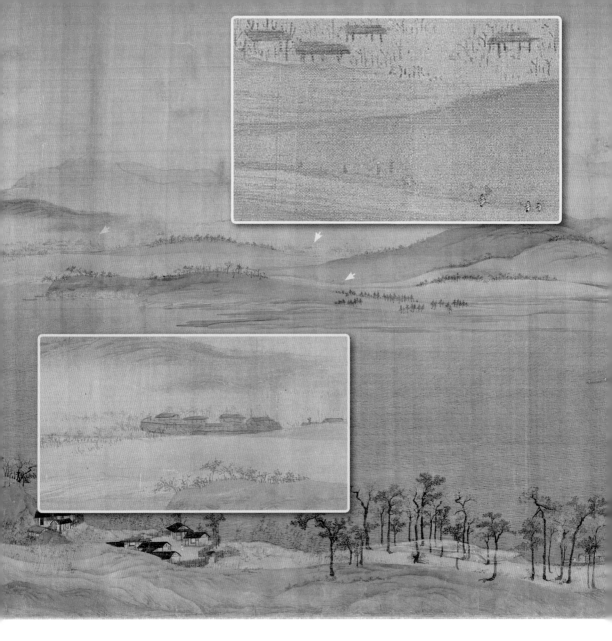

　　江水远去以后，山的存在感似乎也降低了。第四章与第五章之间的过渡，好像没什么可期待的？不，当然不是。第五章的存在，有着出人意料的意义。但是现在，在过渡段落，我们要先看三处细节。

　　第一处，上方图中白色箭头所指，那里有三个行人。需要把图放到很大才能看到。但即使放大，他们也只是很小很小的小人影儿。可以说，这三个人是全卷中最难被看到的人了。可是稍加注意仍有新发现：走在前面的那个，依然在驻足回头等待；最后面那个，驼背弓身，显然，老迈是他落后的原因。他们三人，或许就是前面垂柳一带山坡上的那三个，此刻，他们翻山越岭，终于接近了目的地。请看，山梁那边露出了高耸的屋顶。

　　第二处，上方图中黄色箭头所指，那里有一座城池。注意看黄框内放大图，左边绕着一段比较明显的城墙，若干屋顶超过城墙，显然是高等级楼宇。也许，这座城是三人的最终目的地。

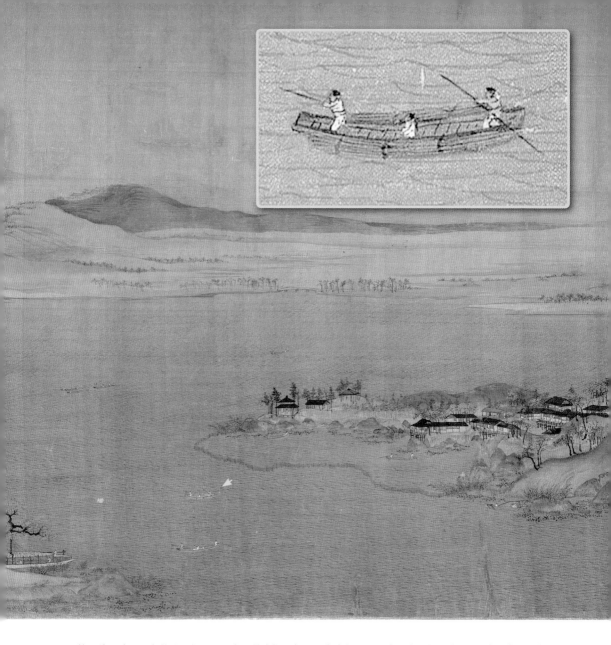

　　第三处，请看绿色箭头所指，那里有一艘奇怪的船。说它奇怪，是因为还有一艘绑着竹子的船。船舷两侧各多了一捆棍状物。那是什么？那是两捆翠竹。捆竹于舟腹两旁，其名为"橐（tuó）"。北宋·徐兢（jīng）《宣和奉使高丽图经》："于舟腹两旁，缚大竹为橐以拒浪。装载之法，水不得过橐，以为轻重之度。"这段记载顺便还说明了橐的用途：提高船舶的稳定性和安全性，并且用来测量装船以后的吃水深度。货运船可以通过空船和装载后的吃水差来核记装货量，并计算运费。徐兢所记是海船，本图中是内河小船，为何也要挂橐？实际上，这种运输方式属于临时性附带运输的一种，在宋代漕运中也常用。挂橐除了前述安全性功能，还可以提升小船的浮力，从而多带货，无需用橐以后，还可以把竹捆卖掉，可谓一举两得。

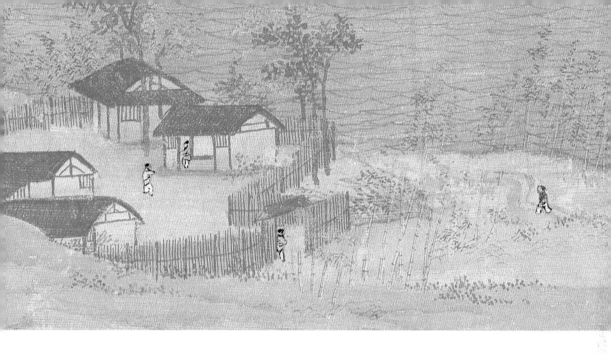

第五章
隐者之地：归宿

再美好的旅程也有终结之时。江水在老君山的注目之下，从第四章和第五章中间穿过，渐行渐远，愈远愈阔，直至进入渺远时空。这时，很多人都会想起本卷的开端。江水来了又去，江水去了又来。哪里是开头，哪里是结尾？逝者如斯，本无穷尽。于是，江山永恒。

江山如此，人生如何？

本章开头，有一棵开花的梧桐，它微微倾斜身子，像是黄山上的迎客松。它在迎接游子归来。一个少年跑去家中报信，他心情是那么急切，不惜离开道路，踩踏草地。

生于乡野，归于乡野。只是，此时家乡已位于彼岸。

这是不是自由的彼岸？是不是庄子说的"无何有之乡"？那里可有一棵大树，供人逍遥寝卧？

人类的归宿只能任其自然，个人的归宿却可听凭意志。倘若你曾有过信仰的支柱，那么，这里就是你的千里江山。

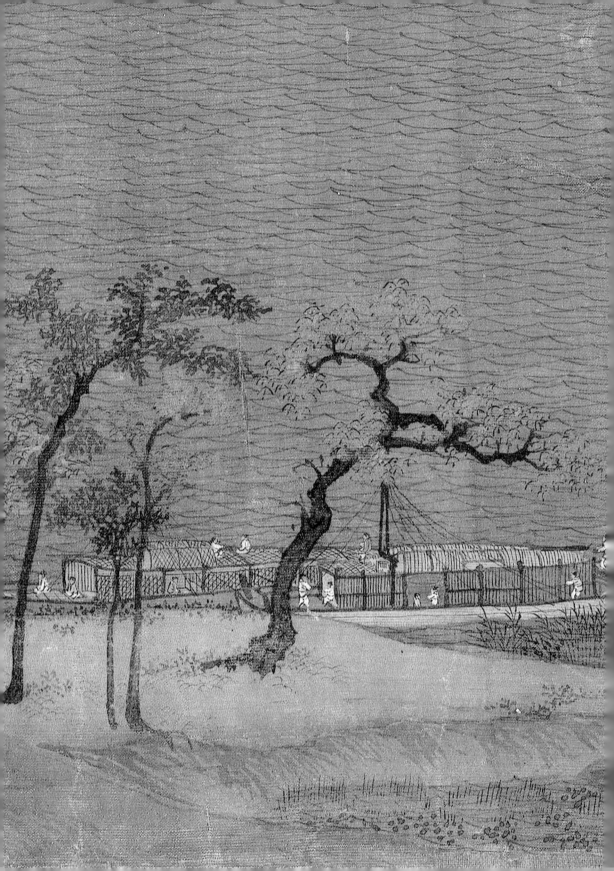

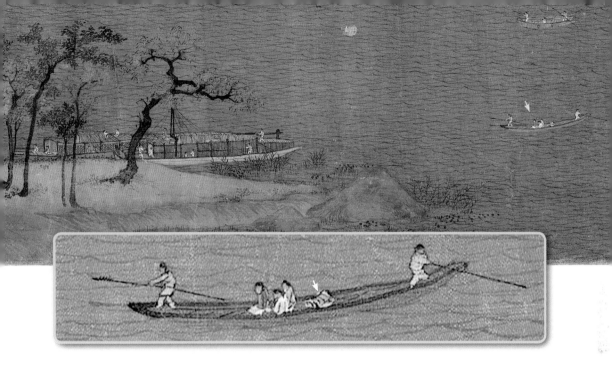

1. 从一棵树说起

第五章，也是《千里江山图》全卷最后一章，我们从这棵树说起。

请看左页图，那就是它。它应该是桐树。上一章我们说了半天桐花，现在，我们终于能从近处看桐树了。但它不是一般的桐树。请看，它的树干粗壮苍劲，已经不是年轻的体态了，可是它的树叶却很丰满，宽大绿嫩，尤其是绿叶中间的花儿，虽然不多，点缀在绿叶中间，但是娇小妩媚。它的身形整体向右倾斜，给人的感觉就像是一个簪花的大叔，香喷喷的，笑盈盈的，在岸头俯身迎客。黄山有迎客松，这里有迎客桐。多有意思！从创作的角度来说，前面在梧桐庄布置许多桐树，到了这边，迎头第一棵也是桐树，这是非常巧妙的衔接，让过渡从容，转换自然，气韵贯通。所以，这棵迎客桐可比那棵迎客松文艺多了。

现在来看这位迎客桐在迎什么客。岸边停靠着两艘大船，船上人三三两两，衣着光鲜，有男有女，似乎在等待上岸。这是它已经迎接到的贵宾。此外，不远处还有一艘小船（顶部图黄色箭头所指）正在驶来，船上乘客三人，似乎都是女子，她们身后有一个奇怪的物体（白色箭头所指），你看那像什么？

隋·展子虔《游春图》（局部）（故宫博物院藏）

　　我的第一直觉是，那是一个婴儿，裹在襁褓里。但旋即又觉得不合情理。是啊，谁家大人会大大咧咧把婴儿丢在身后，而只管自己看风景？除非那是物体，比如随身带的行李之类，才会心安理得地放在身后。至于究竟是什么，反正也不大可能有标准答案，就请读者诸君大开脑洞，随便想吧。至于我，思维早跳跑了。此刻我想到了隋代《游春图》中的一个画面，请看本页上图，二者是不是有那么一点相似？船上也是三个女子，只是多了一顶船篷、少了一个船工罢了。一般介绍只说《游春图》是山水画，描绘人们在风和日丽、春光明媚的季节到山间水旁游玩的情景。但实际上，《游春图》表达了强烈而蕴藉的爱情主题。本页顶部图中，白衣男子站在花树之下，等待着爱人游春归来。空间的距离与时间的等待让他们之间的江水变成了爱情的载体，江水的流动就是他们的情感在流动，江水的荡漾就是他们的心情在荡漾。白衣男子与红衣女子的爱情就是这样变成了江水，从而为观众所感知。

① 唐代张鷟（zhuó）《朝野佥（qiān）载》补辑："剑南彭、蜀间有鸟大如指，五色毕具。有冠似凤，食桐花。每桐结花即来，桐花落即去，不知何之。俗谓之桐花鸟。极驯善，止于妇人钗上，客终席不飞。人爱之，无所害也。"

② 北宋乐史《太平寰宇记》卷72："（益州）桐花色白至大，有小鸟，燋（jiāo）红，翠碧相间，毛羽可爱，生花中，唯饮其汁，不食他物，落花遂死。人以蜜水饮之，或得三四日，性乱跳踯，多抵触便死。"

③ 《东坡志林》卷2："吾昔少年时，所居书室前，有竹柏杂花，丛生满庭，众鸟巢其上。……又有桐花凤四五，日翔集其间。此鸟羽毛至为珍异难见，而能驯扰，殊不畏人，闾（lú）里间见之以为异事。"

④ 元代王恽《秋涧集》卷33《李德裕见客图》："唐韩滉笔，徽宗临并御题在后。'意气扬扬与胁肩，较来失德两同然。春风满眼桐花凤，不是当年谔（è）谔贤。'" 谔谔，直言批评的样子。

回到本卷，白衣人不见了，只有一棵桐树，开着香喷喷的桐花。桐花的意象，很可能也是爱情的隐喻。早在唐朝，就有一种娇艳的小鸟出现在文人笔端，这种小鸟名为"桐花凤"。到了北宋，桐花凤的传说更盛。桐花凤只爱桐花，有人说它们"桐结花即来，桐花落即去"①，有人说它们超级依赖桐花，"落花遂死"②。相对来说东坡先生的记载要平实许多，只强调桐花凤的羽毛"珍异难见"③。宋徽宗也很懂桐花凤，有一首题画诗中他就活用了"桐花凤"的典故④。有读者可能纳闷，怎么说着桐花，却说起桐花凤来了？这是因为，了解桐花凤的典故，对理解岸头这棵迎客桐有极大好处。在文人笔下，桐花凤很快成了爱情鸟。最直白的著名例子，要属清代王士祯的《蝶恋花·和漱玉词》："郎是桐花，妾是桐花凤。"简直不能再直白了，是不是？虽然懂的都懂，但是就表达方式来说，希孟君对爱情的表达实际上比《游春图》要晦涩得多：《游春图》，有男有女，一看就知道咋回事；本卷呢，只有一棵树。若非经过解读，一般人谁能知道其中还有这么多事。至于希孟君的晦涩，想一想，也正常，初涉爱情之河的感受总是混沌幽暗多过明丽清澈。

好了，树就说到这儿。下面我们说船。

2. 大船上的神秘人

岸边停泊的大船，其实不简单。但是要放大看，才能看得到。两艘船，各向观众敞开一扇窗。黄色箭头所指，窗口两个人，粉衣应是小女孩，对面应是妈妈。她们头顶有一个蓝圈，那本来应该是蓝色卷帘，但是有所残损，看上去竟像蓝色光圈，很有科技感。白色箭头所指，窗内有一个人，单看他自身形象，年龄、身份较难推测。但他所在舱室，门窗俨然，又加上船靠岸了还稳坐不动，感觉应是重要角色，或是岸上这块地盘的主人也未可知。这时，他或许是长途旅行刚到家。他的样子，莫名地寂寞，给人一种神秘之感。

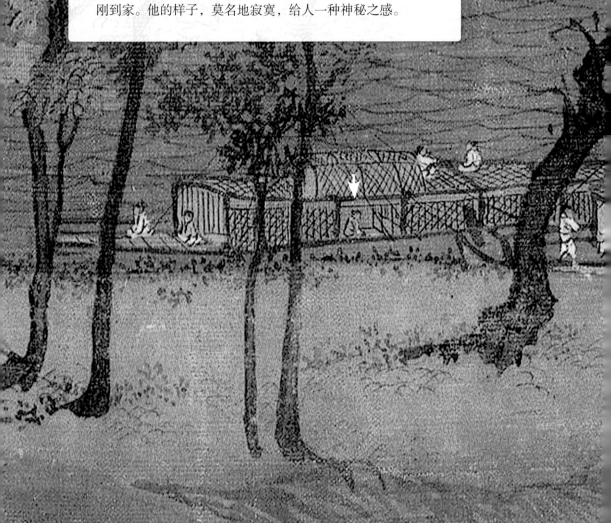

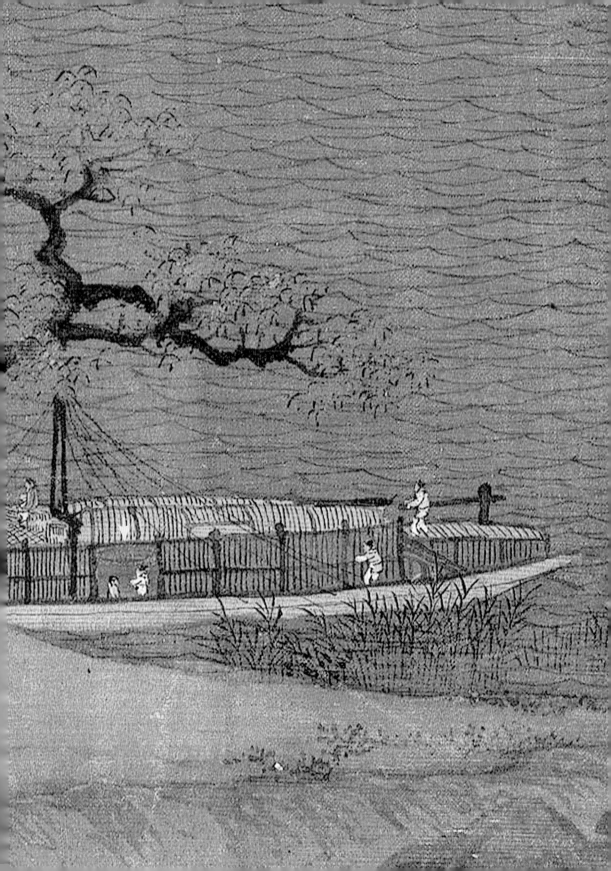

3. 与《渊明归隐图》的相似与不同

当局部地看一个画面感到难以理解时，不妨移动视线，拉开视野，这样做可以看到更多的事物，发现事物之间的联系，从而对某个局部产生新的理解。理解船上的神秘人，我们就这么做。请看上部跨页图，这回有了甲和乙，我们就知道怎么回事了。

先说甲。请看右页放大图，甲的情况应该是这样的：他和另外一个人（被树挡住了半边身子）赶来迎接船上的人。何以知道他是来迎接而不是来上船呢？因为这里的船是在靠岸停泊。在第三章开头，我们说那个"甲"是在带孩子赶船，决定性依据也是来自于船的状态，那里的船正在撑离码头。再请仔细观察这个"甲"的步态，应该说，他步子迈得挺大，但并不是在跑步，那时，他身体重心略向后移，反而有减速的感觉。这是因为，他的前面就是下坡，跑着下坡会滚到水里去。反过来推测，甲在刚才路上应该是跑着来的，只是到了下坡这里才减速。这特殊的姿态，说明了他的心情和地位。

再看乙。乙就没有下坡的顾虑了，他毫无顾忌地跑着。甚至都不按路线走了，

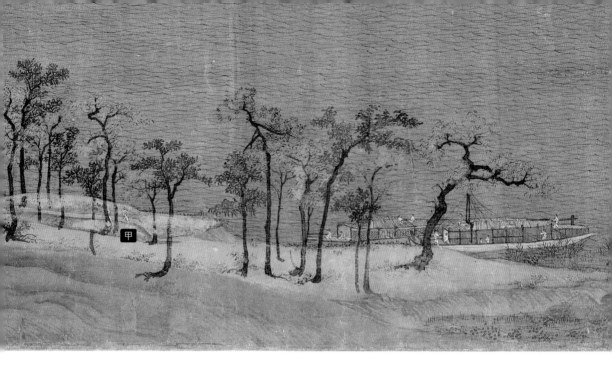

急忙梳妆的渊明妻

直接穿过草地。这个小乙堪称全卷最着急的人了。如果说甲表示迎接，乙就是报信了。估计他是一边跑一边还喊人，那个甲就是被他率先喊去接人的，但是只有甲迎接还不够，他还要喊来更多的人。你瞧，右侧跨页图中的丙，正倚着院门①等乙跑来。丙起到了一个传话的作用，想来他已经在门口朝院子里喊过了，所以丁听到了。紧接着，丁又朝屋里喊，然后戊听到了。于是，这组人物关系中最重要的信息接收者出现在了门口。显然，戊是一个女子，她左腿在前、右腿在后，手扶门框，显然，她是疾步从屋内走来，手扶门框的动作显示她心情激动、难以置信，以至于需要扶着点什么来稳住身体。

好了，关于这个画面我的描述就到这里。应该说，就是面对同一个画面，不同的人所看到的都不尽相同，更不要说观点和判断的差异了。所以，我的描述仅可作为一种线索，而不必当标准答案。画面的多义性提供了

① 以前我们讲过住宅大门的形式，两边各立一柱，两根柱顶架一根或两根横木的门叫衡门。在衡门上加两坡屋顶，宋元时期称为"独脚门"。上图中丙倚的门就是独脚门。

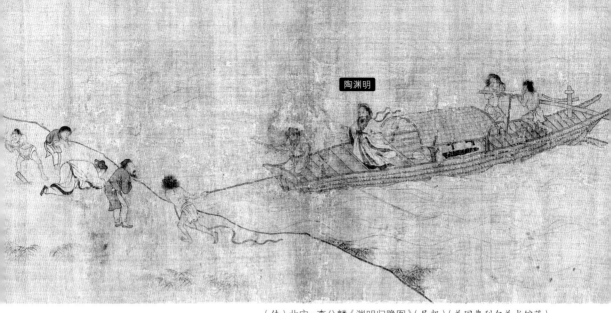

（传）北宋·李公麟《渊明归隐图》（局部）（美国弗利尔美术馆藏）

很大的阐释空间，请读者不要受限，在仔细观察的基础上，尽管大胆想象。

下面，我要为读者引入描绘陶渊明辞官归家的画面。"渊明归隐"是一个常见的绘画题材，上图即是其中一种。本卷此段画面与所引《渊明归隐图》似乎有某种微妙的关联。上图中陶渊明站在船头，衣带飘飘，手指岸上，表现出归家的急切而愉快的心情。岸上人各种施礼，激动地欢迎主人回家。但岸边的人还不是最激动的。在他家院子里有一个女子，一个女仆和一条狗。那女子显然就是陶渊明的妻子，她才是最激动的。爱人不期然归家，她的心怦怦跳。她忙叫来女仆帮她梳妆。她要把自己打扮成最美的样子，因为她才是他的家，她才是他的意义。女仆小跑着来的，看，女仆后面衣带飘起来，说明她跑得快；那条狗呢，它在形象方面没什么追求，它跳跃着朝门外跑，直率地表达着欢喜。狗与女仆的形象，

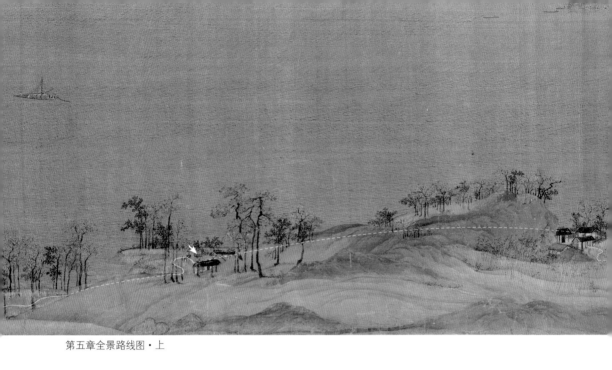

第五章全景路线图·上

都是为了说明渊明妻子的心情，从而突出"归家的意义"这个主题。

这卷《渊明归隐图》旧传北宋李公麟作，我看可能性不大，估计应该出自元人手笔。元人的作品主题的多义性，不如南宋，更不如北宋。按李泽厚先生的说法，宋画是"无我之境"，元画是"有我之境"。而"无我之境"常常表现出多义的气质。所以，我们一方面当然不妨为所见事物编排故事（这样多有趣），但另一方面，也要保持内心的开放、活泼和灵动，以及对崇高的敬意和对微小的同情，这样才能体会到宋画的更多好处。最后，陶渊明有一句诗，用来说明欣赏宋画的心得相当合适："此中有真意，欲辨已忘言。"

4. 一个少年的梦想

本章一开始，我们就又看树又看船，忙得不可开交，现在，

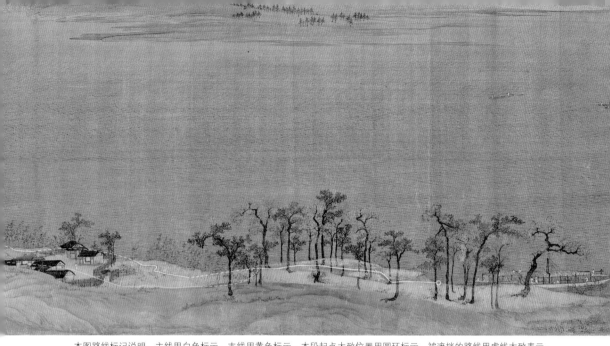

本图路线标记说明：主线用白色标示。支线用黄色标示。本段起点大致位置用圆环标示。被遮挡的路线用虚线大致表示。

该总览一下全景了。本章分为上下两段。请看上部跨页图，这是第一段全景。我照例为读者把路线画一画。

通过观察路线，我们又有新的收获：在白色主线与黄色支线分岔处，小乙本该走黄线的，但走到近前才发现走错了，于是慌不择路从草地上过。这种走错路的情况，只有两种可能性：一是他对此地陌生（不是这家仆人，而是外地人），二是，他实在太着急了，所以才不小心走错。这户人家院前院后都是竹林，也可称为"竹林人家"，与本卷开头第一章的竹林人家，可谓首尾呼应，圆满无缺。

本段白色箭头所指处有一家小酒馆。还记得河汉地带的小酒馆吗？他家酒旗残损因而我不敢肯定其形制，但是这家的酒旗清清楚楚、明明白白，就是宋画中常见的青白相间的酒旗。这家小酒馆的布局形式有点特别：

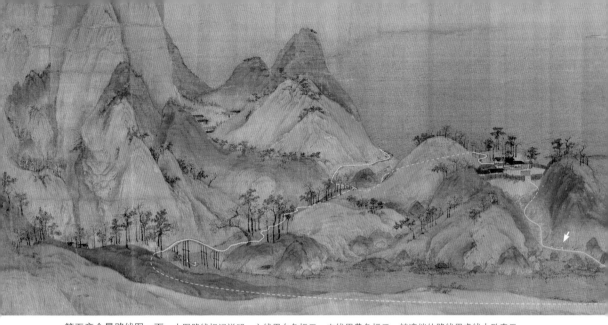

第五章全景路线图·下　　本图路线标记说明：主线用白色标示。支线用黄色标示。被遮挡的路线用虚线大致表示。

两间瓦房，由一间草房连接。估计本来是曲尺布局的两间房，然后加建一间做小酒馆。酒馆不怕小，关键是要有。只要有酒馆，对爱酒的人就是莫大的安慰。史书记载[①]，有一次，酒刚酿好，还未过滤其中的杂质，陶渊明急着喝，直接用头巾当过滤器。你想，头巾啊，也不管它脏不脏，反衬其爱酒的强烈程度。陶渊明是隐士的代表，或者进一步说，是向往自由之人的榜样。"渊明"们好酒，则隐居之地不能无酒。所以，这个小酒馆的存在意义昭然若揭：这里有家有妻，还有酒。

当然，光有酒还不行。还要有友。

上图白色箭头所指就是两个友人相见的情景。此处画面太小，我们几乎啥也看不见。在下一个对开页，我把这个画面放大，让读者看个痛快。你会看到访客身后就跟着一个扛琴的仆人。"竹林七贤"之一嵇康说："众器之中，琴德最优。"琴是雅器，也是高士的标配，弹

① 《宋书》卷93《陶潜传》："值其酒熟，取头上葛巾漉（lù）酒，毕，还复着之。"

② 据史书记载，陶渊明并不擅长音乐，但他有一把无弦琴，喝高兴了，就像真的一样抚琴一曲。关键不在于弹出让别人听到并喜欢的声音，关键在于弹出心声，而无所谓别人是否听到。《宋书》卷93《陶潜传》原文："潜不解音声，而畜素琴一张，无弦，每有酒适，辄抚弄以寄其意。"

③ 此图据陶渊明《归去来兮辞》中一诗句所画，原文："农人告余以春及，将有事于西畴。"

④ 读者可以回看第二章展翅桥右岸停泊的两艘帆船。展翅桥虽大，但以船与桥的比例，大船要想过桥几无可能。有人说，是画家画得比例不对。但是也有一种可能，是希孟君的意图不同。

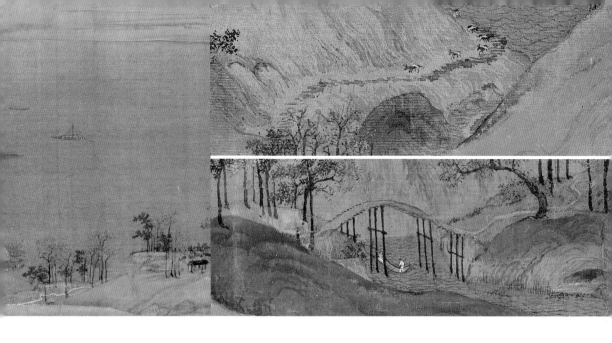

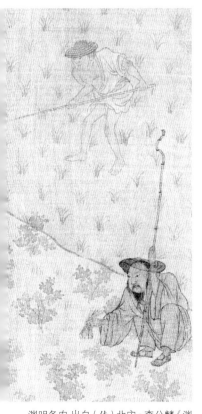

渊明务农 出自〔传〕北宋·李公麟《渊明归隐图》〔美国弗利尔美术馆藏〕

得好不好，甚至会不会弹另说。② 光有酒，酒肉朋友，那就俗了，有了琴，琴瑟和鸣，这就有了境界。

光是喝酒、弹琴、论道，这倒好，可是，餐风饮露吗？负责任的画家也要考虑到粮食问题。在《渊明归隐图》中，画家真的画了渊明务农（左侧图）③，但是希孟君不画务农场景，而是直接画了一支驴队，驮着粮食而来（本页上部上图）。无须劳作就有吃有喝，这样的设计当然可以说它过于理想化，然而，少年的世界不就是如此单纯？少年考虑得没那么周全，也不那么顾及种种现实条件，但也因此，精神无比活跃，心灵也更加敏锐，对现实的依赖可以降到最低，永葆少年心，一个人反而可以走上自由大道。全卷的末尾有一座乡间板桥（上部下图），高度颇夸张，给人强烈的畅通之感④。这座桥像是一种象征，象征着通过它，可以抵达终极自由的彼岸。

它不是现实，却是一个少年的梦想。

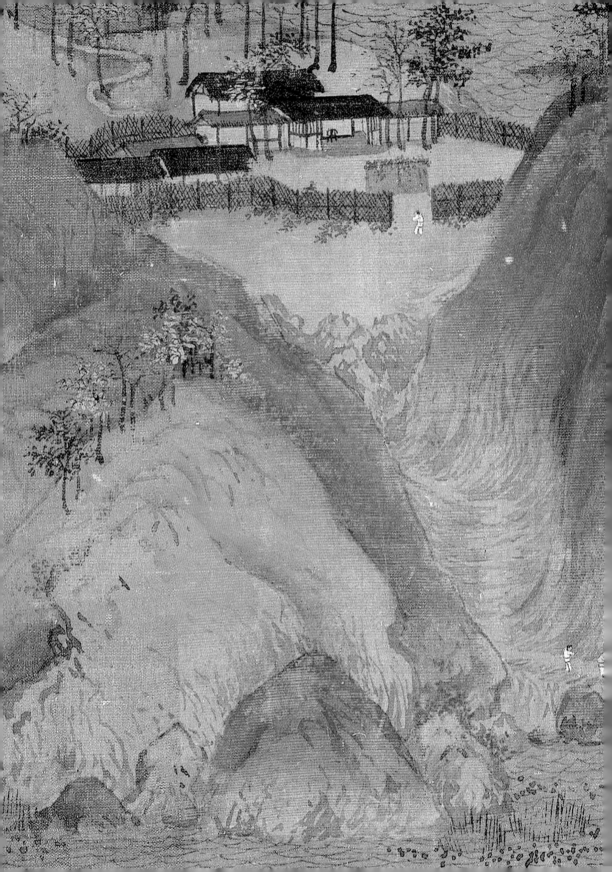

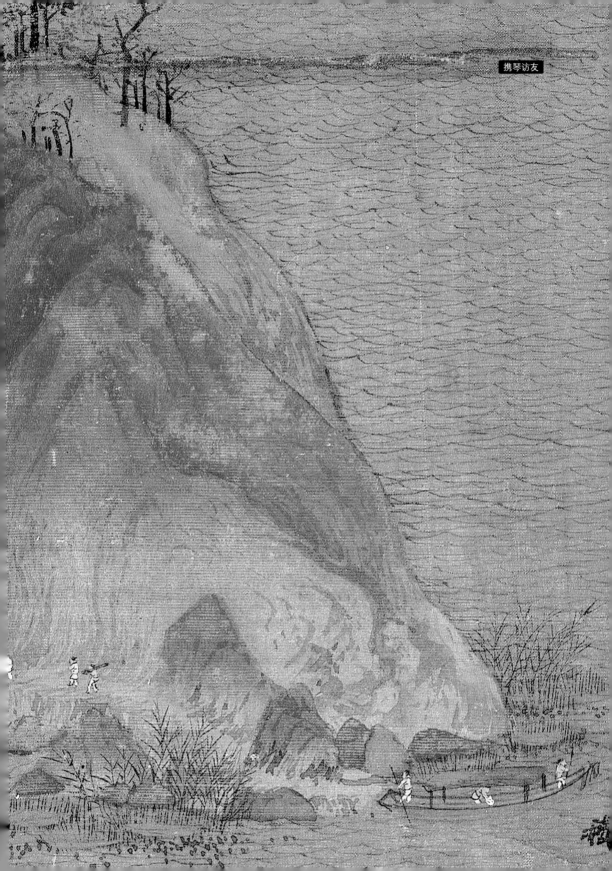

携琴访友

冶溪渔隐
梁清标鉴藏印。梁清标家乡真定府（今河北正定）境内有冶河。

溥光题跋

蔡京题跋

予自志学之歲獲觀此卷迄今已僅百過

其功夫巧密豪心目尚有不能周遍者所

謂一面拈出一面新也又其設色鮮明布

置宏遠使王晉卿趙千里見之為當短

氣在古今丹青小景中自可獨步千載

殆眾星之孤月耳具眼知音之士必以予

言為不妄云 大德七年冬十二月才生魄昭

文館大學士雪菴 溥光 謹題

蒼岩子

蕉林秘玩

观其大略

以下三印皆为梁清标鉴藏印

正和三年闰四月一日賜希孟年十八歲昔

在畫學為生徒召入禁中文書庫數以

畫獻未甚工

上知其性可教遂誨諭之

親授其法不踰半歲乃以此圖進

上嘉之因以賜臣京謂天下士在作之而已

① 大图与注释见右页下部左侧

梁清标鉴藏印
梁清标印
玉立氏
梁清标鉴藏印

梁清标印

河北棠邨
梁清标鉴藏印

溥光题跋

予自志学之岁获观此卷，迄今已仅百过。其功夫巧密处，心目尚有不能周遍者，所谓一回拈出一回新也。又其设色鲜明，布置宏远，使王晋卿、赵千里见之，亦当短气。在古今丹青小景中，自可独步千载，殆众星之孤月耳。具眼知音之士，必以予言为不妄云。大德七年冬十二月才生魄，昭文馆大学士雪菴溥光谨题。

才生魄：旧称阴历十六日的月亮为『始（才）生魄』。

蔡京题跋

政和三年闰四月一日，赐。希孟年十八岁，昔在画学为生徒，召入禁中文书库，数以画献，未甚工。上知其性可教，遂诲谕之，亲授其法，不逾半岁，乃以此图进。上嘉之，因以赐臣京，谓『天下士在作之而已』。

乾隆鉴赏
乾隆内府鉴藏印。《石渠宝笈》书画上等标志之一。

宣统鉴赏
清朝末代皇帝宣统帝鉴藏印。

无逸斋精鉴玺
溥仪鉴藏印。此印是鉴定清宫藏画的重要依据。

寿国公图书印
"寿国公"或是金朝丞相高汝砺。

八征耄念之宝
"八征（徵）"典出《尚书》卷12《洪范》，"次八曰念用庶征"。"庶征"即民意。七十曰耄（mào），八十曰耋（dié）。意思是，就算到了耄耋之年也心系百姓，常念民意，勤政爱民，自强不息。此印是乾隆帝八十万寿时镌刻。

太上皇帝之宝
此玺是乾隆帝太上皇帝身份的证物，是其最为重要的宝玺之一。

② 大图与注释见下部右侧

①

雪庵
溥光，号雪庵，元代高僧，书法家。

溥光
此印迹或为溥光花押。花押是一种特殊记号，用于文书契约末尾、书画乃至瓷器等器物上，形式或为草字，或为独特符号，比如宋徽宗书画作品上的『天下一人』花押。花押印是将花押式样刻在印章中，以印代写，免去手写之烦。传世花押印以元代最多。

不明印迹

②

安定
明末清初书画鉴藏家梁清标鉴藏印

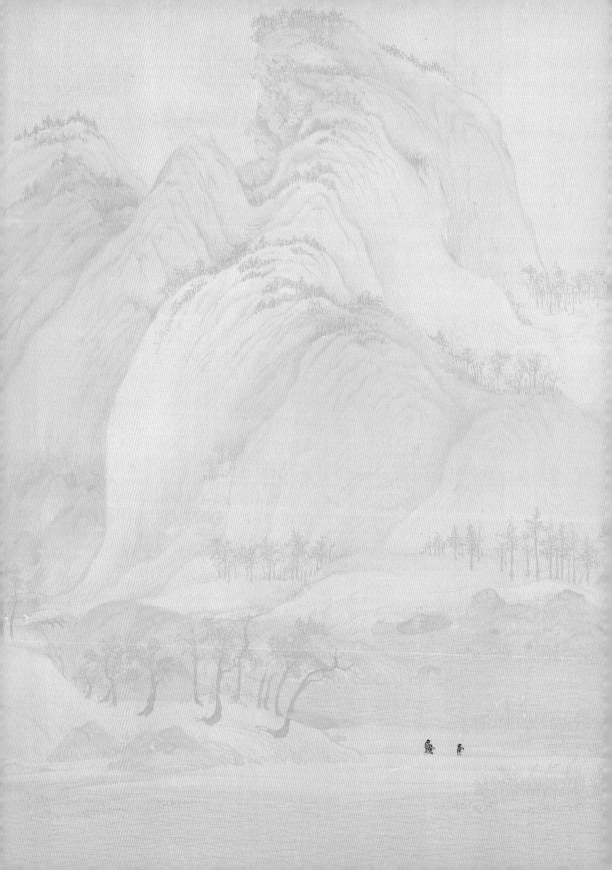

附　录

卷尾六谜：探索

附录说明

　　本书正文以看画为主，围绕画卷的研究有的相当重要，而未编入正文，因此以附录的形式陈列在此。

　　全部附录总共包含6节内容，分别是：古印之谜、作者之谜、引语之谜、小景之谜、题诗之谜、颜色之谜。不期然而有6个谜，并非标题党，只是凑巧，只是恰好。此6谜，又可分为3组：古印之谜与作者之谜，细究《千里江山图》的真伪与作者希孟创作此卷的可能性；引语之谜与小景之谜是回答卷后两则跋文的重大疑问；题诗之谜与颜色之谜则既附着于内容之上，又游离于画面之外：题诗是乾隆的题诗，颜色是大宋的颜色，从审美到政治，中间还有太多光谱，让《千里江山图》无比绚丽多姿。

《千里江山图》卷前神秘古印原图

《千里江山图》卷前神秘古印修复图

附录 1. 古印之谜

本书正文一开始就提到了两方神秘古印，并说它们的存在，足以证明《千里江山图》是真迹。不过，因为印章研究较为专业，所以开头只是提了提，并未深入讲。现在，有兴趣的读者可以往下看了。

先请看左侧上图。这就是卷前古印的截图。这个截图黑乎乎的，因为这是它现存的样子，我未对它做任何修复，所以看起来很费劲。

现在请看左侧下图，这是我给它修复以后的画面。这回就清晰多了，是吧？如果你刚才看原图时只注意到了那个长方形印章，现在看到修复后的画面，应该会感到吃惊：怎么印章下面还有一个印章？

实际上，下面那方印章，才是我说的神秘古印。至于盖在它上面的长印章，那没什么神秘的，是乾隆帝的"三希堂精鉴玺"。

这方古印个头很大，方形，字迹漫漶难辨，如果不是经过修复，一般人就连注意到它都很难。在 260 多年前，钤（qián）印者要把"三希堂精鉴玺"盖上去的时候，神秘古印已经很模糊了，钤印者没有注意到，或者即使注意到了，也因为古印实在漫漶不清，觉得即使加盖于其上也无所谓，因此，我们今天才看到印上叠印的情况。

缉熙殿宝　出自北宋·黄庭坚《荆州帖》（台北
故宫博物院藏）

那么，这方卷前古印到底是什么内容，主人又是谁
呢？下面我们来探索一下。

关于印章的内容，主要有三种说法。

第一种说法来自《石渠宝笈》①。乾隆朝《石渠宝
笈·初编》记载："卷前缉（qī）熙②殿宝一玺（xǐ），
又梁清标印、蕉林二印③。卷后一印，漫漶不可识。"文
中说的"缉熙殿宝"，就是指这方神秘古印。"缉熙殿宝"
是南宋理宗的藏印。

那么，《石渠宝笈》的编写者说的对吗？我们可以
验证一下。验证的方法既不复杂也不神秘，普通人都能
做。我们把别处的"缉熙殿宝"挪过来与神秘古印比一
比大小、对一对印文，如果大小一致，印文也吻合，那

① 《石渠宝笈》是清乾隆、嘉庆年间宫廷书画著录，书中记载了清朝宫廷所藏五帝御笔、历朝书画、本朝书画以及少量碑帖和织绣作品近万件。共有三编，初编成书于乾隆十年（1745），续编成书于乾隆五十六年（1791），三编成书于嘉庆二十年（1815）。《石渠宝笈》的名称源于西汉皇家藏书之所"石渠阁"。内府书画收藏繁多，因此有著录的需要。

② 缉熙：光明。《诗经·周颂·维清》："维清缉熙，文王之典。"

③ 此二印均为梁清标鉴藏印。梁清标（1620—1691），字玉立，号棠村、蕉林，别号苍岩子，斋号秋碧堂，直隶真定（今河北正定）人。清代书画鉴藏家。明崇祯十六年（1643）进士。清顺治元年（1644）授编修。官至户部尚书、保和殿大学士。其蕉林书屋贮藏图书、书画，富甲海内。

神秘印章修复图细节　　　　缉熙殿宝与神秘印章叠放比较

南宋·佚名《宋理宗坐像》(台北故宫博物院藏)

> 事实证明仔细观察、精细比较是多么重要！我们的文化中，太多笼统、大概和想当然，泛滥成灾，乃至让诗意也变得轻浮。希望诸位能懂我推崇理学的良苦用心。

就对，否则就不对。道理就是这么简单。

北宋黄庭坚《荆州帖》中就有清晰的"缉熙殿宝"印（左页上图），我把它抠取出来与神秘印比对，结果是：首先，大小不对，"缉熙殿宝"比神秘古印略小，边框也比神秘印略粗——这已是决定性不同；其次，左侧"殿、宝"二字，两方印文可大致吻合，而右侧二字的笔画却明显对不上。因此，结论有二：一是，这方神秘古印不是"缉熙殿宝"；二是，神秘印左侧二字可以确定为"殿宝"，右侧二字还需要进一步考察。

南宋・佚名《吴太后像》（局部）（台北故宫博物院藏）

那么，右侧二字到底是什么字？

有学者认为是"嘉禧"。嘉禧殿是元朝隆福宫建筑群的一个偏殿。它虽是偏殿，但其地位犹如清朝养心殿①的西暖阁，是元仁宗处理政务的场所之一，也是元仁宗读书、赏画的重要场所。延祐三年（1316）三月二十一日，元仁宗还曾在嘉禧殿下过一道圣旨。《秘书监志》②中这样记载那道圣旨："秘书监里有的书画无签贴的，教赵子昂③都写了者么道④。"二字假如真的是"嘉禧"，那么，大书法家赵子昂还极有可能为《千里江山图》写过题签。只可惜，那题签在流传中早就消失了。

认为卷前古印是"嘉禧殿宝"，算是第二种看法。此外，还有第三种看法，认为该古印是"康寿殿宝"。《千里江山图》的重要研究者余辉先生就持此看法。

据余辉先生研究，古代宫殿中名为"康寿殿"的，只有南宋内府北内德寿宫里的康寿殿。康寿殿的主人是

① 养心殿，明代嘉靖年建，位于内廷乾清宫西侧。清乾隆年加以改造、添建，成为皇帝处理日常政务、读书及居住的多功能建筑群。养心殿为工字形殿，前殿面阔三间。皇帝的宝座设在明间（明间是古建筑术语，指建筑各面正中四根檐柱之内的空间，其两侧称为次间）正中，上悬雍正御笔"中正仁和"匾。明间东侧的东暖阁内设宝座，曾是慈禧、慈安两太后垂帘听政处。明间西侧的西暖阁分隔为数室，有皇帝批阅奏折、与大臣秘谈的小室，名为"勤政亲贤"殿，有乾隆皇帝的读书处三希堂，还有小佛堂、梅坞，是专为皇帝供佛、休息的地方。养心殿的后殿是皇帝的寝宫。

② 《秘书监志》，元代官修政书，又称《元秘书志》《秘书志》。至正（1341—1368）年间由时任秘书监著作郎王士点、著作佐郎商企翁合撰。其公文部分是第一手材料。此书有史学、文献学、语言学等多领域的研究价值。

③ 赵孟頫（1254—1322），元代画家、书法家，字子昂，号松雪道人、水精宫道人，湖州（今属浙江）人。宋宗室。入元出仕。倡导师法古人，强调"书画同源"。书画造诣极为精深，其绘画、书法和画学思想对后代影响深远。

④ 么道，蒙古语硬译，放在引语或某种内容的表述之后，表示结束或有所省略，意思等于"云云"，如此、这样。

⑤《史记》卷 4《周本纪·周武王》："武王渡河，中流，白鱼跃入王舟中，武王俯取以祭……诸侯皆曰：'纣可伐矣。'"

康字小篆 采自《峄山刻石》拓本（中央美术学院图书馆藏）

寿字大篆 采自《全寿图》册（台北故宫博物院藏）

贤志堂印 出自东晋·顾恺之《女史箴图》（大英博物馆藏）

神秘印章修复图确定笔画加强显示

南宋高宗的吴皇后（1115—1197）。

这位吴皇后 14 岁就入宫，《宋史》记载，她"常以戎服侍（宋高宗赵构）左右"。想想看，一个英姿飒爽的戎装少女，多帅！有一次，卫兵想叛乱，问皇上在哪里，吴皇后骗了他们，保护了宋高宗。又有一次，吴皇后随宋高宗航海，有鱼跃入船中，她反应超快，立即说："此周人白鱼之祥也。""白鱼入舟"是一个典故⑤，见于《史记·周本纪》，比喻用兵必胜的征兆，也形容好兆头的开始。吴皇后习书史，善翰墨，曾画过《古列女图》，还取《诗序》之义，题写"贤志"作大堂匾额，并以"贤志堂"为名做过一方收藏印。

现在请看左侧下图，我把神秘印的残存笔迹中确定的笔画描出来，再请以康、寿的篆书（本页上部二图）与之对比，是不是有几分相似？

综合以上三种说法，除了第一种说法肯定不可信，

后面两种应该说都有可能，而尤以第三种说法可能性大。

以上是卷前古印的情况。下面我们再看卷后古印。

卷后古印，以前我们已介绍过，《石渠宝笈》中说该印"漫漶不可识"。请看右侧上图，这就是它。单看确实很难识别，但是对比着看就好认了。请看右侧下图，那是北宋范仲淹楷书《道服赞》上的"寿国公图书印"。将侧栏上下图一对比，我们普通人也知道它们很相似。

没错，前辈学者已经研究确认，二印为同一方。"寿国公图书印"是金代后期尚书右丞高汝砺的收藏印。

确定了卷后古印的身份，则元代"嘉禧殿宝"的可能性就排除了。剩下的只有一种可能性最大，那就是，卷前古印很可能就是南宋初吴皇后的"康寿殿宝"。

这一前一后两枚古印，恰好就像天平的砝码，庄重地压在《千里江山图》的两端，让无根据的猜疑变得轻浮，让《千里江山图》的真迹身份变得稳当。

附录 2. 作者之谜

作者之谜，是《千里江山图》最具争议的谜题。

但它又本来不应是谜。

北宋宰相蔡京在跋文（下称蔡文，原文见附录之前《卷尾印章与跋文》相应注释）中写得清楚：政和三

卷后古印"寿国公图书印"

寿国公图书印　出自北宋·范仲淹《道服赞》（故宫博物院藏）

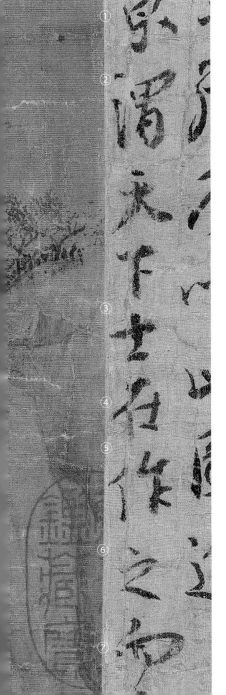

年（1113）闰四月一日，徽宗将《千里江山图》赐予他。作者名叫"希孟"，完成画卷时只有十八岁。希孟早先在画学为生徒，后来进了文书库任职。希孟大概有绘画梦，不甘梦想终断，多次呈献画作，可惜一直不被看好。但在希孟反复献画过程中，也让徽宗了解到这个少年品性不错，于是亲自教他。希孟不负老师所望，不过半年，就进献此图。

"不可能！"有人说，"半年画完《千里江山图》，不可能！十八岁能画出《千里江山图》，不可能！"质疑的人并不都是主观臆断，也有人提出一些具体的论证或推测，比如，有学者认为蔡文本来不在《千里江山图》卷尾，是后人从其他作品上割下来裱在后面。是这样吗？可惜，这种推测只对了一半。

蔡文的确本来不在卷尾，但并非从别处移花接木，而是它本来在卷首，因故才挪到卷尾。证据有二：其一，余辉先生指出，"蔡题的破损纹路与卷首有多道相连。"我也亲手比对，验证确如先生所说。请看侧栏与下面的放大图，我在纹路相连部位附近标记了序号，以便读者观察。这么多道相连纹路，当然不是巧合，说明蔡文本

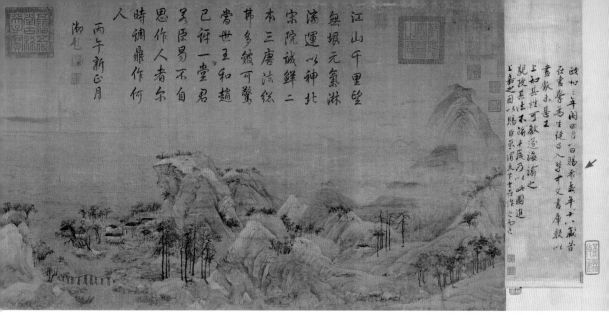

上：蔡京题跋恢复前置示意图

来就是位于前隔水的题记，而非置于卷后的跋文。其二，蔡文右边有一枚骑缝圆印（其位置见上图右边红色箭头所指，细节见右侧图），只剩左半边，且右侧搭接处留有两毫米压边。这算是辅助证据，再次证明蔡文本是画心前的题记。[①]

既然蔡文与《千里江山图》本为一体，则蔡京所言，自当是第一信源。

附录 3. 引语之谜

蔡京在题记的最后，直接引用了宋徽宗对他说的一句原话："天下士在作之而已。"这句话，局外人不明所以。其实，这句话水平很高，短短一句话，连用两个典故，而且一语双关。

要想读懂这句话的深意，首先需要了解他们君臣不久前发生了什么。

[①] 对蔡京题跋的研究，以及更多围绕《千里江山图》的学术研究，余辉先生所论甚为详实，推荐读者查阅。例如，余辉：《王希孟〈千里江山图〉绢质和相关款印的检测分析》（《故宫博物院院刊》2019 年第 4 期）。

在徽宗赐画的前一年，也就是政和二年，蔡京刚刚复职，再次出任宰相。准确来说，这个"再次"，是第三次，之前，蔡京已经被罢免过两次了。生活中，小恋人复合还需要左哄右哄，君臣为了消除隔阂、重建信任，尽管不必那么甜腻，但本质上也需要说点贴心话"哄一哄"。徽宗这句话，就是安慰、勉励之言。

其中，"天下士"典出《史记》，"作之"见于《资治通鉴》。② 意思是，志在天下的高士，不计较得失，也不畏惧挫折，他只是努力去做。尽管前期会有困难，但最终会有成就。

徽宗说的是为梦想奋斗的希孟，引申出来的是普遍的励志道理，用分享感悟的语气说给蔡京听。

附录 4. 小景之谜

继蔡京题跋之后，是元代高僧、书法家溥光的跋文。其大意是，他自少年时（15 岁）就看《千里江山图》，看过一百来遍，但还是看不够，总是常看常新。在他心中，其他画算众星，而《千里江山图》是孤月。僧人不可妄言，因此溥光最后一句说："具眼知音之士，必以予言为不妄云。"强调他对《千里江山图》的极高评价是慎重之言。

乾隆帝在开头题写的七律诗："江山千里望无垠，元气淋漓运以神。北宋院诚鲜二本，三唐法总弗多皴。可惊当世王和赵，已讶一堂君若臣。曷不自思作人者，尔时调鼎作何人？" 诗左印章即乾隆帝宝玺"五福五代堂古稀天子宝"。

溥光自以为慎重至极，却不料有一个词惹了麻烦，就是"小景"。

"在古今丹青小景中，"溥光写道，"（《千里江山图》）自可独步千载，殆众星之孤月耳。"《千里江山图》分明是大景，怎么却说是小景？其实，后人多以为"小景"只指画幅小，但在宋元语境中"小景"也指巨细兼备的画体（文有文体，画有画体），强调宏大就说"宏图"，强调细微就说"小景"。例如，《林泉高致》中说："画山水有体：铺舒为宏图而无余，消缩为小景而不少。"再如，北宋赵士雷《湘乡小景图》横长两米多，总不能说它尺幅小，它的画名却叫"小景"。又如，南宋李唐《江山小景图》纵半米、横近两米，画中有大山、大水、大船、大屋，却也叫"小景"。由此可知，溥光称《千里江山图》为"小景"并不奇怪。不仅不奇怪，反而还可证明图跋皆真，想一想，是不是？脱离宋元语境，造假者没必要非得使用"小景"一词，引起世人质疑。

附录 5. 题诗之谜

说完了卷尾的跋文，我们再回到卷前看一下，因为那里有被我们冷落已久的乾隆皇帝的题诗。乾隆的诗往往缺乏艺术性，而且，他在古代书画上到处题写，影响他人观感，因此饱受诟病。不过，抛开艺术性不谈，他的题诗有时也会透露重要信息。下面我们就

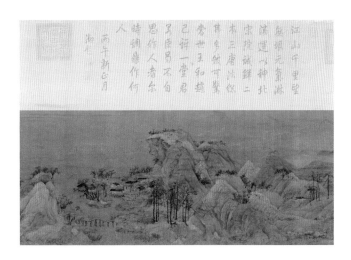

来了解一下这首诗。

先请看上图，白色透明部分是题诗所在位置，左页上图是题诗与印章——为了让读者看得更清楚，我把诗与印提取出来。题诗的落款是"丙午新正月御题"，清乾隆五十一年（1786）正月乾隆帝在画卷上题写了这首诗。

下面我们读诗。

"江山千里望无垠，元气淋漓运以神。"首联明白如话，无须解释。"北宋院诚鲜（xiǎn）二本，三唐①法总弗多皴（cūn）②。"颔（hàn）联是进一步夸赞说北宋画院中几乎找不到第二件这样的作品，整个唐代这样好的画法也是不多见的。前面两联都是夸赞，到了颈联，语气忽然变了。"可惊当世王和赵③，已讶一堂君若臣。"前一句还好，说的是《千里江山图》画得这么好，就连宋代大画家王诜和赵伯驹看了也会吃惊，后一句却是说，"我"（乾隆帝）为之惊讶的却是宋徽宗迷恋绘画、不务

① 诗家论唐人诗作，以初、盛、晚分为三期，谓之"三唐"。

② 皴法是一种中国画技法名称。画山石树木时，为显示山石和树身表皮的纹理、质感以及阴阳面，在勾出轮廓后，用淡干墨侧笔涂染，就叫皴。皴法有许多种，如大、小斧劈皴，刮铁皴，牛毛皴，大、小披麻皴等。

③ 王和赵，指宋代画家王诜（字晋卿）、赵伯驹（字千里）。卷后溥光跋文中说："又其设色鲜明，布置宏远，使王晋卿、赵千里见之亦当短气。"可见乾隆这句"可惊当世王和赵"是在呼应溥光的跋文。

正业，搞得殿堂之上君不君、臣不臣，以致千里江山为人所夺。到了最后的尾联，乾隆直接摆明了态度，他写道："曷（hé）① 不自思作人者，尔时调鼎② 作何人？"

前面我们讲过宋徽宗的话"天下士在作之而已"，乾隆最后这句诗是在呼应宋徽宗的"作之"。

"作之"和"作人"既有相似，又有不同。

乾隆说的"作人"③，意思是培育、造就人才；"作人者"，也就是培育和造就人才的人。乾隆的意思是，你宋徽宗培养了一个杰出的绘画人才，画出了《千里江山图》这样的旷世杰作，可是，为什么不反思一下，你把心思都花在绘事上，那时治国的人是谁呢？与乾隆纯粹从统治者角度考虑不同，徽宗说的"作之"是鼓励希孟和蔡京，尽管最终也是为统治服务，不过委婉了许多。

北宋为何灭亡？如果这算一个历史之谜，那么，乾隆认为他看到了谜底：宋徽宗诚然在绘画方面培养了绝世人才，但在治国方面却无所作为。言下之意，还是他乾隆爷治国有方。

附录 6. 颜色之谜

很多人喜欢《千里江山图》，都是首先被它的颜色所吸引。"颜色好漂亮！"大家都这么说。

① "曷"字在画卷中乾隆写的像是"曷"，或是笔误，应为"曷"，意思是怎么、为什么。

② "调鼎"典故见于《史记》卷3《殷本纪》："（伊尹）负鼎俎，以滋味说汤，致于王道。""调鼎"本来指烹调食物，后来用以指辅佐帝王，担当治国大任。

③ "作人"见于《诗经·大雅·棫（yù）朴》："周王寿考，遐不作人。"

④ 青绿山水画有"大青绿""小青绿"之说。所谓"小青绿"，是指在水墨淡彩的基础上薄罩青绿，不如"大青绿"着色浓重。

　　是的,《千里江山图》属于大青绿山水画④,色彩语言极丰富。紧接着很多人都会问,"既然是千年古卷,怎么不褪色?"这是因为,《千里江山图》主色石青和石绿均为矿物质颜料,如绿宝石、孔雀石、青金石等,矿物质颜料不变色,所以它的颜色历经千年还保持如新,仍能给人璀璨、辉煌之感。

　　也有人会有疑惑,和其他古画相比,《千里江山图》的颜色是否过于璀璨、过于辉煌了?是的。也可以这么来理解,《千里江山图》的璀璨、辉煌,乃因其用色的观念性大于写实性。比如,现实中山不都是这样青,水也不一定那么绿,云雾少见金黄,但在文化观念中,祥云就该是金色的或多彩的,天与山就该是青色的,水与地就该是绿色的,而如果画家对观念的尊重大于事实,那他的设色就会偏向于观念之色。观念之色,又可称为应然之色。来自于实然而又超脱于实然,是为应然。所谓颜色,历来不只属于眼睛,也属于头脑,属于人心,因此会有应然之色。因此我们能在应然之色中看到思想、看到人心。《千里江山图》的颜色尤其如此。我在本书序言中已经写到,赋予它颜色的,既有追梦少年希孟,也有艺术帝王徽宗,所以,它实际上混合了很多种"颜色"。它所呈现的,不尽是事实的颜色,不仅是审美的颜色,也是观念、理想、青春、信仰、生命以及政治的颜色。一言以蔽之,它何止呈现了璀璨的、辉煌的颜色,应该说,《千里江山图》本身,就是大宋的颜色。

欢迎读者与本书作者交流，
联系方式如下：
❶ 电子邮箱
　　tianyubin@vip.126.com
❷ 微信二维码

图书在版编目（CIP）数据

千里江山图：大宋的颜色 / 田玉彬著 . — 郑州：河南美术
出版社，2023.11（2024.4 重印）

（读懂中国画）

ISBN 978-7-5401-6341-9

Ⅰ . ①千… Ⅱ . ①田… Ⅲ . ①《千里江山图》—绘画研
究 Ⅳ . ① J212.092.44

中国国家版本馆 CIP 数据核字（2023）第 191836 号

出 版 人 － 王广照

策　 划 － 康华

责任编辑 － 孟繁益
　　　　　　李一鑫

责任校对 － 裴阳月

责任质检 － 谭玉先

封面设计 － 刘运来
　　　　　　李一鑫

版式设计 － 田玉彬

河南美术出版社
微信公众号

中读
国懂
画中
国画
Comprehend
Chinese
Painting

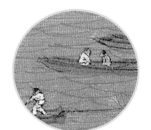

读懂中国画

千里江山图：大宋的颜色

田玉彬 著

出版发行：河南美术出版社

地　　址：郑州市郑东新区祥盛街 27 号

电　　话：（0371）65788198

邮政编码：450016

印　　刷：河南瑞之光印刷股份有限公司

开　　本：710mm×970mm　1/16

印　　张：20

字　　数：210 千字

版　　次：2023 年 11 月第 1 版

印　　次：2024 年 4 月第 3 次印刷

书　　号：ISBN 978-7-5401-6341-9

定　　价：128.00 元